GALERIES
HISTORIQUES

DU PALAIS

DE VERSAILLES.

GALERIES
HISTORIQUES

DU PALAIS
DE VERSAILLES

TOME V

PARIS
IMPRIMERIE ROYALE
—
M DCCC XL

PEINTURE.

PREMIÈRE PARTIE.

TABLEAUX HISTORIQUES.

DEPUIS LA CAMPAGNE D'AUTRICHE EN 1809
JUSQU'EN 1840.

//
GALERIES HISTORIQUES

DU PALAIS

DE VERSAILLES.

PEINTURE.

PREMIÈRE PARTIE.

MX.

COMBAT DE TANN (BAVIÈRE). — 19 AVRIL 1809.

Aquarelle par Siméon Fort. — 1835.

L'empereur d'Autriche, déchu de la haute souveraineté qu'il occupait en Allemagne, et dépouillé d'une portion si considérable de ses anciennes provinces, attendait impatiemment une occasion favorable de reprendre les armes contre la France. Il crut qu'elle lui était fournie par la résistance inattendue que Napoléon

trouvait en Espagne. D'immenses préparatifs de guerre furent faits sur tous les points de la monarchie autrichienne, et les peuples appelés aux armes par un manifeste qui revendiquait la liberté des nations opprimées.

« L'armée autrichienne, dit le premier Bulletin de la campagne de 1809, a passé l'Inn le 9 avril. Par là les hostilités ont commencé. Voici quelle était la position des corps français et alliés :

« Le corps du duc d'Auerstaedt à Ratisbonne.

« Le corps du duc de Rivoli à Ulm.

« Le corps du général Oudinot à Augsbourg.

« Le quartier général à Strasbourg.

« Les trois divisions bavaroises, sous les ordres du duc de Dantzick, placées, la première, commandée par le prince royal, à Munich; la deuxième, commandée par le général Deroy, à Landshut; et la troisième, commandée par le général de Wrede, à Straubing.

« La division wurtembergeoise à Heidenheim.

« Les troupes saxonnes, campées sous les murs de Dresde.

« Le corps du duché de Varsovie, commandé par le prince Poniatowsky, sous Varsovie. »

L'empereur apprit par le télégraphe, dans la soirée du 12 avril, le passage de l'Inn par l'armée autrichienne : il partit de Paris un instant après. Le 16 il était à Louisbourg, le 17 à Donawerth, et le 18 à Ingolstadt, où il établit son quartier général.

Les troupes autrichiennes se dirigèrent sur Ratisbonne en débouchant par Landshut. Le duc d'Auerstaedt reçut

l'ordre de quitter Ratisbonne le 19, et de se rapprocher d'Ingolstadt en se portant sur Neustadt.

Il se mit en marche à la pointe du jour sur deux colonnes : les divisions Morand et Gudin formaient sa droite; les divisions Saint-Hilaire et Friant formaient sa gauche. Le général Saint-Hilaire, arrivé au village de Peissing (sur les hauteurs de Busch, en avant de Tann), rencontra le corps autrichien de Hohenzollern, accompagné par la réserve des grenadiers, et par le corps de Rosemberg. Le général Saint-Hilaire, quoique inférieur en nombre, soutenu par le général Friant, n'hésita pas à charger : « il attaqua les troupes autrichiennes, enleva leurs positions, tua une grande quantité de monde, et fit six à sept cents prisonniers [1]. »

MXI.

NAPOLÉON HARANGUE LES TROUPES BAVAROISES ET WURTEMBERGEOISES A ABENSBERG. — 20 AVRIL 1809.

DEBRET. — 1810.

Le 20 l'empereur se porta à Abensberg, où il se trouva bientôt en présence des troupes autrichiennes. Il y rencontra le corps des Bavarois et des Wurtembergeois, et voulut combattre à leur tête.

Il fit réunir en cercle les officiers de ces deux armées (on distinguait au milieu d'eux le général de Wrede, le comte Deroy, etc.), et leur parla longtemps. Le prince

[1] Campagne d'Autriche, premier Bulletin.

royal de Bavière traduisait en allemand le discours de l'empereur, qui fut ensuite répété aux compagnies par les capitaines.

MXII.

BATAILLE D'ABENSBERG. — 20 AVRIL 1809.

Aquarelle par Storelli. — 1835.

« Après son discours l'empereur donna le signal du combat, et mesura les manœuvres sur le caractère particulier de ses troupes. Le général de Wrede, officier bavarois d'un grand mérite, placé au-devant du pont de Siegenburg, attaqua une division autrichienne qui lui était opposée. Le général Vandamme, qui commandait les Wurtembergeois, la déborda sur son flanc droit. Le duc de Dantzick, avec la division du prince royal et celle du général Deroy, marcha sur le village de Renhausen pour arriver sur la grande route d'Abensberg à Landshut. Le duc de Montebello, avec ses deux divisions françaises, força l'extrême gauche, culbuta tout ce qui était devant lui, et se porta sur Rohr et Rothemburg. Sur tous les points la canonnade était engagée avec succès... Huit drapeaux, douze pièces de canon, dix-huit mille prisonniers furent le résultat de cette affaire [1]. »

[1] Campagne d'Autriche, premier Bulletin.

MXIII.

COMBAT ET PRISE DE LANDSHUT. — 21 AVRIL 1809.

Hersent. — 1810.

MXIV.

COMBAT DE LANDSHUT. — 21 AVRIL 1809.

Aquarelle par Siméon Fort. — 1835.

« La bataille d'Abensberg ayant découvert le flanc de l'armée autrichienne et tous les magasins de l'ennemi, le 21 l'empereur, dès la pointe du jour, marcha sur Landshut.....

« Le général de division Mouton fit marcher au pas de charge sur le pont les grenadiers du dix-septième, formant la tête de la colonne. Ce pont, qui est en bois, était embrasé, mais ne fut point un obstacle pour notre infanterie, qui le franchit et pénétra dans la ville... Les troupes autrichiennes, chassées de leur position, furent alors attaquées par le duc de Rivoli, qui débouchait par la rive droite. Landshut tomba en notre pouvoir, et avec Landshut nous prîmes trente pièces de canon, neuf mille prisonniers, six cents caissons du parc, attelés et remplis de munitions, trois mille voitures portant les bagages, trois superbes équipages de pont, enfin les hôpitaux et les magasins que l'armée autrichienne commençait à former[1]. »

[1] Campagne d'Autriche, premier Bulletin.

MXV.

BATAILLE D'ECKMUHL. — 22 AVRIL 1809, MIDI.

Aquarelle par Siméon Fort. — 1835.

MXVI.

BATAILLE D'ECKMUHL. — 22 AVRIL 1809.

Alaux et Gilbert. — 1835.

« Le 22 au matin l'empereur se mit en marche de Landshut avec les deux divisions du duc de Montebello, le corps du duc de Rivoli, les divisions de cuirassiers Nansouty, Saint-Sulpice, et la division wurtembergeoise. A deux heures après midi il arriva vis-à-vis Eckmühl, où les quatre corps de l'armée autrichienne, formant cent dix mille hommes, étaient en position sous le commandement de l'archiduc Charles. Le duc de Montebello déborda l'ennemi par la gauche avec la division Gudin. Au premier signal, les ducs d'Auerstaedt et de Dantzick, et la division de cavalerie légère du général Montbrun, débouchèrent. On vit alors un des plus beaux spectacles qu'ait offerts la guerre, cent dix mille ennemis attaqués sur tous les points, tournés par leur gauche et successivement dépostés de toutes leurs positions. Le détail des événements militaires serait trop long : il suffit de dire que l'ennemi a perdu la plus grande partie de ses canons et un grand nombre de prisonniers, que le

dixième d'infanterie légère de la division Saint-Hilaire se couvrit de gloire, et que les Autrichiens, débusqués du bois qui couvre Ratisbonne, furent jetés dans la plaine et coupés par la cavalerie. Le sénateur, général de division, Demont eut un cheval tué sous lui. La cavalerie autrichienne, forte et nombreuse, se présenta pour protéger la retraite de son infanterie; la division Saint-Sulpice sur la droite, la division Nansouty sur la gauche, l'abordèrent : la ligne de hussards et de cuirassiers ennemis fut repoussée. Plus de trois cents cuirassiers autrichiens furent faits prisonniers. La nuit commençait, nos cuirassiers continuèrent leur marche sur Ratisbonne.....

« Les blessés, la plus grande partie de l'artillerie, quinze drapeaux et vingt mille prisonniers sont tombés en notre pouvoir [1]. »

MXVII.

COMBAT DE RATISBONNE (VALLÉE DU DANUBE). — 23 AVRIL 1809.

Aquarelle par BAGETTI.

« Le 23, à la pointe du jour, on s'avança sur Ratisbonne. L'avant-garde, formée par la division Gudin et par les cuirassiers des divisions Nansouty et Saint-Sulpice, ne tarda pas à rencontrer la cavalerie autrichienne en avant de la ville. Trois charges successives

[1] Campagne d'Autriche, premier Bulletin.

s'engagèrent; toutes furent à notre avantage : huit mille hommes de cavalerie autrichienne repassèrent le Danube [1]. »

MXVIII.

NAPOLÉON BLESSÉ DEVANT RATISBONNE. — 23 AVRIL 1809.

GAUTHEROT. — 1810.

On lit dans le deuxième Bulletin :

« On a fait courir le bruit que l'empereur avait eu la jambe cassée; le fait est qu'une balle morte a effleuré le talon de la botte de sa majesté. Napoléon fut pansé sur le champ de bataille, en avant de Ratisbonne, par le docteur Ivan, chirurgien-major des grenadiers de la garde impériale. »

MXIX.

ATTAQUE DE RATISBONNE. — 23 AVRIL 1809.

Aquarelle par JUSTIN OUVRIÉ. — 1835.

MXX.

COMBAT ET PRISE DE RATISBONNE. — 23 AVRIL 1809.

THÉVENIN. — 1811.

« L'artillerie arriva; on mit en batterie des pièces de douze; on reconnut une issue par laquelle, au

[1] Campagne d'Autriche, premier Bulletin.

moyen d'une échelle, on pouvait descendre dans le fossé et remonter ensuite par une brèche faite à la muraille.

« Le duc de Montebello fit passer par cette ouverture un bataillon qui gagna une poterne et l'ouvrit : on s'introduisit alors dans la ville. Le duc de Montebello, qui avait désigné le lieu du passage, a fait porter les échelles par ses aides de camp. Tout ce qui fit résistance fut sabré; le nombre des prisonniers passa huit mille. Cette malheureuse ville a beaucoup souffert : le feu y a été une partie de la nuit; mais par les soins du général Morand et de sa division on parvint à l'éteindre [1]. »

MXXI.

COMBAT D'EBERSBERG. — 3 MAI 1809.

TAUNAY. — 1810.

MXXII.

COMBAT D'EBERSBERG. — 3 MAI 1809.

Aquarelle par SIMÉON FORT. — 1835.

Après l'occupation de Ratisbonne les troupes françaises ne tardèrent pas à entrer dans la haute Autriche. Le quartier général fut successivement transporté à Mülhdorf, Burghausen et Braunau. Le 2 mai l'empereur était à Ried.

[1] Campagne d'Autriche, premier Bulletin.

Le duc de Rivoli continuait sa marche, et arrivait le 3 à Lintz. Un corps de troupes autrichien, fort de trente-cinq mille hommes, était en avant de la Traun : menacé d'être tourné par le duc de Montebello, il se porta sur Ebersberg pour y passer la rivière.

« Le 3 le duc d'Istrie et le général Oudinot se dirigèrent sur Ebersberg, et firent leur jonction avec le duc de Rivoli; ils rencontrèrent en avant d'Ebersberg l'arrière-garde des Autrichiens..... » Le général Claparède s'engagea sur le pont à la tête des tirailleurs du Pô et des tirailleurs corses, et déboucha sur la ville, où il trouva trente mille Autrichiens occupant une superbe position. Le maréchal duc d'Istrie passait le pont avec sa cavalerie pour soutenir la division, et le duc de Rivoli ordonnait d'appuyer son avant-garde par le corps d'armée. Les troupes autrichiennes étaient perdues sans ressources. Dans cet extrême danger elles mirent le feu à la ville, qui est construite en bois. Le feu s'étendit en un instant partout; le pont fut bientôt encombré, et l'incendie gagna même jusqu'aux premières travées qu'on fut obligé de couper pour le conserver. Cavalerie, infanterie, rien ne put déboucher, et la division Claparède seule, et n'ayant que quatre pièces de canon, lutta pendant trois heures contre trente mille hommes.

« L'ennemi voyant que cette division était sans communication avança trois fois sur elle, et fut toujours arrêté et reçu par les baïonnettes. Enfin, après un travail de trois heures, on parvint à détourner les flammes et à ouvrir un passage.

« Cette division, qui fait partie des grenadiers d'Oudinot, s'est couverte de gloire; elle a eu trois cents hommes tués et six cents blessés. L'intrépidité des tirailleurs du Pô et des tirailleurs corses a fixé l'attention de toute l'armée [1]. »

MXXIII.

BIVOUAC DE NAPOLÉON PRÈS LE CHATEAU D'EBERSBERG. — 4 MAI 1809.

Mongin. — 1810.

Le 27, trois jours après la prise de Ratisbonne, le quartier général de l'empereur était à Mülhdorf; le 30 il fut transféré à Burghausen; le 1ᵉʳ mai à Braunau, de là à Ens, où il était le 4.

« L'empereur, dit le cinquième Bulletin, couche aujourd'hui à Ens dans le château du prince d'Auersberg..... Les députés des états de la haute Autriche ont été présentés à sa majesté à son bivouac d'Ebersberg. »

Le major général de la grande armée est près de l'empereur.

MXXIV.

BOMBARDEMENT DE VIENNE. — 11 MAI 1809.

Bacler d'Albe. — 1811.

[1] Campagne d'Autriche, cinquième Bulletin.

MXXV.

ATTAQUE DE VIENNE. — NUIT DU 11 AU 12 MAI 1809.

Aquarelle par Cicéri (d'après Bagetti).

Le sixième Bulletin de la grande armée indique ainsi la position des différents corps d'armée qui marchaient sur les états d'Autriche :

« Le prince de Ponte-Corvo se trouvait le 6 mai à Retz, entre la Bohême et Ratisbonne.

« Le maréchal duc de Montebello a passé l'Ens à Steyer le 4. Le 5 il était à Amstetten, et le 6 à Molk.

« Le 6 le duc de Rivoli arrivait à Amstetten.

« Le 8 mai le quartier général avait été transporté à Saint-Polten, et le duc de Dantzick marchait de Salzbourg sur Insprück.

« Le 10 mai, à neuf heures du matin, l'empereur a paru aux portes de Vienne avec le corps du maréchal duc de Montebello..... Le bruit était général dans le pays que tous les retranchements qui environnent la capitale étaient armés, qu'on avait construit des redoutes, qu'on travaillait à des camps retranchés, et que la ville était résolue à se défendre.....

« Le général Conroux traversa les faubourgs, et le général Tharreau se rendit sur l'esplanade qui les sépare de la cité. Au moment où il débouchait il fut reçu par une fusillade et par des coups de canon, et légèrement blessé. » Le Bulletin ajoute qu'un des aides

de camp du duc de Montebello, envoyé en parlementaire et porteur d'une sommation, avait été insulté, et que, la ville refusant de se rendre, l'empereur avait ordonné de l'attaquer. « A neuf heures du soir une batterie de vingt obusiers, construite par les généraux Bertrand et Navalet, à cent toises de la place, commença le bombardement; dix-huit cents obus furent lancés en moins de quatre heures, et bientôt toute la ville parut en flammes, etc. etc. »

La ville ayant été évacuée pendant la nuit, le général O'Reilly, qui se trouvait investi du commandement de la place après le départ des troupes autrichiennes, « fit prévenir les avant-postes français qu'on allait cesser le feu, et qu'une députation se rendait auprès de l'empereur.

« La capitulation fut signée dans la soirée, et le 13, à six heures du matin, les grenadiers d'Oudinot ont pris possession de la ville [1]. »

MXXVI.

PASSAGE DU TAGLIAMENTO. — 11 MAI 1809.

ALAUX et RICAUD. — 1835.

En déclarant la guerre à Napoléon, l'empereur d'Autriche avait commencé les hostilités sur tous les points où ses frontières touchaient à celles de l'empire français,

[1] Campagne d'Autriche, septième Bulletin.

et pendant que ses troupes passaient l'Inn et envahissaient la Bavière, une autre armée descendait des montagnes du Tyrol, et envahissait les anciens états de la république vénitienne, cédés à la France par les derniers traités. Mais le vice-roi, commandant en chef de l'armée d'Italie, eut bientôt réuni ses troupes et marché au-devant des Autrichiens. Le 16 avril on se battait déjà entre Pordenone et Sacile. Vicence, Trévise, Padoue, dont l'armée autrichienne s'était emparée, ne tardèrent pas à être reprises. On passa la Piave le 8 mai, et le quartier général de l'armée d'Italie était le 9 à Conegliano. De là le prince vice-roi marcha sur le Tagliamento.

« Le 11 toute l'armée a passé le Tagliamento ; elle a joint les troupes autrichiennes vers trois heures de l'après-midi à Saint-Daniel. Le général Giulay occupait les hauteurs avec plusieurs régiments d'infanterie, plusieurs escadrons de cavalerie et cinq pièces d'artillerie. »

La position fut aussitôt attaquée. Les Autrichiens furent repoussés sur tous les points. A minuit notre avant-garde avait pris position sur la Ledra. « Ils ont perdu au combat de Saint-Daniel deux pièces de canon, six cents hommes tués ou blessés ; le drapeau et quinze cents hommes du régiment de Rieski ont été pris. Nous avons eu deux cents hommes tués ou blessés [1]. »

[1] Campagne d'Autriche, onzième Bulletin.

MXXVII.

NAPOLÉON ORDONNE DE JETER UN PONT SUR LE DANUBE, A EBERSDORF, POUR PASSER DANS L'ILE DE LOBAU. — 19 MAI 1809.

<div align="right">Appiani. — 1811.</div>

« L'empereur a fait jeter un pont sur le Danube, vis-à-vis du village d'Ebersdorf, à deux lieues au-dessous de Vienne. Le fleuve, divisé en cet endroit en plusieurs bras, a quatre cents toises de largeur. L'opération a commencé hier 18, à quatre heures après midi.

« Les généraux Bertrand et Pernetti ont fait travailler aux deux ponts, l'un de plus de deux cent quarante, l'autre de plus de cent trente toises, communiquant entre eux par une île. On espère que les travaux seront finis demain.

« L'empereur est venu les inspecter [1]. »

MXXVIII.

BATAILLE D'ESSLING. — 22 MAI 1809.

<div align="right">Alaux et Lafaye. — 1835.</div>

MXXIX.

BATAILLE D'ESSLING. — 22 MAI 1809.

<div align="right">Aquarelle par Pasquieri. — 1834.</div>

« Vis-à-vis Ebersdorf, le Danube est divisé en trois bras séparés par deux îles. De la rive droite à la première

[1] Neuvième Bulletin.

île il y a deux cent quarante toises : cette île a à peu près mille toises de tour. De cette île à la grande île, où est le principal courant, le canal est de cent vingt toises. La grande île, appelée *In-der-Lobau*, a sept mille toises de tour, et le canal qui la sépare du continent a soixante et dix toises. Les premiers villages que l'on rencontre ensuite sont Gross-Aspern, Essling et Enzersdorf. Le passage d'une rivière comme le Danube, devant un ennemi connaissant parfaitement les localités et ayant les habitants pour lui, est une des plus grandes opérations de guerre qu'il soit possible de concevoir.

« Le pont de la rive droite à la première île et celui de la première île à celle d'In-der-Lobau ont été faits dans la journée du 19, et dès le 18 la division Molitor avait été jetée par des bateaux à rames dans la grande île.

« Le 20 l'empereur passa dans cette île, et fit établir un pont sur le dernier bras, entre Gross-Aspern et Essling. Ce bras n'ayant que soixante et dix toises, le pont n'exigea que quinze pontons, et fut jeté en trois heures par le colonel d'artillerie Aubry.

« Le 21 l'empereur, accompagné du prince de Neufchâtel et des maréchaux ducs de Rivoli et de Montebello, reconnut la position de la rive gauche, et établit son champ de bataille, la droite au village d'Essling et la gauche à celui de Gross-Aspern, qui furent sur-le-champ occupés, Gross-Aspern par le duc de Rivoli, Essling par le duc de Montebello. Ils furent aussitôt attaqués dans ces positions par l'armée autrichienne : on se battit jusqu'à la fin de la journée.

« Le lendemain 22, à quatre heures du matin, les attaques furent renouvelées. Le général de division Boudet, placé au village d'Essling, était chargé de défendre ce poste important.

« Voyant que l'ennemi occupait un grand espace de la droite à la gauche, on conçut le projet de le percer par le centre. Le duc de Montebello se mit à la tête de l'attaque, ayant le général Oudinot à la gauche, la division Saint-Hilaire au centre et la division Boudet à la droite. Le centre de l'armée autrichienne fut repoussé et obligé de se retirer. C'en était fait de l'armée autrichienne, reprend le Bulletin, lorsque, à sept heures du matin, un aide de camp vint annoncer à l'empereur que la crue subite du Danube ayant mis à flot un grand nombre de gros arbres et de radeaux, coupés et jetés sur les rives dans les événements qui ont eu lieu lors de la prise de Vienne, les ponts qui communiquaient de la rive droite à la petite île, et de celle-ci à l'île d'Inder-Lobau, venaient d'être rompus. Tous les parcs qui défilaient se trouvèrent retenus sur la rive droite par la rupture des ponts, ainsi qu'une partie de notre grosse cavalerie et le corps entier du maréchal duc d'Auerstaedt. Ce terrible contre-temps décida l'empereur à arrêter le mouvement en avant. Il ordonna au duc de Montebello de garder le champ de bataille qui avait été reconnu, et de prendre position, la gauche appuyée à un rideau qui couvrit le duc de Rivoli, et la droite à Essling.

« Les cartouches à canon et d'infanterie, que portait

notre parc de réserve, ne pouvaient plus passer. L'armée autrichienne faisait son mouvement de retraite lorsqu'elle apprit que nos ponts étaient rompus. Le ralentissement de notre feu et le mouvement concentré que faisait notre armée ne lui laissaient aucun doute sur cet événement imprévu. Tous ses canons et ses équipages d'artillerie, qui étaient en retraite, se représentèrent sur la ligne, et depuis neuf heures du matin jusqu'à sept heures du soir elle fit des efforts inouïs, secondée par le feu de deux cents pièces de canon, pour culbuter l'armée française.

« Les troupes autrichiennes ont tiré quarante mille coups de canon, tandis que, privés de nos parcs de réserve, nous étions dans la nécessité de ménager nos munitions pour quelque circonstance imprévue.

« Le soir elles reprirent les anciennes positions qu'elles avaient quittées pour l'attaque, et nous restâmes maîtres du champ de bataille[1]. »

MXXX.

LE MARÉCHAL LANNES, DUC DE MONTEBELLO, BLESSÉ MORTELLEMENT A ESSLING. — 22 MAI 1809.

Albert-Paul Bourgeois. — 1810.

La perte de l'armée autrichienne à la bataille d'Essling fut immense : on évaluait à douze mille le nombre des morts qu'elle laissa sur le champ de bataille.

[1] Campagne d'Autriche, dixième Bulletin.

« Selon le rapport des prisonniers, il y a eu vingt-trois généraux et soixante officiers supérieurs tués ou blessés. Le feld-maréchal lieutenant Weber, quinze cents hommes et quatre drapeaux sont restés en notre pouvoir.

« La perte de notre côté a été considérable : nous avons eu onze cents tués et trois mille blessés. Le duc de Montebello a eu la cuisse emportée par un boulet, le 22, sur les six heures du soir. L'amputation a été faite. Au premier moment on le crut mort : transporté sur un brancard auprès de l'empereur, ses adieux furent touchants. Au milieu des sollicitudes de cette journée, l'empereur se livra à la tendre amitié qu'il porte depuis tant d'années à ce brave compagnon d'armes. Quelques larmes coulèrent de ses yeux, et, se tournant vers ceux qui l'environnaient : « Il fallait, dit-il, que dans cette « journée mon cœur fût frappé par un coup aussi sen- « sible pour que je pusse m'abandonner à d'autres soins « qu'à ceux de mon armée. » Le duc de Montebello avait perdu connaissance : la présence de l'empereur le fit revenir; il se jeta à son cou en lui disant : « Dans une « heure vous aurez perdu celui qui meurt avec la gloire « et la conviction d'avoir été et d'être votre meilleur « ami[1]. »

[1] Campagne d'Autriche, dixième Bulletin.

MXXXI.

PRISE DE LAYBACH. — 21 MAI 1809.

<div style="text-align:right">Cogniet.</div>

Après le passage du Tagliamento et le combat de Saint-Daniel, le vice-roi commandant en chef l'armée d'Italie marcha sur Venzone, en prit possession, et s'empara ensuite du fort Malborghetto. De là il se dirigea sur Tarwis, et passa la Schlitza, où il eut un engagement avec les troupes autrichiennes.

« Le 19, le 20 et le 21, l'armée est arrivée de Tarvis à Villach, Clagenfurth et Saint-Weit.

« Le 22, le 23 et le 24 elle est entrée à Freisach, Onzmarkt et Knittelfeld.

« L'aile droite, commandée par le général Macdonald, avait été dirigée sur Goritz, où elle prit position le 17, après avoir passé l'Isonzo. Elle se dirigea ensuite sur Laybach, et le 21, ajoute le Bulletin, les forts de Laybach ont été reconnus et resserrés de très-près. Le général Macdonald en a ordonné l'attaque. Le même jour, au soir, ces forts, qui ont coûté des sommes énormes à l'Autriche, et qui étaient défendus par quatre mille cinq cents hommes, ont demandé à capituler. Les généraux Giulay et Zach, à l'aspect des dispositions d'attaque, s'étaient sauvés avec quelques centaines d'hommes. Un lieutenant général, un colonel, trois majors, cent trente et un officiers et quatre mille hommes ont mis bas les

armes. On a trouvé dans les forts et dans le camp retranché soixante-cinq bouches à feu, quatre drapeaux, huit mille fusils et des magasins considérables[1]. »

MXXXII.
RETOUR DE NAPOLÉON DANS L'ILE DE LOBAU APRÈS LA BATAILLE D'ESSLING. — 23 MAI 1809.

MEYNIER. — 1812.

« Les eaux du Danube croissant toujours, et les ponts n'ayant pu être rétablis pendant la nuit, l'empereur a fait repasser, le 23, à l'armée, le petit bras de la rive gauche, et a fait prendre position dans l'île d'In-der-Lobau, en gardant les têtes de pont.

« On fit traverser le petit pont aux nombreux blessés entassés sur la rive gauche: ceux mêmes qui ne donnaient que de faibles signes de vie furent emportés dans l'île de Lobau. On fit passer ensuite l'artillerie avec ses caissons; on enleva tous ses débris; les pièces conquises sur l'ennemi avaient été emmenées. Il fallait prendre les plus grandes précautions, car nos frêles pontons étaient souvent dérangés par l'impétuosité du Danube; tout l'état-major général fut employé pour diriger le passage. Rien ne fut laissé sur le champ de bataille[2]. »

« Napoléon envoie des ordres à tous les corps de l'armée. Accompagné du maréchal Berthier, major général

[1] Campagne d'Autriche, treizième Bulletin.
[2] Dixième Bulletin de la campagne de 1809.

de la grande armée, il veille lui-même à ce qui concerne les ponts; il s'occupe du passage des blessés et du transport des vivres dans l'île de Lobau[1]. »

MXXXIII.

COMBAT DE MAUTERN (EN STYRIE). — 25 MAI 1809.

.

Pendant que l'armée d'Italie marchait sur Knittelfeld, le prince vice-roi fut informé qu'une partie des troupes autrichiennes, sous les ordres du général Iellachich, venait de se rallier à plusieurs bataillons de l'intérieur, et se dirigeait sur Léoben au nombre de sept à huit mille hommes. Une des divisions de l'armée d'Italie, commandée par le général Serras, eut aussitôt ordre de forcer de marche pour le prévenir.

Le 25 au matin l'avant-garde française rencontra les troupes du général Iellachich qui débouchaient par la route de Mautern. Les troupes autrichiennes s'étaient établies sur la position avantageuse de Saint-Michel.

« La droite appuyée à des montagnes escarpées, la gauche à la Muer, et le centre occupant un plateau d'un accès difficile.....

« Vers deux heures l'attaque commença sur toute la ligne; les troupes autrichiennes furent partout repoussées. Le plateau fut emporté, et la cavalerie acheva la

[1] *Mémoires sur la guerre de* 1809.

défaite. Huit cents Autrichiens sont restés sur le champ de bataille; douze cents ont été blessés; quatre mille deux cents, dont soixante et dix officiers, ont été faits prisonniers; on a pris deux pièces de canon et un drapeau...

« Le général Serras est entré à six heures du soir à Léoben, où il a encore pris six cents hommes. » Nous avons eu cinq cents hommes hors de combat.

Le lendemain 26, à midi, l'armée d'Italie est arrivée à Bruck, où elle a fait sa jonction avec les troupes venant d'Illyrie, sous les ordres du général comte de Lauriston, et avec l'armée d'Allemagne[1]. »

MXXXIV.

BATAILLE DE RAAB. — 14 JUIN 1809.

.

Le dix-neuvième Bulletin de la grande armée rapporte : « L'anniversaire de la bataille de Marengo a été célébré par la victoire de Raab, que la droite de l'armée, commandée par le vice-roi, a remportée sur les corps de l'armée autrichienne.

« Le 14, à onze heures du matin, le vice-roi range son armée en bataille, et avec trente-cinq mille hommes en attaque cinquante mille. L'ardeur de nos troupes est encore augmentée par le souvenir de la victoire mémorable qui a consacré cette journée.

[1] Campagne d'Autriche, treizième Bulletin.

« A deux heures après midi la canonnade s'engagea. A trois heures le premier, le second et le troisième échelon en vinrent aux mains. La fusillade devint vive : la première ligne autrichienne fut culbutée; mais la seconde ligne arrêta un instant l'impétuosité de notre premier échelon, qui fut aussitôt renforcé, et la culbuta. Alors la réserve autrichienne se présenta. Le viceroi, qui suivait tous les mouvements de l'ennemi, marcha de son côté, avec sa réserve : la belle position des Autrichiens fut enlevée ; et à quatre heures la victoire était décidée.

« L'armée autrichienne en pleine retraite se serait difficilement ralliée, si un défilé ne s'était opposé aux mouvements de notre cavalerie. Trois mille hommes faits prisonniers, six pièces de canon et quatre drapeaux sont les trophées de cette journée. Trois mille Autrichiens sont restés sur le champ de bataille; notre perte s'est élevée à neuf cents hommes tués ou blessés [1]. »

MXXXV.

PRISE DE RAAB. — 22 JUIN 1809.

ALAUX et PHILIPPOTEAUX. — 1835.

Après la bataille de Raab le prince vice-roi avait dirigé le général comte de Lauriston sur la ville de Raab. « Cette ville est une excellente position au centre de la

[1] Campagne d'Autriche, dix-neuvième Bulletin.

Hongrie. Son enceinte est bastionnée, ses fossés sont pleins d'eau, et une inondation en couvre une partie; elle est située au confluent de trois rivières.

« Le général comte de Lauriston continue le siége de Raab avec la plus grande activité. La ville brûle déjà depuis vingt-quatre heures. »

« La place a capitulé, ajoute le Bulletin; sa garnison, forte de dix-huit cents hommes, était insuffisante. On comptait y laisser cinq mille hommes; mais par la bataille de Raab l'armée autrichienne a été séparée de la place. La ville a souffert huit jours d'un bombardement qui a détruit ses plus beaux édifices, etc.[1] »

MXXXVI.

L'ARMÉE FRANÇAISE PASSE LE DANUBE ET S'ÉTABLIT DANS L'ILE DE LOBAU. — 4 JUILLET 1809.

Hue. — 1810.

MXXXVII.

L'ARMÉE FRANÇAISE PASSE LE DANUBE ET S'ÉTABLIT DANS L'ILE DE LOBAU. — 4 JUILLET 1809.

Alaux et Lafaye (d'après Hue). — 1835.

Le vingt-cinquième Bulletin de la grande armée rapporte : « Les travaux du général comte Bertrand et du corps qu'il commande avaient, dès les premiers jours du mois, dompté entièrement le Danube. Sa majesté résolut sur-le-champ de réunir son armée dans l'île

[1] Campagne d'Autriche, vingt-deuxième Bulletin.

de Lobau, de déboucher sur l'armée autrichienne, et de lui livrer une bataille générale. »

« Le 4, à dix heures du soir, le général Oudinot fit embarquer sur le grand bras du Danube quinze cents voltigeurs, commandés par le général Conroux. Le colonel Baste, avec dix chaloupes canonnières, les convoya et les débarqua au delà du petit bras de l'île de Lobau dans le Danube. Les batteries autrichiennes furent bientôt écrasées, et l'ennemi chassé des bois jusqu'au village de Muhlleuten.

« A onze heures du soir les batteries dirigées contre Enzersdorf reçurent l'ordre de commencer leur feu. Les obus brûlèrent cette infortunée petite ville, et en moins d'une demi-heure les batteries autrichiennes furent éteintes. »

L'empereur ayant fait jeter quatre ponts volants sur différents points, à deux heures après minuit l'armée débouchait, la gauche à quinze cents toises au-dessous d'Enzersdorf, protégée par les batteries, et la droite sur Vittau. « Le corps du duc de Rivoli forma la gauche, celui du comte Oudinot le centre, et celui du duc d'Auerstaedt la droite. Les corps du prince de Ponte-Corvo, du vice-roi et du duc de Raguse, la garde et les cuirassiers formaient la seconde ligne et les réserves. Une profonde obscurité, un violent orage et une pluie qui tombait par torrents rendaient cette nuit aussi affreuse qu'elle était propice à l'armée française [1]. »

[1] Campagne d'Autriche, vingt-cinquième Bulletin.

MXXXVIII.

BATAILLE DE WAGRAM (PREMIÈRE JOURNÉE). — 5 JUILLET 1809, HUIT HEURES DU MATIN.

Aquarelle par SIMÉON FORT. — 1835.

Le 5, aux premiers rayons du soleil, l'empereur se trouvait avec son armée en bataille, sur l'extrémité de la gauche de l'armée autrichienne, dont il avait tourné tous les camps retranchés.....

« Lorsque la première ligne commençait à se former l'empereur ordonna d'attaquer Enzersdorf. Ce bourg, enveloppé d'une muraille crénelée, précédé d'une digue taillée en forme de parapet, avait bien moins souffert de la canonnade qu'on ne l'imaginait; il était rempli d'infanterie autrichienne, des flèches en terre couvraient les portes, trois ouvrages défendaient les approches vers le midi..... Masséna envoya ses aides de camp Sainte-Croix et Pelet attaquer le bourg avec le quarante-sixième régiment. Ils enlevèrent les ouvrages, les maisons, et poursuivirent l'ennemi l'épée dans les reins; ils entrèrent en même temps que lui dans le redan qui couvre la porte du midi [1]. »

[1] *Mémoires sur la guerre de 1809 en Allemagne*, par le général Pelet, t. IV, p. 177.

MXXXIX.

BATAILLE DE WAGRAM (PREMIÈRE JOURNÉE). — 5 JUILLET 1809, SEPT HEURES DU SOIR.

Aquarelle par Siméon Fort. — 1835.

Le duc de Rivoli s'étant emparé d'Enzersdorf, et le comte Oudinot ayant enlevé la position du château de Sachsengang, l'empereur fit alors déployer toute l'armée dans l'immense plaine d'Enzersdorf, connue aussi sous le nom de Marchfeld. « Depuis midi jusqu'à neuf heures du soir on manœuvra dans cette immense plaine; on occupa tous les villages. »

L'empereur, maître de la plaine de Marchfeld, attaqua les corps de Bellegarde, de Hohenzollern et de Rosemberg qui défendaient le passage du Russbach, pendant que le corps de Masséna occupait le terrain compris entre Wagram et le Danube.

Dans la soirée du 5 l'armée autrichienne occupait les positions suivantes : « Sa droite, de Stadelau à Gérasdorf; son centre, de Gérasdorf à Wagram; et sa gauche, de Wagram à Neusiedel. L'armée française avait sa gauche à Gross-Aspern, son centre à Raschdorf, et sa droite à Glinzendorf. La journée paraissait presque finie, et il fallait s'attendre à avoir le lendemain une grande bataille. »

MXL.

BIVOUAC DE NAPOLÉON SUR LE CHAMP DE BATAILLE DE WAGRAM. — NUIT DU 5 AU 6 JUILLET 1809.

Par Adolphe Roehn. — 1810.

« On se prépara alors à la bataille de Wagram....... L'empereur passa toute la nuit à rassembler ses forces sur son centre, où il était de sa personne à une portée de canon de Wagram. »

Après avoir pris toutes ses dispositions, l'empereur se retira à son bivouac sur le champ de bataille. Napoléon était entouré de ses généraux et du duc de Bassano, qui l'accompagnait dans cette campagne.

MXLI.

BATAILLE DE WAGRAM (DEUXIÈME JOURNÉE). — 6 JUILLET 1809, SIX HEURES DU MATIN.

Aquarelle par Siméon Fort. — 1835.

« Le 6, à la pointe du jour, le prince de Ponte-Corvo occupa la gauche, ayant en seconde ligne le duc de Rivoli. Le vice-roi se liait au centre, où le corps du comte Oudinot, celui du duc de Raguse, ceux de la garde impériale et les divisions de cuirassiers formaient sept ou huit lignes. »

L'empereur concentra son armée devant les hauteurs de Russbach pour renouveler l'attaque de la veille, et prévenir la jonction de l'archiduc Jean. De son côté,

l'archiduc Charles attaqua la ligne française sur les deux flancs et la déborda dans la plaine du Danube.

Le duc d'Auerstaedt marcha de la droite pour arriver au centre, tandis que le corps autrichien du maréchal de Bellegarde se dirigeait sur Stadelau. Le corps de Rosemberg, qui en faisait partie, et le corps français du duc d'Auerstaedt, opérant un mouvement inverse, se rencontrèrent aux premiers rayons du soleil et donnèrent le signal de la bataille. L'empereur se porta aussitôt sur ce point, fit renforcer le duc d'Auerstaedt par la division de cuirassiers du duc de Padoue, et fit prendre le corps de Rosemberg en flanc par une batterie de douze pièces de la division du général comte de Nansouty. En moins de trois quarts d'heure le beau corps du duc d'Auerstaedt eut repoussé le corps de Rosemberg, qui se retira au delà de Neusiedel.

« Pendant ce temps la canonnade s'engageait sur toute la ligne, et les dispositions de l'ennemi se développaient de moment en moment. Toute sa gauche se garnissait d'artillerie.

« L'empereur ordonna au duc de Rivoli de faire une attaque sur le village qu'occupait l'ennemi, et qui pressait un peu l'extrémité du centre de l'armée. Il ordonna au duc d'Auerstaedt de tourner la position de Neusiedel, et de pousser de là sur Wagram; et il fit former en colonne le duc de Raguse et le général Macdonald pour enlever Wagram au moment où déboucherait le duc d'Auerstaedt[1]. »

[1] Campagne d'Autriche, vingt-cinquième Bulletin.

MXLII.

BATAILLE DE WAGRAM (DEUXIÈME JOURNÉE). — 6 JUILLET 1809, DIX HEURES DU MATIN.

<div style="text-align:center">Aquarelle par Siméon Fort. — 1836.</div>

MXLIII.

BATAILLE DE WAGRAM (DEUXIÈME JOURNÉE). — 6 JUILLET 1809.

<div style="text-align:center">Bellangé. — 1837.</div>

MXLIV.

BATAILLE DE WAGRAM (DEUXIEME JOURNEE). — 6 JUILLET 1809.

<div style="text-align:center">Horace Vernet. — 1836.</div>

« Sur ces entrefaites on vint prévenir que l'ennemi attaquait avec vigueur le village qu'avait enlevé le duc de Rivoli, que notre gauche était débordée de trois mille toises, qu'une vive canonnade se faisait déjà entendre à Gross-Aspern, et que l'intervalle de Gross-Aspern à Wagram paraissait couvert d'une immense ligne d'artillerie.

« L'empereur ordonna sur-le-champ au général Macdonald de disposer les divisions Broussier et Lamarque en colonne d'attaque. Il les fit soutenir par la division du général Nansouty, par la garde à cheval et par une

batterie de soixante pièces de la garde et de quarante pièces de différents corps. Le général comte de Lauriston, à la tête de cette batterie de cent pièces d'artillerie, marcha au trot à l'ennemi, s'avança sans tirer jusqu'à la demi-portée de canon, et là commença un feu prodigieux qui éteignit celui de l'armée autrichienne et porta la mort dans ses rangs. Le général Macdonald marcha alors au pas de charge; le général de division Reille, avec la brigade de fusiliers et de tirailleurs de la garde, soutenait le général Macdonald. La garde avait fait un changement de front pour rendre cette attaque infaillible. Dans un clin d'œil le centre de l'ennemi perdit une lieue de terrain; sa droite épouvantée sentit le danger de la position où elle s'était placée et rétrograda en grande hâte.....

« Le duc de Rivoli l'attaqua alors en tête. Pendant que la déroute du centre portait la consternation et forçait les mouvements de la droite de l'ennemi, sa gauche était attaquée et débordée par le duc d'Auerstaedt, qui avait enlevé Neusiedel, et qui, étant monté sur le plateau, marchait sur Wagram; il n'était alors que dix heures du matin.

« Le duc d'Istrie, au moment où il disposait l'attaque de la cavalerie, a eu son cheval emporté d'un coup de canon; le boulet est tombé sur sa selle, et lui a fait une légère contusion à la cuisse[1]. »

[1] Campagne d'Autriche, vingt-cinquième Bulletin.

MXLV.

BATAILLE DE WAGRAM (DEUXIÈME JOURNÉE). — 6 JUILLET 1809, UNE HEURE APRÈS MIDI.

Aquarelle par SIMÉON FORT. — 1836.

« Le duc de Rivoli ayant atteint les bords du Danube, le duc de Tarente ayant formé la colonne du centre, appuyée par les réserves, le duc d'Auerstaedt ayant franchi le Russbach et enlevé Markgrafen, l'empereur ordonna une attaque générale sur toute la ligne.

« A midi le comte Oudinot marcha sur Wagram pour aider à l'attaque du duc d'Auerstaedt; il y réussit et enleva cette importante position. Dès dix heures l'armée autrichienne ne se battait plus que pour sa retraite; dès midi elle était prononcée et se faisait en désordre, et beaucoup avant la nuit l'ennemi était hors de vue. Notre gauche était placée à Jetelsée et Ebersdorf, notre centre sur Obersdorf, et la cavalerie de notre droite avait des postes jusqu'à Shonkirchen.

« Le 7, à la pointe du jour, l'armée était en mouvement et marchait sur Korneubourg et Wolkersdorf, et avait des postes sur Nicolsbourg. Les Autrichiens, coupés de la Hongrie et de la Moravie, se trouvaient acculés du côté de la Bohême.

« Tel est le récit de la bataille de Wagram, bataille décisive et à jamais célèbre, où trois à quatre cent mille hommes, douze à quinze cents pièces de canon se bat-

taient pour de grands intérêts....... Dix drapeaux, quarante pièces de canon, vingt mille prisonniers, dont trois ou quatre cents officiers, et bon nombre de généraux, de colonels et de majors, sont les trophées de cette victoire. Les champs de bataille sont couverts de morts[1]. »

MXLVI.

COMBAT D'HOLLABRUNN. — 10 JUILLET 1809.

.

MXLVII.

COMBAT D'HOLLABRUNN. — 10 JUILLET 1809.

<div align="right">Aquarelle par Siméon Fort. — 1837.</div>

« Le duc de Rivoli, dit le vingt-sixième Bulletin, poursuivant l'ennemi par Stockerau, est déjà arrivé à Hollabrunn. »

« Le 10, ajoute le Bulletin suivant, il a battu devant Hollabrunn l'arrière-garde de l'armée autrichienne, qui couvrait la marche du prince Charles en Bohême. »

MXLVIII.

COMBAT DE ZNAIM. — 10 JUILLET 1809.

<div align="right">Aquarelle par Storelli (d'après Bagetti). — 1835.</div>

Le 10 juillet le duc de Raguse était sur les hauteurs de Znaïm : « là, rapporte le vingt-septième Bulletin, il vit

[1] Campagne d'Autriche, vingt-cinquième Bulletin.

les bagages et l'artillerie de l'ennemi qui se dirigeaient sur la Bohême.

« Le général Bellegarde lui écrivit que le prince Jean de Lichtenstein se rendait auprès de l'empereur avec une mission de son maître, pour traiter de la paix, et demanda en conséquence une suspension d'armes. Le duc de Raguse répondit qu'il n'était pas en son pouvoir d'accéder à cette demande, mais qu'il allait en rendre compte à l'empereur. En attendant il attaqua l'ennemi, lui enleva une belle position, lui fit des prisonniers et prit deux drapeaux. Le même jour au matin le duc d'Auerstaedt avait passé la Taya vis-à-vis Nicolsbourg, et le général Grouchy avait battu l'arrière-garde du prince de Rosemberg, et lui avait fait quatre cent cinquante prisonniers du régiment du prince Charles.

« Le 11, à midi, l'empereur arriva vis-à-vis Znaïm. Le combat était engagé. Le duc de Raguse avait débordé la ville et le duc de Rivoli s'était emparé du pont et avait occupé la fabrique de tabac. On avait pris à l'ennemi, dans les différents engagements de cette journée, trois mille hommes, deux drapeaux et trois pièces de canon [1]. »

[1] Campagne d'Autriche, vingt-sixième et vingt-septième Bulletin.

MXLIX.

LA FLOTTE FRANÇAISE EN PRÉSENCE DE LA FLOTTE ANGLAISE DEVANT ANVERS SUR L'ESCAUT. — 23 AOUT 1809.

Aquarelle par.

Le gouvernement anglais, dont les subsides avaient fourni à l'Autriche les moyens d'entrer en campagne, voulut lui prêter une assistance plus efficace et porter un coup redoutable à Napoléon, pendant qu'il était occupé sur les bords du Danube.

Une expédition, composée de trente mille hommes d'infanterie et huit mille chevaux, de trente-neuf vaisseaux de ligne et trente-six frégates, mit à la voile le 29 juillet et fut dirigée vers les bouches de l'Escaut. Lord Chatam, grand maître de l'artillerie, commandait les troupes de débarquement; l'armée navale était sous les ordres de sir Richard Strachan.

Le jour même où elle était partie des ports de l'Angleterre, la flotte anglaise vint mouiller au nord des îles de Cadsand et de Walcheren, et entreprit le siége de Flessingue.

L'empereur, instruit des préparatifs du gouvernement anglais, avait pris des mesures pour la défense des ports de France et surtout de ceux de la Manche et de l'Escaut, qui étaient plus particulièrement menacés. Plusieurs corps de troupes avaient été dirigés sur l'île de Walcheren, sur celle de Cadsand, sur Boulogne.

« Bernadotte et Dejean étant arrivés, le 15, à An-

vers, cette place se trouva alors à l'abri de tout danger.

« Déjà le général Fauconnet, commandant la garnison, le colonel Lair, ingénieur de la marine, et le chef de bataillon du génie Bernard, avaient pris toutes les mesures pour mettre la place en état de défense. »

« La flotte anglaise ayant paru en vue d'Anvers, dit le Moniteur, les habitants s'attendaient à une attaque de l'ennemi contre Lillo. Après être restée treize jours sans rien tenter, ce matin elle a tiré sur nos postes quelques obus qui n'ont produit aucun effet.

« L'escadre ennemie a fait hier un mouvement à la marée montante. Au lieu d'être ce matin sur une ligne transversale à l'Escaut, elle se trouvait le soir dans la direction du courant et à portée du canon du fort. Douze à quinze péniches sont en tête de la ligne; elles sont suivies de plusieurs autres qui paraissent former l'avant-garde. »

Cette expédition anglaise n'eut aucune suite; « tout se borna à d'inutiles canonnades contre les batteries de Doel et de Frédéric....... Le général anglais n'arriva à Batz que le 25. Lord Chatam reçut le 2 septembre l'ordre de ramener l'armée en Angleterre..... Le 4 septembre, à deux heures du soir, Batz était évacué[1]. »

[1] *Mémoires sur la guerre de 1809*, par le général Pelet, t. IV.

ML.

PRISE DE LA FRÉGATE ANGLAISE LE CEYLAN PAR LA FRÉGATE FRANÇAISE LA VÉNUS. — SEPTEMBRE 1809.

Gilbert. — 1835.

Le gouvernement anglais avait préparé, en 1809, dans le port de l'île Bourbon, une expédition qu'il destinait à attaquer l'Ile-de-France. Le 17 septembre la frégate *le Ceylan*, partie de Madras pour se joindre à cette expédition, fut signalée en vue de l'Ile-de-France : elle portait le général Abercrombie avec un nombreux état-major, des troupes de débarquement et la caisse de l'armée. Sur l'ordre du capitaine général Decaen, gouverneur de l'Ile-de-France, le capitaine Hamelin, commandant la frégate *la Vénus*, sortit avec la corvette *le Victor* pour donner la chasse à la frégate anglaise. « *La Vénus*, laissant sa faible conserve bien en arrière, joignit *le Ceylan* dans la nuit, près de l'île Bourbon, manœuvra de manière à l'empêcher de gagner le port de Saint-Denis et lui livra combat. Les deux frégates étaient d'égale force en artillerie, mais les troupes embarquées sur *le Ceylan* donnaient une immense supériorité à son feu de mousqueterie. Malgré cet avantage, après une action soutenue de part et d'autre avec acharnement pendant quatre heures, la frégate anglaise fut contrainte à se rendre.

« Le capitaine Gordon, qui la commandait, le général Abercrombie et une vingtaine d'officiers de différentes armes furent faits prisonniers. »

MLI.

BATAILLE D'OCAÑA. — 18 NOVEMBRE 1809.

.

La guerre continuait dans la péninsule espagnole, où elle était entretenue par l'or et les secours de l'Angleterre. Le marquis de Wellington commandait en chef les forces anglaises, et le feld-maréchal lord Beresford commandait, sous ses ordres, les Portugais. Le roi Joseph, généralissime des troupes françaises, occupait Madrid, assisté du maréchal Soult, major général de l'armée. Pendant ce temps la junte centrale siégeait à Séville, d'où elle dirigeait et fomentait l'insurrection sur tous les points de l'Espagne. Ce fut elle qui, contre les conseils du marquis de Wellington, fit imprudemment marcher contre Madrid l'armée commandée par le général Areizaga.

On lit dans le Moniteur du 5 décembre 1809 :

« Les insurgés espagnols avaient réuni cinquante-cinq mille hommes, dont sept mille de cavalerie, et une nombreuse artillerie. Le quatrième corps d'armée réuni au cinquième corps sous les ordres de M. le maréchal duc de Trévise, la division de dragons du général Milhaud, la division de cavalerie légère du cinquième corps, commandée par le général Beauregard, et la brigade de cavalerie légère du général Paris, ainsi que la garde du roi et deux bataillons de troupes espagnoles,

sont ce matin partis d'Aranjuez pour se porter à la rencontre de l'armée ennemie, que tous les renseignements indiquaient en position à Ocaña. A neuf heures l'avantgarde a effectivement reconnu cette armée ; à onze heures le combat s'est engagé, et à deux heures la bataille était gagnée. Les Espagnols ont fait bonne résistance : la supériorité de leur nombre les encourageait ; mais ils ont été abordés si franchement par toutes les troupes, que leur position a été enlevée sans la moindre hésitation.

« Toute l'artillerie et les bagages ont été pris. On compte déjà plus de cinquante pièces de canon, quinze drapeaux et beaucoup de prisonniers, parmi lesquels trois généraux, six colonels et sept cents autres officiers sont au pouvoir des troupes impériales. »

MLII.
COMBAT D'ALCALA-LA-REAL. — 26 JANVIER 1810.

.

« Le général Sébastiani ayant reçu ordre de partir de Jaen avec les troupes du quatrième corps sous ses ordres, et de se diriger sur Grenade, commença son mouvement le 26 janvier, et, comme il avait été instruit que les généraux Areizaga et Freyre, avec six à sept mille fantassins entièrement désorganisés, et trois mille chevaux, voulaient se jeter dans cette ville pour y exciter le peuple à une nouvelle insurrection, il força de marche,

et se dirigea avec le gros de ses troupes et son artillerie par Alcala-la-Real, tandis que la brigade de cavalerie légère, aux ordres du général Peyreimont, suivit la route qui passe par Cambil et Llannos. Cette brigade joignit en ce dernier endroit l'ennemi, le chargea aussitôt, lui fit beaucoup de prisonniers et s'empara d'un convoi de trente-deux pièces de canon, dont partie de siége.

« La colonne de droite donna, au delà d'Alcala-la-Real, sur un corps de quinze cents chevaux espagnols, commandé par le général Freyre; le colonel Corbineau, à la tête du vingtième régiment de dragons et de mille voltigeurs, soutenu par la brigade du général Noirot, composée du douzième et du seizième régiment de dragons, chargea aussitôt cette troupe, la culbuta et la poursuivit l'épée dans les reins pendant trois lieues, lui tua plus de deux cents hommes et prit deux cent quatorze cavaliers, dont quinze officiers, parmi lesquels le colonel du régiment de Ferdinand; on prit aussi trois cents chevaux. Le restant de cette troupe se dispersa et fut porter l'épouvante dans Grenade : quelques heures après les magistrats de cette ville se présentèrent à l'avant-garde du général Sébastiani, et lui remirent la soumission par écrit de leurs concitoyens.

« Le 28 le général Sébastiani fit son entrée dans Grenade, aux acclamations d'une population immense [1]. »

[1] Extrait du Moniteur du 21 février 1810, p. 209, n° 52.

MLIII.

MARIE-LOUISE, AU MOMENT DE PARTIR POUR LA FRANCE, DISTRIBUE SES BIJOUX A SES FRÈRES ET SŒURS. — MARS 1810.

M^{me} Auzou. — 1812.

L'armistice signé au camp devant Znaïm, le 11 juillet, par les majors généraux des armées française et autrichienne, le prince de Neufchâtel et le baron de Wimpffen, avait suspendu les opérations de la guerre. Cet armistice ne tarda pas à être suivi de la paix : elle fut signée à Vienne le 14 octobre 1809.

Le mariage de l'empereur Napoléon avec l'archiduchesse d'Autriche Marie-Louise ayant été arrêté, le prince de Neufchâtel épousa solennellement à Vienne, le 11 mars 1810, au nom de l'empereur des Français, la fille de l'empereur d'Autriche.

L'archiduchesse Marie-Louise quitta Vienne le 13 mars. Avant son départ, elle réunit sa famille, lui fit ses adieux et distribua ses bijoux à ses frères et à ses sœurs.

MLIV.

ARRIVÉE DE MARIE-LOUISE A COMPIÈGNE. — 28 MARS 1810.

M^{me} Auzou. — 1810.

L'empereur attendait l'impératrice à Compiègne. Ayant appris son arrivée à Vitry, il s'empressa d'aller au-

devant d'elle; il la rencontra à quelques lieues en avant de Compiègne, monta dans sa voiture et l'accompagna jusqu'au palais.

« A neuf heures du soir le canon annonça l'arrivée de leurs majestés, et l'on vit le cortége traverser les avenues à la lueur des flambeaux.

« Les princes et les princesses de la famille impériale, qui attendaient leurs majestés à la descente de la voiture, furent présentés par l'empereur à S. M. l'impératrice, qui fut conduite à ses appartements, précédée par toute la cour. Les diverses autorités du pays étaient réunies dans la galerie, où un groupe de jeunes demoiselles offrit à l'impératrice un compliment et des fleurs[1]. »

MLV.

MARIAGE DE L'EMPEREUR NAPOLÉON ET DE MARIE-LOUISE, ARCHIDUCHESSE D'AUTRICHE, AU PALAIS DU LOUVRE. — 2 AVRIL 1810.

Rouget. — 1814.

MLVI.

MARIAGE DE L'EMPEREUR NAPOLÉON ET DE MARIE-LOUISE, ARCHIDUCHESSE D'AUTRICHE, AU PALAIS DU LOUVRE. — 2 AVRIL 1810.

Rouget. — 1836.

L'empereur, après avoir reçu l'impératrice à Compiègne, se rendit avec elle au palais de Saint-Cloud, où le mariage civil fut célébré le 1ᵉʳ avril.

[1] *Moniteur* du 30 mars 1810.

La cérémonie religieuse devant avoir lieu à Paris, le lendemain, 2 avril, Napoléon et Marie-Louise firent leur entrée solennelle dans la capitale.

« Leurs majestés ont mis pied à terre sous le vestibule du palais des Tuileries pour monter le grand escalier. Le cortége les y attendait, et, à leur descente, il s'est mis en mouvement dans un ordre parfait, pendant que, conformément au programme, l'impératrice revêtait le manteau du sacre.

« Le cortége, qui s'était arrêté dans la salle du trône, s'est reformé dans la galerie de Diane, et s'est mis en marche vers celle du Musée.

« La galerie du Musée se trouve maintenant divisée en neuf salles de grandeurs inégales. Les différentes séparations sont formées par des arcs élevés sur des colonnes en marbre précieux, avec chapiteaux et bases dorés. La lumière y pénètre alternativement par des ouvertures pratiquées dans la voûte et par des fenêtres latérales; elle y prend ainsi des aspects et des jours variés qui ajoutent à l'étendue de la perspective et à l'effet des tableaux.

« Cette galerie avait été ouverte, dès dix heures du matin, à quatre mille femmes dans tout l'éclat de la parure la plus brillante, et le même nombre d'hommes ont été placés sur le passage du cortége.

« Des orchestres exécutaient alternativement des marches et des morceaux d'harmonie de la composition de M. Paër, directeur de la musique de la chambre de sa majesté.

« Il était trois heures lorsque les portes se sont ouvertes, et que les hérauts d'armes ont paru. Tout le monde était remis en place et debout : les orchestres se sont fait entendre pendant que le cortége défilait lentement.

« Leurs majestés ont parcouru cette longue et brillante galerie. Une chapelle avait été élevée dans le grand salon, à l'extrémité de la grande galerie du Musée.

« Deux rangs de tribunes avaient été élevés au pourtour de ce vaste vaisseau d'une dimension parfaitement carrée; l'autel était placé en face de la galerie; il était magnifiquement revêtu d'un grand bas-relief et de différents ornements très-riches.

« L'estrade sur laquelle étaient placés les fauteuils, le prie-Dieu et les coussins de leurs majestés était recouverte d'un tapis en velours de soie cramoisi, bordé et galonné en or. L'orchestre pour la musique se trouvait vis-à-vis de l'autel, à la hauteur des tribunes du second rang. Les tribunes basses au pourtour de la salle étaient ornées de riches étoffes en soie avec franges et galons en or. Les chiffres, les emblèmes de leurs majestés et des abeilles en or étaient répandues sur toutes les différentes parties de cette décoration.

« L'espace au-dessus des tribunes était revêtu de tapisseries des Gobelins; des guirlandes de fleurs entouraient les chiffres de leurs majestés.

« La chapelle rassemblait dans le sanctuaire, dans la nef et dans les tribunes, les princes, les grands dignitaires, les ministres, les grands officiers de l'empire, les

cardinaux et évêques, les députations du sénat, du conseil d'état et du corps législatif, le corps diplomatique, les étrangers de distinction et un grand nombre d'officiers et dames de la cour.

« L'empereur et l'impératrice, précédés par le grand maître des cérémonies, le grand chambellan, le grand écuyer, et suivis du grand maréchal du palais, du colonel général de la garde de service, prirent place sur le trône.

« L'impératrice à la gauche de l'empereur.
« A droite de l'empereur et au bas de l'estrade :
« Le prince Louis Napoléon, roi de Hollande ;
« Le prince Jérôme Napoléon, roi de Westphalie ;
« Le prince Borghèse, duc de Guastalla ;
« Le prince Joachim Napoléon, roi de Naples ;
« Le prince Eugène Napoléon, vice-roi d'Italie ;
« Le grand-duc héréditaire de Bade ;
« Le prince archichancelier ;
« Le prince architrésorier ;
« Le prince vice-connétable ;
« Le prince vice-grand-électeur.
« A gauche de l'impératrice, au bas de l'estrade :
« Madame ;
« La princesse Julie, reine d'Espagne ;
« La princesse Hortense, reine de Hollande ;
« La princesse Catherine, reine de Westphalie ;
« La princesse Élisa, grande-duchesse de Toscane ;
« La princesse Pauline ;
« La princesse Caroline, reine de Naples ;

« Le grand-duc de Wurtzbourg ;

« La princesse Auguste, vice-reine d'Italie ;

« La princesse Stéphanie, grande-duchesse héréditaire de Bade. »

La bénédiction nuptiale fut donnée aux augustes époux par son éminence le cardinal Fesch, grand aumônier, avec toutes les cérémonies usitées aux mariages des rois.

« La cérémonie terminée, le cortége a repris son ordre accoutumé. Il est rentré dans la galerie pour retourner au palais : l'empereur donnait la main à l'impératrice [1]. »

MLVII.

NAPOLÉON ET MARIE-LOUISE VISITENT L'ESCADRE MOUILLÉE DANS L'ESCAUT DEVANT ANVERS. — 1ᵉʳ MAI 1810.

Van Brée. — 1811.

MLVIII.

NAPOLÉON ET MARIE-LOUISE VISITENT L'ESCADRE MOUILLÉE DANS L'ESCAUT DEVANT ANVERS. — 1ᵉʳ MAI 1810.

Van Brée. — 1811.

On lit dans le Moniteur du 28 avril 1810 : « Leurs majestés sont parties de Compiègne aujourd'hui 27 pour se rendre à Saint-Quentin ; demain 28 elles continueront leur voyage, parcourant le canal, qui est terminé, et iront à Cambrai. Le 29 elles arriveront à Lacken. »

[1] *Moniteur* du 10 avril 1810.

« Aujourd'hui 30 avril leurs majestés sont parties du château de Lacken et se sont embarquées sur le canal avec le roi et la reine de Westphalie, et à quatre heures elles sont arrivées à Wilbroeck, où le canal communique avec le Rupel. Le ministre de la marine, le vice-amiral Missiessy, le préfet des Deux-Nèthes se trouvaient à l'écluse. Les canots de sa majesté, montés par les marins de la garde impériale, ont reçu leurs majestés, qui ont descendu le Rupel et l'Escaut au milieu des vaisseaux de la flotte, qui étaient à l'ancre et pavoisés. L'arrivée de leurs majestés à Anvers a été annoncée par des décharges réitérées de l'artillerie de tous les bâtiments de la flotte et des fortifications de la ville. Elles ont mis pied à terre à la cale de l'arsenal, où le maire et le commandant de la place ont eu l'honneur de présenter les clefs à S. M. l'empereur. La foule du peuple était immense ; elle exprimait la reconnaissance des habitants de cette importante cité pour son second fondateur. On ne pouvait s'empêcher de comparer l'état du port et de la ville d'Anvers, il y a sept ans, lors du premier voyage de sa majesté, avec la situation où ils se trouvent aujourd'hui [1]. »

MLIX.

LE FRIEDLAND, DE QUATRE-VINGTS CANONS, LANCÉ DANS LE PORT D'ANVERS. — 2 MAI 1810.

Van Brée. — 1811.

[1] *Moniteur* du 4 mai.

MLX.

LE FRIEDLAND, DE QUATRE-VINGTS CANONS, LANCÉ
DANS LE PORT D'ANVERS. — 2 MAI 1810.

Van Brée. — 1811.

Pendant son séjour à Anvers, Napoléon visita les travaux du port et les fortifications. Le vaisseau de ligne *le Friedland*, de quatre-vingts canons, fut lancé le 2 mai, en présence de l'empereur et de l'impératrice. « Tout ayant été disposé à l'arsenal maritime, le 2 mai, à trois heures moins un quart, leurs majestés, accompagnées du roi et de la reine de Westphalie, arrivèrent à l'arsenal avec toute leur cour. Le ministre et le corps de la marine, le vice-amiral Missiessy, commandant l'escadre, et M. le conseiller d'état Malouet, ancien préfet maritime, reçurent leurs majestés à la descente de leur voiture, au bruit de la musique et des décharges réitérées de toute l'artillerie des vaisseaux mouillés devant la ville. Un riche pavillon avait été élevé sur une estrade à l'extrémité droite de la cale : leurs majestés s'y placèrent avec le roi et la reine de Westphalie. M. l'archevêque de Malines, à la tête de son clergé, après leur avoir présenté l'eau bénite, fit la bénédiction du vaisseau qui, pendant cette cérémonie, avait été séparé de tous ses accores, ne reposait plus que sur son berceau et n'était retenu que par les saisines placées en avant, le vaisseau devant entrer dans l'eau par l'arrière. M. Sané, inspec-

teur général du génie maritime, dirigeait toutes les opérations, qui s'exécutaient avec un ordre et une précision parfaite, sous le commandement de M. Lair, ingénieur en chef. Les saisines furent coupées en un instant à coups de hache, et à trois heures précises le vaisseau s'élança de sa cale et entra majestueusement dans le fleuve au bruit des acclamations de tous les spectateurs. Poussé par la marée il remonta le fleuve et ne s'arrêta qu'après avoir mouillé deux ancres entre les corps-morts que M. de Kersaint, chef militaire, avait fait établir vis-à-vis l'avant-garde de l'arsenal[1]. »

MLXI.

SIÉGE DE LÉRIDA. — 14 MAI 1810.

RÉMOND. — 1836.

Le général Suchet avait été nommé au commandement de l'armée d'Aragon. Cette province ayant été soumise après les combats de Maria et de Belchite, il fut chargé de prendre possession de quelques-unes des places de la Catalogne. Le 13 avril il s'établit en vue de Lérida et fit aussitôt former l'investissement de la place.

« Lérida, dit le maréchal Suchet dans ses Mémoires, situé sur la grande communication de l'Aragon avec la Catalogne, à vingt-cinq lieues de Barcelone et autant de Saragosse, aux bords de la Sègre, avec un pont en pierre, à peu de distance de l'Èbre et de la Cinca, exerce une grande influence par sa population de quinze à dix-huit

[1] *Moniteur* du 7 mai 1810.

mille âmes, et par sa position, qui domine au loin toute la contrée. La ville proprement dite s'étend le long de la rive droite de la Sègre. Elle est défendue sur une grande partie de son développement par la rivière même.

« Les fortifications étaient en bon état et renfermaient une garnison et une artillerie capables d'en prolonger la défense, sous le commandement du maréchal de camp Garcia Conde, général jeune et actif[1]. »

Le général Suchet comptait sur la coopération du septième corps pour l'investissement de la place; mais des partis espagnols, s'étant montrés sur le bas Èbre, éloignèrent ce corps, et le réduisirent à ne plus compter que sur ses propres forces.

Après le combat de Margalef donné le 23 avril, étant parvenu à éloigner l'armée du général O'Donnell qui tentait de faire lever le siége, il ordonna les dispositions nécessaires pour en commencer les opérations. L'attaque fut préparée et résolue sur le même front où le duc d'Orléans avait pris la ville cent trois ans auparavant. Le 29 avril au soir on ouvrit la tranchée; les opérations du siége furent dirigées par le colonel du génie Haxo.

Dans la nuit du 12 au 13 mai on s'empara des redoutes du fort Garden, et dans la journée suivante le général Suchet ordonna l'assaut de la ville.

« A sept heures, un peu avant la nuit, il fit donner le signal par quatre bombes à la fois.

« L'impétuosité des assaillants culbuta d'abord tout ce qui défendait les brèches. Bientôt à tous les feux du

[1] *Campagnes d'Espagne*. par le maréchal Suchet, t. I, p. 115 à 117.

château et du pont se joignit une fusillade terrible sur nos têtes de colonnes, qui en furent un moment ébranlées : le général Habert les entraîna en faisant battre la charge. Le colonel Rouelle fut blessé d'un coup de baïonnette en attaquant la grande rue. Le lieutenant de mineurs Romphleur eut un combat difficile à soutenir avant de pouvoir ouvrir la porte de la Madeleine. A gauche, par l'avancée du Carmen, le capitaine du génie Vallentin se porta vivement sur une barrière qui le séparait du quai, et qu'il fallait franchir sous la mitraille d'une pièce de flanc et sous la mousqueterie des maisons. Le sergent de sapeurs Baptiste, bravant une mort presque certaine, monta dessus, l'ouvrit et donna passage aux troupes, qui se précipitèrent sur le quai. Les Espagnols qui défendaient les coupures de la grande rue se trouvèrent entièrement tournés. Au même moment le général Harispe, qui avait l'ordre d'agir dès qu'il verrait la brèche occupée et l'affaire engagée dans l'intérieur de la ville, attaqua la tête du pont sur la rive gauche. Le général en chef fit avancer les réserves et passa lui-même la brèche pour les diriger. Ce développement de forces ne permit plus aux Espagnols de continuer la résistance, et mit fin à un combat sanglant que le jour cessait d'éclairer. Le pont, le quai et les rues furent abandonnés couverts de morts, et la garnison commença à se retirer vers le château.

« Le 14 à midi un drapeau blanc flotta sur le donjon, et bientôt après un parlementaire vint proposer de se rendre et demander des conditions. Le général en chef

envoya au château le général Valée et le colonel Saint-Cyr-Nugues, son sous-chef d'état-major, et au fort Garden le colonel du génie Haxo, pour conclure et signer cette capitulation, en accordant aux deux garnisons les honneurs de la guerre. Elles défilèrent par la brèche, mirent bas les armes et restèrent prisonnières.

« La conquête de Lérida mit en notre pouvoir cent trente-trois bouches à feu, un million de cartouches, cent milliers de poudre, dix mille fusils, dix drapeaux et beaucoup de magasins[1]. »

MLXII.

COMBAT DU GRAND-PORT (ILE-DE-FRANCE). — 24 AOUT 1810.

GILBERT. — 1836.

Le capitaine Duperré commandait une division française composée des frégates *la Bellone* et *la Minerve*, et de la corvette *le Victor*, venant des mers de l'Inde. Il s'était embossé, le 23 août, dans le port Impérial (Grand-Port, Ile-de-France), sous la protection des forts, lorsqu'il fut attaqué par une division anglaise de quatre frégates, *la Néréide*, *le Sirius*, *l'Iphigénie* et *la Magicienne*. Le capitaine Duperré montait *la Bellone*. Le combat commença à cinq heures et demie du soir. « Les premières volées des frégates anglaises coupèrent les embossures de *la Minerve* et *du Ceylan*, qui viennent en s'échouant prolonger *la Bellone* du côté de la terre. Ce

[1] *Campagnes d'Espagne*, par le maréchal Suchet, t. I, p. 145 à 149.

mouvement ayant masqué leur feu, celle-ci resta seule alors pour prêter côté aux frégates ennemies embossées par son travers. Ce fut dans cette position que le combat s'engagea avec fureur de part et d'autre; à huit heures la *Néréide*, réduite au silence, se vit forcée de céder à la supériorité du feu de *la Bellone;* celui des autres frégates, bien ralenti, annonçait leur désavantage, tandis qu'au contraire celui de la frégate française, alimenté par les munitions que lui fournissait *la Minerve*, n'en devenait que plus vif : on put présager dès lors de quel côté se déclarerait la victoire.

« Le combat durait depuis cinq heures, lorsque Duperré, frappé au visage par une mitraille, fut renversé de dessus le pont dans la batterie, et emporté sans connaissance : le capitaine Bouvet passa alors de *la Minerve* sur *la Bellone.*

« Le feu continua presque toute la nuit sans interruption. Le 24, au point du jour, on vit *la Néréide* entièrement démâtée et dans l'état le plus affreux; sur un tronçon de mât flottait encore le pavillon anglais, mais il fut bientôt remplacé par les couleurs françaises. *La Magicienne,* criblée de boulets, combattait encore; mais bientôt les débris de son équipage se réfugièrent vers l'île de la Passe et sur les deux autres frégates, et le soir le feu s'y manifesta de toutes parts. »

MLXIII.

PRISE D'ALMÉIDA. — 26 AOUT 1810.

.

Le duc de Rivoli, commandant en chef le sixième corps de l'armée française en Espagne, occupait en juillet 1810 la plus grande partie du royaume de Léon; les ordres de l'empereur portaient que les troupes sous ses ordres devaient tenter l'invasion du Portugal. Vers la fin de juillet le maréchal Masséna se dirigea sur Alméida, ville frontière de la province de Beira sur une colline près de la Coa.

Les troupes anglo-portugaises, commandées par le général Crawfurd, ayant été repoussées le 24 juillet au combat de la Coa, le duc de Rivoli n'éprouva plus de difficultés pour former l'investissement d'Alméida. « Le colonel Cox était gouverneur de la place : sa garnison, composée d'un régiment de troupes régulières et de deux régiments de milice, s'élevait à quatre mille hommes.

« Le 18 la tranchée fut ouverte à l'abri d'une fausse attaque, et dans la matinée du 26, la seconde parallèle étant commencée, dix batteries, dont l'ensemble formait soixante-cinq pièces, se mirent à jouer toutes à la fois[1]. »

« Le 26, à cinq heures du matin, dit le rapport du

[1] *Histoire de la guerre dans la Péninsule, de 1807 à 1814*, par le lieutenant-colonel Napier, t. V, p. 365.

maréchal Masséna au major général de l'armée, les batteries, armées de soixante-cinq bouches à feu, ont commencé à tirer sur la place, qui a riposté avec vigueur; mais à quatre heures du soir elle ne répondait plus; à sept heures une de nos bombes a fait sauter le principal magasin à poudre de la place. Les incendies furent entretenus toute la nuit par nos bombes et nos obus. Cet état de choses me détermina à sommer hier matin le gouverneur de se rendre. Il m'envoya des officiers pour parlementer. Je leur fis connaître les conditions de la capitulation que je leur offrais. Plusieurs heures de la journée furent employées à une négociation qui ne produisit pas le succès que je désirais; je fis donc recommencer le feu à huit heures du soir, et ce ne fut que trois heures après que le gouverneur de la place signa la capitulation dont j'ai l'honneur d'envoyer copie à V. A. ainsi que de ma sommation. Alméida se trouve de cette manière au pouvoir de S. M. l'empereur et roi. Nous y sommes entrés ce matin à neuf heures. La garnison est prisonnière de guerre et sera conduite en France [1]. »

MLXIV.

REDDITION DE TORTOSE. — 2 JANVIER 1811.

RÉMOND. — 1836.

La prise de Lérida avait été suivie de celle de Méquinenza sur la rive gauche de la Sègre. L'armée d'Ara-

[1] *Moniteur* du 11 septembre 1810.

gon, sous les ordres du général Suchet, ayant soumis une partie de la Catalogne, se dirigea sur le royaume de Valence, et s'empara du fort de Morella. Le 29 mai le major général de l'armée écrivait de Paris au général Suchet, commandant en chef de l'armée d'Aragon :

« L'empereur suppose que vous êtes maître de Méquinenza; dès lors prenez toutes les mesures pour vous emparer de Tortose; le maréchal duc de Tarente se portera en même temps sur Tarragone. Occupez-vous aussi de réunir l'artillerie et tous les moyens nécessaires pour marcher sur Valence et forcer cette ville; mais il faut, pour entreprendre cette opération, que Tortose et Tarragone soient en votre pouvoir.

« Tortose, par sa situation près de la grande route et de l'embouchure de l'Èbre, servait de point d'appui et de lien aux armées espagnoles de Valence et de Catalogne. »

Méquinenza était devenu le principal entrepôt de nos munitions de guerre et de bouche. « De là à Tortose la communication existe par l'Èbre. Mais son cours dans plusieurs endroits est entravé par des barrages....... La communication par terre était plus difficile....... Une route propre aux opérations d'une armée était à créer presque entièrement. Cependant il existait la trace ou le souvenir de celle qu'avait, dit-on, ouverte le duc d'Orléans dans la guerre de la Succession. Cette route fut entreprise sous la direction du général Rogniat [1]. »

La place de Tortose se trouva investie dans les pre-

[1] *Campagnes d'Espagne*, par le maréchal Suchet, t. I, p. 176 à 178.

miers jours de juillet sur les deux rives de l'Èbre, mais le siége ne fut commencé que vers la fin de l'année.

« Le général Suchet, dit le Moniteur du 18 janvier 1811, n'avait pu, depuis le mois de septembre, ouvrir le siége de Tortose, et en avait été constament empêché par les basses eaux de l'Èbre, qui ne lui ont pas permis de faire arriver son artillerie de siége. Le duc de Tarente s'étant porté à Mora pour en favoriser le siége, le 13 décembre le général Suchet a investi la place.

« Le 17 la garnison tenta une sortie et fut repoussée par les cent seizième et cent dix-septième régiments. Nos tirailleurs arrivèrent au pied de la muraille. Le camp retranché et toutes les redoutes furent enlevées.

« Le 1er janvier, après treize jours de tranchée ouverte, Tortose et ses forts se sont rendus à discrétion. La garnison, composée de plus de neuf mille cinq cents hommes, y compris quatre cents officiers, douze drapeaux, cent quatre-vingt-douze bouches à feu, deux millions de cartouches, dix mille fusils, deux cents milliers de poudre, cinq cents milliers de plomb et une grande quantité de vivres, sont tombés en notre pouvoir. »

MLXV.

COMBAT DU BRICK L'ABEILLE CONTRE LE BRICK L'ALACRITY. — 26 MAI 1811.

.

Le 26 mai 1811 le brick *l'Abeille*, commandé temporairement par M. de Mackau, alors simple aspirant, aperçut au soleil levé le brick anglais *l'Alacrity*, capitaine Palmer, dans le nord du cap Saint-André. L'ennemi venait vent arrière sur *l'Abeille*, et aussitôt qu'il fut dans ses eaux, M. de Mackau gouverna près et plein, gagna le vent et le prolongea à contre-bord au vent. Aussitôt qu'il fut par son avant, il ralingua derrière, et, lui passant à poupe, lui envoya sa volée à bout portant, puis, prenant les même amures que lui, continua à le combattre par sa hanche de dessous le vent, à quart de portée de pistolet.

Au bout de vingt minutes *l'Abeille* avait couru de l'avant, et canonnait *l'Alacrity* par son bossoir de tribord. Celui-ci ralingua pour arriver et passer à poupe son antagoniste qui s'en aperçut, et, arrivant en même temps que lui, continua à le canonner par tribord avec le feu le mieux nourri.

Ne pouvant plus tenir le travers, le brick anglais arriva. M. de Mackau fit ralinguer partout et lui envoya deux volées à poupe, à la suite desquelles il amena son pavillon.

L'Alacrity était armé de vingt caronades de trente-

deux, *l'Abeille* de vingt caronades de vingt-quatre. *L'Alacrity* avait un équipage aussi nombreux que celui de *l'Abeille*. *L'Alacrity* eut quinze hommes tués et vingt blessés ; *l'Abeille*, sept tués et douze blessés ; mais *l'Abeille* avait toujours combattu dans les positions les plus avantageuses.

MLXVI.

PRISE DE TARRAGONE. — 28 JUIN 1811.

RÉMOND. — 1837.

Le major général de l'armée, le prince Berthier, écrivait de Paris, sous la date du 10 mars 1811, au général Suchet, commandant le troisième corps d'armée et gouverneur de l'Aragon :

« L'empereur vient de décider que le gouvernement de l'Aragon, qui vous est confié, sera augmenté des provinces de Tortose, de Lérida, de Tarragone, etc..... Il appartiendra à l'armée d'Aragon de faire le siége de Tarragone. »

Tarragone, capitale de l'ancienne province romaine en Espagne, est située au bord de la mer, à l'extrémité des hauteurs qui séparent les eaux de la Gaya de celles du Francoli : elle est assise sur un rocher d'une élévation considérable, isolée et escarpée de trois côtés qui regardent le nord, l'est, le sud. Du côté de l'ouest et du sud-ouest, le terrain s'abaisse par une pente douce vers le port et le Francoli. La ville haute est entourée de murailles antiques, qui couronnent les escarpements, dont

une seconde enceinte, bastionnée irrégulièrement, suit les contours. Le côté de l'est, route de Barcelone, était en outre couvert par cinq lunettes formant une ligne qui s'appuyait à la mer; deux autres grandes lunettes protégeaient le côté du nord.

« La ville basse bâtie dans cette partie, au fond du port, était protégée, du côté de la campagne, par le fort Royal, petit carré bastionné, situé à trois cents toises de l'enceinte de la ville haute, et à deux cents toises de la mer. Ce fort lui-même, ainsi que la ville basse, était enveloppé par une seconde enceinte, qui s'appuyait d'un côté à la ville haute, de l'autre au port, défendue par trois bastions réguliers et quelques autres ouvrages. L'ensemble des deux villes, haute et basse, formait ainsi un grand parallélogramme deux fois plus long que large.

« Cette position formidable et cet ensemble d'ouvrages relevés et mis en bon état présentaient des moyens de défense importants; mais ce qui ajoutait surtout à la force de Tarragone, ce fut la construction d'un nouveau fort sur le plateau de l'Olivo, point dont la hauteur égale celle de la ville, et qui n'en est éloigné que de quatre cents toises.

« Le fort de l'Olivo, armé d'une cinquantaine de bouches à feu, contenait habituellement douze cents hommes de garde. La flotte anglaise protégea Tarragone pendant toute la durée du siége. »

Le 4 mai l'armée d'Aragon était devant cette place. Une division, commandée par le commodore Adams, vint attaquer, le 9 mai, le fort de la Rapita, à l'embou-

chure de l'Èbre, occupé par un détachement de troupes françaises. Il ne put s'en emparer, mais il parvint à le détruire.

Le siége de Tarragone présentait des difficultés sans nombre; l'armée d'Aragon opposa la plus grande persévérance aux obstacles qui se renouvelaient sans cesse. Elle eut à soutenir contre l'armée espagnole et contre la garnison une foule de combats partiels à Alcovar, à Gratallops, etc.

« Si Tarragone n'eût pas été une place maritime, et que notre armée de terre eût pu la bloquer entièrement, ces combats journaliers nous auraient offert l'avantage d'épuiser peu à peu la garnison et d'affaiblir son moral par l'inutilité des résultats. Mais il en était tout autrement : le port offrait un mouvement continuel de bâtiments anglais ou espagnols. »

Enfin, le 29 mai, on parvint à s'emparer du fort de l'Olivo, et dans la nuit du 1er au 2 juin la tranchée fut ouverte contre la basse ville; le 7 on donna l'assaut au fort Francoli et l'on s'en empara; la lunette du Prince fut prise d'assaut le 16 juin, au commencement de la nuit, et on put ordonner celui de la ville, le 21, à sept heures du soir.

L'attaque fut vive et précipitée. Les troupes éprouvèrent une grande résistance. « A huit heures le fort Royal, le bastion des Chanoines, celui de Saint-Charles, la batterie du Moulin et toute la ville basse étaient en notre pouvoir. L'ennemi y avait perdu quatre-vingts bouches à feu.

Enfin le 23 juin le général commandant en chef était arrivé devant la ville haute. « On ouvrit la première parallèle, et l'emplacement des batteries de brèche fut déterminé. »

Le général espagnol Campa Verde fit alors quelques tentatives; mais elles n'eurent aucun résultat, et ses troupes se retirèrent devant celles du général Suchet.

Le 28 on battit la place en brèche; l'assaut fut bientôt ordonné. « A cinq heures de l'après-midi le signal est donné; notre feu cesse, et celui de l'ennemi redouble à la vue de nos braves qui sortent de la tranchée, franchissent à la course un espace découvert de soixante toises, et s'élancent à la brèche..... Ce moment décisif fut marqué par un trait de courage qui pourra figurer parmi les beaux souvenirs de l'histoire. Lors de l'assaut du fort Olivo, le caporal de grenadiers Bianchini, du sixième régiment italien, avait fait prisonniers, au pied même des murs de la ville, quelques soldats espagnols, et les avait amenés au général en chef, qui, admirant son courage, lui demanda quelle récompense il pouvait lui offrir. « L'honneur de monter le premier à l'assaut de Tar-« ragone, » dit Bianchini. Cette réponse pouvait n'être que de la présence d'esprit; c'était de l'héroïsme. Le 28 juin, ce brave homme, devenu sergent, vient au moment de l'assaut se présenter dans la plus belle tenue au général en chef, et réclame de lui la faveur qui lui a été promise. Il s'élance des premiers, reçoit une blessure, continue de monter avec sang-froid, exhortant ses cama-

rades à le suivre, est atteint deux fois encore sans être arrêté, et tombe enfin, la poitrine traversée d'un coup de feu. »

Les Espagnols résistent en désespérés; une foule de nos braves périssent, mais en tombant ils assuraient la victoire à leurs compagnons. La résistance de l'ennemi avait porté l'armée au plus haut point d'exaltation. Le soldat écoutait à peine la voix de ses chefs. « Cependant, il faut le dire, un nombre considérable d'Espagnols, poursuivis sous les yeux et jusque dans les bras des officiers français, dont ils imploraient la protection, durent la vie à ces mêmes officiers, qui demandèrent grâce pour eux à leurs propres soldats. Le gouverneur Coutresas, blessé d'un coup de baïonnette, eut le bonheur d'être sauvé par un officier du génie. Une masse d'Espagnols s'était retirée dans la cathédrale, vaste et solide édifice, élevé et d'un difficile accès. Nos soldats les poursuivirent et durent essuyer un feu meurtrier pour franchir les soixante marches qui précèdent l'entrée. Ils s'en rendirent bientôt maîtres. Après une si opiniâtre résistance, leur rage contre les combattants ne connut plus de bornes; mais ils s'arrêtèrent à la vue de neuf cents blessés étendus dans l'intérieur, et leurs baïonnettes les respectèrent. Le général en chef apprit ce trait d'humanité, et en exprima sa satisfaction.

« La majorité de la population de Tarragone était sortie avant ou pendant le siége; elle échappa ainsi aux désastres que le gouverneur et la garnison attirèrent sur la ville en bravant le dernier assaut que les lois de

l'honneur permettaient de ne pas attendre, et que le vainqueur aurait mieux aimé ne pas livrer.

« Nous prîmes près de dix mille hommes et vingt drapeaux; en comptant les canons de l'Olivo et de la basse ville, nous fûmes en possession de trois cent trente-sept bouches à feu, de quinze mille fusils, cent cinquante milliers de poudre, quarante mille boulets ou bombes, quatre millions de cartouches, etc.

« Les travaux du génie, dirigés par le général Rogniat, furent remarquables par la hardiesse de la conception comme par la vigueur de l'exécution. On fit cinq mille toises de développement de tranchée, dont deux mille à la sape pleine et volante; on couronna quatre chemins couverts; on fit des descentes et des passages de fossés, et des rampes sur les brèches. Vingt officiers du génie, cent quatre-vingt-sept sapeurs ou mineurs furent tués ou blessés.

« L'artillerie, commandée par le général Valée, construisit vingt-quatre batteries, qui furent armées de soixante-quatre bouches à feu, et ouvrit neuf brèches. L'ennemi avait tiré cent vingt mille coups de canon; elle en tira quarante-deux mille, dont trente mille avec des boulets, bombes ou obus de la place, renvoyés après avoir été payés à nos soldats; dix-neuf officiers d'artillerie, deux cent soixante et dix-huit canonniers furent tués ou blessés, et à ce nombre il faut ajouter soixante-huit soldats d'infanterie fournis au service de l'artillerie comme auxiliaires, et qui périrent dans les batteries. La totalité de nos pertes reconnues s'éleva à quatre mille deux cent

5.

quatre-vingt-treize hommes, dont neuf cent vingt-quatre morts; et dans le nombre des trois mille trois cent soixante-neuf blessés, à peine la moitié pouvait être rendue au service ou survivre à leurs blessures, tant ils étaient mutilés [1]. »

MLXVII.

COMBAT NAVAL DE LA FRÉGATE FRANÇAISE LA POMONE CONTRE LES FRÉGATES ANGLAISES L'ALCESTE ET L'ACTIVE. — 29 NOVEMBRE 1811.

Gilbert. — 1836.

La frégate *la Pomone*, capitaine Ducampe de Rosamel, étant séparée de la division française dont elle faisait partie, et qui croisait dans la mer Adriatique, se trouva seule engagée, le 29 novembre 1811, à la hauteur de l'île Pelagosa, contre deux frégates anglaises *l'Alceste*, capitaine Maxwel, et *l'Active*, capitaine Gordon.

« La lutte fut longue et acharnée : *la Pomone* fit des avaries considérables à ses deux adversaires. Après deux heures de combat, totalement démâtée, ne pouvant plus gouverner et ayant quatre pieds d'eau dans sa cale, le capitaine Rosamel réunit ses officiers et ses premiers maîtres, et sur l'avis unanime de ne pouvoir continuer une plus longue résistance, il fit cesser le feu.

« *La Pomone* perdit dans cette action dix hommes; son capitaine et vingt-sept hommes furent blessés. *L'Active* eut cinquante hommes tués ou blessés, et *l'Alceste*, vingt-neuf. »

[1] *Campagnes d'Espagne*, par le maréchal Suchet, t. II, p. 3 à 110.

MLXVIII.

COMBAT NAVAL EN VUE DE L'ILE D'AIX.
— 27 DÉCEMBRE 1811.

.

Un convoi français venant de la Rochelle, poursuivi, le 27 décembre 1811, par cinq péniches de l'escadre anglaise mouillée en rade des Basques, était venu se réfugier au fond de la baie entre la Rochelle et l'île d'Aix. Le commandant des forces navales à la Rochelle dirigea quelques embarcations pour protéger le convoi et couper la retraite aux péniches anglaises. En conséquence il fit appareiller trois chaloupes canonnières, sous les ordres de M. Duré, lieutenant de vaisseau, et quatre canots des vaisseaux, commandés par M. Constantin, enseigne du *Régulus*.

« Aussitôt que l'escadre anglaise aperçut ce mouvement, un vaisseau, deux frégates et un brick appareillèrent pour venir dégager leurs embarcations. Le brick, soutenu d'assez près par le vaisseau, tirait sur les canonnières, qui le repoussèrent vivement à différentes fois.

« L'enseigne de vaisseau Constantin, montant une péniche armée de vingt-deux hommes, a attaqué une péniche anglaise montée par trente hommes d'équipage.

« Cet officier avait engagé le combat avec ses espingoles et sa mousqueterie ; mais craignant que l'ennemi

ne lui échappât, il fit porter dessus et l'aborda. Les Anglais, forts de la supériorité de leur nombre, s'élancèrent aussi à l'abordage ; mais M. Constantin se précipita sur eux et les culbuta sur le bord opposé de leur péniche, que ce mouvement fit remplir. Les Français remontèrent à leur bord et sauvèrent vingt-six hommes, dont un aspirant et un chirurgien. L'officier commandant la péniche a été tué et trois hommes dangereusement blessés.

« Pendant cette action, les trois canonnières attaquaient les quatre autres péniches toutes armées de caronades, d'espingoles et de mousqueterie. Le lieutenant de vaisseau Duré, tout en contenant le brick anglais qui voulait protéger ces péniches, en amarina une de dix-huit hommes, dont deux aspirants ; les trois autres, harcelées par le canot de l'amiral Jacob, commandé par l'aspirant de première classe Porgi, percées de boulets et coulant bas, arrivèrent sur la côte, où il les poursuivit et fit prisonniers les équipages montant à soixante et dix hommes, dont un officier et cinq aspirants.

« Le résultat de cette affaire est donc la prise de cinq péniches et de cent dix-huit hommes, dont deux officiers, huit aspirants et un chirurgien. Dans ce nombre, un officier et quatre matelots ont été tués, deux autres morts immédiatement après, et cinq blessés grièvement [1]. »

[1] *Moniteur* du 2 janvier 1812.

MLXIX.

SIÉGE DE VALENCE. — 26 DÉCEMBRE 1811 AU 9 JANVIER 1812.

INVESTISSEMENT DE LA PLACE.

.

Le bâton de maréchal fut pour le général Suchet la récompense de la prise de Tarragone. Il reçut en même temps l'ordre de l'empereur d'assiéger Valence.

La bataille et la prise de Murviedro, l'ancienne Sagonte, précédèrent le siége de Valence. Le maréchal Suchet ayant reçu les renforts qui lui étaient nécessaires pour entreprendre le siége d'une place aussi importante, opéra sa jonction à Segorbe avec les deux divisions détachées de Madrid, sous les ordres du général Reille. L'armée d'Aragon traversa alors la Liria, passa ensuite le Guadalaviar, en face de Ribaroga, et, après avoir repoussé successivement les postes espagnols et livré bataille, elle put commencer l'investissement de la capitale du royaume de Valence.

« L'occupation de Cullera, d'Alcira, d'Albérique, suffisait pour assurer le front de l'armée du côté du Xucar; quelques troupes, placées en observation sur cette ligne, couvraient parfaitement le siége. Mais la disposition des forces ennemies engagea le maréchal à porter les siennes plus loin, pour profiter des ressources d'un pays riche et fertile. Il fit avancer le général Delort jusqu'à Xativa ou Saint-Philippe, que l'on occupa sans coup férir le 29 décembre. On y trouva un million de car-

touches et un grand approvisionnement en riz. La population de cette ville, qui est de quinze mille âmes, accueillit nos troupes avec autant d'empressement que celle d'Alcira.

« Les troupes du siége campèrent autour de la place, à douze cents mètres des ouvrages, et dans l'ordre suivant : la division Habert, formant l'extrême droite, s'appuyait au Guadalaviar; à sa gauche était la division Harispe, liée avec elle par des postes intermédiaires, et s'étendant jusqu'à la grande route de Murcie. De l'autre côté de la route, la ligne était continuée par le corps du général Reille, dont la brigade Bourke formait la droite; la division Severoli, à gauche de celle-ci, se liait à la division Palombini, placée à cheval sur le Guadalaviar, une brigade à Mislata et l'autre à Campanar. Pour assurer la rive gauche, qui était dégarnie depuis la bataille, les troupes de la division Musnier furent envoyées, le 27 décembre, au faubourg de Seranos et sur la grande route de Murviedro. »

Le général D. Joaquin Blake, qui commandait en chef les troupes espagnoles, tenta vainement de s'opposer aux opérations du maréchal Suchet. L'armée espagnole fut contrainte d'abandonner son camp retranché en avant de la place, dans la nuit du 5 janvier, et de se retirer dans l'enceinte de la ville.

« L'artillerie, qui avait fait venir son dépôt principal à San-Miguel de los Reyes, se hâta de transporter des pièces à la rive droite du Guadalaviar, derrière les camps des points d'attaque. Malgré la pluie qui rendit

les chemins et les terres presque impraticables, elle éleva, avec une rapidité étonnante, quatre batteries contre le front Saint-Vincent et trois contre le front d'Olivete. Le génie coupa à la sape la route de Murcie, étendit la parallèle, l'appuya à des maisons crénelées, et poussa les cheminements très-près de la contrescarpe. »

Le 6 on commença le bombardement; il continua le 7 et le 8. « L'ennemi s'était obstiné à tenir dans quelques maisons du faubourg de Quarte; il fallut l'attaquer de vive force dans le couvent des Ursulines; nous y perdîmes le capitaine du génie Léviston. Près de la porte Saint-Vincent on essaya d'attacher le mineur au mur d'enceinte; mais l'ennemi, avec son canon, fit échouer l'entreprise. On fit un nouveau cheminement et on s'empara du couvent des Dominicains. En deux jours cinq nouvelles batteries furent construites et armées. Nous allions être prêts à ouvrir la brèche, lorsque deux officiers espagnols se présentèrent en parlementaires. » Le maréchal Suchet dicta les conditions de la capitulation, et le lendemain le général espagnol Zayas étant venu pour annoncer l'acceptation des bases de la capitulation, « il rentra dans la ville accompagné du général Saint-Cyr-Nugues, chef d'état-major du maréchal, pour conclure la capitulation chez le général en chef Blake lui-même. Elle fut signée le 9 janvier au matin, et ratifiée aussitôt de part et d'autre.

« La prise de Valence mit en notre pouvoir dix-huit mille deux cent dix-neuf prisonniers de guerre, parmi lesquels huit cent quatre-vingt-dix-huit officiers, vingt-

trois généraux, et à leur tête le capitaine général Blake ; en outre, vingt et un drapeaux, deux mille chevaux de cavalerie ou d'artillerie, trois cent quatre-vingt-treize pièces de canon, quarante-deux mille fusils, cent quatre-vingts milliers de poudre, etc. L'état des malades et blessés, dans les hôpitaux de la ville, s'éleva à onze cent soixante-deux. L'armée espagnole sortit le 10 janvier par le pont supérieur, et, après avoir déposé les armes, fut dirigée en France [1]. »

MLXX.

PASSAGE DU NIÉMEN. — 24 JUIN 1812, AU MATIN.

Aquarelle par SIMÉON FORT. — 1836.

Napoléon avait atteint le faîte de ses prospérités, lorsque en 1812 la guerre se ralluma entre la France et la Russie. Il fut décidé que les frontières de ce lointain empire seraient franchies, et que l'on se porterait sur Moscou, comme on s'était porté sur Vienne et sur Berlin dans les campagnes précédentes.

Des préparatifs gigantesques furent faits pour cette expédition. Les contingents de l'Allemagne tout entière, ainsi que de la Pologne, vinrent se fondre au sein de la grande armée française, et le 20 juin 1812 commencèrent à s'ébranler les six corps qui la composaient, et dont chacun était une armée.

De son côté l'empereur des Russies appelle autour de lui toutes les forces de son vaste empire. A l'enthou-

[1] *Campagnes d'Espagne*, par le maréchal Suchet, t. II, p. 223 à 233.

siasme guerrier qui depuis huit ans entraînait partout les Français à la victoire, sur les pas de leur empereur, il opposa le puissant mobile de l'enthousiasme religieux et national. Le 22 avril il était à Wilna, capitale de la Lithuanie, préparant tout pour repousser la formidable invasion qui menaçait les frontières.

Napoléon partit de Saint-Cloud le 9 mai, passa le Rhin le 13, l'Elbe le 29, et la Vistule le 6 juin.

La grande armée occupait au mois de juin les positions suivantes :

1° Le premier corps, commandé par le prince d'Eckmühl, était à Kœnigsberg;

2° Le deuxième corps, sous les ordres du maréchal duc de Reggio, eut son quartier général à Vehlau;

3° Le maréchal duc d'Elchingen, commandant le troisième corps, à Soldapp;

4° Le prince vice-roi à Rastembourg;

5° Le roi de Westphalie à Varsovie;

6° Le prince Poniatowski à Pultusk (province de Plock, en Pologne).

Napoléon porta son quartier général, le 12, sur la Prégel à Kœnigsberg, le 17 à Insterburg, le 19 à Gumbinnen.

La grande armée reçut l'ordre de passer le Niémen au mois de juin. Le 23 le roi de Naples, qui commandait la cavalerie, porta son quartier général à deux lieues du Niémen, sur la rive gauche.

Le 23, à deux heures du matin, l'empereur arriva aux avant-postes, près de Kowno, prit une capote et un

bonnet polonais d'un des chevau-légers, et visita les rives du Niémen, accompagné seulement du général du génie Haxo.

A huit heures du soir l'armée se mit en mouvement. A dix heures le général de division comte Morand fit passer trois compagnies de voltigeurs, et au même moment trois ponts furent jetés sur le Niémen. A onze heures trois colonnes débouchèrent sur les trois ponts. A une heure un quart le jour commençait déjà à paraître. A midi le général baron Pajol poussa devant lui une nuée de cosaques, et fit occuper Kowno par un bataillon.

Le 24 l'empereur se porta sur Kowno (province de Wilna).

Le maréchal prince d'Eckmühl porta son quartier général à Roumchicki (province de Wilna), et le roi de Naples à Eketanoni.

Pendant toute la journée du 24 et celle du 25 l'armée défila sur les trois ponts. Le 24 au soir l'empereur fit jeter un nouveau pont sur la Vilia, vis-à-vis Kowno, et fit passer le maréchal duc de Reggio avec le deuxième corps; les chevau-légers polonais de la garde passèrent à la nage.

MLXXI.

COMBAT DE CASTALLA. — 21 JUILLET 1812.

Ch. Langlois. — 1837.

Après la prise de Valence, le maréchal Suchet avait presque achevé la soumission de toute la province; il

venait de s'emparer de Denia, port de mer peu éloigné d'Alicante, et il se proposait de diriger ses opérations sur cette ville et sur Carthagène, lorsque l'armée d'Aragon fut affaiblie par le départ de plusieurs régiments appelés sur un autre théâtre. Le maréchal Suchet dut alors renoncer à prendre l'offensive pour conserver le pays qu'il avait conquis.

Pendant ce temps l'armée espagnole avait reçu des renforts, et de tous côtés l'ennemi faisait de nouvelles tentatives : une flotte anglaise, sortie d'Alicante le 21 juillet 1812, s'était montrée en vue de Denia et menaçait d'opérer un débarquement.

« Ces divers mouvements sur les flancs de l'armée ou sur ses derrières, dit le maréchal Suchet dans ses Mémoires, n'avaient pour but que de diviser nos forces et de les occuper au loin, pendant qu'une attaque de front était dirigée contre le général Harispe, placé en première ligne sur Alicante. Ce général, ayant avec lui une réserve à Alcoy, avait établi une brigade à Ibi sous le colonel Mesclop, et le général Delort en avant-garde à Castalla. Le 21 au matin, Joseph O'Donnell, à la tête de dix mille hommes en quatre colonnes, se porta sur Castalla. Le général Delort, avec le septième de ligne, se retira en bon ordre sur une position en arrière, rapprochée d'Ibi et reconnue d'avance; il donna ordre en même temps au vingt-quatrième de dragons cantonné à Onil et Biar de le rejoindre, et au colonel Mesclop de l'appuyer.

« En position avec son infanterie et son artillerie, le

général Delort tenait en échec le général espagnol et attendait le vingt-quatrième de dragons qui arrivait par sa droite. La marche de cette cavalerie en plaine donna aux Espagnols de l'inquiétude pour leur gauche; ils dirigèrent contre elle une batterie de canons. Le général Delort, quittant la défensive, se mit alors en mouvement, et attaqua avec vivacité....... Avec ses forces réunies il pousse, culbute toutes les colonnes du général O'Donnell, les poursuit jusque dans Castalla. Là elles s'efforcent de se rallier et de résister dans les rues; mais, après un combat sanglant, elles cèdent de nouveau et prennent la fuite en désordre vers Alicante. Le chef de bataillon Herremberger fait mettre bas les armes aux derniers fuyards, qui cherchaient à se réfugier dans le château de Castalla.

« Pendant ce temps le colonel Mesclop repoussait les Espagnols à Ibi....... La vue du général Harispe, qui accourait d'Alcoy avec le cent seizième, acheva de décider la retraite de l'ennemi. Battus sur les deux points, les Espagnols se retirèrent dans Alicante, ayant perdu trois drapeaux, deux pièces de huit attelées, avec trois caissons et plus de dix mille fusils. Ils eurent près de quatre mille hommes tués, blessés ou pris; parmi ces derniers, quatre colonels, cinq lieutenants-colonels et cent vingt-cinq officiers : leur perte égalait le nombre des soldats français qui avaient combattu contre eux. L'habileté et la décision du général Delort déterminèrent ce succès important [1]. »

[1] *Campagnes d'Espagne*, par le maréchal Suchet, t. II, p. 258 à 260.

MLXXII.

BATAILLE DE SMOLENSK. — 17 AOUT 1812.

............

Après le passage du Niémen le quartier général de la grande armée avait été successivement porté de Kowno à Wilna, de Wilna à Witepsk.

Le 8 août la grande armée, d'après le treizième Bulletin, était placée de la manière suivante :

Le prince vice-roi était à Souraj avec le quatrième corps, occupant par des avant-gardes Velij, Ousviath et Porietch.

Le roi de Naples était à Nikoulino avec la cavalerie, occupant Inkovo.

Le maréchal duc d'Elchingen, commandant le troisième corps, était à Liozna.

Le maréchal prince d'Eckmühl, commandant le premier corps, était à Doubrowna.

Le cinquième corps, commandé par le prince Poniatowski, était à Mohilow.

Le quartier général était à Witepsk.

Le deuxième corps, commandé par le maréchal duc de Reggio, était sur la Drissa.

Le dixième corps, commandé par le duc de Tarente, était sur Dunabourg et Riga.

Le 10 l'empereur résolut de marcher sur Smolensk; les ordres furent donnés en conséquence aux différents

corps. Le 15 le quartier général était à la porte de Kovonitnia.

« Le 16 les hauteurs de Smolensk furent couronnées; la ville présenta à nos yeux une enceinte de murailles de quatre mille toises de tour, épaisse de dix pieds et haute de vingt-cinq, entremêlée de tours, dont plusieurs étaient armées de gros calibre.

« L'empereur reconnut la ville, et plaça son armée, qui fut en position dans la journée du 16. Le maréchal duc d'Elchingen eut la gauche au Borysthène; le maréchal prince d'Eckmühl le centre; le prince Poniatowski la droite; la garde fut mise en réserve au centre; le vice-roi en réserve à la droite, et la cavalerie, sous les ordres du roi de Naples, à l'extrême droite.

« Le 16, et pendant la moitié de la journée du 17, on resta en observation. La fusillade se soutint sur la ligne; les Russes occupaient Smolensk avec trente mille hommes, et le reste de leur armée se formait sur les belles positions de la rive droite du fleuve, vis-à-vis la ville, communiquant par trois ponts. Smolensk est considéré par les Russes comme ville forte et comme boulevard de Moscou. »

Vers les deux heures après midi l'action devint générale, l'on se battit avec acharnement. La cavalerie française étant parvenue à repousser les cosaques et la cavalerie russe, on s'empara de quelques hauteurs; « alors une batterie de soixante pièces, établie sur un plateau qui dominait l'infanterie russe, lui fit opérer un mouvement en arrière, etc.

« Le général Barklay de Tolly, commandant en chef l'armée russe, reconnaissant alors qu'on avait des projets sérieux sur la ville, fit passer deux divisions et deux régiments d'infanterie de la garde pour renforcer les quatre divisions qui étaient dans la ville. Ces forces réunies composaient la moitié de l'armée russe : le combat continua toute la nuit; les trois batteries de brèche tirèrent avec la plus grande activité. Deux compagnies de mineurs furent attachées aux remparts.

« Cependant la ville était en feu; au milieu d'une belle nuit d'août, Smolensk offrait aux Français le spectacle qu'offre aux habitants de Naples une éruption du Vésuve.

« A une heure après minuit l'ennemi abandonna la ville et repassa la rivière. A deux heures les premiers grenadiers qui montèrent à l'assaut ne trouvèrent plus aucune résistance; la place était évacuée, deux cents pièces de canon et mortiers de gros calibre, et une des plus belles villes de la Russie, étaient en notre pouvoir, et cela à la vue de toute l'armée ennemie.

« Le combat de Smolensk, qu'on peut à juste titre appeler bataille, puisque cent mille hommes ont été engagés de part et d'autre, coûta aux Russes la perte de quatre mille sept cents hommes restés sur le champ de bataille, de deux mille prisonniers, la plupart blessés, et de sept à huit mille blessés. Parmi les morts se trouvent cinq généraux russes. Notre perte se monte à sept cents morts et à trois mille cent ou trois mille deux cents blessés. Le général de brigade Grabowski a été tué;

les généraux de brigade Grandeau et Dalton ont été blessés[1]. »

MLXXIII.

COMBAT DE POLOTSK. — 18 AOUT 1812.

Ch. Langlois. — 1837.

Le quatorzième Bulletin rapporte : « Après le combat de Drissa (ville frontière des provinces de Minsk et de Witepsk), le duc de Reggio, sachant que le général Wittgenstein s'était renforcé de douze troisièmes bataillons de la garnison de Dunabourg, et voulant l'attirer à un combat en deçà du défilé sous Polotsk, vint ranger les deuxième et sixième corps en bataille sous Polotsk. Le général Wittgenstein le suivit, l'attaqua le 16 et le 17, et fut vigoureusement repoussé. La division bavaroise de Wrede, du sixième corps, s'est distinguée. Au moment où le duc de Reggio faisait ses dispositions pour profiter de la victoire et acculer l'ennemi sur le défilé, il a été frappé à l'épaule par un biscaïen. Sa blessure, qui est grave, l'a obligé à se faire transporter à Wilna, mais il ne paraît pas qu'elle doive être inquiétante pour les suites.

« Le général comte Gouvion-Saint-Cyr a pris le commandement des deuxième et sixième corps. Le 17 au soir l'ennemi s'était retiré au delà du défilé. Le général Maison a été reconnu général de division et l'a remplacé dans le commandement de sa division. Notre perte est

[1] Treizième Bulletin de la campagne de Russie.

évaluée à mille hommes tués et blessés. La perte des Russes est triple; on leur a fait cinq cents prisonniers.

« Le 18, à quatre heures après midi, le général Gouvion-Saint-Cyr, commandant les deuxième et sixième corps, a débouché sur l'ennemi, en faisant attaquer la droite par la division bavaroise du comte de Wrede. Le combat s'est engagé sur toute la ligne; l'ennemi a été mis dans une déroute complète et poursuivi pendant deux lieues, autant que le jour l'a permis. Vingt pièces de canon et mille prisonniers sont restés au pouvoir de l'armée française. Le général bavarois Deroy a été blessé. »

MLXXIV.

BATAILLE DE LA MOSKOWA. — 7 SEPTEMBRE 1812.

Langlois. — 1837.

Après la prise de Smolensk l'armée française continua son mouvement sur l'ancienne capitale de l'empire russe.

Le 5 septembre elle était près de Mojaïsk. « A deux heures après midi on découvrit l'armée russe placée, la droite du côté de la Moskowa, la gauche sur les hauteurs de la rive gauche de la Kologha. A douze cents toises en avant de la gauche, l'ennemi avait commencé à fortifier un beau mamelon entre deux bois, où il avait placé neuf à dix mille hommes. L'empereur l'ayant reconnu, résolut de ne pas différer un moment et d'enlever cette position. Il ordonna au roi de Naples de passer la Kologha avec la division Compans et la cavalerie. Le

prince Poniatowski, qui était venu par la droite, se trouva en mesure de tourner la position. A quatre heures l'attaque commença. En une heure de temps la redoute ennemie fut prise avec ses canons.

« Le 6, à deux heures du matin, l'empereur parcourut les avant-postes ennemis : on passa la journée à se reconnaître. Le 7, à deux heures du matin, l'empereur était entouré des maréchaux à la position prise l'avant-veille. A cinq heures et demie le soleil se leva sans nuage; la veille il avait plu : « C'est le soleil d'Auster-
« litz, » dit l'empereur. Quoique au mois de septembre il faisait aussi froid qu'en décembre en Moravie.

« A six heures le général comte Sorbier, qui avait armé la batterie droite avec l'artillerie de la réserve de la garde, commença le feu. Le général Pernetti, avec trente pièces de canon, prit la tête de la division Compans (quatrième du premier corps), qui longea le bois, tournant la tête de la position de l'ennemi. A six heures et demie le général Compans est blessé. A sept heures le prince d'Eckmühl a son cheval tué. L'attaque avance, la mousqueterie s'engage. Le vice-roi, qui formait notre gauche, attaque et prend le village de Borodino que l'ennemi ne pouvait défendre, ce village étant sur la rive gauche de la Kologha. A sept heures le maréchal duc d'Elchingen se met en mouvement, et, sous la protection de soixante pièces de canon que le général Foucher avait placées la veille contre l'ennemi, se porte sur le centre. Mille pièces de canon vomissent de part et d'autre la mort.

« Mais la garde impériale russe avait attaqué le

centre de l'armée, quatre-vingts pièces de canon françaises arrêtent ses efforts. Pendant deux heures, dit le Bulletin, l'infanterie russe, affrontant le danger, marche en colonnes serrées sous la mitraille. La bataille était encore indécise; le roi de Naples fait alors avancer le quatrième corps de cavalerie, qui pénètre par les brèches que la mitraille de nos canons a faites dans les masses serrées des Russes et les escadrons de leurs cuirassiers, culbute tout, entre dans la redoute de gauche par la gorge. Dès ce moment, plus d'incertitude, la bataille est gagnée; il tourne contre les ennemis les vingt et une pièces de canon qui se trouvent dans la redoute. Le comte de Caulaincourt, qui venait de se distinguer dans cette belle charge, avait terminé ses destinées; il tombe mort, frappé par un boulet.

« Il est deux heures après midi, la bataille est finie, la canonnade continue, l'artillerie française a tiré près de soixante mille coups de canon; les Russes ne combattent plus pour la victoire, mais pour assurer leur retraite.

« Douze à treize mille hommes et huit à neuf mille chevaux ont été comptés sur le champ de bataille, soixante pièces de canon et cinq mille prisonniers sont restés en notre pouvoir.

« Nous avons eu deux mille cinq cents hommes tués et le triple de blessés. Notre perte totale peut être évaluée à dix mille hommes; celle de l'ennemi à quarante ou cinquante mille. Jamais on n'a vu un pareil champ de bataille[1]. »

[1] Dix-huitième Bulletin de la campagne de Russie.

MLXXV.

DÉFENSE DU CHATEAU DE BURGOS. — OCTOBRE 1812.

Heim. — 1814.

Au milieu de septembre 1812 le général Clauzel, commandant de l'armée de Portugal, s'était retiré de Valladolid pour opérer sa jonction avec l'armée du Nord en Espagne. En passant par Burgos, il y avait laissé le général Dubreton pour occuper le château de cette ville avec une garnison de dix-huit cents hommes. Le général Dubreton fut bientôt enveloppé par les troupes anglo-portugaises sous les ordres de Wellington. Il opposa pendant trente-cinq jours la plus vive résistance à tous les efforts de l'ennemi, qui avait réuni sur ce point une grande partie de ses forces. Enfin les deux armées françaises ayant opéré leur jonction, le fort de Burgos fut débloqué le 22 octobre.

Le général comte Caffarelli, commandant l'armée du Nord, dans une lettre datée de Briviesca, le 21 octobre 1812, et adressée au ministre de la guerre, rend ainsi compte des opérations militaires :

« Depuis hier nous sommes en présence : l'armée de Portugal occupe les hauteurs de Monasterio, et nous voyons les camps des ennemis.

« Les deux armées de Portugal et du Nord peuvent être en ligne dans vingt-quatre heures; notre cavalerie est très-belle, l'artillerie nombreuse et en très-bon état.

« Hier après midi nous avons replié tous les avant-postes de l'ennemi; nos soldats ont montré beaucoup d'ardeur; le canon a dû être entendu du fort de Burgos, qui fait toujours une défense très-opiniâtre, et qui a fait éprouver à l'ennemi, d'après tous les rapports, une perte de plus de quatre mille hommes. On ajoute que, les ennemis ayant mis en batterie quatre pièces de vingt-quatre, elles ont été aussitôt démontées, à la réserve d'une pièce, qui même ne tire plus. Les ennemis ont perdu plusieurs officiers de marque, notamment un major, Murray, du quarante-deuxième régiment (Écossais).

« J'espère que le fort sera bientôt dégagé, et je demanderai alors à votre excellence, en lui faisant connaître le journal du siége, une récompense honorable pour le général Dubreton et pour les officiers et soldats qui se sont si vaillamment comportés. »

Une autre lettre du général baron Thiébault, commandant supérieur à Vittoria, adressée au ministre de la guerre, et datée du 23 octobre à neuf heures du soir, rapporte :

« Les armées de Portugal et du Nord sont entrées hier à six heures du matin à Burgos; vers deux heures du soir, et après l'échange de quelques coups de canon, l'ennemi a passé le ravin de Buniel et s'est mis en pleine retraite [1]..... »

[1] *Moniteur* du 31 octobre 1812.

MLXXVI.

**COMBAT DE KRASNOÉ. — 18 NOVEMBRE 1812,
NEUF HEURES DU MATIN.**

Aquarelle par Siméon Fort. — 1836.

La bataille de la Moskowa fut bientôt suivie de la prise de Moscou, et l'empereur Napoléon établit son quartier général dans le fort du Kremlin. Le général comte de Lauriston, qui avait rempli les fonctions d'ambassadeur en Russie, y fut appelé, et l'empereur l'envoya au quartier général du feld-maréchal Kutusoff, qui avait pris le commandement de l'armée russe. Des communications s'établirent alors entre les avant-postes français et ceux de l'ennemi : il y eut des pourparlers pour la paix, et un armistice fut même conclu. Mais on le dénonça peu de temps après, et les hostilités recommencèrent le 18 octobre. L'armée russe, en se retirant, avait brûlé Moscou; tout le pays était dévasté. L'empereur, ne pouvant espérer d'y faire subsister ses troupes, dut se résoudre à entreprendre le mouvement rétrograde dont la France apprit plus tard les funestes résultats par la publication du vingt-neuvième Bulletin.

Cependant le vingt-quatrième Bulletin, daté de Moscou, du 14 octobre 1812, s'exprimait ainsi :

« Le temps est encore beau. La première neige est tombée hier. Dans vingt jours il faudra être en quartiers d'hiver. »

L'armée commença son mouvement de retraite dans les journées des 15, 16, 17 et 18 octobre. L'empereur quitta Moscou le 19.

« Le quartier général impérial était le 1ᵉʳ novembre à Viasma, et le 9 à Smolensk.

« Jusqu'au 6 novembre le temps a été parfait, et le mouvement de l'armée s'est exécuté avec le plus grand succès. Le froid a commencé le 7; dès ce moment chaque nuit nous avons perdu plusieurs centaines de chevaux, qui mouraient au bivouac. Arrivés à Smolensk, nous avions perdu bien des chevaux de cavalerie et d'artillerie.

« L'armée russe de Volhynie était opposée à notre gauche. Notre droite quitta la ligne d'opération de Minsk, et prit pour pivot de ses opérations la ligne de Varsovie. L'empereur apprit à Smolensk, le 9, ce changement de ligne d'opérations, et présuma ce que ferait l'ennemi; quelque dur qu'il lui parût de se mettre en mouvement dans une si cruelle saison, le nouvel état de choses le nécessitait. Il espérait arriver à Minsk, ou du moins sur la Bérésina, avant l'ennemi; il partit le 13 de Smolensk; le 16, il coucha à Krasnoé. Le froid, qui avait commencé le 7, s'accrut subitement, et au 14, au 15 et au 16, le thermomètre marqua 16 et 18 degrés au-dessous de glace. Les chemins furent couverts de verglas; les chevaux de cavalerie, d'artillerie, de train, périssaient toutes les nuits, non par centaines, mais par milliers, surtout les chevaux de France et d'Allemagne. Plus de trente mille chevaux périrent en peu de jours; notre cavalerie

se trouva toute à pied; notre artillerie et nos transports se trouvaient sans attelage. Il fallut abandonner et détruire une bonne partie de nos pièces et de nos munitions de guerre et de bouche.

« L'ennemi, qui voyait sur les chemins les traces de cette affreuse calamité qui frappait l'armée française, chercha à en profiter. Il enveloppait toutes les colonnes par ses cosaques, qui enlevaient, comme les Arabes dans les déserts, les trains et les voitures qui s'écartaient.

Le 18 novembre, à neuf heures du matin, l'arrière-garde de l'armée française rencontra l'armée russe, qui occupait sur plusieurs lignes la route de Krasnoé. La division Ricard soutint l'attaque.....

« Le duc d'Elchingen, qui avec trois mille hommes faisait l'arrière-garde, avait fait sauter les remparts de Smolensk. Il fut cerné et se trouva dans une position critique; il s'en tira avec cette intrépidité qui le distingue. Après avoir tenu l'ennemi éloigné de lui pendant toute la journée du 18, et l'avoir constamment repoussé, à la nuit il fit un mouvement par le flanc droit, passa le Borysthène et déjoua tous les calculs de l'ennemi. Le 19 l'armée passa le Borysthène à Orza, et l'armée russe fatiguée, ayant perdu beaucoup de monde, cessa là ses tentatives [1]. »

[1] Vingt-neuvième Bulletin de la campagne de Russie.

MLXXVII.

COMBAT NAVAL EN VUE DES ILES DE LOZ. — 7 FÉVRIER 1813.

<div align="right">Crépin. — 1814.</div>

Le capitaine Bouvet, commandant la frégate *l'Aréthuse*, rencontra, le 7 février 1813, la frégate anglaise *l'Amélia* près des îles de Loz, sur la côte de Guinée. Après un combat assez vif dans lequel le capitaine Bouvet conserva l'avantage, il força la frégate anglaise à se retirer devant lui.

MLXXVIII.

BATAILLE DE LUTZEN. — 2 MAI 1813.

<div align="right">Beaume. — 1837.</div>

Les résultats désastreux de la campagne de Russie avaient rapproché le théâtre de la guerre : ce n'était plus sur la Vistule et le Niémen, c'était sur l'Elbe que les combats allaient s'engager.

Vers la fin de 1812 l'armée française avait pris ses cantonnements dans une partie de la Saxe. Elle en sortit dans les premiers jours du mois de mars 1813, et le 17 le quartier général du prince Eugène, qui commandait l'armée en l'absence de l'empereur, avait été transporté à Leipsick. Le prince marcha sur Magdebourg, où il arriva le 21.

L'empereur, ayant quitté Paris le 14 avril, se dirigea

sur Mayence; le 22 il y passa la revue des troupes qui venaient de France; le 25 il était à Erfurt.

« Le 26 avril sa majesté a passé la revue de la garde et a visité les fortifications de la ville et la citadelle. Elle a fait désigner des locaux pour y établir des hôpitaux qui puissent contenir six mille malades ou blessés, ayant ordonné qu'Erfurt serait la dernière ligne d'évacuation. D'Erfurt le quartier général fut successivement porté à Naumbourg, à Weissenfels et à Lutzen.

« L'empereur Alexandre et le roi de Prusse, qui étaient arrivés à Dresde avec toutes leurs forces dans les derniers jours d'avril, apprenant que l'armée française avait débouché de la Thuringe, adoptèrent le plan de lui livrer bataille dans les plaines de Lutzen, et se mirent en marche pour en occuper la position; mais ils furent prévenus par la rapidité des mouvements de l'armée française; ils persistèrent cependant dans leurs projets, et résolurent d'attaquer l'armée pour la déposter des positions qu'elle avait prises.

« La position de l'armée française, au 2 mai et à neuf heures du matin, était la suivante :

« La gauche de l'armée s'appuyait à l'Elster; elle était formée par le vice-roi ayant sous ses ordres les cinquième et onzième corps. Le centre était commandé par le prince de la Moskowa, au village de Kaïa. L'empereur, avec la jeune et la vieille garde, était à Lutzen.

« Le duc de Raguse était au défilé de Poserna, et formait la droite avec ses trois divisions. Enfin le général Bertrand, commandant le quatrième corps, marchait

pour se rendre à ce défilé. L'ennemi débouchait et passait l'Elster aux ponts de Zwenkau, Pegau et Zeits. Sa majesté ayant l'espérance de le prévenir dans son mouvement, et pensant qu'il ne pourrait attaquer que le 3, ordonna au général comte de Lauriston, dont le corps formait l'extrémité de la gauche, de se porter sur Leipsick afin de déconcerter les projets de l'ennemi.

« Le 2 mai, à neuf heures du matin, l'empereur ayant entendu une canonnade du côté de Leipsick, s'y était porté au galop : ce fut le signal de l'action.

« A dix heures du matin l'armée ennemie déboucha vers Kaïa sur plusieurs colonnes d'une noire profondeur; l'horizon en était obscurci, l'ennemi présentait des forces qui paraissaient immenses. L'empereur fit sur-le-champ ses dispositions. La bataille embrassait une ligne de deux lieues, couverte de feu, de fumée et de tourbillons de poussière. »

Au plus fort de l'action, l'empereur se porta lui-même à la tête de sa garde, derrière le centre de l'armée, pour secourir le prince de la Moskowa.

Les attaques principales se dirigèrent sur Kaïa : ce fut le point où aboutirent toutes les grandes opérations de la bataille. Le village avait déjà été pris et repris plusieurs fois; il était au pouvoir de l'ennemi, « lorsque le comte Lobau dirigea le général Ricard pour reprendre le village : il fut repris.

« Cependant on commençait à apercevoir dans le lointain la poussière et les premiers feux du corps du général Bertrand. Au même moment le vice-roi entrait

en ligne sur la gauche, et le duc de Tarente attaquait la réserve de l'ennemi et abordait le village où l'ennemi appuyait sa droite. Dans ce moment l'ennemi redoubla ses efforts sur le centre, le village de Kaïa fut emporté de nouveau; notre centre fléchit; quelques bataillons se débandèrent; mais cette valeureuse jeunesse, à la vue de l'empereur, se rallia en criant *vive l'empereur!* Sa majesté jugea que le moment de crise qui décide du gain ou de la perte des batailles était arrivé : il n'y avait plus un moment à perdre. L'empereur ordonna au duc de Trévise de se porter, avec seize bataillons de la jeune garde, au village de Kaïa, de donner tête baissée, de culbuter l'ennemi et de reprendre le village. Les généraux Dulauloy, Drouot et Devaux partirent au galop avec quatre-vingts bouches à feu placées en un même groupe. Le feu devint épouvantable; l'ennemi fléchit de tous les côtés. Le duc de Trévise emporta sans coup férir le village de Kaïa, culbuta l'ennemi et continua à se porter en avant en battant la charge. Cavalerie, infanterie, artillerie de l'ennemi, tout se mit en retraite. »

Pendant ce temps le général Bonnet, commandant une division du duc de Raguse, faisait un mouvement par la gauche sur Kaïa pour appuyer les succès du centre, et l'empereur ordonna au corps du général Bertrand un changement de direction en pivotant sur Kaïa.

« Nous avons fait plusieurs milliers de prisonniers. Le nombre n'a pu en être plus considérable, vu l'infériorité de notre cavalerie et le désir que l'empereur avait montré de l'épargner.

« Au commencement de la bataille l'empereur avait dit aux troupes : « C'est une bataille d'Égypte; une bonne infan-« terie soutenue par de l'artillerie doit savoir se suffire. »

« Notre perte se monte à dix mille tués ou blessés. Celle de l'ennemi peut être évaluée de vingt-cinq à trente mille hommes[1]. »

MLXXIX.

BATAILLE DE WURTCHEN. — 21 MAI 1813.

BEAUME.

Après la bataille de Lutzen l'empereur continua à prendre l'offensive; il suivit les armées russe et prussienne qui se retirèrent sur Dresde.

Le quartier général de l'armée française était à Borna le 4 mai, le 5 à Colditz, le 6 à Waldheim, le 7 à Nossen, et le 8, à une heure après midi, l'empereur entrait à Dresde, où il séjourna jusqu'au 18.

Dans les premiers jours du mois de mai les armées combinées occupaient les positions de Bautzen et de Hochkirch, déjà célèbres dans l'histoire de la guerre de sept ans, où elles s'étaient retranchées dans un camp fortifié. « On apprit que les corps russes de Barklay de Tolly, de Langeron et de Sass, et le corps prussien de Kleist, avaient rejoint l'armée combinée, et que sa force pouvait être évaluée de cent cinquante à cent soixante mille hommes. »

L'empereur dirigea à son tour les corps de l'armée

[1] Extrait du Moniteur du 7 mai 1813.

française sur le camp de Bautzen. Il partit de Dresde le 18; le 19 il arriva à dix heures du matin devant Bautzen. « Il employa toute sa journée à reconnaître les positions de l'ennemi. »

L'armée combinée, s'étant retranchée dans la plaine de Bautzen, « appuyait sa gauche à des montagnes couvertes de bois et perpendiculaires au cours de la Sprée, à peu près à une lieue de Bautzen. Bautzen soutenait son centre. Cette ville avait été crénelée, retranchée et couverte par des redoutes. La droite de l'ennemi s'appuyait sur des mamelons fortifiés qui défendaient les débouchés de la Sprée, du côté du village de Niemenschütz : tout son front était couvert par la Sprée. Cette position très-forte n'était qu'une première position.

« On apercevait distinctement, à trois mille toises en arrière, de la terre fraîchement remuée et des travaux qui marquaient une seconde position. La gauche était encore appuyée aux mêmes montagnes, à deux mille toises en arrière de celles de la première position, et fort en avant du village de Hochkirch. Le centre était appuyé à trois villages retranchés, où l'on avait fait tant de travaux, qu'on pouvait les considérer comme des places fortes. Un terrain marécageux et difficile couvrait les trois quarts du centre. Enfin la droite s'appuyait en arrière de la première position, à des villages et à des mamelons également retranchés.

« Le front de l'armée ennemie, soit dans la première, soit dans la seconde position, pouvait avoir une lieue et demie. »

Tous les corps de l'armée reçurent l'ordre de forcer le passage de la Sprée : le duc de Reggio, en face de la gauche de l'armée combinée, le duc de Tarente devant Bautzen, le duc de Raguse vis-à-vis de Niemenschütz, et le comte Bertrand en face de la droite du camp retranché.

Le corps du général comte de Lauriston avait été détaché et dirigé par Hoyerswerda pour tourner la position de l'ennemi. Il rencontra à Weissig le corps du général d'York; le combat s'engagea, et les troupes prussiennes furent repoussées de l'autre côté de la Sprée.

Cette affaire précéda d'un jour la bataille de Bautzen.

« Le combat de Weissig, disait l'empereur, serait seul un événement important. »

Le 20, à huit heures du matin, Napoléon se porta sur la hauteur en arrière de Bautzen. L'armée se mit en mouvement; à midi la canonnade s'engagea, la Sprée fut passée sur tous les points, et le soir à huit heures l'empereur était à Bautzen.

« Cette journée, qu'on pourrait appeler, si elle était isolée, la bataille de Bautzen, n'était que le prélude de la bataille de Wurtchen.

« Le 21, à cinq heures du matin, l'empereur se porta sur les hauteurs, à trois quarts de lieue en avant de Bautzen.

« Déjà toutes les dispositions de l'ennemi étaient changées. Le destin de la bataille ne devait plus se décider derrière ses retranchements : ses immenses travaux et trois cents redoutes devenaient inutiles. »

Les armées s'engagèrent avec le jour : d'après les ordres de l'empereur, les corps des ducs de Reggio et de Tarente entretinrent le combat afin d'empêcher la gauche de l'ennemi de se dégarnir et pour lui masquer la véritable attaque.

Pendant ce temps le prince de la Moskowa qui, la veille, était resté en arrière hors de ligne sur la route de Berlin, rejoignait le corps de bataille. Après s'être emparé du village de Klix, il passa la Sprée.

« Le duc de Dalmatie commença à déboucher à une heure après midi. L'ennemi, qui avait compris tout le danger dont il était menacé par la direction qu'avait prise la bataille, sentit que le seul moyen de soutenir avec avantage le combat était de nous empêcher de déboucher : il voulut s'opposer à l'attaque du duc de Dalmatie. Le moment de décider la bataille se trouvait dès lors bien indiqué. L'empereur, par un mouvement à gauche, se porta en vingt minutes avec la garde, les quatre divisions du général Latour-Maubourg et une grande quantité d'artillerie, sur le flanc de la droite de la position de l'ennemi, qui était devenue le centre de l'armée russe. »

Toute l'armée était engagée. Sur tous les points on se battait avec acharnement.

Le général Devaux établit une batterie dont il dirigea le feu sur les masses qui voulaient reprendre la position. Les généraux Dulauloy et Drouot, avec soixante pièces de batterie de réserve, se portèrent en avant. Enfin le duc de Trévise, avec les divisions Dumoutier et Barrois

de la jeune garde, se dirigea sur l'auberge de Klein-Baschwitz, coupant le chemin de Wurtchen à Bautzen.

« L'ennemi fut obligé de dégarnir sa droite pour parer à cette nouvelle attaque. Le prince de la Moskowa en profita et marcha en avant. Il prit le village de Preisig, et s'avança, ayant débordé l'armée ennemie sur Wurtchen. Il était trois heures après midi, et lorsque l'armée était dans la plus grande incertitude du succès, et qu'un feu épouvantable se faisait entendre sur une ligne de trois lieues, l'empereur annonça que la bataille était gagnée.

« A sept heures du soir le prince de la Moskowa et le général Lauriston arrivèrent à Wurtchen. Le duc de Raguse reçut alors l'ordre de faire un mouvement inverse de celui que venait de faire la garde, occupa tous les villages retranchés et toutes les redoutes que l'ennemi était obligé d'évacuer, s'avança dans la direction d'Hochkirch, et prit ainsi en flanc toute la gauche de l'ennemi, qui se mit alors dans une épouvantable déroute. Le duc de Tarente, de son côté, poussa vivement cette gauche et lui fit beaucoup de mal.

« L'empereur coucha sur la route au milieu de sa garde, à l'auberge de Klein-Baschwitz. Ainsi l'ennemi, forcé dans toutes ses positions, laissa en notre pouvoir le champ de bataille couvert de ses morts et de ses blessés, et plusieurs milliers de prisonniers [1]. »

[1] Extrait du Moniteur du 30 mai 1813.

MLXXX.

PRISE DE HAMBOURG. — 30 MAI 1813.

.

On lit dans le Moniteur du lundi 14 juin 1813 :

« S. M. l'impératrice reine régente a reçu les nouvelles suivantes sur la situation des armées au 7 juin 1813.

« Le quartier général de S. M. l'empereur était à Buntzlau; tous les corps d'armée étaient en marche pour se rendre dans leurs cantonnements. L'Oder était couvert de bateaux qui descendaient de Breslau à Glogau, chargés d'artillerie, d'outils, de farine et d'objets de toute espèce, pris à l'ennemi.

« La ville de Hambourg a été reprise le 30 mai, de vive force. Le prince d'Eckmühl se loue spécialement de la conduite du général Vandamme..... On y a fait plusieurs centaines de prisonniers; on a trouvé dans la ville deux ou trois cents pièces de canon, dont quatre-vingts sur les remparts. On avait fait des travaux pour mettre la ville en état de défense. »

MLXXXI.

COMBAT DE GOLDBERG. — 23 AOUT 1813.

.

Après les batailles de Bautzen et de Wurtchen l'armée française passa la Neiss et s'empara d'une partie de la

Silésie. Elle était déjà à Breslau lorsqu'on eut connaissance d'un armistice, signé le 4 juin, entre les plénipotentiaires français, russe et prussien, le duc de Vicence, le comte Schouvaloff et le général de Kleist; les hostilités furent alors suspendues. L'armée entra aussitôt en cantonnements, et l'empereur transporta son quartier général à Dresde.

Il était dans cette ville, le 11 août, lorsqu'il apprit que les ennemis avaient dénoncé l'armistice le 11 à midi. En conséquence les hostilités devaient recommencer le 17 après minuit.

« En même temps une note de M. le comte de Metternich, ministre des relations extérieures d'Autriche, adressée à M. le comte de Narbonne, lui fait connaître que l'Autriche déclarait la guerre à la France.

« Le 17 l'armée française avait les positions suivantes:

« Les quatrième, douzième et septième corps, sous les ordres du duc de Reggio, étaient à Dahme.

« Le prince d'Eckmühl avec son corps, auquel les Danois étaient réunis, campait devant Hambourg, son quartier général étant à Bergedorf.

« Le troisième corps était à Liegnitz, sous les ordres du prince de la Moskowa.

« Le cinquième corps était à Goldberg, sous les ordres du général Lauriston.

« Le onzième corps était à Lœwenberg, sous les ordres du duc de Tarente.

« Le sixième corps, commandé par le duc de Raguse, était à Buntzlau.

« Le huitième corps, aux ordres du prince Ponia-towski était à Zittau.

« Le maréchal Saint-Cyr était, avec le quatorzième corps, la gauche appuyée à l'Elbe, au camp de Kœnigstein et à cheval sur la grande chaussée de Prague à Dresde, poussant des corps d'observation jusqu'aux débouchés de Marienberg.

« Le premier corps arrivait à Dresde, et le deuxième corps à Zittau.

« Dresde, Torgau, Wittemberg, Magdebourg et Hambourg avaient chacun leur garnison, et étaient armés et approvisionnés.

« L'armée ennemie occupait, autant qu'on en peut juger, les positions suivantes :

« Quatre-vingt mille Russes et Prussiens étaient entrés, dès le 10 au matin, en Bohême, et devaient arriver vers le 21 sur l'Elbe. Cette armée est commandée par l'empereur Alexandre et le roi de Prusse, les généraux russes Barklay de Tolly, Wittgenstein et Miloradowitch, et le général prussien Kleist. Les gardes russes et prussiennes en font partie; ce qui, joint à l'armée du prince de Schwartzemberg, formait la grande armée et une force de deux cent mille hommes. Cette armée devait opérer sur la rive gauche de l'Elbe, en passant ce fleuve en Bohême.

« L'armée de Silésie, commandée par les généraux prussiens Blücher et York, et par les généraux russes Sacken et Langeron, paraissait se réunir sur Breslau : elle était forte de cent mille hommes.

« Plusieurs corps prussiens, suédois, et des troupes d'insurrection couvraient Berlin, et étaient opposés à Hambourg et au duc de Reggio. L'on portait la force de ces armées, qui couvraient Berlin, à cent dix mille hommes. »

Aussitôt que l'empereur Napoléon eut connaissance des événements, il partit de Dresde et passa en Bohême pour se porter sur les avant-postes de l'armée; le 20 août il était à Lauban, et le 21, à la pointe du jour, à Lœwenberg, où il faisait jeter des ponts sur le Bober.

Le corps du général Lauriston ayant passé le Bober repoussa l'ennemi jusqu'à Goldberg. « Un combat eut lieu le 23 devant Goldberg; le général Lauriston s'y trouvait à la tête des cinquième et onzième corps. Il avait devant lui les Russes, qui couvraient la position du Flensberg, et les Prussiens, qui s'étendaient à droite sur la route de Liegnitz. Au moment où le général Gérard débouchait par la gauche sur Nieder-au, une colonne de vingt-cinq mille Prussiens parut sur ce point; il la fit attaquer au milieu des baraques de l'ancien camp : elle fut enfoncée de toutes parts. Les Prussiens essayèrent plusieurs charges de cavalerie, qui furent repoussées à bout portant; ils furent chassés de toutes leurs positions et laissèrent sur le champ de bataille près de cinq mille morts, des prisonniers, etc. A la droite le Flensberg fut pris et repris plusieurs fois; enfin le cent trente-cinquième régiment s'élança sur l'ennemi et le culbuta entièrement. L'ennemi a perdu sur ce point mille morts et quatre mille blessés [1]. »

[1] *Moniteur* du 6 septembre 1813.

MLXXXII.

BATAILLE DE WACHAU. — 16 OCTOBRE 1813.

Aquarelle par Siméon Fort. — 1837.

La déclaration de guerre de l'Autriche entraîna bientôt celle de la Bavière. Les armées combinées devenant tous les jours plus considérables, l'empereur se vit réduit à concentrer ses forces et à se mettre sur la défensive en attendant les renforts qui lui étaient nécessaires, et que la France épuisée ne pouvait plus lui fournir.

« Le 15 la position de l'armée était la suivante : le quartier général de l'empereur était à Reidnitz, à une demi-lieue de Leipsick.

« Le quatrième corps, commandé par le général Bertrand, était au village de Lindenau.

« Le sixième corps était à Libenthal.

« Le roi de Naples, avec les deuxième, huitième et cinquième corps, avait sa droite à Dœlitz et sa gauche à Liberwolkowitz.

« Les troisième et septième corps étaient en marche d'Eulenbourg pour flanquer le sixième corps.

« La grande armée autrichienne de Bohême avait le corps de Giulay vis-à-vis Lindenau, un corps à Zwenckau, et le reste de l'armée, la gauche appuyée à Grobern et la droite à Naumdorf.

« Les ponts de Wurzen et d'Eulenbourg, sur la Mulde,

et la position de Taucha sur la Partha, étaient occupés par nos troupes. Tout annonçait une grande bataille.

« Le 15 le prince de Schwartzemberg, commandant l'armée ennemie, annonça à l'ordre du jour que le lendemain 16 il y aurait une bataille générale et décisive.

« Effectivement le 16, à neuf heures du matin, la grande armée alliée déboucha sur nous. Elle opérait constamment pour s'étendre sur sa droite. On vit d'abord trois grosses colonnes se porter, l'une le long de la rivière de l'Elster, contre le village de Dœlitz; la seconde contre le village de Wachau, et la troisième contre celui de Liberwolkowitz. Ces trois colonnes étaient précédées par deux cents pièces de canon.

« L'empereur fit aussitôt ses dispositions. A dix heures la canonnade était des plus fortes, et à onze heures les deux armées étaient engagées aux villages de Dœlitz, Wachau et Liberwolkowitz. Ces villages furent attaqués six à sept fois; l'ennemi fut constamment repoussé et couvrit les avenues de ses cadavres. Le comte Lauriston, avec le cinquième corps, défendait le village de gauche (Liberwolkowitz); le prince Poniatowski, avec ses braves Polonais, défendait le village de droite (Dœlitz), et le duc de Bellune défendait Wachau.

« A midi la sixième attaque de l'ennemi avait été repoussée, nous étions maîtres des trois villages, et nous avions fait deux mille prisonniers.

« Tous les corps de l'armée prirent part à l'action. A midi le duc de Tarente se battait à Holzhausen, le duc de Reggio, avec deux divisions de la jeune garde, était

engagé à Wachau, tandis que le duc de Trévise se portait sur Liberwolkowitz. En même temps l'empereur faisait avancer sur le centre une batterie de cent cinquante pièces de canon, que dirigeait le général Drouot.

« L'ensemble de ces dispositions eut le succès qu'on en attendait. L'artillerie ennemie s'éloigna, l'ennemi se retira et le champ de bataille nous resta en entier.

« Il était trois heures après midi. Toutes les troupes de l'ennemi avaient été engagées. Il eut recours à sa réserve. Le combat s'engagea de nouveau sur tous les points avec une opiniâtreté sans exemple; la droite de l'armée se trouva menacée. Le roi de Naples chargea alors avec la cavalerie.

« L'empereur fit avancer la division Curial de la garde, pour renforcer le prince Poniatowski. Le général Curial se porta au village de Dœlitz, l'attaqua à la baïonnette, le prit sans coup férir, et fit douze cents prisonniers, parmi lesquels s'est trouvé le général en chef Merfeldt.

« Les affaires ainsi rétablies à notre droite, l'ennemi se mit en retraite, et le champ de bataille ne nous fut pas disputé.

« Les pièces de la réserve de la garde, que commandait le général Drouot, étaient avec les tirailleurs; la cavalerie ennemie vint les charger. Les canonniers rangèrent en carré leurs pièces, qu'ils avaient eu la précaution de charger à mitraille, et tirèrent avec tant d'agilité qu'en un instant l'ennemi fut repoussé. Sur ces entrefaites la cavalerie française s'avança pour soutenir ses batteries.

« Le général Maison, commandant une division du cinquième corps, officier de la plus grande distinction, fut blessé. Le général Latour-Maubourg, commandant la cavalerie, eut la cuisse emportée d'un boulet. Notre perte dans cette journée a été de deux mille cinq cents hommes, tant tués que blessés. Ce n'est pas exagérer que de porter celle de l'ennemi à vingt-cinq mille hommes[1]. »

MLXXXIII.

BATAILLE DE HANAU. — 30 OCTOBRE 1813.

Féron (d'après H. Vernet). — 1835.

« Après la bataille de Leipsick l'armée française, se repliant d'abord sur Erfurt, continua sa retraite vers Francfort et Mayence. Une armée austro-bavaroise, commandée par le comte de Wrede, tenta vainement d'intercepter sa marche devant Hanau, ville de la Hesse électorale.

« Le 29 octobre 1813, rapporte le baron Fain dans ses Mémoires sur la campagne de 1813, Napoléon fait établir son quartier général à Langen-Sébold, dans le château du prince d'Isembourg. Là il reçoit des renseignements qui ne laissent plus aucun doute sur l'occupation de Hanau. Deux fois, dans la matinée, des colonnes qui précédaient notre avant-garde ont réussi à forcer le passage; mais elles n'avaient eu affaire qu'à quelques éclaireurs. Le corps d'armée bavarois est arrivé

[1] Bulletin inséré au Moniteur du 30 octobre 1813.

dans l'après-midi, il a fait sa jonction avec les cosaques; il est en mesure de nous barrer le chemin..... Il faut s'apprêter au combat.

« Une épaisse forêt, que la route traverse, couvre les approches de Hanau. Au delà du bois la Kintzig forme un coude qui resserre le débouché de la forêt. La ville se présente sur la rive opposée; la route la laisse sur la gauche, en suivant les contours de la rivière pour gagner la chaussée de Francfort. Tel est le long défilé dont il faut forcer le passage. L'empereur passe la nuit à faire ses dispositions; son premier soin est de diminuer la file des voitures; tous les bagages seront jetés sur la droite, dans la direction de Coblentz; la cavalerie du général Lefebvre-Desnouettes et celle du général Milhau protégeront ce mouvement; en même temps elles éclaireront la droite du champ de bataille.

« Le 30 au matin l'empereur n'a encore sous la main que l'infanterie du duc de Tarente et celle du duc de Bellune, qui ne présentent guère que cinq mille baïonnettes réunies. Il les jette en tirailleurs dans la forêt, et les fait soutenir par la cavalerie du général Sébastiani. Le duc de Tarente prend le commandement de cette première ligne; quelques coups de mitraille et une charge de cavalerie ont bientôt dissipé l'avant-garde ennemie qui se tenait à l'entrée du bois. Nos tirailleurs s'engagent sur les pas des Bavarois, ils les poussent d'arbre en arbre; les étincelles d'une vive fusillade brillent au loin dans les ombres de la forêt, et la bataille commence comme une grande partie de chasse. Le général Dubre-

ton sur la gauche, le général Charpentier sur la droite conduisent nos attaques, et la cavalerie du général Sébastiani profite de toutes les clairières pour charger l'ennemi.

« En peu de temps nous parvenons au débouché de la forêt; mais alors une ligne de quarante mille hommes s'offre à la vue de nos tirailleurs et les arrête. L'armée ennemie est couverte par quatre-vingts bouches à feu.

« De Wrede est persuadé que l'armée française n'a pas cessé, depuis Leipsick, d'être talonnée à outrance par la grande armée des alliés; il s'imagine que, devant des troupes rompues, exténuées, hors d'haleine, il n'y a plus qu'à se présenter pour leur faire déposer les armes, et, dans son empressement, négligeant toute considération de prudence, il est venu nous attendre sur la lisière du bois, la rivière à dos. Si les quatre-vingt mille Français qui suivent les pas de l'empereur se trouvaient en ce moment rangés par bataillons, par divisions et par corps d'armée, de Wrede payerait cher cette témérité. Un mouvement vigoureux de notre gauche suffirait pour lui enlever le pont de Lamboy, le seul qu'il ait pour sa retraite, et mettrait cette armée entière à notre discrétion. Mais la force de nos troupes ne peut plus être calculée sur leur nombre. D'ailleurs le général Bertrand et le duc de Raguse sont encore loin, et l'arrière-garde du duc de Trévise ne fait que d'arriver à Hunefeld. L'empereur ne peut réellement disposer que des braves qui se sont portés à l'avant-garde; ils sont tout au plus dix mille; c'est assez du moins pour forcer le passage.

« A mesure que l'artillerie de la garde arrive, le général Drouot met les pièces en batterie. Il commence à tirer avec quinze pièces. Sa ligne s'accroît de moment en moment et finit par présenter cinquante bouches à feu. Elle s'avance alors sans qu'aucunes troupes soient derrière elle. Mais à travers l'épaisse fumée qu'elle vomit, l'ennemi croit entrevoir dans l'enfoncement des arbres l'armée française tout entière. Ce prestige a frappé les Bavarois de terreur; leur effroi est à son comble quand ils reconnaissent les bonnets à poil de la vieille garde : c'est le général Curial qui débouche à la baïonnette avec quelques bataillons. Après le premier moment d'hésitation les Bavarois se décident à faire charger leur cavalerie sur nos pièces, et bientôt une nuée de chevaux environne les batteries. Mais nos canonniers saisissent la carabine et restent inabordables derrière leurs affûts. Le général Drouot leur donne l'exemple; il a mis l'épée à la main et oppose un front calme à l'orage. Le secours ne se fait pas attendre longtemps; la cavalerie de la garde s'élance : Nansouty est à sa tête; en un clin d'œil elle dégage cette partie du champ de bataille. Les dragons, commandés par Letort; les grenadiers, commandés par Laferrière-l'Évêque, et les vieux cuirassiers du général Saint-Germain se précipitent sur les carrés, enfoncent ceux qui résistent et dispersent tout à coups de sabre. Le reste de la cavalerie Sébastiani chasse au loin les cosaques. Bientôt la ligne bavaroise est en déroute..... De Wrede se voit dans la position la plus critique; il n'a plus qu'une ressource,

c'est de porter tous ses efforts sur sa droite pour dégager sa gauche et donner à sa ligne de bataille le temps de gagner le pont.

« Cependant nos troupes ne cessaient d'arriver; elles s'entassaient au milieu de la forêt, où Napoléon lui-même était arrêté, non loin du coude que fait la route. Une foule inquiète l'entourait. Il se promenait en long et en large sur le chemin, donnant des ordres et causant avec le duc de Vicence. Un obus tombe près d'eux, dans le fossé qui borde la route; le duc de Vicence se place aussitôt entre Napoléon et le danger, et ils continuent leur conversation comme si rien ne les menaçait. Autour d'eux on respirait à peine! Heureusement l'obus enfoui dans la terre n'a pas éclaté.

« La forêt retentissait du bruit du canon répété par tous les échos. Les boulets sifflaient dans les branchages, et les rameaux hachés tombaient de tous côtés avec fracas. L'œil cherchait en vain à percer la profondeur des bois; à peine pouvait-on entrevoir la lueur des décharges d'artillerie qui brillaient par intervalles. Dans cette situation la bataille paraissait longue. Tout à coup la fusillade se rapproche de notre gauche; la cime des arbres est agitée plus violemment par les boulets, et les cris des combattants se font entendre. C'est l'attaque désespérée que de Wrede essaie par sa droite. L'empereur envoie de ce côté les grenadiers de la vieille garde. Il charge le général Friant de les conduire, et bientôt ils ont triomphé de ce dernier obstacle. Dès ce moment le chemin de Francfort nous est abandonné; de Wrede

n'est plus occupé que de retrouver celui d'Aschaffenbourg, et la victoire de la garde est complète.

« La cavalerie du général Sébastiani prend aussitôt les devants pour gagner Francfort. Quelques colonnes la suivent, mais la plus grande partie de l'armée passe la nuit dans la forêt. L'empereur y reste au bivouac. Au jour toute l'armée défile, laissant la ville de Hanau sur sa gauche ; on s'est contenté de la faire occuper par un détachement qui s'y est introduit dans la nuit.

« A peine l'empereur a-t-il fait quelques lieues qu'il apprend que la bataille recommence derrière lui. Les Bavarois, voyant que nous sommes plus pressés de gagner le Rhin que de les poursuivre, ont repris confiance et sont revenus sur leurs pas ; mais le général Bertrand et le duc de Raguse viennent d'arriver à Hanau et sont en mesure de les recevoir.

« Ce qui se passe derrière nous n'apporte donc aucune hésitation dans la marche de l'armée sur Francfort. La division bavaroise qui occupait cette ville la cède aux fourriers de l'empereur, et peu de moments après Napoléon vient y prendre son logement dans une maison du faubourg appartenant au banquier Bethman.

« Dans la soirée le récit de la seconde bataille achève de dissiper les inquiétudes. On a laissé de Wrede s'engager encore une fois au delà de la Kintzig, et ses têtes de colonnes, reçues par nos baïonnettes, ont été culbutées ; de Wrede lui-même a été atteint d'une balle ; son gendre, le prince d'Œttingen, a été tué ; c'est maintenant le général autrichien Fresnel qui commande l'armée en

nemie. Son premier soin a été d'ordonner la retraite. Désormais notre marche s'achèvera tranquillement [1]. »

MLXXXIV.
COMBAT NAVAL DANS LA RADE DE TOULON DU VAISSEAU FRANÇAIS LE WAGRAM CONTRE PLUSIEURS VAISSEAUX ANGLAIS. — 5 NOVEMBRE 1813.

Mayer. — 1836.

La flotte française, sous les ordres du contre-amiral Émeriau, était mouillée en rade de Toulon, dans les premiers jours de novembre 1813.

Le contre-amiral Émeriau, commandant en chef,

[1] « Le moment que représente le tableau est celui où le général Drouot, qui s'était porté en avant sur la lisière du bois avec la seule artillerie de la garde, reçoit la charge des chevau-légers bavarois, qui pénétrèrent jusqu'au milieu des pièces. Le général Drouot aurait été tué par un de ces chevau-légers si, à l'instant où il allait être frappé, un canonnier français n'avait cassé les reins du Bavarois par un coup de son levier de pointage. Sur la gauche du général Drouot on voit quelques officiers qui se détachent pour le dégager. On distingue parmi eux le jeune Oudinot, alors dans les chasseurs à cheval de la garde, le jeune Moncey, mort depuis si malheureusement, et surtout le lieutenant Guindet, qui y fut tué et qu'on voit par derrière. La gauche du tableau représente la charge des chasseurs et des dragons de la garde, qui s'élancent sur les Bavarois. Le général Nansouty qui les commandait est représenté vu par derrière, lorsqu'il venait de donner des ordres au comte Élie de Périgord, alors son aide de camp. Près de lui se trouve le général Flahaut, qui est à cheval, parlant à un officier d'ordonnance, et le général Excelmans, qui est à pied, portant encore sur son habit les marques d'une chute de cheval qu'il vient de faire.

« Sur la droite du tableau on aperçoit l'infanterie de la vieille garde accourant au secours de l'artillerie, et prête à déboucher de la forêt. »
(*Notices sur les tableaux du Palais-Royal*, par Vatout, t. IV, p. 435 à 442.)

dans un rapport adressé au ministre de la marine, fait connaître « qu'il avait appareillé le 5 novembre avec douze vaisseaux et six frégates. Les vents étant à la partie de l'est et ayant passé subitement au nord, et ensuite à l'ouest, les vaisseaux de son avant-garde, continue-t-il, s'étaient trouvés à portée de canon de l'escadre ennemie, et avaient échangé avec elle plusieurs volées.

« Dans cette escarmouche, qui a eu lieu à l'ouverture de la rade, le vaisseau *l'Agamemnon*, commandé par le capitaine Le Tellier, qui était le plus avancé, s'est trouvé à portée du feu de plusieurs vaisseaux ennemis qui l'ont couvert de leurs boulets. »

L'Agamemnon, très-maltraité, courait le danger d'être pris; le contre-amiral Cosmao, qui commandait une division de l'escadre, se porta alors, avec le vaisseau *le Wagram*, qu'il montait, entre le vaisseau français et la division anglaise, forte de douze vaisseaux dont quatre à deux ponts, combattit un à un chacun de ces douze vaisseaux, et rentra à Toulon après avoir préservé *l'Agamemnon*.

« Le contre-amiral Cosmao, ajoute le commandant en chef de l'escadre, a manœuvré avec l'habileté qui le distingue dans toutes les occasions et surtout en présence de l'ennemi[1]. »

[1] *Moniteur* du 17 novembre 1813.

MLXXXV.

COMBAT DE CHAMP-AUBERT. — 10 FÉVRIER 1814.

.

Envahie sur tous les points par les armées de la Russie, de l'Autriche et de la Prusse, qui traînaient à leur suite l'Allemagne tout entière, la France n'avait plus, pour résister à cette formidable invasion l'enthousiasme et les ressources qui l'avaient rendue victorieuse de l'Europe liguée contre elle au commencement de la révolution. Tout ce que pouvait faire le génie de Napoléon, c'était de prolonger quelque temps encore la lutte et de se couvrir d'une nouvelle et inutile gloire.

« S. M. l'empereur et roi devant partir incessamment pour se mettre à la tête de ses armées a conféré, pour le temps de son absence, la régence à S. M. l'impératrice-reine, par lettres patentes datées d'hier 23.

« Le même jour, S. M. l'impératrice reine a prêté serment, comme régente, entre les mains de l'empereur, et dans un conseil composé des princes français, des grands dignitaires, des ministres du cabinet et des ministres d'état [1]. »

« Ce matin à sept heures S. M. l'empereur et roi est parti pour se mettre à la tête de ses armées [2]. »

Le 28 il était à Saint-Dizier, et le 29 il se battait à Brienne, où il défit les armées combinées.

[1] *Moniteur* du 24 janvier 1814.
[2] *Moniteur* du 25 janvier 1814.

Le Moniteur du mercredi 16 février 1814 rapporte :

« S. M. l'impératrice-reine et régente a reçu les nouvelles suivantes de la situation des armées au 12 février :

« Le 10 l'empereur avait son quartier général à Sézanne.

« Le duc de Tarente était à Meaux, ayant fait couper les ponts de la Ferté et de Tréport.

« Le général Sacken et le général York étaient à la Ferté; le général Blücher à Vertus, et le général Alsuffiew à Champ-Aubert. L'armée de Silésie ne se trouvait plus qu'à trois marches de Paris. Cette armée, sous le commandement en chef du général Blücher, se composait des corps de Sacken et de Langeron, formant soixante régiments d'infanterie russe, et de l'élite de l'armée prussienne.

« Le 10, à la pointe du jour, l'empereur se porta sur les hauteurs de Saint-Prix, pour couper en deux l'armée du général Blücher. A dix heures le duc de Raguse passa les étangs de Saint-Gond, et attaqua le village de Baye. Le neuvième corps russe, sous le commandement du général Alsuffiew, et fort de douze régiments, se déploya et présenta une batterie de vingt-quatre pièces de canon. Les divisions Lagrange et Ricard, avec la cavalerie du premier corps, tournèrent les positions de l'ennemi par sa droite. A une heure après midi nous fûmes maîtres du village de Baye.

« A deux heures la garde impériale se déploya dans les belles plaines qui sont entre Baye et Champ-Aubert. L'ennemi se repliait et exécutait sa retraite. L'empe-

reur ordonna au général Girardin de prendre, avec deux escadrons de la garde de service, la tête du premier corps de cavalerie, et de tourner l'ennemi, afin de lui couper le chemin de Châlons. L'ennemi, qui s'aperçut de ce mouvement, se mit en désordre. Le duc de Raguse fit enlever le village de Champ-Aubert. Au même instant les cuirassiers chargèrent à la droite, et acculèrent les Russes à un bois et à un lac entre la route d'Épernay et celle de Châlons. L'ennemi avait peu de cavalerie; se voyant sans retraite, ses masses se mêlèrent. Artillerie, infanterie, cavalerie, tout s'enfuit pêle-mêle dans les bois; deux mille hommes se noyèrent dans le lac. Trente pièces de canon et deux cents voitures furent prises. Le général en chef, les généraux, les colonels, plus de cent officiers et quatre mille hommes furent faits prisonniers. »

MLXXXVI.

BATAILLE DE MONTMIRAIL. — 11 FÉVRIER 1814.

Henri Scheffer (d'après H. Vernet). — 1835.

« Le 11 février 1814, vers cinq heures du matin, Napoléon mit son armée en mouvement sur Montmirail, et y arriva de sa personne à dix heures. D'un regard il saisit l'ensemble du champ de bataille : c'est un beau plateau couvert de bouquets de bois, de fermes et de buissons, limité au sud par un vallon étroit où coule le Petit-Morin. Le hameau de l'Épine-aux-Bois, situé à égale distance de Fontenelle et de Vieux-Maisons, à

gauche de la route de Paris, dans un léger pli de terrain, en occupe à peu près le milieu.

« Le premier soin de Napoléon, après sa reconnaissance, fut d'envoyer le général Ricard garder le village de Pormesonne, situé dans le fond du vallon par où les Russes semblaient vouloir déboucher, et d'ordonner au prince de la Moskowa de porter ses deux divisions dans le vallon de Marchaix : la cavalerie vint se placer sur deux lignes, à droite, entre les routes de Château-Thierry et de la Ferté. Les deuxième et quatrième légers, détachés de la division Ricard, prirent position pour la soutenir à la lisière du petit bois de Bailly, sur la droite de la ferme de Haute-Épine. La division Friant occupa la route de Châlons en colonne serrée par pelotons, chaque bataillon à cent pas de distance.

« Le général russe baron Sacken, dans la vue de forcer le passage par le vallon du Petit-Morin, forma sa droite, aux ordres du comte de Liéven, près de la ferme de Haute-Épine, située sur le bord de la route de Châlons à la Ferté. Son front se trouva couvert sur une étendue de mille mètres par un ravin tapissé de buissons, qui conduit de la ferme au village de l'Épine-aux-Bois. Quarante pièces de canon en défendaient les approches. Des essaims de tirailleurs garnissaient les buissons, derrière lesquels s'étendaient ses lignes d'infanterie en colonne par bataillons. La cavalerie se prolongeait à l'extrême gauche sur deux lignes.

Dès que le duc de Trévise eut amené la division Michel, le signal de l'attaque fut donné. Il était deux

heures. Napoléon prescrivit au général Ricard de céder avec mesure le village de Pormesonne, afin d'enhardir Sacken par l'apparence d'un succès sur le Morin. En même temps le général Friant, avec deux bataillons de chasseurs et deux de gendarmes, s'avança à trois cents pas de la tête de colonne de la vieille garde, prêt à fondre sur la ferme. Le général Sacken, donnant dans le piége, dégarnit le point important pour renforcer à la fois sa gauche menacée et sa droite victorieuse. Tout à coup le prince de la Moskowa, à la tête des quatre bataillons conduits par le général Friant, se jette avec intrépidité dans la ferme de Haute-Épine. Le baron Sacken, reconnaissant trop tard sa méprise, chercha du moins à se lier aux Prussiens; il y parvint vers Fontenelle. Le général York ordonna à quatre bataillons de s'avancer sur le flanc droit des Français; mais le duc de Trévise s'avança au même moment avec six bataillons de la division Michel, nettoya le bois, balaya tout ce qui se trouvait devant lui, et entra de vive force dans Fontenelle.

« Napoléon, désirant terminer la journée par un coup d'éclat, ordonna au comte Defrance de se porter avec les gardes d'honneur sur la route de la Ferté, jusqu'à la hauteur de l'Épine-aux-Bois, et là de faire un à-gauche pour couper la retraite aux Russes qui tenaient Marchaix. Au même instant deux bataillons de la vieille garde, conduits l'un par le maréchal duc de Dantzick, l'autre par le grand maréchal du palais, comte Bertrand, marchent baïonnettes croisées sur le village. A la vue

de cette double attaque, le général Ricard se précipite de Pormesonne dans le vallon pour le mettre entre deux feux. Les trois colonnes y pénétrant en même temps, les Russes se défendent pendant quelque minutes avec le courage du désespoir; mais, chassés du village, ils se débandent et cherchent un refuge dans les bois. On courut à leur poursuite jusqu'à la lisière de la forêt de Nogent, dans laquelle la division Ricard tua ou prit tout ce qui fut rencontré les armes à la main.

« La nuit vint enfin arrêter la poursuite des vainqueurs, entre les mains desquels restèrent six drapeaux, vingt-six bouches à feu, tant russes que prussiennes, deux cents voitures de bagages et de munitions et huit cents prisonniers seulement ; mais plus de trois mille tués ou blessés ensanglantèrent le champ de bataille.

« A huit heures l'armée française établit ses bivouacs sur le champ de bataille. Napoléon coucha dans la ferme de Haute-Épine, le duc de Trévise à Fontenelle [1]. »

MLXXXVII.

COMBAT DU VAISSEAU FRANÇAIS LE ROMULUS CONTRE TROIS VAISSEAUX ANGLAIS, A L'ENTRÉE DE LA RADE DE TOULON. — 13 FÉVRIER 1814.

GILBERT. — 1837.

Le vaisseau *le Romulus*, commandé depuis 1812 par le capitaine Rolland, faisait partie, en 1814, de la di-

[1] « Le moment que le peintre a choisi est celui où les chasseurs de la vieille garde, conduits par le duc de Dantzick, se précipitent sur l'en-

vision du contre-amiral Cosmao. Cette division, composée de trois vaisseaux et de trois frégates, était chargée de protéger l'entrée à Toulon du vaisseau *le Scipion* venant de Gênes, où il avait été construit.

Sortie le 12 février, elle eut, le lendemain, connaissance de la flotte anglaise, qui n'avait pas moins de quinze vaisseaux. Le contre-amiral manœuvra alors pour faire rentrer la division dans le port de Toulon, en passant par les îles d'Hyères.

« Le vent, qui était à l'est-sud-est, bon frais, favorisait cette manœuvre. L'armée anglaise, qui venait au plus près du vent, tribord amures, força de voiles pour couper la route aux vaisseaux français. *Le Romulus* se trouvait en serre-file. Le capitaine Rolland, qui connaissait parfaitement la côte, la serra le plus près possible, résolu qu'il était d'échouer et de brûler son vaisseau plutôt que de se rendre. Mais bientôt *le Boyne*, de cent quatre canons, que montait l'amiral Pelew (depuis lord Exmouth), ainsi que *le Caledonia* de cent dix, commencèrent à canonner *le Romulus*. Le feu le plus vif régnait de part et d'autre à portée de pistolet, lorsqu'un troisième vaisseau à trois ponts vint se joindre aux deux premiers.

« Le capitaine Rolland ne se dissimulait pas qu'en

nemi, dont ils font un effroyable carnage. Sur la droite du tableau on voit le maréchal dirigeant et animant cette course intrépide. L'officier qui donne des ordres à ses côtés est M. le baron Atthalin, général du génie, aujourd'hui aide de camp du roi. » (*Notices sur les tableaux du Palais-Royal*, par M. Vatout, t. IV, p. 333 à 337.)

prolongeant ainsi la côte dans ses sinuosités, le combat devait durer plus longtemps; mais son intention était de se faire abandonner, ou d'entraîner ses adversaires à la côte avec lui; et, en effet, *le Romulus* se trouva si souvent rapproché de terre, que plusieurs hommes furent blessés à bord par les éclats de rochers que faisaient voler les boulets ennemis.

« Le combat avait commencé à midi, et il durait depuis plus d'une heure, lorsque Rolland, qui avait déjà reçu plusieurs blessures, fut frappé à la tête par un biscaïen qui le renversa sur le pont. Mais, revenu bientôt à lui, il continua de donner ses instructions pour la route à tenir et les manœuvres à exécuter.

« Cependant *le Romulus* s'approchait de la rade de Toulon, et les vaisseaux qui le combattaient, craignant de s'engolfer dans la baie, l'abandonnèrent enfin par le travers du cap Brun.

« Le vice-amiral anglais avait été si maltraité que ce ne fut qu'à grande peine qu'il parvint à doubler le cap Sesset, à l'aide d'une remorque que lui donna l'une de ses frégates.

« On se figurerait difficilement l'état du *Romulus* lorsqu'il entra dans la rade de Toulon. Ses bas mâts avaient reçu plusieurs boulets; celui de misaine était hors de service; ses mâts de hune et ceux de perroquet étaient coupés, ses voiles étaient criblées, et toutes ses manœuvres courantes hachées. Plusieurs boulets avaient pénétré dans la flottaison, et l'un d'eux avait traversé la soute aux poudres. Presque tous les officiers étaient bles-

sés, dont trois mortellement. Cent cinquante hommes de l'équipage avaient été tués ou blessés. Le lendemain de ce combat *le Scipion* rentra en rade sans avoir été inquiété dans sa traversée.

« L'auteur de la Biographie maritime rapporte que quelques jours après le combat le capitaine Rolland vit entrer chez lui un aspirant de marine. Ce jeune homme, ayant été fait prisonnier, se trouvait à bord du vaisseau amiral pendant son engagement avec *le Romulus*. Sir Édouard Pelew lui avait accordé la liberté sous la seule condition qu'il se rendrait auprès du commandant du vaisseau qu'il avait combattu pour lui témoigner l'admiration que lui avait inspirée son héroïque défense contre des forces aussi supérieures [1]. »

MLXXXVIII.
BATAILLE DE MONTEREAU. — 18 FÉVRIER 1814.

.

L'armée prussienne vaincue à Champ-Aubert, à Montmirail et à Vauchamps, était en pleine retraite. Mais pendant ce temps le prince de Schwartzemberg, à la tête des Autrichiens, avait passé la Seine et s'avançait sur Paris. Il fallut que Napoléon, par une de ces marches rapides et hardies qui lui avaient tant de fois donné la victoire, se reportât dans la vallée de la Seine, pour y arrêter le nouvel ennemi qui menaçait la capitale.

[1] Extrait de la Biographie maritime.

« Le 18, à dix heures du matin, le général Château arriva devant Montereau; mais dès neuf heures le général Bianchi, commandant le premier corps autrichien, avait pris position, avec deux divisions autrichiennes et la division wurtembergeoise, sur les hauteurs en avant de Montereau, couvrant les ponts et la ville. Le général Château l'attaqua : n'étant pas soutenu par les autres divisions du corps d'armée, il fut repoussé.

« Le général Gérard soutint le combat pendant toute la matinée. L'empereur s'y porta au galop. A deux heures après midi il fit attaquer le plateau. Le général Pajol, qui marchait par la route de Melun, arriva sur ces entrefaites, exécuta une belle charge, culbuta l'ennemi, et le jeta dans la Seine et dans l'Yonne. Les braves chasseurs du septième débouchèrent sur les ponts, que la mitraille de plus de soixante pièces de canon empêcha de faire sauter, et nous obtînmes en même temps le double résultat de pouvoir passer les ponts au pas de charge, de prendre quatre mille hommes, quatre drapeaux, six pièces de canon, et de tuer quatre à cinq mille hommes à l'ennemi.

« Les escadrons de service de la garde débouchèrent dans la plaine. Le général Duhesme, officier d'une rare intrépidité et d'une longue expérience, déboucha sur le chemin de Sens; l'ennemi fut poussé dans toutes les directions, et notre armée défila sur les ponts [1]. »

[1] Extrait du Moniteur du lundi 21 février 1814.

MLXXXIX.

COMBAT DE LA FRÉGATE FRANÇAISE LA CLORINDE, MONTANT QUARANTE-QUATRE BOUCHES A FEU DE DIX-HUIT ET DE VINGT-QUATRE, CONTRE LA FRÉGATE ANGLAISE L'EUROTAS, MONTANT QUARANTE-SIX BOUCHES A FEU DE VINGT-QUATRE ET DE TRENTE-DEUX. — 25 FÉVRIER 1814.

.

La frégate *la Clorinde*, commandée par le capitaine de vaisseau Denis-Lagarde, revenait d'une croisière marquée par la capture et la destruction de navires du commerce anglais d'une valeur de neuf à dix millions de francs, lorsque, par quarante-sept degrés quarante minutes de latitude nord et treize degrés vingt minutes de longitude ouest, elle fit rencontre de la frégate anglaise *l'Eurotas*. Cette frégate était une de celles que l'amirauté avait fait armer d'une manière spéciale pour combattre les grandes frégates américaines, avec lesquelles aucune frégate anglaise n'avait jusqu'alors pu lutter; pour cela on avait remplacé sa batterie de canons de dix-huit par une batterie de canons de vingt-quatre, et on lui avait donné un équipage d'élite. *L'Eurotas* était ainsi de beaucoup supérieure en force à toutes les frégates françaises, et le capitaine Denis-Lagarde engagea le combat avec des chances encore plus défavorables que ne les avaient eues *la Java* contre *la Constitution*, ou *la Macedonian* contre *l'United States*. Cependant, dès le début de l'action, qui commença vers cinq heures du soir, le feu de *la Clorinde* obtint une supériorité décidée sur celui de

son adversaire. Les coups bien dirigés des canons français abattirent successivement tous les mâts de la frégate ennemie, et au bout d'une heure et trois quarts *l'Eurotas* était rasée comme un ponton, tandis que *la Clorinde* n'avait perdu qu'une faible partie de sa mâture. La frégate anglaise ayant même cessé son feu, soit pour se débarrasser des débris de sa mâture et de ses voiles, qui masquaient sa batterie, soit pour toute autre cause, le capitaine Denis-Lagarde la fait sommer au porte-voix d'amener son pavillon. Ne recevant point de réponse à cette sommation, il ordonne une manœuvre qui doit placer *la Clorinde* dans la position la plus avantageuse pour réduire la frégate ennemie ; mais dans ce mouvement le grand mât, criblé de boulets, tombe sur l'arrière, entraîne dans sa chute le mât d'artimon et écrase la roue du gouvernail : l'action des voiles de l'avant, que rien ne peut plus contre-balancer, entraîne *la Clorinde* sous le vent et l'éloigne de *l'Eurotas*. Cette séparation involontaire, et l'impossibilité où se trouvaient les deux adversaires de manœuvrer pour se rapprocher, mirent fin au combat [1].

MXC.

DÉFENSE DE BERG-OP-ZOOM. — 8 MARS 1814.

.

Au commencement de 1814 le corps d'armée commandé par le général Maison, qui était chargé de la dé-

[1] Travaux de la section historique de la marine.

fense du pays entre le Rhin et la mer, avait dû se replier sur les anciennes frontières de la France, abandonnant successivement à elles-mêmes les différentes places belges et hollandaises. Berg-op-Zoom fut alors investi par un corps de troupes anglaises sous les ordres du général sir Thomas Graham, depuis lord Lynedoch.

La garnison française de Berg-op-Zoom, sous les ordres du général Bizannet, était, dans le principe, de près de quatre mille hommes; mais les maladies et la désertion l'avaient réduite à deux mille sept cents combattants, tout compris, au moment de l'investissement. Le général anglais connaissait la situation de la ville; il savait combien la garnison était affaiblie, et n'ignorait pas que le mécontentement des habitants était extrême. S'étant procuré des intelligences dans la place, il tenta de s'y introduire et de s'en emparer par surprise.

« Le 8 mars, entre neuf heures et demie et dix heures du soir, au moment où la garnison s'y attendait le moins, elle entendit une vive fusillade à la porte de Steenberg.

« Une forte colonne anglaise, qui était entrée tout à coup dans les chemins couverts, avait surpris notre garde de l'avancée, avait pénétré dans le réduit servant de demi-lune, en forçant avec des leviers les barrières des traverses en terre, et était arrêtée, en avant du pont dormant du corps de place, par le tambour ou retranchement en palanques. »

L'attaque fut non-seulement contenue à la porte de

Steenberg, mais l'ennemi y fut repoussé avec perte, et sur ce point l'on fit même pendant l'action une assez grande quantité de prisonniers.

Pendant ce temps une deuxième colonne, conduite par les généraux Skerret et Gore, pénétrait par le port, et, malgré la résistance des troupes françaises, elle s'était déjà emparée de la porte d'Anvers, et se dirigeait sur celle de Breda, pour l'ouvrir à une troisième colonne, qui l'attaquait extérieurement après s'être emparée des ouvrages avancés. D'un autre côté une quatrième colonne, sous les ordres du général Cooke, était entrée dans le bastion d'Orange.

Sur seize bastions, douze étaient déjà occupés par les Anglais; et la garnison n'avait plus qu'une seule pièce d'artillerie mobile dont elle pût se servir : le premier régiment des gardes anglaises, arrivant par le rempart à la porte d'Anvers, vient s'en emparer. « Ils font sur nous, continue l'auteur de la relation, une décharge générale de mousqueterie, et nous refoulent à la baïonnette jusqu'au milieu de la rue d'Anvers. La queue de notre colonne touchait déjà au corps de garde de la place d'Armes; un pas rétrograde de plus de notre part, les Anglais étaient sur la grande place et maîtres de la ville. Le major Hugot de Neuville prend les cinquante hommes qui étaient en bataille devant le corps de garde et quelques gendarmes, gagne la tête de notre colonne, qui se groupe autour de lui; des officiers ramènent nos fuyards, qui s'éparpillaient déjà, et qui viennent prendre place à la queue de la colonne.

Elle forme enfin une phalange serrée dans la rue d'Anvers, ou plutôt il n'y avait plus ni rangs, ni ordre de part et d'autre; pressés dans cette rue, les combattants ne pouvaient ni recharger leurs armes, ni en faire usage; c'était un flux et un reflux successif; notre pièce d'artillerie fut prise et reprise.

Le temps fut calme et beau pendant toute la nuit, et l'on pouvait distinguer les objets à la clarté de la lune. On se battit des deux côtés avec une égale fureur : sur tous les points la garnison avait été aux prises avec les Anglais.

Vers les trois heures du matin le feu commença à se ralentir de part et d'autre; ce fut alors que le général Bizannet réunit ses troupes sur trois colonnes, et au point du jour il attaqua à son tour l'ennemi avec une vigueur sans exemple, et le repoussa de toutes ses positions.

« Bientôt les Anglais furent mitraillés par l'artillerie des remparts du front, tandis que la garnison du fort d'Eau, prenant part à l'action, les foudroya en tête. Ceux qui, au lieu d'aller jusqu'au petit Polder, cherchaient à s'évader sur la gauche, en longeant, vers le midi, la queue du glacis, étaient arrêtés par le canon de la redoute du camp retranché, dont la garde était enfin revenue de sa léthargie de la veille. Cependant la marée, qui avait permis, huit ou neuf heures auparavant, à ces mêmes Anglais de passer à pied sec sur les schorres et le chenal, leur fermait en ce moment tout passage; ainsi pas un ne pouvait échapper. »

La perte de l'ennemi fut de huit cents hommes tués et de deux mille soixante et dix-sept soldats prisonniers ; celle des Français ne s'éleva qu'à cent soixante morts, trois cents blessés et cent prisonniers. « Après l'affaire il ne nous restait qu'environ deux mille hommes sous les armes [1]. »

MXCI.

COMBAT DE CLAYE. — 27 MARS 1814.

Eugène Lami. — 1831.

Le 27 mars 1814 l'ennemi faisait déboucher ses colonnes par le pavé de Paris, lorsque le général Vincent, à la tête d'un régiment de cuirassiers, d'un régiment polonais et de quelques escadrons de gardes d'honneur et de dragons, le chargea en avant de Claye.

Le général Vincent repoussa la colonne ennemie jusque dans la ville et lui fit de trois à quatre cents prisonniers.

MXCII.

BATAILLE DE TOULOUSE. — 10 AVRIL 1814.

Beaume.

L'armée commandée par le duc de Dalmatie, après tous les combats qu'elle avait eus à soutenir sur l'Adour, se trouvait réduite à trente mille hommes de pied et

[1] *Relation de la surprise de Berg-op-Zoom*, par le colonel du génie Legrand.

à moins de trois mille chevaux, lorsqu'elle arriva le 24 mars sous les murs de Toulouse. « Le maréchal, qui avait pris la résolution de résister dans cette position aux soixante-cinq mille ennemis qui le poursuivaient, jugea avec raison qu'il ne pouvait rétablir un certain équilibre entre des forces aussi disproportionnées sans le secours de l'art de la fortification, et il dut s'empresser d'en faire usage avant que son adversaire ne vînt le relancer dans son camp.

« La ville de Toulouse est située sur la rive droite de la Garonne, au-dessus de l'embouchure du canal du Languedoc. Son enceinte, formée d'épaisses murailles flanquées de tours, est couverte à l'est et au nord par le canal, à l'ouest par la Garonne, en sorte qu'elle n'est accessible qu'au midi, entre le canal et le fleuve. Le faubourg Saint-Cyprien, placé sur la rive gauche et enveloppé d'une bonne muraille en briques, communique avec la ville par un pont en pierre. Sur la rive droite, et à quatre kilomètres environ au nord de Toulouse, coule la rivière d'Ers, qui se jette dans la Garonne, près de la petite ville de Grenade, à l'ouest de Saint-Cyprien ; sur la rive gauche se trouve le Touch, petite rivière qui se jette dans la Garonne à Saint-Michel. Six grandes routes partent de la ville et du faubourg Saint-Cyprien dans différentes directions, à l'est, au nord, à l'ouest et au sud.

« Le duc de Dalmatie mit à profit tous les accidents du terrain pour rendre sa position formidable. »

Le duc de Wellington arriva en vue de Toulouse le

27 mars; il effectua le passage de la Garonne le 4 et le 5 avril, et le 10, à six heures du matin, il attaquait sous Toulouse le corps d'armée du duc de Dalmatie.

Le combat dura pendant toute la journée; on se battit de part et d'autre avec un acharnement sans égal, et à la fin du jour le maréchal Soult occupait encore le faubourg Saint-Étienne : « Sa retraite était assurée, dit l'auteur des Victoires et conquêtes, et il se trouvait en mesure d'accepter un nouveau combat.

« La perte des Français à la bataille de Toulouse s'était élevée à trois mille deux cent trente et un hommes hors de combat. Les alliés en comptèrent quatre mille quatre cent cinquante-huit, dont deux mille cent vingt-quatre Anglais, dix-sept cent vingt-sept Espagnols et six cent sept Portugais [1]. »

MXCIII.

NAPOLÉON SIGNE SON ABDICATION A FONTAINEBLEAU. — 11 AVRIL 1814.

.

Napoléon, après l'occupation de Paris par les armées alliées, avait réuni ses troupes à Fontainebleau. Il se proposait de marcher sur la capitale et de tenter une dernière fois le sort des combats, lorsqu'il apprit que le sénat avait prononcé sa déchéance, et que les puissances

[1] *Victoires et conquêtes*, t. XXIII, p. 348 à 356.

alliées se refusaient à traiter avec lui comme souverain de la France.

« Napoléon, rapporte le baron Fain, a reçu le sénatus-consulte dans la nuit du 3 au 4. Cependant le 4 les ordres étaient donnés pour transférer le quartier impérial entre Ponthierry et Essonne. Après la parade, qui avait lieu tous les jours à midi dans la cour du Cheval-Blanc, les principaux chefs de l'armée avaient reconduit Napoléon dans son appartement. Le prince de Neufchâtel, le prince de la Moskowa, le duc de Dantzick, le duc de Reggio, le duc de Tarente, le duc de Bassano, le duc de Vicence, le grand maréchal Bertrand et quelques autres se trouvaient réunis dans le salon; on semblait n'attendre que la fin de cette audience pour monter à cheval et quitter Fontainebleau; mais une conférence s'était ouverte sur la situation des affaires : elle se prolonge dans l'après-midi, et, lorsqu'elle est finie, on apprend que Napoléon a abdiqué. Il en rédige l'acte de sa main en ces termes :

« Les puissances alliées ayant proclamé que l'empe« reur Napoléon était le seul obstacle au rétablissement « de la paix en Europe, l'empereur Napoléon, fidèle à « son serment, déclare qu'il est prêt à descendre du trône, « à quitter la France et même la vie pour le bien de la « patrie, inséparable des droits de son fils, de ceux de la « régence, de l'impératrice et du maintien des lois de « l'empire.

« Fait en notre palais de Fontainebleau, le 4 avril « 1814. *Signé* Napoléon. »

« Un secrétaire (le baron Fain) transcrit cet acte, et le duc de Vicence se dispose aussitôt à le porter à Paris. Napoléon lui adjoint le prince de la Moskowa [1]..... »

MXCIV.

ADIEUX DE NAPOLÉON A LA GARDE IMPÉRIALE A FONTAINEBLEAU. — 20 AVRIL 1814.

..........

Napoléon, après son abdication, resta quelques jours encore à Fontainebleau; son départ était fixé pour le 20 avril.

« A midi les voitures de voyage viennent se ranger dans la cour du Cheval-Blanc, au bas de l'escalier du Fer-à-Cheval : la garde impériale prend les armes et forme la haie. A une heure Napoléon sort de son appartement; il trouve rangé sur son passage ce qui lui restait de la cour brillante dont il avait été entouré : c'est le duc de Bassano, le général Belliard, le colonel de Bussi, le colonel Anatole de Montesquiou, le comte de Turenne, le général Fouler, le baron de Mesgrigny, le colonel Gourgaud, le baron Fain, le colonel Atthalin, le baron de Laplace, le baron Lelorgne d'Ideville, le chevalier Jouanne, le général Kosakowski et le colonel Vonsowitch.

« Napoléon tend la main à chacun, descend vivement l'escalier, et, dépassant le rang des voitures, s'avance

[1] *Manuscrit de* 1814, p. 220.

vers la garde. Il fait signe qu'il veut parler; tout le monde se tait, et dans le silence le plus religieux on écoute ses dernières paroles :

« Soldats de ma vieille garde, dit-il, je vous fais mes
« adieux. Depuis vingt ans je vous ai trouvés constam-
« ment sur le chemin de l'honneur et de la gloire; dans
« ces derniers temps, comme dans ceux de notre pros-
« périté, vous n'avez cessé d'être des modèles de bravoure
« et de fidélité. Avec des hommes tels que vous, notre
« cause n'était pas perdue; mais la guerre était intermi-
« nable : c'eût été la guerre civile, et la France n'en serait
« devenue que plus malheureuse. J'ai donc sacrifié tous
« mes intérêts à ceux de la patrie : je pars! Vous, mes
« amis, continuez de servir la France; son bonheur était
« mon unique pensée, il sera l'objet de mes vœux! Ne
« plaignez pas mon sort; si j'ai consenti à me survivre,
« c'est pour servir encore à votre gloire. Je veux écrire les
« grandes choses que nous avons faites ensemble!....
« Adieu, mes enfants! je voudrais vous presser tous sur
« mon cœur; que j'embrasse au moins votre drapeau!.... »

« A ces mots, le général Petit, saisissant l'aigle, s'a-vance. Napoléon reçoit le général dans ses bras, et baise le drapeau. Le silence d'admiration que cette grande scène inspire n'est interrompu que par les sanglots des soldats. Napoléon, dont l'émotion est visible, fait un effort et reprend d'une voix plus ferme : « Adieu
« encore une fois, mes vieux compagnons; que ce der-
« nier baiser passe dans vos cœurs ! »

« Il dit, et, s'arrachant au groupe qui l'entoure, il

s'élance dans sa voiture, au fond de laquelle est déjà le général Bertrand. Aussitôt les voitures partent, des troupes françaises les escortent, et l'on prend la route de Lyon [1]. »

MXCV.

ARRIVÉE DE LOUIS XVIII A CALAIS. — 24 AVRIL 1814.

.

La France avait été rouverte à l'ancienne dynastie des Bourbons ; déjà M. le comte d'Artois était arrivé à Paris, et Louis XVIII était attendu à Calais : « Toute la ville était attentive au signal qui devait annoncer son départ de la ville de Douvres. Le bruit du canon se fait entendre : à l'instant toutes les autorités se rendent sur la grande jetée en pierre, lieu désigné pour le débarquement.

« A son arrivée dans le port, le préfet, le sous-préfet, et le maire accompagné du corps municipal, montent sur le vaisseau pour recevoir le roi.

« Enfin Louis XVIII met le pied sur le sol de la France, et les airs retentissent des cris de *vive le roi!* Madame la duchesse d'Angoulême, M. le prince de Condé, M. le duc de Bourbon suivent le roi et se placent à ses côtés dans une calèche découverte. Seize Calaisiens élégamment habillés se présentent et traînent la voiture. Non loin de là se trouvait un nombreux clergé ; le curé, à la tête, prononça le discours le plus

[1] *Manuscrit de* 1814, p. 250 à 252.

pathétique. « M. le curé, répondit le roi, après plus de
« vingt ans d'absence, le ciel me rend à mes enfants;
« allons remercier Dieu dans son temple [1]. »

MXCVI.

LOUIS XVIII AUX TUILERIES. — 1814.

MARIGNY (d'après le tableau de GÉRARD). — 1824.

En partant de Calais Louis XVIII se rendit à Compiègne, et de là à Saint-Ouen, où il reçut les députations de tous les corps de l'état. Avant d'entrer dans Paris il publia la déclaration datée de Saint-Ouen, le 3 mai, qui promettait à la France toutes les garanties d'une constitution libérale.

Il est représenté dans ce tableau rédigeant aux Tuileries la Charte constitutionnelle sur la même table dont il s'était servi à Mittau, et que depuis lors il avait conservée dans tous ses voyages.

MXCVII.

SÉANCE ROYALE POUR L'OUVERTURE DES CHAMBRES ET LA PROCLAMATION DE LA CHARTE CONSTITUTIONNELLE. — 4 JUIN 1814.

.

« Le roi, dit le Moniteur, s'est rendu aujourd'hui
(4 juin 1814) avec son cortége au corps législatif.

[1] *Moniteur* du 30 avril 1814.

« Des salves d'artillerie ont annoncé à deux heures et demie l'arrivée de sa majesté.

« Le marquis de Dreux-Brézé, grand maître des cérémonies de France; le marquis de Rochemore, maître des cérémonies, et MM. de Watronville et de Saint-Félix, aides des cérémonies, précédés par vingt-cinq députés des départements, ont été recevoir sa majesté au bas de l'escalier du grand portique.

« Le roi, après s'être reposé quelques instants dans son appartement, s'est rendu dans la salle des séances. A l'entrée de sa majesté l'assemblée entière s'est levée aux cris mille fois répétés de *vive le roi! vivent les Bourbons!*

« Sa majesté s'est placée sur un trône, entourée de tous les princes de sa famille. M. le chancelier était assis sur son siège à bras; le grand maître, le maître et les aides des cérémonies de France à leurs places accoutumées. Deux de MM. les pairs ecclésiastiques et six de MM. les pairs laïques, MM. les ministres secrétaires d'état, les ministres d'état, MM. les maréchaux de France et premiers inspecteurs généraux, une députation des grands cordons et officiers de la Légion d'honneur, une députation des lieutenants généraux et maréchaux de camp, étaient placés sur des banquettes au-dessous et de chaque côté du trône. MM. les sénateurs, MM. les membres de la chambre des pairs qui avaient reçu des lettres closes de sa majesté, et MM. les députés des départements, étaient placés en face du trône circulairement.

« L'assemblée était debout et découverte. Le roi s'est assis et couvert, et par un signe a invité chacun à s'asseoir. »

Quand le roi eut cessé de parler, le chancelier prit la parole, et, après avoir fait l'exposé de la situation du royaume et de ses rapports avec les puissances alliées, il termina en annonçant l'intention du roi de donner aux Français une charte constitutionelle. M. Ferrand, ministre d'état, lut ensuite la déclaration du roi et la Charte.

« Après cette lecture la séance fut levée : le roi descendit de son trône et rentra aux Tuileries, accompagné du cortége qui l'avait précédé et suivi à son entrée. La garde nationale formait la haie [1]..... »

MXCVIII.

NAPOLÉON S'EMBARQUE A PORTO-FERRAJO (ILE D'ELBE) POUR REVENIR EN FRANCE. — 1ᵉʳ MARS 1815.

BEAUME. — 1836.

Lorsque Napoléon s'embarqua à l'île d'Elbe pour faire voile vers les côtes de France, il était accompagné du général Bertrand, grand maréchal du palais, du général Drouot, du général Cambronne et du reste des fidèles officiers qui l'avaient suivi dans son exil. Il arriva à sept heures du soir sur le port, où les marins de la garde l'attendaient dans le canot impérial. Les auto-

[1] Extrait du Moniteur du 5 juin 1814.

rités de l'île, prévenues à l'instant de son départ, s'étaient rendues à l'embarcadère ; l'empereur leur fit ses adieux, monta dans le canot, rejoignit le brick, et la flottille appareilla pour la France.

MXCIX.

LOUIS XVIII QUITTE LE PALAIS DES TUILERIES. — NUIT DU 19 AU 20 MARS 1815.

Gros. — 1816.

Napoléon était débarqué à Cannes le 1ᵉʳ mars : le 13 il quittait Lyon pour marcher sur Paris, et il était arrivé à Fontainebleau le 20 à quatre heures du matin.

Louis XVIII, par une proclamation en date du 19 mars, déclara alors la session des Chambres close pour l'année 1815, et dans la nuit du 19 au 20 mars il quitta les Tuileries.

Louis XVIII était accompagné du maréchal prince de Wagram, du maréchal duc de Tarente, de M. le duc de Duras, de M. le prince de Poix, de M. le duc de Blacas d'Aulps, de M. Hue, et des officiers de service près de sa personne.

Le tableau représente l'escalier des Tuileries, sur lequel le roi trouve en sortant plusieurs gardes nationaux empressés de lui témoigner leur profonde douleur.

MC.

CHAMP DE MAI. — 1ᵉʳ JUIN 1815.

............

Par un décret impérial donné au palais des Tuileries, sous la date du 30 avril 1815, Napoléon, faisant revivre un ancien usage des premiers siècles de la monarchie, avait convoqué une assemblée du Champ de Mai. Il voulait prêter ainsi à son autorité restaurée quelque chose qui ressemblât à la sanction populaire. Cette cérémonie eut lieu le 1ᵉʳ juin suivant dans le Champ-de-Mars.

« Jamais fête plus nationale, dit le Moniteur du 2 juin, jamais spectacle plus imposant et plus touchant à la fois, n'a frappé les regards du peuple français que l'assemblée du Champ de Mai. Tout ce qui saisit et élève l'âme, les prières de la religion, le pacte d'un grand peuple avec son monarque, la France représentée par l'élite de ses citoyens, cultivateurs, négociants, magistrats, guerriers, rassemblés autour du trône; une immense population couvrant le Champ-de-Mars, et s'unissant par ses vœux aux grands objets de cette magnifique cérémonie, tout excitait l'enthousiasme le plus vif dont les époques les plus mémorables nous aient laissé le souvenir.

« Le trône de l'empereur s'élevait en avant du bâtiment de l'École militaire, et au centre d'une vaste enceinte demi-circulaire, dont les deux tiers formaient à

droite et à gauche de grands amphithéâtres où quinze mille personnes étaient assises; l'autre tiers en face du trône était ouvert. Un autel s'élevait au milieu; au delà et à environ cent toises s'élevait un autre trône isolé, qui dominait tout le Champ-de-Mars. »

La messe étant dite, et MM. les membres de la députation s'étant rapprochés du trône, l'empereur prêta son serment, et, quittant le manteau impérial, il se leva et s'adressa en ces termes à l'armée :

« Soldats de la garde nationale de l'empire, soldats
« des troupes de terre et de mer, je vous confie l'aigle
« impériale aux couleurs nationales; vous jurez de la
« défendre au prix de votre sang contre les ennemis de
« la patrie et de ce trône! Vous jurez qu'elle sera tou-
« jours votre signe de ralliement! Vous le jurez! »

Après ces paroles adressées à l'armée, les troupes qui formaient à peu près cinquante mille hommes, dont vingt-sept mille de gardes nationales, ont défilé devant sa majesté.

MCI.

MARIAGE DU DUC DE BERRI ET DE CAROLINE-FERDINANDE-LOUISE, PRINCESSE DES DEUX-SICILES. — 17 JUIN 1816.

.

La cérémonie religieuse du mariage du duc de Berri, neveu de Louis XVIII, et second fils de Charles-Philippe, comte d'Artois, depuis Charles X, avec Caroline des Deux-Siciles, eut lieu à Paris, le 17 juin 1816, dans l'église métropolitaine.

« A huit heures du matin, dit le Moniteur, les bataillons de la garde nationale de Paris, de la garde royale, occupaient le parvis Notre-Dame, et se sont formés sur deux files pour établir la haie de la place de l'église cathédrale au château des Tuileries.....

« Les formalités de l'acte civil du mariage venaient d'être remplies dans le grand cabinet du roi aux Tuileries, lorsqu'à onze heures et demie une salve d'artillerie a annoncé le départ de sa majesté. Madame, Mgr le duc et madame la duchesse de Berri étaient dans le carrosse de sa majesté.

« Le roi mit pied à terre devant le parvis de l'église métropolitaine, où il fut reçu par l'abbé Jalabert à la tête du clergé métropolitain. On se mit en marche pour se rendre à l'autel.

« Mgr le duc d'Angoulême, suivi de son état-major; Monsieur, comte d'Artois, revêtu de l'uniforme de colonel général des gardes nationales de France; Mgr le duc de Berri, donnant la main à madame la duchesse, précédaient le roi, qui marchait sous le dais. Madame suivait le dais, accompagnée de son chevalier d'honneur et des dames de sa suite. Le cardinal de Talleyrand-Périgord, grand aumônier, duc et pair de France, attendait devant l'autel le roi, les princes et les augustes époux.

« Après la bénédiction nuptiale, sa majesté est allée occuper son trône, et les princes ont pris les places qui leur étaient préparées. Mgr le duc et madame la duchesse de Berri sont restés dans le sanctuaire; la messe

a été célébrée par M. l'abbé de Villeneuve, aumônier ordinaire de sa majesté. Leurs altesses royales ont été à l'offrande, après que le célébrant eut fait baiser la patène au roi; un cierge où étaient attachées des pièces d'or, dont le nombre et la valeur étaient prescrits par l'ancien usage, a été présenté au nom des deux époux. Le poêle était soutenu par M. de Latil, évêque d'Amiclée, premier aumônier de Monsieur, et par M. l'abbé de Bombelles, premier aumônier de madame la duchesse de Berri.

« Les quatre témoins étaient M. le duc de Bellune pour l'armée, M. le comte Barthélemy pour la chambre des pairs, M. Bellart pour la chambre des députés, M. Desèze pour la cour de cassation [1].

MCII.
RÉTABLISSEMENT DE LA STATUE DE HENRI IV SUR LE PONT-NEUF. — 25 AOUT 1818.

.

« Par un rapprochement heureux, dit le Moniteur du 25 août, le jour de la fête du roi est consacré à l'inauguration de la statue de Henri IV.....

« A midi un quart une salve d'artillerie ayant annoncé le départ du roi du château des Tuileries, pour aller passer la revue de la garde nationale et de la troupe de ligne, le cortége se mit en marche.

[1] Extrait du Moniteur des 18 et 19 juin 1816.

« Sa majesté était dans une calèche, ayant avec elle Madame, duchesse d'Angoulême, et madame la duchesse de Berri.

« Les princes étaient à cheval autour de la calèche du roi.

« Sa majesté est arrivée à deux heures un quart à l'estrade élevée en face de la statue de Henri IV.

« Le comité pour le rétablissement de la statue ayant à sa tête M. le marquis de Barbé de Marbois, son président, et le corps municipal ayant à sa tête M. le comte de Chabrol, préfet de la Seine, précédé par les officiers des cérémonies, sont venus recevoir le roi à la descente de son carrosse.

« Sa majesté étant placée sur son trône, et à côté d'elle les princes et princesses de la famille royale, la statue, qui avait été couverte jusqu'alors, a été découverte au bruit d'une salve d'artillerie. Le comité, en signe d'hommage, s'est porté autour de l'enceinte du piédestal, et est venu se placer en avant de la statue, vis-à-vis le trône du roi.

« Le président du comité, après en avoir eu la permission du roi, fit hommage à sa majesté de la statue de Henri IV : « Qu'elle soit, dit M. de Barbé de Marbois
« en terminant son discours, comme un génie tutélaire;
« qu'à l'aspect de ce monument national et patriotique
« les discordes se taisent, et que nos neveux puissent
« toujours dire, comme nous le disons aujourd'hui : Les
« descendants de Henri IV ont ses vertus et son cœur;
« ils aiment la France comme Henri l'aima. »

« Le roi a répondu au discours de M. le président à peu près en ces termes :

« Je suis sensible aux sentiments que vous m'expri-
« mez ; j'accepte avec une bien vive reconnaissance le
« présent du peuple français, ce monument, élevé
« par l'offrande du riche et le denier de la veuve. En
« contemplant cette image, les Français diront : Il nous
« aimait, et ses enfants nous aiment aussi. Les descen-
« dants du bon roi diront à leur tour : Méritons d'être
« aimés comme lui. On y verra le présage du bonheur
« de la France. Puisse le ciel exaucer ces vœux, qui sont
« les plus chers de mon cœur ! »

« M. Lainé, ministre secrétaire d'état au département de l'intérieur, a présenté à sa majesté M. Lemot, statuaire, membre de l'institut ; M. Andrieux, auteur de la médaille ; M. Le Père, architecte, et les autres artistes qui ont coopéré à la confection du monument.

« Les troupes, dont le roi avait passé la revue, se mirent en mouvement pour défiler entre le roi et la statue de Henri IV. Monsieur marchait en tête de la garde nationale.

« La garde royale, ayant en tête M. le maréchal duc de Reggio, major général de service, a défilé immédiatement après la garde nationale.

« Le roi rentré aux Tuileries, les hérauts d'armes ont été distribuer dans différents quartiers de la ville des médailles frappées à l'occasion du rétablissement de la statue de Henri IV [1]. »

[1] Extrait du Moniteur du 26 août 1818.

MCIII.

SÉPULTURE DE NAPOLÉON A SAINTE-HÉLÈNE. — 1821.

Alaux (d'après H. Vernet et Gérard). — 1837.

Napoléon Bonaparte, après six ans de captivité dans l'île de Sainte-Hélène, y mourut le 5 mai 1821.

MCIV.

LOUIS XVIII OUVRE LA SESSION DES CHAMBRES AU LOUVRE. — 28 JANVIER 1823.

.

Depuis l'année 1814 les sessions législatives avaient toujours été ouvertes dans le palais de la Chambre des Députés. Louis XVIII transporta au Louvre cette cérémonie. L'annonce solennelle de l'expédition que le gouvernement français allait diriger contre l'Espagne donna à la séance d'ouverture de la session de 1823 un nouveau degré d'intérêt. Nous empruntons le récit du Moniteur.

« Aujourd'hui mardi, 28 janvier 1823, le roi a fait l'ouverture de la session des chambres au Louvre.

« Sa majesté est partie à une heure du château des Tuileries.

« Une salve d'artillerie, de vingt et un coups de canon, a annoncé le départ du roi.

« Une députation de douze de MM. les pairs de France, ayant M. le chancelier à leur tête, et une députation de vingt-cinq de MM. les députés des départements, conduits par des officiers des cérémonies, sont allés recevoir le roi dans la salle attenante au salon de mosaïque.

« Sa majesté, après s'être arrêtée dans son appartement, et s'être entretenue quelques instants avec MM. les membres des députations, est entrée dans la salle de la séance et s'est placée sur son trône.

« A droite du roi était Monsieur, à sa gauche Mgr le duc d'Angoulême; à droite de sa majesté, en suite de Monsieur, Mgr le duc d'Orléans.

« En avant et à gauche du roi était M. le chancelier de France.

« A droite et à gauche des degrés de l'estrade du trône étaient M. le président du conseil des ministres de sa majesté, MM. les ministres secrétaires d'état, MM. les maréchaux de France, MM. les chevaliers des ordres du roi, MM. les grands-croix de l'ordre royal et militaire de Saint-Louis et de la Légion d'honneur, MM. les commandeurs de l'ordre de Saint-Louis et MM. les grands officiers de la Légion, nommés par sa majesté pour avoir séance près d'elle, six de MM. les conseillers d'état et six de MM. les maîtres des requêtes.

« MM. les pairs étaient placés sur les banquettes en face et à droite du roi.

« MM. les députés des départements étaient placés sur les banquettes en face et à gauche de sa majesté.

« Madame, duchesse d'Angoulême; madame la duchesse de Berri, madame la duchesse et mademoiselle d'Orléans assistaient à la cérémonie dans une tribune.

« L'assemblée était debout et découverte; le roi a dit : « MM. les pairs, asseyez-vous. » M. le chancelier de France a fait connaître à MM. les députés que sa majesté leur permettait de s'asseoir.

« La séance prise, le roi a prononcé le discours suivant :

« Après avoir exposé la situation intérieure du royaume et ses rapports avec les puissances de l'Europe, sa majesté ajoute : « Mais la justice divine permet qu'après
« avoir longtemps fait éprouver aux autres nations les
« terribles effets de nos discordes, nous soyons nous-
« mêmes exposés aux dangers qu'amènent des calamités
« semblables chez un peuple voisin.

« J'ai tout tenté pour garantir la sécurité de mes peu-
« ples et préserver l'Espagne elle-même des derniers
« malheurs. L'aveuglement avec lequel ont été repous-
« sées les représentations faites à Madrid laisse peu d'es-
« poir de conserver la paix.....

« Si la guerre est inévitable, je mettrai tous mes
« soins à en resserrer le cercle, à en borner la durée.
« Elle ne sera entreprise que pour conquérir la paix,
« que l'état de l'Espagne rendrait impossible. Que Ferdi-
« nand VII soit libre de donner à ses peuples les institu-
« tions qu'ils ne peuvent tenir que de lui, et qui, en as-
« surant leur repos, dissiperaient les justes inquiétudes
« de la France : dès ce moment les hostilités cesseront;

« j'en prends devant vous, messieurs, le solennel enga-
« gement.

« J'ai dû mettre sous vos yeux l'état de nos affaires au
« dehors. C'était à moi de délibérer : je l'ai fait avec
« maturité. J'ai consulté la dignité de ma couronne,
« l'honneur et la sûreté de la France : nous sommes Fran-
« çais, messieurs ; nous serons toujours d'accord pour
« défendre de tels intérêts ! »

« Le discours étant terminé, les pairs et les députés nommés depuis la dernière session furent admis à prêter serment en présence du roi.

« Après que MM. les députés ont eu prêté serment, M. le chancelier a déclaré, par ordre du roi, que la session de la chambre des pairs et de la chambre des députés, pour l'année 1823, était ouverte, et que chacune d'elles était invitée à se réunir demain dans le lieu respectif de ses séances, à une heure, pour commencer le cours de ses travaux. La séance levée, le roi fut reconduit suivant le cérémonial observé pour son arrivée.

« Une salve d'artillerie a annoncé le retour du roi au château des Tuileries [1]. »

MCV.

ENTRÉE DES FRANÇAIS A MADRID. — 24 MAI 1823.

.

Les effets suivirent de près les paroles prononcées par Louis XVIII devant les chambres françaises : cent

[1] Extrait du Moniteur du 29 janvier 1823.

mille hommes furent rassemblés au pied des Pyrénées, et le duc d'Angoulême reçut le titre de généralissime des troupes françaises en Espagne. Il se rendit aussitôt à Bayonne pour y prendre le commandement de l'armée.

« Espagnols, disait le prince, dans sa proclamation datée du quartier général de Bayonne le 2 avril 1823, la France n'est pas en guerre avec votre patrie. Né du même sang que vos rois, je ne puis désirer que votre indépendance, votre bonheur et votre gloire. Je vais franchir les Pyrénées à la tête de cent mille Français, mais c'est pour m'unir aux Espagnols amis de l'ordre et des lois, pour les aider à délivrer leur roi prisonnier, à relever l'autel et le trône, à arracher les prêtres à la proscription, les propriétaires à la spoliation, le peuple entier à la domination de quelques ambitieux qui, en proclamant la liberté, ne préparent que la ruine de l'Espagne. »

Le prince généralissime passa la Bidassoa le 7 avril, et transporta son quartier général à Irun. Il était le 18 avril à Vittoria et le 9 mai à Burgos. Le 24 mai il entrait à Madrid. Le maréchal duc de Reggio y arriva le lendemain avec son corps d'armée. Le 30 mai, jour de la fête de saint Ferdinand, le duc d'Angoulême passait la revue des troupes françaises réunies dans la capitale de l'Espagne.

MCVI.

PRISE DES RETRANCHEMENTS DEVANT LA COROGNE. — 15 JUILLET 1823.

HIPP. LECOMTE. — 1824.

Aussitôt après son arrivée à Madrid, le prince généralissime dirigea des troupes sur tous les points de l'Espagne, pour y poursuivre la ruine du parti constitutionnel. Le général Bourke, détaché du corps du duc de Reggio, fut envoyé dans l'Estramadure, d'où il se porta dans les Asturies. Ces provinces étant soumises, le général Bourke apprit que le général Quiroga s'était retiré à la Corogne et au Ferrol : il ordonna l'investissement de ces deux places, et, tandis que par ses ordres le général Huber marchait sur le Ferrol, il se rendait de sa personne devant la Corogne, dont les troupes espagnoles défendaient les approches.

Le 15 juillet il attaque les hauteurs de Sainte-Marguerite qui dominent cette dernière place; il s'en empare malgré la plus vive résistance. Les troupes espagnoles s'étant retirées dans la ville, il en forme aussitôt le siége.

Le Ferrol capitula le 15 juillet. Le général Quiroga s'étant embarqué pour l'Angleterre, la ville de la Corogne fit bientôt après sa soumission.

MCVII.

COMBAT DE CAMPILLO D'ARENAS. — 28 JUILLET 1823.

Ch. Langlois. — 1824.

Pendant que le général Bourke partait de Madrid pour se rendre dans l'Estramadure, le général Molitor, commandant le deuxième corps de l'armée des Pyrénées, marchait de Madrid sur Valence, qui se trouvait alors occupée par les troupes espagnoles sous les ordres de Ballesteros. Après avoir fait rentrer dans l'obéissance cette province et celle de Murcie, le général Molitor se porta sur Grenade. Ayant rencontré le 24 juillet les troupes espagnoles près de Guadix, il les attaqua et les contraignit à se retirer devant lui ; elles gagnèrent alors les montagnes escarpées de Campillo de las Areñas, où il les suivit, et le 28 les deux armées se trouvèrent encore en présence. « Les troupes espagnoles, rapporte le Bulletin de l'armée des Pyrénées, du 3 août 1823, composées en grande partie d'anciens militaires, étaient deux fois plus nombreuses que les troupes françaises ; mais le comte Molitor, plein de confiance dans l'intrépidité de ses soldats, les réunit le 28, de grand matin, à Montclescar : ayant fait dès la veille toutes ses dispositions pour l'attaque, il ordonna le combat et marcha lui-même à la tête de la sixième division. »

Malgré la supériorité de leur nombre, les troupes espagnoles furent battues, et toutes leurs positions enlevées par les Français.

« La défaite du 28, continue le Bulletin, apporta un tel découragement dans l'armée espagnole que quinze cents hommes désertèrent dans la nuit du 29. Avant l'affaire du 28, le général Ballesteros avait déjà envoyé des parlementaires dont les propositions n'avaient pas été accueillies; après le combat il s'empressa de faire sa soumission et de reconnaître la régence [1]. »

MCVIII.

ATTAQUE ET PRISE DU FORT DE L'ILE VERTE. — 15 AOUT 1823.

GILBERT.

« Le général Lauriston, envoyé par le comte de Bordessoulle à Algésiras, y est arrivé le 14. L'ennemi s'est aussitôt retiré dans l'île Verte, qu'il avait fortifiée, et où il paraissait vouloir se défendre; mais le feu des deux frégates françaises *la Guerrière* et *la Galathée*, commandées par le capitaine de vaisseau Lemarant, força le commandant à capituler, et en effet le 15 il se rendit. Après avoir laissé une garnison de troupes espagnoles dans le fort de l'île Verte, le général Lauriston s'est porté sur Tarifa [2]. »

[1] *Moniteur* du 11 août 1823.
[2] *Moniteur* du 30 août 1823.

MCIX.

PRISE DU TROCADÉRO. — 31 AOUT 1823.

<div style="text-align:right">Paul Delaroche. — 1827.</div>

Les rapides progrès que l'armée française faisait en Espagne avaient déterminé l'assemblée des cortès à se transporter à Cadix, où Ferdinand VII et toute la famille royale étaient enfermés avec elle. Ce fut donc sur cette place que le duc d'Angoulême dirigea ses opérations, et le 16 août il établit son quartier général au port Sainte-Marie, sur la baie de Cadix et en face de cette ville. Pour parvenir à en faire le siége il fallait d'abord se rendre maître de la presqu'île du Trocadéro. Cette presqu'île, quoique séparée de Cadix par la baie, en domine les approches, et la tranchée ne peut s'ouvrir devant la ville sans être enfilée par le feu de ses batteries. Aussi les Espagnols, qui connaissaient l'importance de cette position, avaient cherché par de nombreux travaux à la rendre inexpugnable. L'isthme par lequel la presqu'île du Trocadéro se rattache au continent avait été coupé par un canal qui en avait fait une île. Ce canal, de soixante et dix mètres de large, était assez profond pour qu'à marée basse il y eût encore trois ou quatre pieds d'eau sur un fond de vase, et il était défendu en arrière par une ligne à redans. Dix-sept cents hommes d'élite occupaient ces ouvrages et perfectionnaient sans relâche les moyens de

défense. Les flancs et les abords en étaient protégés par le feu d'un grand nombre de chaloupes canonnières.

La grande distance qui sépare le Trocadéro de Puerto-Real, point de départ naturel pour cette attaque, et la nature du terrain, couvert d'arbustes et de plantes marines qui n'auraient point permis aux troupes de s'avancer en ordre sur cette ligne redoutable, déterminèrent le duc d'Angoulême à faire ouvrir la tranchée et à procéder par des approches régulières. La tranchée fut donc ouverte dans la nuit du 19 au 20, et dans celle du 24 au 25 on parvint à pousser la deuxième parallèle jusqu'à quarante mètres du canal. Les journées suivantes furent employées à la perfectionner et à terminer l'armement de nos batteries.

« Pendant tout ce temps l'ennemi ne cessa de faire le feu le plus vif sans parvenir à ralentir l'ardeur des travailleurs ni altérer leur gaieté.

« Le 30, à la pointe du jour, nos batteries engagèrent une canonnade violente dans le seul but de fatiguer l'ennemi.

« Cette canonnade n'était cependant que le prélude de l'attaque de vive force que monseigneur avait arrêtée pour la nuit du 30 au 31. Les ordres furent en conséquence transmis à M. le comte de Bordessoulle, commandant en chef le corps de réserve, et son altesse royale arrêta les dispositions pour cette attaque. Les ordres du prince, rapporte le Bulletin, furent exécutés avec autant de précision que d'intrépidité. A deux heures un quart, malgré le feu de l'ennemi, la profon-

deur de l'eau, qui dans ce moment était encore de quatre ou cinq pieds, et les chevaux de frise qui garnissaient le pied des retranchements, la colonne traversa le canal sans aucune hésitation, et en moins de quinze minutes pénétra dans l'intérieur de l'ouvrage aux cris de *vive le roi!* qui avaient été donnés pour ralliement.

« Monseigneur arriva bientôt sur la position enlevée d'une manière si brillante. »

Les troupes espagnoles s'étant retirées dans le fort Saint-Louis, l'attaque en fut aussitôt ordonnée.

Ce fut dans cette seconde affaire, non moins vive que la première, que le commandant de toutes les troupes réunies dans le Trocadéro, le colonel Garcès, membre des cortès, fut fait prisonnier ainsi que beaucoup d'autres officiers. Avant neuf heures tout était fini, la presqu'île était occupée, et l'ennemi avait perdu cent cinquante tués, trois cents blessés et mille prisonniers.

MCX.

COMBAT DE LLERS. — 16 SEPTEMBRE 1823.

.

Le général baron de Damas, dont la division faisait partie du quatrième corps d'armée sous les ordres du maréchal Moncey, ayant été informé qu'une colonne ennemie, forte de deux mille hommes, était sortie de Barcelone pour débloquer Figuières, s'empressa de marcher sur Llers, qu'il fit occuper à onze heures du

matin. « L'ennemi débouchant, trois heures après, des défilés de Terradas, se jeta dans un chemin en avant du front de la colonne française, et se dirigea, sur la droite, vers les hauteurs qui séparent Llers du fort de Figuières, non sans éprouver une perte considérable, parce qu'il lui fallut défiler sous le feu de plusieurs pelotons embusqués derrière des murs. Le général Maringoné occupait déjà, avec un bataillon du cinquième régiment, les hauteurs que voulaient franchir les constitutionnels. Alors ceux-ci, exténués de fatigue et de faim, et menacés par la colonne du général Nicolas, qui arrivait par Besalu sur les derrières, demandèrent à capituler, et même plusieurs bataillons déposèrent leurs armes et se rendirent sans conditions[1]. »

MCXI.
PRISE DE PAMPELUNE. — 17 SEPTEMBRE 1823.

Carle Vernet. — 1824.

Pendant qu'à l'extrémité de la péninsule espagnole le prince généralissime préparait contre Cadix et les cortès qui s'y étaient renfermées des coups décisifs, la capitale de la Navarre allait être en même temps enlevée à leur domination.

Le maréchal de Lauriston, chargé du siége de Pampelune, le fit commencer le 25 août. Le 3 septembre il attaqua les postes avancés des troupes espagnoles et se

[1] *Victoires et conquêtes des Français*, t. XXVIII, p. 363.

rendit maître du faubourg de la Rocheappea. « Ces dispositions préliminaires achevées, écrit-il, j'ai déterminé, pour la nuit du 10 au 11, l'ouverture de la tranchée contre la partie saillante de la citadelle, le bastion Sainte-Marie et les demi-lunes adjacentes. Le travail devait commencer à deux cents toises du glacis : le terrain favorisait cette entreprise, qui avait l'avantage de faire ouvrir la première parallèle à la distance où commence ordinairement la deuxième. »

La place et la citadelle de Pampelune capitulèrent le 17 septembre 1823.

Le tableau représente le maréchal de Lauriston recevant au milieu de son état-major les parlementaires espagnols qui lui sont envoyés à la tranchée; il dirige des officiers sur tous les points pour faire cesser le feu.

MCXII.

PRISE DU FORT SANTI-PETRI. — 21 SEPTEMBRE 1823.

GILBERT. — 1835.

« Conformément aux ordres de son altesse royale, le fort de Santi-Petri, situé sur un rocher à l'entrée du canal du même nom, et qui protégeait l'arrivée des bâtiments portant des vivres dans Cadix, et appuyait l'extrême droite de la ligne ennemie, a été attaqué le 20 par la division de l'escadre commandée par le contre-amiral Des Rotours, et composée des vaisseaux *le Centaure, le Trident;* de la frégate *la Guerrière,* de la

corvette *l'Isis*, et de l'aviso *le Santo-Cristo*, ayant à bord cinq cents hommes des douzième et vingt-quatrième régiments de ligne, commandés par le chef de bataillon Auxcouteaux, du vingt-quatrième.

« Cette division eut à surmonter les plus grandes difficultés pour s'approcher du fort; les vents furent presque toujours contraires, et l'on ne pouvait avancer qu'en faisant sonder avec soin. *Le Centaure*, que montait le contre-amiral Des Rotours, parvint pourtant à s'embosser à quatre cents toises du fort Santi-Petri; et, à midi et demi, il donna le signal convenu à nos batteries de terre chargées de seconder l'attaque de la marine. Le feu commença aussitôt et se soutint avec la plus grande vigueur, malgré celui du fort Santi-Petri et les ouvrages de la pointe de l'île de Léon. Le vaisseau *le Trident* et la frégate *la Guerrière*, qui étaient parvenus à se rapprocher du *Centaure*, prirent part à l'engagement; mais, se trouvant encore à une trop grande portée, ces bâtiments durent cesser leur feu pour chercher à se rapprocher, tandis que *le Centaure* et les batteries de terre continuèrent le leur sans interruption jusqu'à trois heures et demie. Les principales batteries du fort étaient démontées; un incendie y avait lieu.

« Le contre-amiral Des Rotours ayant alors dirigé sur ce point les embarcations où avaient été placées à l'avance les troupes de ligne, auxquelles il avait joint un détachement de grenadiers de l'artillerie de marine, la garnison demanda à se rendre, et le fort fut immédiatement occupé.

« On a trouvé dans le fort Santi-Petri vingt-sept pièces de vingt-quatre en bronze, beaucoup de munitions et des vivres pour deux mois pour sa garnison, qui se composait de cent quatre-vingts hommes, sur lesquels treize ont été tués ou blessés. Notre marine n'a pas eu à regretter la perte d'un seul homme; les boulets de l'ennemi ont presque tous porté dans les gréements et n'y ont fait que peu de mal. Nous avons eu dans nos batteries de terre un artilleur et un soldat d'infanterie tués, et cinq artilleurs blessés [1]. »

MCXIII.

BOMBARDEMENT DE CADIX PAR L'ESCADRE FRANÇAISE. — 23 SEPTEMBRE 1823.

.

La prise du Trocadéro n'ayant pas amené la reddition de Cadix, le duc d'Angoulême se décida à faire bombarder la ville par l'escadre française, en même temps qu'on la resserrait par terre.

« D'après les intentions de son altesse royale, le contre-amiral Duperré, commandant en chef les forces navales devant Cadix, a fait bombarder cette place, le 23 septembre, par une flottille composée de sept bombardes françaises, trois espagnoles et cinq obusiers. Cette flottille, appuyée par une division de chaloupes canonnières et placée en avant de l'escadre à moins de huit cents

[1] Bulletin de l'armée des Pyrénées, 2 octobre 1823.

toises de la place, a commencé son feu à huit heures, et l'a continué avec la plus grande ardeur jusqu'à dix et demie. Plus de deux cents bombes et obus ont été lancés pendant ce temps, et le feu n'a cessé que lorsque les munitions ont été épuisées, et que le vent ainsi que la mer ont mis dans l'impossibilité de continuer. Tous les forts et batteries de Cadix ont répondu à notre attaque ; presque tous leurs boulets dépassaient notre ligne de plus de cent toises. L'ennemi ayant fait sortir vingt fortes canonnières, elles ont été vigoureusement repoussées par la division de nos chaloupes armées, commandées par le lieutenant de vaisseau Bellanger, qui a parfaitement secondé le capitaine de frégate Longueville, commandant le bombardement. Celui-ci s'est de nouveau distingué dans la direction de cette opération; le contre-amiral, en en rendant compte à son altesse royale, fait le plus grand éloge de ces deux officiers; il cite avantageusement le capitaine de vaisseau espagnol Michelena, commandant la division des bombardes et obusières espagnoles, ainsi que l'enseigne de vaisseau Beauzée et le nommé Pignatelli, patron du canot du *Colosse*, à bord duquel deux hommes ont été tués; c'est la seule perte que nous ayons éprouvée dans ce bombardement, qui fait infiniment d'honneur à notre escadre ainsi qu'aux marins français et espagnols qui y ont été employés. Il a produit beaucoup d'effet dans Cadix. Toutes les personnes qui se sont échappées de cette ville depuis qu'il a eu lieu annoncent que plusieurs maisons ont été écrasées, et que les habitants sont dans la plus grande consternation. »

Cadix prolongea quelques jours encore sa résistance, mais sans espoir d'échapper aux coups du vainqueur, et le 3 octobre le roi d'Espagne et sa famille se rendaient, libres, à Puerto Santa-Maria, pendant que les troupes françaises entraient dans Cadix.

MCXIV.

COMBAT DE PUERTO DE MIRAVETE. — 30 SEPTEMBRE 1823.

Eug. Lami. — 1825.

Après la prise de la Corogne et l'occupation de la province de Galice, le général Bourke avait rejoint avec sa division le premier corps de l'armée des Pyrénées dont il faisait partie. Le maréchal duc de Reggio, dans son rapport du 3 octobre, rend compte au ministre de la guerre du combat de Miravete :

« Le comte de Larochejacquelein, que j'avais porté sur le Tage à Navalmoral avec sa brigade, prêt à passer ce fleuve, afin de se porter par Truxillo vers Badajoz, au même temps que le lieutenant général comte Bourke se présenterait devant Ciudad-Rodrigo, me rend compte que, le 28 septembre dernier, les troupes constitutionnelles, qui avaient quitté Truxillo pour se rapprocher du Tage, firent mine, dans l'après-midi, de vouloir en forcer le passage au gué d'Almaraz; mais elles furent vivement repoussées par un demi-bataillon de la division Quésada, chargé de le défendre. »

MCXV.

ENTRÉE DU ROI CHARLES X A PARIS. — 27 SEPTEMBRE 1824.

.

Le roi Louis XVIII étant mort au château des Tuileries le 16 septembre 1824, son frère, devenu roi sous le nom de Charles X, quitta aussitôt Paris et se rendit au palais de Saint-Cloud. Lorsque ensuite le corps du roi défunt eut été transporté à Saint-Denis, Charles X revint dans la capitale, où il fit son entrée solennelle le 27 septembre 1824.

Le roi fut reçu à la barrière de l'Étoile par le corps municipal de la ville, ayant à sa tête M. le comte de Chabrol, préfet du département, accompagné de M. le préfet de police. Après le discours de M. de Chabrol et la réponse du roi, le cortége se mit en marche.

« Il était ouvert par un escadron de gendarmerie, l'état-major de la place et de la première division militaire, ceux de la garde royale et de la garde nationale, et deux escadrons de cavalerie légère de la garde royale.

« Les princes marchaient à cheval en avant du roi.

« Sur les ailes, à droite, le grand maître des cérémonies; à gauche, le maître des cérémonies.

« Au plus près du roi, en avant, M. le premier écuyer et M. l'écuyer commandant.

« Le roi.

« Les pages de madame la dauphine, l'écuyer cavalcadour et l'écuyer ordinaire.

« Dans le carrosse du roi, madame la dauphine; Madame, duchesse de Berri; madame la duchesse d'Orléans et mademoiselle d'Orléans.

« Le cortége se rendit ensuite à l'église métropolitaine, en suivant les Champs-Élysées, les boulevards et la rue Saint-Denis. La haie était formée par la garde nationale et la garde royale.

« Le roi a été reçu à l'église métropolitaine par monseigneur l'archevêque de Paris à la tête de son clergé.

« Après la cérémonie religieuse, le roi est sorti de Notre-Dame, est remonté à cheval, et son cortége, dans le même ordre que précédemment, s'est remis en marche. Sa majesté est rentrée aux Tuileries à quatre heures, au bruit de nombreuses salves d'artillerie [1]. »

MCXVI.

SACRE DE CHARLES X A REIMS. — 29 MAI 1825.

GÉRARD. — 1827.

Charles X avait résolu de renouveler, à Reims, l'ancienne cérémonie du sacre des rois, en y ajoutant toutefois le serment de maintenir la Charte constitutionnelle. On demanda aux chambres et l'on en obtint six millions destinés à pourvoir aux frais de cette pompeuse solennité.

[1] *Moniteur* du 28 septembre 1824.

Dès cinq heures et demie du matin, dit le Moniteur du 31 mai, toutes les troupes étaient sous les armes. Les portes de l'église avaient été ouvertes, et la foule s'y était précipitée dans les places réservées au public.

A six heures un quart les tribunes étaient toutes remplies de spectateurs. « Les députés sont arrivés successivement, et se sont placés sur les gradins disposés en amphithéâtre dans la croix de l'église du côté de l'évangile; MM. les pairs de France ont occupé les gradins en face, dans la croix de l'église du côté de l'épître.

« En avant des pairs de France et des députés, de chaque côté, étaient, aussi sur des gradins, les ministres d'état, les lieutenants généraux et grands dignitaires.

« Les premiers présidents des cours royales, les procureurs généraux, les préfets et les maires des bonnes villes occupaient des stalles placées de chaque côté dans le chœur.

« Vers sept heures le corps diplomatique, ayant à sa tête le nonce du pape, est entré, conduit par le maître des cérémonies, à la tribune du côté gauche du chœur à l'entrée de la croix, en face de la tribune de madame la dauphine.

« On y remarquait M. le duc de Northumberland, ambassadeur extraordinaire d'Angleterre; M. le prince d'Esthérazy, ambassadeur extraordinaire de l'empereur d'Autriche, et M. le prince de Wolkonski, ambassadeur extraordinaire de l'empereur de Russie.

« Sidi-Mahmoud, ambassadeur de Tunis, se trouvait

aussi avec sa suite dans la tribune du corps diplomatique.....

« Madame la dauphine, arrivée un instant après, a pris place dans sa tribune avec madame la duchesse de Berri, madame la duchesse d'Orléans et mademoiselle d'Orléans.

« Les ministres secrétaires d'état étaient placés sur des siéges du côté de l'épître, à la droite du fauteuil du roi, ainsi que les deux cardinaux assistant sa majesté, et le grand aumônier.

« A sept heures et demie le roi fit son entrée dans la cathédrale.

« Avant la marche du roi, le grand maître des cérémonies avait conduit à l'église monsieur le dauphin, monseigneur le duc d'Orléans et monseigneur le duc de Bourbon, précédés et suivis de leurs premiers officiers.

« Le roi parut ensuite avec son cortége.

« Dès qu'il eut pris place, l'archevêque officiant chanta à l'autel le *Veni, Creator*, et s'approcha ensuite de sa majesté pour recevoir ses serments.

« Le roi assis et couvert posa sa main sur l'évangile, et dit en présence de Dieu : « Je promets à mon peuple
« de maintenir et d'honorer notre sainte religion comme
« il appartient au roi très-chrétien et au fils aîné de
« l'Église ; de rendre bonne justice à tous mes sujets ;
« enfin de gouverner conformément aux lois du royaume
« et à la Charte constitutionnelle, que je jure d'observer
« fidèlement : qu'ainsi Dieu me soit en aide et ses saints
« évangiles ! »

« Il prononça ensuite deux autres serments, d'abord

comme chef souverain et grand maître de l'ordre du Saint-Esprit, ensuite comme chef souverain et grand maître de l'ordre royal et militaire de Saint-Louis, et de l'ordre royal de la Légion d'honneur.

« Les autres cérémonies achevées,

« Le roi, tenant entre ses mains le sceptre et la main de justice, monte au trône par les degrés du côté de l'évangile.

« Le roi, arrivé à son trône, se tient debout, ayant à sa droite l'archevêque de Reims.

« Monsieur le dauphin, monseigneur le duc d'Orléans, et monseigneur le duc de Bourbon se placent sur des ployants à droite du roi.

« Les deux cardinaux assistants se placent aussi sur des ployants à la gauche du roi.

« En avant et au-dessous de l'estrade du trône, à droite du roi, est le grand chambellan.

« A droite, un peu en avant et sur le côté, le premier chambellan, maître de la garde-robe.

« En avant de l'estrade du trône et au milieu est le connétable, tenant l'épée de Charlemagne nue à la main, assis sur un tabouret, ayant à sa droite et à sa gauche les deux huissiers de la chambre du roi, tenant leurs masses.

« Un peu en avant du connétable et à sa droite, le chancelier sur un tabouret.

« Un peu en avant du connétable, à sa gauche, parallèlement au chancelier, le grand maître de France, sur un tabouret.

« Les capitaines des gardes à pied et le major général de la garde royale se tiennent derrière le roi, sur les côtés.

« Le maréchal marquis de Lauriston, le comte de Cossé et le duc de Polignac sont sur les côtés, faisant face au petit autel construit sur le côté, à droite de sa majesté.

« Le grand maître des cérémonies se tient debout en haut des degrés du trône, à droite du roi.

« Les séances prises, et chacun étant debout, l'archevêque, tenant le roi par le bras droit, et s'étant retourné vers l'autel, dit la prière *Sta et retine.....*

« Demeurez ferme, et maintenez-vous dans la place
« que vous avez occupée jusqu'ici, comme ayant succédé
« à vos pères, qui vous a été transmise par droit d'héri-
« tage, par l'autorité du Tout-Puissant. »

« Ensuite, le roi assis, l'archevêque, tenant sa majesté par le bras droit, ajoute : *In hoc regni solio confirmat te, etc.*

« Les prières achevées, l'archevêque quitte sa mitre, fait une profonde révérence au roi, le baise, et dit à haute voix par trois fois : *Vivat rex in æternum!* Les cris de *vive le roi!* se renouvellent et font retentir les voûtes de la basilique.

« Monseigneur le dauphin et les princes, ayant quitté leurs couronnes, les posent sur leurs sièges, s'avancent, et chacun d'eux reçoit du roi l'accolade en disant : *Vivat rex in æternum!*

« Alors les fanfares se font entendre et le peuple entre dans l'église[1]. »

[1] *Moniteur* du 31 mai 1825.

MCXVII.

RÉCEPTION DES CHEVALIERS DU SAINT-ESPRIT DANS LA CATHÉDRALE DE REIMS. — 30 MAI 1825.

.

On lit dans le Moniteur du 1er juin 1825 :

« La cérémonie de l'ordre du Saint-Esprit, qui doit avoir lieu le lendemain ou le surlendemain du sacre, s'est faite aujourd'hui à une heure, à la suite des vêpres, dans l'église métropolitaine de Reims.

« Le trône était placé au milieu du chœur. Un autre trône, où devait se faire la réception des chevaliers de l'ordre du Saint-Esprit, s'élevait dans le sanctuaire à gauche, sur une estrade de trois marches, devant les gradins occupés par MM. les députés. Le dais, qui le jour du sacre était suspendu au milieu du sanctuaire, devant l'autel, était aujourd'hui attaché à la voûte de la croix de l'église, au-dessus du fauteuil de sa majesté. A droite du fauteuil du roi, sur deux tables couvertes de velours cramoisi fleurdelisé, étaient posés sur des carreaux de velours les insignes de l'ordre du Saint-Esprit. A gauche, au bas de l'estrade, était la table sur laquelle les chevaliers devaient signer leurs serments.

« Vis-à-vis du fauteuil du roi, de l'autre côté de la croix, était le fauteuil de l'archevêque de Reims. »

La cérémonie de l'ordre du Saint-Esprit a été pré

cédée de la réception de chevaliers non reçus dans l'ordre de Saint-Michel.

A une heure la marche processionnelle de l'ordre du Saint-Esprit s'est faite dans la grande galerie couverte.....

Les vêpres terminées, et le roi ayant signé le serment qu'il avait prononcé à son sacre, sa majesté reçoit les nouveaux chevaliers en observant toutes les formes ou cérémonies d'usage.

Les réceptions de chevaliers terminées, sa majesté étant assise sur son trône, on chanta complies, et ensuite tous les chevaliers reconduisirent le roi dans les appartements, de la même manière et avec le même appareil dans lequel il avait été amené à la cathédrale.

MCXVIII.

REVUE DE LA GARDE ROYALE A REIMS PAR LE ROI CHARLES X. — 31 MAI 1825.

Gros. — 1827.

Le 31 mai, suivant l'usage, le lendemain de la réception des chevaliers du Saint-Esprit, eut lieu la cavalcade de Saint-Remy.

Le roi sortit à dix heures du palais épiscopal, accompagné de son cortége, que précédaient les hussards de la garde, les pages, et suivi de son état-major. Il se rendit d'abord à l'hôpital de Saint-Marcou : cent vingt et un scrofuleux s'y trouvaient réunis dans les salles.

Charles X s'approcha d'eux : « Mes chers amis, leur « dit-il, je vous apporte des paroles de consolation, et je « désire bien vivement que vous guérissiez. » Leur ayant laissé des marques de sa munificence, il se rendit ensuite à l'abbaye de Saint-Remy[1] où il fut reçu par l'archevêque de Reims.

Le roi étant entré dans l'église y reçut la bénédiction et ensuite se dirigea sur le camp, où il était attendu par le corps diplomatique, qui l'y avait précédé. Le roi était accompagné, dans la revue, de monsieur le dauphin, de monseigneur le duc d'Orléans, de monseigneur le duc de Bourbon, entouré d'un brillant état-major, où l'on remarquait les maréchaux de France et les officiers généraux.

Madame la dauphine suivait dans sa calèche.

Le roi, après avoir parcouru la ligne, est venu se placer en avant de la tente qui lui avait été préparée. Sa majesté a réuni alors autour d'elle les officiers, sous-officiers et soldats auxquels elle avait accordé la croix de la Légion d'honneur, et elle a daigné la leur donner elle-même.

Les troupes ont défilé devant sa majesté.

[1] L'abbaye de Saint-Remy, l'une des plus anciennes églises de Reims, date de la fin du xi° siècle, et n'était dans son origine qu'une petite chapelle dédiée à saint Christophe, martyr de Lycie; elle existait dès le commencement du iv° siècle. L'archevêque Guy de Châtillon en fit la dédicace à saint Remy, et le pape Léon IX la consacra. On y voyait le superbe tombeau de saint Remy, surnommé *l'apôtre des Français*. Il est dû à Robert de Lenoncourt, abbé de Saint-Remy; il fut commencé en 1531 et continué en 1533 par un autre abbé du même nom. C'était un des plus beaux monuments qui existassent en France.

Il était trois heures quand cette magnifique revue a été terminée.

MCXIX.

REVUE DE LA GARDE NATIONALE AU CHAMP-DE-MARS PAR LE ROI CHARLES X. — 1825.

HORACE VERNET. — 1827.

Quelques jours après son retour Charles X, accompagné de monsieur le dauphin, de monseigneur le duc d'Orléans et de monseigneur le duc de Bourbon, se rendit au Champ-de-Mars pour y passer la revue de la garde nationale.

Le roi était entouré des maréchaux de France et des officiers généraux de l'armée, parmi lesquels on distinguait le maréchal duc de Tarente, le maréchal duc de Reggio, les ducs de Fitz-James et de Maillé, aides de camp du roi, etc.

MCXX.

BATAILLE DE NAVARIN. — 20 OCTOBRE 1827.

L. GARNERAY — 1830.

MCXXI.

BATAILLE DE NAVARIN. — 20 OCTOBRE 1827.

Bouterwek (d'après Ch. Langlois). — 1837.

On lit dans le Moniteur du 10 novembre : « Les amiraux des escadres réunies de France, d'Angleterre et de Russie, ont adressé la lettre suivante à Ibrahim-Pacha.

De la rade devant Navarin, le 22 septembre 1827.

« Votre excellence n'ignore pas qu'en vertu du traité convenu à Londres entre l'Angleterre, la France et la Russie, les puissances alliées sont convenues de réunir leurs efforts pour empêcher le transport de troupes, d'armes, et de munitions, en aucune partie de la Grèce. Cette mesure est aussi avantageuse aux intérêts du Grand Seigneur qu'aux négociants qui font le commerce dans l'Archipel, et c'est dans l'intérêt de l'humanité que les trois puissances ont cru devoir embarquer des troupes pour s'opposer à la résistance que les chefs ottomans auraient pu faire. Il serait pénible pour nous, comme pour nos souverains respectifs, d'avoir recours à la force, n'ayant d'autre but que d'empêcher l'effusion du sang. Notre résolution est tellement ferme, qu'il est inutile que vous cherchiez à entraver son exécution, et il est de notre devoir de vous prévenir que nous avons reçu l'ordre d'employer tous les moyens conciliateurs possibles pour mettre fin à cette lutte sanglante

avant d'avoir recours à des extrémités rigoureuses. Nous vous prévenons d'ailleurs que le premier coup de canon qui sera tiré sur notre flotte sera le signal de la destruction de la vôtre. »

Cette lettre des trois amiraux étant restée sans réponse, les commandants des escadres des trois puissances signataires du traité de Londres se réunirent, le 18 octobre, auprès de Zante, pour aviser au moyen d'atteindre le but spécifié dans ce traité.

Le 20 ils se présentèrent devant Navarin, où la flotte ottomane et égyptienne se trouvait réunie.

« A deux heures le vaisseau de tête *l'Asia* donnait dans le port et avait dépassé les batteries; à deux heures et demie il mouillait par le travers du vaisseau amiral turc et était suivi par les autres vaisseaux anglais.

« *La Sirène* suivait, et à deux heures vingt-cinq minutes le capitaine Robert la mouillait à portée de pistolet de la première frégate de la ligne turque. En ce moment un canot de la frégate anglaise le *Darmouth* accostait un des brûlots auprès desquels elle avait mouillé quelques minutes avant, lorsqu'un coup de fusil parti de ce brûlot tua l'officier anglais qui commandait le canot. *La Sirène* était alors si près du brûlot, qu'elle aurait pu le couler s'il n'y avait pas eu du danger pour le canot anglais. Le *Darmouth* fit alors une fusillade sur le brûlot pour dégager ses embarcations. Presque à la même minute *la Sirène* étant vergue à vergue de la frégate égyptienne à deux batteries *l'Esnina*, l'amiral de Rigny la héla au porte-voix, en disant que, si elle

ne tirait pas, il ne tirerait pas sur elle : au même instant deux coups de canon partirent d'un des bâtiments qui étaient dans la poupe de *la Sirène*, sur laquelle un homme fut tué; l'autre parut dirigé sur *le Darmouth*. Dès lors le combat s'engagea.

« Il est à remarquer que, presque en même temps que cela se passait à l'entrée, l'amiral Codrington envoyait une embarcation sur le vaisseau portant pavillon amiral, et que le pilote anglais fut tué d'un coup de fusil dans le canot parlementaire.

« L'engagement devint bientôt général ; les vaisseaux russes eurent à essuyer le feu des forts, qui ne commencèrent à tirer qu'au cinquième bâtiment, qui était *le Trident*.

« A cinq heures du soir la première ligne des Turcs était détruite, les vaisseaux et frégates rasés, coulés, incendiés ; le reste s'en allait à la côte, où ils se brûlaient eux-mêmes.

« De cet armement formidable il ne reste plus à flot qu'une vingtaine de corvettes et de bricks ; encore sont-ils abandonnés.

« Ainsi a été accomplie la menace qui avait été faite à Ibrahim que, si un coup de canon était tiré sur les pavillons alliés, il y allait du sort de la flotte entière[1]. »

[1] *Moniteur* du 9 novembre 1827.

MCXXII.

MORT DE BISSON. — 5 NOVEMBRE 1827.

M^{me} RANG. — 1837.

Bisson, enseigne de vaisseau, avait été placé avec quinze hommes d'équipage à bord d'un brick-pirate grec, pris par la corvette *la Lamproie*, qui faisait partie en 1827 de la station du Levant, sous le commandement de l'amiral de Rigny : le brick faisait route avec la frégate *la Magicienne*.

« Dans la nuit du 4 au 5 novembre, rapporte le pilote Trementin dans la déposition qu'il fit le 9 novembre suivant au commandant supérieur de la station, le mauvais temps nous ayant séparés de la frégate, le capitaine se détermina à chercher un abri contre le vent et fit route en conséquence pour l'île de Stampalie. A deux heures moins un quart, arrivés à la pointe de l'île, deux des prisonniers grecs se sont jetés à la mer pour joindre la terre. Le 5, à huit heures du matin, nous avons mouillé dans une petite baie, située à trois milles dans le nord-ouest de la ville de Stampalie. Le même jour M. le capitaine Bisson fit charger nos quatre canons, tous nos fusils, et fit monter sur le pont tous les sabres. Aucune disposition ne fut négligée pour repousser les pirates, qu'il supposait pouvoir venir nous attaquer à l'instigation des deux Grecs échappés.

« A six heures du soir le capitaine fut prendre un

peu de repos. Avant de me laisser, il me dit : « Pilote,
« si nous sommes attaqués par les pirates et qu'ils réus-
« sissent à s'emparer du bâtiment, jurez-moi de mettre
« le feu aux poudres, si vous me survivez. » Je lui pro-
mis de remplir fidèlement son intention.

« A dix heures du soir nous aperçûmes deux grandes
tartanes doubler une pointe de rocher, dont les hommes
se mirent aussitôt à pousser des cris : chacun de nous se
mit aussitôt à son poste de combat. Le capitaine Bisson
monta sur le beaupré pour mieux observer les tartanes
qui se dirigeaient sur notre avant en nageant avec force.
Le capitaine les fit héler plusieurs fois : enfin les voyant
à demi-portée de fusil, il nous donna l'ordre de tirer et
tira lui-même son fusil à deux coups : elles nous répon
dirent par une vive fusillade. Une des tartanes nous
aborda presque aussitôt par-dessous le beaupré, et
l'autre par la joue de bâbord. Plusieurs des nôtres avaient
déjà succombé; en un instant, malgré tous nos efforts
et ceux de notre brave capitaine, plus d'une trentaine
de Grecs furent sur notre pont; une grande partie d'eux
s'affalèrent dans la cale et dans les autres parties du bâ-
timent pour piller. Je combattais en ce moment à tri-
bord, près du capot de la chambre; le capitaine, qui
venait du gaillard d'avant et qui était couvert de sang,
me dit : « Ces brigands sont maîtres du navire, la cale
« et le pont en sont remplis; c'est là le moment de ter-
« miner l'affaire. » Il s'affala aussitôt sur le tillac de l'a-
vant-chambre, qui n'était que trois pieds au-dessous
du pont et où étaient les poudres : il tenait cachée

dans sa main gauche une mèche; dans cette position il avait le milieu du corps au-dessus du pont. Il me donna l'ordre d'engager les Français encore en vie de se jeter à la mer; ensuite il ajouta en me serrant la main : « Adieu, pilote; je vais tout finir. » Peu de secondes après l'explosion eut lieu, et je sautai en l'air.

« Étant arrivé à terre, presque mourant et gisant sur le sable, sans secours, je ne saurais dire comment j'y suis arrivé; ce n'est que par l'effet de la puissance divine.

« Enfin des hommes envoyés par le gouverneur de l'île pour faire la recherche des malheureux qui auraient pu gagner le rivage m'ont enlevé et conduit chez lui à deux heures du matin du 6 [1]..... »

MCXXIII.
ENTRÉE DU ROI CHARLES X A COLMAR.
— 10 SEPTEMBRE 1828.

.

Vers la fin du mois d'août 1828 Charles X fit un voyage dans les départements de l'est.

Le roi quitta Paris le 31 août, arriva le même jour à Meaux, à Châlons-sur-Marne le 1^{er} septembre, à Verdun le 2, à Metz le 3, à Saverne et à Château-Salins le 6, et le 7 à Strasbourg, dont il partit le 10 pour se rendre à Colmar.

« A la limite du département du Haut-Rhin, sa

[1] *Moniteur* du 23 janvier 1828.

majesté a été reçue, sous un arc de triomphe, par M. Jordan, préfet du Haut-Rhin, et M. le comte de Rambourg, maréchal de camp commandant le département. M. le préfet a eu l'honneur de complimenter le roi.

« Sa majesté, à l'entrée de la ville de Colmar, a trouvé M. le baron de Muller, maire de la ville, qui, à la tête du corps municipal, a eu l'honneur de remettre au roi les clefs de la ville.

« Sa majesté s'est d'abord rendue à l'église, où elle a été reçue par M. l'évêque de Strasbourg, accompagné de son grand vicaire; puis elle est allée à l'hôtel de la préfecture, où peu de temps après elle a reçu les autorités[1]. »

MCXXIV.

ENTREVUE DU GÉNÉRAL MAISON ET D'IBRAHIM-PACHA A NAVARIN. — SEPTEMBRE 1828.

.

Depuis sept ans que la Grèce avait secoué ses fers, un grand mouvement de sympathie nationale avait éclaté dans toute la France en faveur de cette malheureuse contrée. Ce mouvement finit par entraîner le gouvernement lui-même, et au mois de septembre 1828 une armée française, sous les ordres du général Maison, partit de Toulon pour aller affranchir la Morée de l'invasion égyptienne. Ibrahim-Pacha, qui commandait l'armée de son père Mehemet-Ali, vice-roi d'Égypte, n'essaya pas contre les Français une dangereuse résistance.

[1] *Moniteur* du 13 septembre 1828.

L'évacuation de la Morée par les troupes musulmanes fut bientôt convenue, et l'armée française, dans son campement auprès de Modon, assista, l'arme au bras, à cette opération pendant qu'elle s'accomplissait.

Un jour Ibrahim-Pacha, suivi d'une partie de ses officiers, traversa la mer sur une légère barque et se dirigea vers le quartier général français, escorté de toute la population grecque, surprise de voir au milieu d'elle le chef de ses persécuteurs.

Le général Maison s'empressa d'offrir un de ses chevaux au fils de Mehemet-Ali. L'armée française était sous les armes. Ils passèrent ensemble devant le front des troupes, qui manœuvrèrent et défilèrent devant les deux généraux en chef. Ibrahim fut ensuite reconduit avec les honneurs dus à son rang, et il retourna à Navarin sur le même canot qui l'avait conduit à Modon.

MCXXV.

PRISE DE PATRAS. — 4 OCTOBRE 1828.

.

Après avoir fait embarquer la troisième brigade commandée par le général Schneider, le général Maison, commandant en chef, l'avait dirigée sur le golfe de Lépante pour s'assurer de Patras et du château de Morée.

Le général Schneider se présenta le 4 devant la ville de Patras. Le commandant turc semblant peu disposé à la rendre, les Français commencèrent quelques démonstrations d'attaque. La capitulation ne se fit point

attendre, et l'on prit possession de la place. Il fut convenu avec le commandant de Patras que le château de Morée serait remis également aux troupes françaises [1].

MCXXVI.
PRISE DE CORON. — 9 OCTOBRE 1828.

.

Ibrahim-Pacha ayant quitté Navarin et le territoire grec le 5 octobre, avec la dernière division égyptienne, le général Maison prit aussitôt possession de la citadelle de Navarin ; il s'empara ensuite de Modon.

La brigade du général Tiburce Sébastiani se porta le 7 devant Coron. Le commandant de la place se refusant d'en faire la remise aux troupes françaises, « on fit aussitôt mettre les pièces en batterie ; la frégate *l'Amphitrite* s'embossa à demi-portée de la place et fut ralliée dans la soirée du 7 octobre par les vaisseaux *le Breslaw* et *le Wellesley*. » Ces démonstrations suffirent pour réduire le commandant de Coron. Le 9 la ville ouvrit ses portes.

MCXXVII.
PRISE DU CHATEAU DE MORÉE (GRÈCE).
— 30 OCTOBRE 1828.

Ch. Langlois. — 1836.

Après la capitulation de Patras, conformément à la convention conclue entre le général Schneider et Ali-

[1] Extrait du Moniteur.

Abdalla-Pacha, le château de Morée devait être remis aux troupes françaises; mais les agas qui y commandaient ayant déclaré qu'ils s'enseveliraient sous les ruines plutôt que d'en faire la remise, le général Maison, commandant l'armée française en Morée, ordonna d'entreprendre sans délai le siége de cette place.

« Le 18, dit le général dans son rapport, je fus informé à Navarin de l'état des choses dans le golfe de Lépante. Le 20 toutes les troupes étaient en marche, le 22 au soir j'étais devant le château de Morée, le 23 au matin je reconnus le fort et les travaux commencés. Ils sont considérables, et il en reste encore beaucoup à faire; mais j'espère bien célébrer la fête du roi par la soumission du château de Morée.

« La brèche était ouverte le 30 octobre. On aurait pu donner l'assaut dès ce moment; j'attendais toutefois que le canon eût achevé de l'élargir, lorsqu'un parlementaire sortit de la place, où le drapeau blanc venait d'être arboré en signe de paix.....

« Deux compagnies du seizième et du quarante-deuxième prirent possession de la porte. La remise des armes coûta beaucoup aux Turcs; mais je voulais les punir de leur résistance à la capitulation de Patras, et je fus inflexible. J'ai distribué les armes aux officiers généraux et supérieurs des différents corps de l'artillerie et aux officiers supérieurs des marines française et anglaise[1]. »

[1] Rapport du 31 octobre 1828, du général Maison, *Moniteur* du 20 novembre 1828.

MCXXVIII.

BAL DONNÉ AU ROI DE NAPLES FRANÇOIS I^{er} PAR LE DUC D'ORLÉANS AU PALAIS-ROYAL. — 31 MAI 1830.

.

« Le 31 mai 1830 le duc d'Orléans donna au Palais-Royal une fête magnifique au roi et à la reine des Deux-Siciles. Dès sept heures du soir une foule immense occupait le jardin et encombrait les rues adjacentes.

« Le roi Charles X se rendit au Palais-Royal, accompagné de M. le dauphin, de madame la dauphine et des grands officiers de leurs maisons, et entourés d'une escorte de gardes du corps.

« Leurs majestés siciliennes arrivèrent plus tard avec le prince de Salerne et Madame, duchesse de Berri.

« Le bal se prolongea de la manière la plus animée jusqu'à six heures du matin.....

« Il n'y avait qu'une voix sur la beauté, l'élégance et la magnificence de la fête [1]. »

MCXXIX.

DÉBARQUEMENT DE L'ARMÉE FRANÇAISE A SIDI-FERRUCH. — 14 JUIN 1830.

Gudin. — 1831.

Une expédition contre Alger avait été résolue par le roi Charles X : le commandement en fut donné à M. de

[1] *Moniteur* du 2 juin 1830.

Bourmont, ministre de la guerre. Le 16 mai 1830 toute l'armée rassemblée à Toulon était embarquée; mais les vents étaient contraires, et ce ne fut que le 26 que le vice-amiral Duperré, commandant de la flotte, put donner le signal de mettre à la voile. Le 13 juin tous les bâtiments ralliés étaient en vue de la côte d'Afrique.

« Des ordres furent donnés pour que le débarquement commençât le 14. La première division atteignit la terre avant cinq heures du matin, sans éprouver aucune résistance; les deux autres divisions débarquèrent successivement. Le général Berthezène se porta en avant avec la première et huit pièces de canon.

« Bientôt les batteries ennemies commencèrent leur feu et le continuèrent, quoiqu'elles fussent battues directement par notre artillerie de campagne, et prises d'écharpe par les bâtiments du roi, qui s'étaient placés à l'est de la presqu'île. Le général Berthezène reçut l'ordre de tourner par la gauche la position qu'occupait l'ennemi.

« Le mouvement eut le résultat qu'on en attendait; les batteries furent abandonnées : treize pièces de seize et deux mortiers tombèrent en notre pouvoir. Les divisions Loverdo et d'Escars suivirent le mouvement de la première. A onze heures le combat avait cessé, et l'ennemi fuyait de toutes parts [1]. »

[1] Rapport du général Bourmont, du 14 juin, au président du conseil des ministres.

MCXXX.

BATAILLE DE STAOUELI. — 19 JUIN 1830.

CARBILLET (d'après CH. LANGLOIS). — 1837.

« L'armée ennemie occupait, le 15 juin 1830, le camp de Staoueli, en avant des positions que prenaient les troupes françaises, au fur et à mesure de leur débarquement sur la côte de Sidi-Ferruch; les contingents de Constantine, d'Oran et de Titeri, arrivés dans la journée du 18, élevèrent sa force à plus de quarante mille hommes.

Le débarquement n'était pas encore terminé, lorsque le général en chef, M. de Bourmont, eut connaissance que dans la nuit du 18 au 19 l'ennemi avait établi des batteries en avant du front de son camp. S'attendant à être attaqué, il donna aussitôt ses ordres. « Effectivement le 19, à la pointe du jour, l'armée ennemie s'avança sur une ligne beaucoup plus étendue que le front de nos positions; mais ce fut contre les brigades Clouet et Achard que se dirigèrent ses plus grands efforts. Là se trouvait la milice turque. Son attaque se fit avec beaucoup de résolution; des janissaires pénétrèrent jusque dans les retranchements qui couvraient le front de nos bataillons. Ils y trouvèrent la mort. La troisième brigade de la division Berthezène et les deux premières brigades de la division Loverdo furent atta-

quées par les contingents d'Oran et de Constantine. Après avoir laissé l'ennemi s'avancer jusqu'au fond du ravin qui couvrait la position, le général Loverdo le fit charger à la baïonnette : beaucoup de fantassins arabes restèrent sur la place. Après avoir repoussé l'ennemi, la brigade Clouet reprit l'offensive. L'ardeur des troupes était telle qu'il eût été difficile de les contenir. Les brigades Achard et Poret de Morvan s'avancèrent pour soutenir la brigade Clouet; le moment décisif était venu. Le général Bourmont ordonna l'attaque des batteries et du camp de l'ennemi. Les deux premières brigades de la division Loverdo, conduites par les généraux Damrémont et d'Uzer, marchèrent en avant. La troisième brigade, qui avait été détachée sur la gauche, suivit, sous les ordres du général d'Arcine, le mouvement de la brigade Clouet. Trois régiments de la division d'Escars s'avancèrent pour former la réserve. Le feu des batteries qu'avait construites l'ennemi en avant de son camp n'arrêta pas un moment nos troupes. Les huit pièces de bronze qui les armaient furent enlevées par le vingtième régiment de ligne. Les Turcs et les Arabes avaient pris la fuite de toutes parts; leur camp tomba en notre pouvoir; quatre cents tentes y étaient dressées : celles de l'aga d'Alger, des beys de Constantine et de Titeri, sont d'une grande magnificence. On a trouvé une quantité considérable de poudre et de projectiles, des magasins de subsistances, plusieurs troupeaux de moutons et cent chameaux environ, qui vont augmenter nos moyens de

transport. Nos soldats coucheront sous les tentes de l'ennemi[1]. »

MCXXXI.

ATTAQUE D'ALGER PAR MER. — 3 JUILLET 1830.

.

Pendant que l'armée de terre était retenue devant le fort de l'Empereur par les travaux de tranchée, l'amiral Duperré disposait la flotte pour le bombardement de la ville d'Alger.

« Toute la matinée du 3 juillet, dit-il dans son rapport au ministre de la marine, l'armée, à laquelle le calme n'avait pu permettre de se rallier à aucun ordre, cherchait, d'après le signal que j'en avais fait, à se ranger à l'ordre de bataille. A deux heures, dix vaisseaux et frégates, soit de l'escadre de bataille, soit de l'escadre de débarquement, y étaient parvenus, en se formant sur le vaisseau-amiral, qui avait la tête. Les autres cherchaient à prendre leur poste. A deux heures quinze minutes l'armée a laissé arriver en ligne, pour défiler sur toutes les batteries de mer, en commençant par les trois de la pointe de Pescade. Un peu avant d'arriver par leur travers, j'ai reconnu qu'elles étaient évacuées par l'ennemi, et en même temps j'ai aperçu un détachement de nos troupes qui descendaient d'un camp voisin et qui en ont pris possession, et y ont fait

[1] Rapport du général comte de Bourmont au président du conseil des ministres.

flotter un mouchoir blanc, qui a bientôt été remplacé par un pavillon envoyé dans un canot de *la Bellone* qui, par sa position, se trouvait en avant de l'armée. Ce mouvement d'évacuation avait sans doute été provoqué par l'attaque faite le 1er par M. le contre-amiral de Rosamel, et la reconnaissance que j'avais faite hier en ralliant l'armée. Ces batteries sont au nombre de trois : une de cinq canons était désarmée; la deuxième, armée de dix-huit canons, et la troisième de dix canons, avaient conservé leurs pièces et leur armement. Une batterie rasante, voisine de celles-ci, était également évacuée.

« A deux heures quarante minutes le capitaine de vaisseau Gallois, commandant *la Bellone*, en avant de l'armée, a ouvert sur le fort des Anglais, à petite portée de ses canons de dix-huit, un feu vif et bien soutenu. L'ennemi y a riposté aussitôt. A deux heures cinquante minutes, le vaisseau-amiral, à demi-portée de canon, a commencé le feu, et successivement tous les bâtiments de l'armée, je dirai même jusqu'aux bricks, ont défilé, à demi-portée de canon, sous le feu tonnant de toutes les batteries, depuis celle des Anglais jusqu'à celle du môle inclusivement. Les bombardes ont riposté sous voiles aux bombes nombreuses lancées par l'ennemi. Le feu vient de cesser à cinq heures avec le dernier bâtiment de l'armée.

[1] Supplément au Moniteur du 12 juillet 1830.

MCXXXII.

PRISE DU FORT DE L'EMPEREUR. — 4 JUILLET 1830.

.

Après le combat de Staoueli, l'armée expéditionnaire se mit en marche sur Alger. L'ennemi, s'étant présenté de nouveau à Sidi-Kalef, fut repoussé comme il l'avait été à Sidi-Ferruch. Le 29 les troupes françaises ouvraient la tranchée devant le fort de l'Empereur, position avancée et formidable qui peut être considérée comme le boulevard d'Alger.

« On devait s'attendre, rapporte la correspondance du général en chef, à des sorties vigoureuses; l'occupation du fort l'Empereur permettait à l'ennemi de se rassembler sans danger en avant de la Casaubah.

« Tout fut prêt le 4 avant le jour; à quatre heures du matin une fusée donna le signal, et le feu commença. Celui de l'ennemi pendant trois heures y répondit avec beaucoup de vivacité. Les canonniers turcs, quoique l'élargissement des embrasures les mît presque à découvert, restaient bravement à leur poste; mais ils ne purent lutter longtemps contre l'adresse et l'intrépidité des nôtres, que le général Lahitte animait de son exemple et de ses conseils. A huit heures le feu du fort était éteint; celui de nos batteries continua de ruiner les défenses. L'ordre de battre en brèche avait été donné et commençait à s'exécuter, lorsqu'à dix heures

une explosion épouvantable fit disparaître une partie du château. Des jets de flammes, des nuages de poussière et de fumée s'élevèrent à une hauteur prodigieuse. Des pierres furent lancées dans toutes les directions ; mais sans qu'il en résultât de graves accidents.

« Le général Hurel commandait la tranchée : il ne perdit pas un moment pour franchir l'espace qui séparait nos troupes du château, et pour les y établir au milieu des décombres [1]. »

MCXXXIII.
ENTRÉE DE L'ARMÉE FRANÇAISE A ALGER.
— 5 JUILLET 1830.
PRISE DE POSSESSION DE LA CASAUBAH.

.

Aussitôt après la prise du fort l'Empereur, le dey s'était empressé d'envoyer des parlementaires près du général en chef des troupes françaises. Cependant rien n'était encore terminé dans la journée du 4 ; seulement les hostilités avaient été suspendues. On se préparait le 5 à recommencer les attaques, lorsque le dey accepta enfin les conditions qui lui avaient été proposées.

A onze heures du matin, le 5 juillet, l'armée française traversa les rues d'Alger, et prit possession de la Casaubah [2].

[1] *Moniteur* du 13 juillet 1830.
[2] *Ibid.*

MCXXXIV.

ARRIVÉE DU DUC D'ORLÉANS AU PALAIS-ROYAL. — 30 JUILLET 1830.

CARBILLET (d'après HORACE VERNET). — 1836.

Le 26 juillet 1830 des ordonnances subversives de la Charte constitutionnelle parurent dans le Moniteur, et la folle tentative de les exécuter devint le signal de la résistance populaire. Après trois jours de combat dans les rues de Paris, les défenseurs de la Charte restèrent victorieux sur tous les points. La lutte était terminée; mais le gouvernement qui avait eu la funeste présomption de l'engager était tombé sans pouvoir se relever désormais. La crainte de l'anarchie préoccupait les esprits, et tous les vœux appelaient le duc d'Orléans à préserver la France de cet épouvantable fléau. Interprètes de la pensée publique, les députés présents à Paris s'empressèrent d'inviter le duc d'Orléans à se rendre dans la capitale, pour y exercer les fonctions de lieutenant général du royaume.

Le prince, informé de cette manifestation du vœu de ses concitoyens, se décida à remplir le devoir qui lui était imposé par la gravité des circonstances. Il partit à pied de Neuilly, accompagné de M. de Berthois, son aide de camp, du colonel Heymès et de M. Oudard, et arriva au Palais-Royal à dix heures du soir.

MCXXXV.

LE DUC D'ORLÉANS SIGNE LA PROCLAMATION DE LA LIEU-
TENANCE GÉNÉRALE DU ROYAUME. — 31 JUILLET 1830.

Courr. — 1836.

Le duc d'Orléans ayant reçu au Palais-Royal, le 31 juillet, à neuf heures du matin, les commissaires de la réunion des députés[1], ils lui présentèrent la résolution suivante :

« La réunion des députés actuellement à Paris a pensé qu'il était urgent de prier S. A. R. M^{gr} le duc d'Orléans de se rendre dans la capitale pour y exercer les fonctions de lieutenant général du royaume, et de lui exprimer le vœu de conserver les couleurs nationales. Elle a de plus senti la nécessité de s'occuper sans relâche d'assurer à la France, dans la prochaine session des chambres, toutes les garanties indispensables pour la pleine et entière exécution de la Charte.

« Paris, ce 30 juillet 1830. »

(Suivent les signatures.)

Le duc d'Orléans signa alors au milieu d'eux la proclamation suivante :

« Habitants de Paris,

« Les députés de la France, en ce moment réunis à

[1] MM. H. Sébastiani, président; Aug. Périer, Bérard, Benj. Delessert, André Gallot, Mathieu Dumas, Dugas-Montbel, Kératry, A. de Saint-Aignan, Duchaffaut, Persil, Baillot.

Paris, m'ont exprimé le désir que je me rendisse dans cette capitale pour y exercer les fonctions de lieutenant général du royaume.

« Je n'ai pas balancé à venir partager vos dangers, à me placer au milieu de votre héroïque population, et à faire tous mes efforts pour vous préserver des calamités de la guerre civile et de l'anarchie.

« En rentrant dans la ville de Paris je portais avec orgueil les couleurs glorieuses que vous avez reprises, et que j'avais moi-même longtemps portées.

« Les chambres vont se réunir et aviseront aux moyens d'assurer le règne des lois et le maintien des droits de la nation.

« La Charte sera désormais une vérité. »

MCXXXVI.

LE DUC D'ORLÉANS PART DU PALAIS-ROYAL POUR SE RENDRE A L'HOTEL DE VILLE.

H. Vernet. — 1833.

MCXXXVII.

ARRIVÉE DU DUC D'ORLÉANS SUR LA PLACE DE L'HOTEL DE VILLE.

Larivière. — 1836.

MCXXXVIII.

ARRIVÉE DU DUC D'ORLÉANS SUR LA PLACE DE L'HOTEL DE VILLE.

Féron (d'après Larivière). — 1836.

MCXXXIX.

LECTURE A L'HOTEL DE VILLE DE LA DÉCLARATION DES DÉPUTÉS ET DE LA PROCLAMATION DU LIEUTENANT GÉNÉRAL DU ROYAUME. — 31 JUILLET 1830.

GÉRARD. — 1836.

MCXL.

LECTURE A L'HOTEL DE VILLE DE LA DÉCLARATION DES DÉPUTÉS ET DE LA PROCLAMATION DU LIEUTENANT GÉNÉRAL DU ROYAUME. — 31 JUILLET 1830.

FRANÇOIS DUBOIS (d'après GÉRARD). — 1836.

La proclamation du lieutenant général du royaume venait d'être répandue dans Paris, et la confiance universelle avait répondu à ces loyales paroles, « *la Charte sera désormais une vérité.* » Cependant le duc d'Orléans sentit que ce grand acte ne suffisait pas par lui-même, mais qu'il fallait encore le confirmer par une sorte de promulgation officielle, et il résolut d'aller la faire en personne à l'hôtel de ville. Au moment où le prince allait partir, la réunion des députés arriva en masse au Palais-Royal pour lui offrir ses félicitations. Dès qu'elle fut informée du parti qu'il prenait, elle voulut s'y associer, et les députés s'écrièrent d'une voix unanime : « Nous vous suivrons tous à l'hôtel de ville. » En effet, ils partirent tous à pied, à la suite du prince, qui était seul à cheval, avec le général Gérard et un ou deux

aides de camp. A peine le duc d'Orléans fut-il aperçu par la multitude innombrable qui entourait le Palais-Royal et qui couvrait la place encore toute pleine des traces récentes du combat, qu'on la vit tout entière s'élancer dans la cour avec un enthousiasme impossible à décrire. Il fallut quelque temps avant que le lieutenant général, suivi des députés qui se serraient derrière lui, pût avancer d'un seul pas. Enfin le prince, poussant son cheval, s'avance seul au milieu de la foule, qui s'empresse à son tour de lui frayer un passage à travers les barricades. Cette foule, qui semblait si bien sentir le bonheur d'échapper aux maux dont le dévouement du duc d'Orléans allait préserver la France, grossissait à chaque pas et se pressait toujours sur lui en l'entourant de ses bénédictions. Ce fut au milieu de ce cortége que le duc d'Orléans arriva sur la place de l'hôtel de ville, sur cette place, principal théâtre de la glorieuse lutte soutenue dans les journées précédentes. Ce fut là aussi que le peuple accueillit, par une imposante et longue acclamation, le prince qui devait remplir la vacance du trône. Le duc d'Orléans fut reçu à la porte de l'hôtel de ville par le général Lafayette, à la tête de l'état-major à peine organisé de la garde nationale, par les membres du gouvernement provisoire et par ceux du nouveau conseil municipal, et, toujours suivi de tous les députés, il monta à la grande salle de l'hôtel de ville. Là, un cercle étant formé, M. Viennet, l'un des députés, lut à haute voix la déclaration des députés et la proclama-

tion du lieutenant général du royaume. Aussitôt après cette lecture, les membres du gouvernement provisoire s'empressèrent de reconnaître que leur mission était terminée, et remirent leurs pouvoirs au duc d'Orléans. Alors le prince, portant ce glorieux drapeau tricolore que la France était si heureuse de revoir, parut avec le général Lafayette sur le balcon de l'hôtel de ville, et se montra à la foule immense qui couvrait la place, les quais, les ponts et les deux rives de la Seine, et qui répétait avec une énergie sans cesse croissante les cris de *vive la Charte* et *vive le duc d'Orléans!*

MCXLI.

LE LIEUTENANT GÉNÉRAL DU ROYAUME REÇOIT A LA BARRIÈRE DU TRONE LE PREMIER RÉGIMENT DE HUSSARDS COMMANDÉ PAR LE DUC DE CHARTRES. — 4 AOUT 1830.

Ary Scheffer.

MCXLII.

LE LIEUTENANT GÉNÉRAL DU ROYAUME REÇOIT A LA BARRIÈRE DU TRONE LE PREMIER RÉGIMENT DE HUSSARDS COMMANDÉ PAR LE DUC DE CHARTRES. — 4 AOUT 1830.

. (d'après A. Scheffer).

MCXLIII.

LE DUC D'ORLÉANS, LIEUTENANT GÉNÉRAL DU ROYAUME, ET LE DUC DE CHARTRES, A LA TÊTE DU PREMIER RÉGIMENT DE HUSSARDS, RENTRENT AU PALAIS-ROYAL. — 4 AOUT 1830.

............

Le duc de Chartres, avec le premier régiment de hussards dont il était colonel, se trouvait à Joigny pendant que les grands événements du mois de juillet s'accomplissaient dans la capitale. Appelé à Paris par le duc d'Orléans, son père, le jeune prince y entra, à la tête de son régiment, le 4 août 1830.

Le duc d'Orléans, accompagné du duc de Nemours, était allé à la rencontre de son fils aîné jusqu'à la barrière du Trône. Après s'être embrassés avec une tendresse que redoublaient les circonstances, les trois princes s'acheminèrent vers le Palais-Royal, en traversant la longue ligne des boulevards et la place Vendôme. Une immense population s'était portée sur leur passage, et leur prodiguait les démonstrations du plus vif enthousiasme. Le duc d'Orléans trouva rangés autour de la glorieuse colonne les volontaires de Rouen, accourus à Paris au premier bruit de la révolution, et leur exprima avec effusion sa reconnaissance. Il arriva ainsi, avec le noble cortége de ses deux fils, jusqu'à la place du Palais-Royal, où l'attendaient de nouvelles acclamations, une nouvelle explosion de l'allégresse populaire.

MCXLIV.

LA CHAMBRE DES DÉPUTÉS PRÉSENTE AU DUC D'ORLÉANS L'ACTE QUI L'APPELLE AU TRONE, ET LA CHARTE DE 1830. — 7 AOUT 1830.

<div style="text-align: right;">Heim. — 1832.</div>

La chambre des députés ayant achevé la discussion solennelle d'où sortirent la Charte de 1830 et la déclaration qui appelait au trône le duc d'Orléans, il fut décidé que la chambre se rendrait en corps auprès du prince pour lui présenter l'acte constitutionnel qui devait être soumis à son acceptation.

Le duc d'Orléans, entouré de sa famille, reçut les députés au Palais-Royal, et M. Laffitte, comme président, lut à haute voix la déclaration que la chambre venait d'adopter. Le prince répondit :

« Je reçois avec une profonde émotion la déclaration que vous me présentez : je la regarde comme l'expression de la volonté nationale, et elle me paraît conforme aux principes politiques que j'ai professés toute ma vie.

« Rempli de souvenirs qui m'avaient fait toujours désirer de n'être jamais destiné à monter sur le trône, exempt d'ambition et habitué à la vie paisible que je menais dans ma famille, je ne puis vous cacher tous les sentiments qui agitent mon cœur dans cette grande conjoncture; mais il en est un qui les domine tous,

c'est l'amour de mon pays : je sens ce qu'il me prescrit, et je le ferai. »

Le prince était profondément ému, et sa réponse s'acheva dans les larmes. Elles coulaient en même temps de tous les yeux, et le cri de *vive le roi!* poussé par tous les députés, fut à l'instant même répété au dehors par des milliers de voix avec le plus ardent enthousiasme.

MCXLV.

LA CHAMBRE DES PAIRS PRÉSENTE AU DUC D'ORLÉANS UNE DÉCLARATION SEMBLABLE A CELLE DE LA CHAMBRE DES DÉPUTÉS. — 7 AOUT 1830.

Heim. — 1837.

Quelques heures après, la chambre des pairs, ayant à sa tête son président, M. le baron Pasquier, vint offrir au duc d'Orléans, avec son hommage, une déclaration semblable à celle de la chambre des députés. Voici la réponse du prince :

« En me présentant cette déclaration vous me témoignez une confiance qui me touche profondément. Attaché de conviction aux principes constitutionnels, je ne désire rien tant que la bonne intelligence des deux chambres. Je vous remercie de me donner le droit d'y compter. Vous m'imposez une grande tâche, je m'efforcerai de m'en rendre digne. »

Après ce dernier acte d'une aussi grande journée, Paris fut rempli des témoignages d'une allégresse universelle.

MCXLVI.

LE ROI PRÊTE SERMENT, EN PRÉSENCE DES CHAMBRES,
DE MAINTENIR LA CHARTE DE 1830. — 9 AOUT 1830.

Eug. Devéria. — 1836.

MCXLVII.

LE ROI PRÊTE SERMENT, EN PRÉSENCE DES CHAMBRES,
DE MAINTENIR LA CHARTE DE 1830. — 9 AOUT 1830.

Eug. Devéria. — 1836.

Le 9 août le duc d'Orléans se rendit à cheval au palais de la chambre des députés, où, sur sa convocation, les deux chambres s'étaient réunies en séance extraordinaire. Le prince, ayant à ses côtés ses deux fils, le duc de Chartres et le duc de Nemours, se plaça sur une estrade en avant du trône, et appela les deux présidents de la chambre des pairs et de la chambre des députés à lire successivement les résolutions de l'une et l'autre assemblée. Les actes ayant été ensuite remis au prince par les présidents, il lut à haute voix la formule de son acceptation; puis s'étant levé, la tête découverte, il prêta le serment dont la teneur suit :

« En présence de Dieu, je jure d'observer fidèlement la Charte constitutionnelle avec les modifications exprimées dans la déclaration, de ne gouverner que par les lois et selon les lois, de faire rendre bonne et exacte justice à chacun selon son droit, et d'agir en toute

chose dans la seule vue de l'intérêt, du bonheur et de la gloire du peuple français. »

Le prince revêtit l'acte du serment de sa signature, et, devenu alors roi des Français, il s'assit sur le trône, où le salua un cri d'enthousiasme qui semblait partir de la nation tout entière.

Ainsi fut substituée au sacre et au couronnement de l'ancienne monarchie la simple solennité du serment, prêté en présence des deux chambres et en face de la France, d'observer fidèlement la Charte constitutionnelle et d'accomplir les grands devoirs de la royauté.

MCXLVIII.

LE ROI DONNE LES DRAPEAUX A LA GARDE NATIONALE DE PARIS ET DE LA BANLIEUE. — 29 AOUT 1830.

Court. — 1836.

MCXLIX.

LE ROI DONNE LES DRAPEAUX A LA GARDE NATIONALE DE PARIS ET DE LA BANLIEUE. — 29 AOUT 1830.

François et Étienne Dubois. — 1831.

C'était la première fois que le roi voyait réunie dans son magnifique ensemble cette belle garde nationale de Paris et de la banlieue, née comme par enchantement après la victoire de juillet, et depuis lors organisée avec une rapidité qui tenait du prodige. Elle venait recevoir de la main du monarque ces drapeaux aux cou-

leurs nationales, symbole de la liberté glorieusement conquise.

Le roi étant arrivé au Champ-de-Mars, devant l'École militaire, mit pied à terre pour se placer sous une tente qui lui avait été préparée. Ses deux fils aînés étaient à ses côtés; la reine, avec le reste de la famille royale, occupait un pavillon près de la tente du roi. Aussitôt le cri de *vive le roi!* s'éleva du milieu des légions, et sur toutes les lignes on vit les bonnets et les shakos s'agiter au bout des baïonnettes.

Après ce premier mouvement d'enthousiasme la cérémonie commença, et les députations de chaque légion s'avancèrent pour recevoir leurs drapeaux. Le roi leur adressa les paroles suivantes :

« Mes camarades, c'est avec plaisir que je vous confie ces drapeaux, et c'est avec une vive satisfaction que je les remets à celui qui était, il y a quarante ans, à la tête de vos pères dans cette même enceinte.

« Ces couleurs ont marqué parmi nous l'aurore de la liberté. Leur vue me rappelle avec délices mes premières armes. Symbole de la victoire contre les ennemis de l'État, que ces drapeaux soient à l'intérieur la sauvegarde de l'ordre public et de la liberté! Que ces glorieuses couleurs, confiées à votre patriotisme et à votre fidélité, soient à jamais notre signe de ralliement! *Vive la France!* »

Cinquante mille voix répétèrent alors ce cri d'un bout à l'autre du Champ-de-Mars, mêlant les noms du roi et de la France dans leurs unanimes acclamations;

puis les députations s'approchèrent l'une après l'autre, et M. de Lafayette, tenant à la main les quatre drapeaux de chaque légion qui lui étaient donnés par le roi, les remit successivement, après avoir reçu le serment de tous les chefs de légion et de bataillon. Ce même serment fut prêté ensuite par les légions à leur drapeau, au bruit des décharges de l'artillerie.

La revue qui suivit est un des plus beaux spectacles qu'ait donnés la monarchie de juillet.

MCL.
LA GARDE NATIONALE CÉLÈBRE DANS LA COUR DU PALAIS-ROYAL L'ANNIVERSAIRE DE LA NAISSANCE DU ROI. — 6 OCTOBRE 1830.

Le 6 octobre 1830, premier anniversaire de la naissance du roi depuis qu'il avait été appelé au trône, la garde montante entra dans la cour du Palais-Royal, chaque canon de fusil orné d'un bouquet d'immortelles. Le roi, empressé de répondre à ce témoignage d'affection, descendit entouré de ses cinq fils, tous revêtus de l'uniforme de la garde nationale. Il remercia avec émotion les gardes nationaux et les soldats de la ligne qui, rangés en même temps en bataille, lui avaient offert leurs communes félicitations. Tous défilèrent ensuite devant lui, aux cris de *vive le roi!*

MCLI.

LES QUATRE MINISTRES SIGNATAIRES DES ORDONNANCES DU 25 JUILLET 1830 SONT RECONDUITS A VINCENNES APRÈS LEUR JUGEMENT. — 21 DÉCEMBRE 1830.

BIARD. — 1837.

Depuis sept jours la cour des pairs était assemblée pour juger les ministres signataires des ordonnances du 25 juillet, et, malgré l'émeute qui grondait à ses portes, elle poursuivait avec calme ses austères fonctions. Le 21 décembre, à deux heures, les débats de ce mémorable procès furent fermés, et c'est alors que M. de Montalivet, ministre de l'intérieur, prit la courageuse résolution de se charger d'extraire les accusés du Luxembourg et de les reconduire lui-même à Vincennes.

Par son ordre une calèche attendait les quatre ministres au guichet du Petit-Luxembourg, et à la porte de ce guichet la garde nationale était rangée en haie. Les ministres, pendant que des voix furieuses demandaient leurs têtes à quelques pas de là, montèrent tranquillement et en plein jour dans cette voiture, sous les yeux de la garde nationale immobile et silencieuse. La calèche traversa lentement le jardin du Luxembourg, et ce ne fut qu'au bout de la rue de Madame que les chevaux prirent le grand trot, au milieu d'une nombreuse escorte de cavalerie que dirigeait M. de Montalivet lui-même. Le donjon de Vincennes rouvrit ses

portes aux quatre prisonniers, et l'arrêt de magnanime justice qui avait été prononcé contre eux reçut ainsi sa libre exécution.

MCLII.

LE ROI REFUSE LA COURONNE OFFERTE PAR LE CONGRÈS BELGE AU DUC DE NEMOURS. — 17 FÉVRIER 1831.

Gosse. — 1836.

Le congrès national de Belgique, ayant élu roi des Belges monseigneur le duc de Nemours, envoya à Paris une députation [1] chargée d'offrir la couronne à son altesse royale, dans la personne de son auguste père le roi des Français.

Le 17 février, à midi, cette députation se rendit au Palais-Royal, et fut introduite dans la salle du trône par le ministre des affaires étrangères. Le roi la reçut, assis sur son trône, ayant à sa droite M. le duc d'Orléans, à sa gauche M. le duc de Nemours. M. Surlet de Chokier, président du congrès, lut et remit ensuite au roi l'acte qui appelait le jeune prince à la couronne. Le roi répondit en ces termes :

« Messieurs,

« Le vœu que vous êtes chargés de m'apporter au

[1] Cette députation se composait de MM. Surlet de Chokier, président ; le comte d'Aerschot, marquis de Rodes, l'abbé Bouquiau de Villeray, Ch. Lehon, Barthélemy, Ch. de Brouckère, Félix de Mérode, Gendebien père.

nom du peuple belge, en me présentant l'acte de l'élection que le congrès national vient de faire de mon second fils, le duc de Nemours, pour roi des Belges, me pénètre de sentiments dont je vous demande d'être les organes auprès de votre généreuse nation. Je suis profondément touché que mon dévouement constant à ma patrie vous ait inspiré ce désir, et je m'enorgueillirai toujours qu'un de mes fils ait été l'objet de votre choix.

« Si je n'écoutais que le penchant de mon cœur et ma disposition bien sincère de déférer au vœu d'un peuple dont la paix et la prospérité sont également chères et importantes à la France, je m'y rendrais avec empressement. Mais, quels que soient mes regrets, quelle que soit l'amertume que j'éprouve à vous refuser mon fils, la rigidité des devoirs que j'ai à remplir m'en impose la pénible obligation, et je dois déclarer que je n'accepte pas pour lui la couronne que vous êtes chargés de lui offrir.

« Mon premier devoir est de consulter avant tout les intérêts de la France, et par conséquent de ne point compromettre cette paix que j'espère conserver pour son bonheur, pour celui de la Belgique et de tous les états de l'Europe, auxquels elle est si précieuse et si nécessaire. Exempt moi-même de toute ambition, mes vœux personnels s'accordent avec mes devoirs. Ce ne sera jamais la soif des conquêtes ou l'honneur de voir une couronne placée sur la tête de mon fils qui m'entraîneront à exposer mon pays au renouvellement des

maux que la guerre amène à sa suite, et que les avantages que nous pourrions en retirer ne sauraient compenser, quelque grands qu'ils fussent d'ailleurs. Les exemples de Louis XIV et de Napoléon suffiraient pour me préserver de la funeste tentation d'ériger des trônes pour mes fils, et pour me faire préférer le bonheur d'avoir maintenu la paix à tout l'éclat des victoires que, dans la guerre, la valeur française ne manquerait pas d'assurer de nouveau à nos glorieux drapeaux.

« Que la Belgique soit libre et heureuse ! qu'elle n'oublie pas que c'est au concert de la France avec les grandes puissances de l'Europe qu'elle a dû la prompte reconnaissance de son indépendance nationale, et qu'elle compte toujours avec confiance sur mon appui pour la préserver de toute attaque extérieure ou de toute intervention étrangère ! Mais que la Belgique se garantisse aussi du fléau des agitations intestines, et qu'elle s'en préserve par l'organisation d'un gouvernement constitutionnel, qui maintienne la bonne intelligence avec ses voisins, et protége les droits de tous en assurant la fidèle et impartiale exécution des lois. Puisse le souverain que vous élirez consolider votre sûreté intérieure, et qu'en même temps son choix soit pour toutes les puissances un gage de la continuation de la paix et de la tranquillité générale ! Puisse-t-il se bien pénétrer de tous les devoirs qu'il aura à remplir, et qu'il ne perde jamais de vue que la liberté publique sera la meilleure base de son trône, comme le respect de vos lois, le maintien de vos institutions et la fidélité

à garder ses engagements seront les meilleurs moyens de le préserver de toute atteinte, et de vous affranchir du danger de nouvelles secousses !

« Dites à vos compatriotes que tels sont les vœux que je forme pour eux, et qu'ils peuvent compter sur toute l'affection que je leur porte. Ils me trouveront toujours empressé de la leur témoigner, et d'entretenir avec eux ces relations d'amitié et de bon voisinage qui sont si nécessaires à la prospérité des deux états. »

MCLIII.

LE ROI DISTRIBUE, AU CHAMP-DE-MARS, LES DRAPEAUX A L'ARMÉE. -- 27 MARS 1831.

François Dubois. — 1831.

Neuf régiments d'infanterie, onze de cavalerie, huit batteries d'artillerie et deux compagnies de sapeurs, auxquels se trouvaient réunis six bataillons et un escadron de la garde nationale, concoururent à l'éclat de cette belle cérémonie.

Un pavillon élevé avait été construit pour recevoir le roi devant l'École militaire et à cent mètres de la façade. Les drapeaux étaient groupés devant le pavillon ; à gauche de celui-ci et à cinquante mètres de distance, l'infanterie était rangée en colonne serrée par régiment ; à droite et à la même distance, la cavalerie était en bataille par brigade, c'est-à-dire sur quatre lignes ; l'ar-

tillerie avait été formée en bataille sur deux lignes, occupant le quatrième côté du parallélogramme qui correspond à l'École militaire; les sapeurs étaient devant la droite de la première ligne d'artillerie, à la gauche de l'infanterie.

Le roi, ayant mis pied à terre, monta au pavillon, accompagné des ducs d'Orléans et de Nemours, et entouré des maréchaux Soult, Mortier, Molitor, Gérard, et d'une foule d'officiers généraux.

Des détachements composés du colonel, de quatre officiers, de quatre sous-officiers et de huit soldats, étaient destinés à recevoir les drapeaux des mains de sa majesté. Ils formaient un demi-cercle au pied du pavillon du côté opposé à l'École militaire.

L'intérieur du Champ-de-Mars présentait l'aspect le plus imposant par la grande masse de troupes qui y étaient réunies et par l'immense population qui couvrait tous les tertres.

Le roi prit la parole, et d'une voix ferme adressa aux députations des régiments, représentants de toute l'armée, l'allocution suivante :

« Mes chers camarades,

« C'est dans vos rangs que j'ai commencé à servir mon pays, et je m'enorgueillis de pouvoir vous rappeler que les divers changements de fortune qu'il m'est tombé en partage de subir dans le cours de ma carrière n'ont jamais altéré ni ma fidélité à ma patrie, ni les sentiments dont j'étais animé quand j'avais le bonheur de

combattre avec vous pour la défense de la liberté et de son indépendance nationale.

« Il y a précisément quarante ans que, comme aujourd'hui, je présentai au quatorzième régiment de dragons, que je commandais alors, des étendards portant ces trois couleurs, que nous avons reprises avec tant de joie, et que le patriotisme et la valeur des soldats français ont rendues si glorieuses pour la France et si redoutables pour les ennemis.

« J'aime à vous dire combien je suis heureux de voir notre brave armée plus belle et plus forte que je ne l'ai jamais vue ; combien je jouis de me retrouver au milieu des successeurs de mes anciens frères d'armes, et de vous témoigner le plaisir que j'éprouve en vous présentant moi-même vos nouveaux drapeaux. Vous leur serez fidèles dans la paix, comme vous le seriez dans la guerre, si vous vous trouviez appelés à les défendre dans les combats contre les ennemis de la patrie : et c'est avec confiance que j'en remets la garde à votre honneur, à votre courage et à votre patriotisme. »

Les drapeaux furent ensuite présentés au roi par le ministre de la guerre, et le roi les remit au colonel de chaque régiment. Le maréchal Soult, ministre de la guerre, adressa alors ces mots aux détachements :
« Chefs, officiers et soldats, voilà vos drapeaux ! ils vous serviront de guide et de ralliement partout où le roi le jugera nécessaire pour la défense de la patrie.

« Vous jurez d'être fidèles au roi des Français et à la Charte constitutionnelle, et d'obéir aux lois du royaume.

« Vous jurez de sacrifier votre vie pour défendre vos drapeaux, pour les maintenir sur le chemin de l'honneur et de la victoire. Vous le jurez! » Et chaque colonel répondit : « Je le jure. »

Des salves d'artillerie annoncèrent le serment du drapeau; les tambours et les fanfares l'accompagnèrent[1].

MCLIV.

LE ROI VISITANT LE CHAMP DE BATAILLE DE VALMY Y RENCONTRE UN VIEUX SOLDAT AMPUTÉ A CETTE BATAILLE, AUQUEL IL DONNE LA CROIX DE LA LÉGION D'HONNEUR ET UNE PENSION. — 8 JUIN 1831.

MAUZAISSE. — 1837.

Le roi, visitant les départements de l'Est au mois de juin 1831, voulut voir le champ de bataille de Valmy, qui, avec tant de souvenirs glorieux pour la France, lui rappelait celui de ses premières armes. Après avoir examiné l'emplacement des batteries qu'il commandait lui-même en avant et à l'ouest d'un moulin qui fut abattu pendant la bataille, le roi se rendit à la pyramide élevée en l'honneur du maréchal Kellermann, duc de Valmy, et sous laquelle son cœur a été déposé, selon ses dernières volontés. Au pied de ce monument se trouvait un vétéran qui, s'approchant du roi, lui dit : « Sire, mon général, j'ai eu le bras emporté à Valmy, là, auprès de vous, en servant les batteries

[1] *Moniteur* des 28 et 29 mars 1831.

que vous commandiez. La Convention m'a accordé une pension de huit cents francs : elle a été réduite à cent soixante et dix-sept; j'en demande le rétablissement. » Le roi, se faisant donner immédiatement une croix de la Légion d'honneur, en décora lui-même le brave Jametz : « Je vous donne de grand cœur cette décoration, ajouta-t-il; je suis heureux de récompenser après trente-neuf ans, et sur le lieu même où il a défendu sa patrie, un brave mutilé en combattant pour elle. Je m'occuperai de l'affaire de votre pension. »

Cette scène inattendue et touchante remplit l'âme des spectateurs d'une vive émotion, et les cris de *vive le roi!* éclatant à la fois de toutes parts, se firent entendre pendant longtemps.

MCLV.

ENTRÉE DU ROI A STRASBOURG. — 19 JUIN 1831.

.

Le roi, à son entrée dans le département du Bas-Rhin, avait vu sa voiture tout à coup entourée d'une foule de fermiers alsaciens, tous à cheval, avec le costume du pays, le grand chapeau rabattu, le long habit noir et le gilet rouge. En même temps, sur toute l'étendue de la route, s'était offerte à ses regards une file de longs chariots remplis de jeunes paysannes, vêtues aussi du joli costume alsacien. Ces chariots, attelés de quatre ou six chevaux, étaient ornés de guirlandes de

fleurs et de feuillage de chêne, et portaient en tête le nom de la commune avec un drapeau tricolore.

C'est au milieu de ce cortége, qui grossissait à chaque pas, que le roi entra dans Strasbourg. La ville tout entière émue d'enthousiasme, la population qui se pressait dans les rues ou aux fenêtres, la décoration des maisons qui leur donnait un air de fête pareil à celui du cortége, l'éclat resplendissant du soleil de juin qui brillait sur cette scène si vive et si animée, tout concourut à faire de l'entrée du roi à Strasbourg un des spectacles les plus imposants à la fois et les plus pittoresques qu'il y ait jamais eu en ce genre. Le roi, descendu au palais, voulut revoir et la cavalcade alsacienne et les jolis chariots qui défilaient alors sous ses fenêtres, et il fut salué par les acclamations de cette loyale population des campagnes, mêlée à celles de la foule qui couvrait les bords de l'Ill.

MCLVI.

LA FLOTTE FRANÇAISE FORCE L'ENTRÉE DU TAGE. — 11 JUILLET 1831.

Mayer (d'après Gilbert). — 1837.

Plusieurs sujets français ayant été dépouillés et emprisonnés à Lisbonne par la tyrannie de don Miguel, le roi ordonna toutes les mesures nécessaires pour que la France obtînt une juste satisfaction. En conséquence une escadre composée des vaisseaux *le Suffren*, *le Tri-*

dent, *l'Alger*, le *Marengo* et *la Ville-de-Marseille* avec les frégates *la Didon* et *la Pallas*, fut envoyée dans le Tage, sous le commandement du contre-amiral Roussin. Elle s'y présenta, le 11 juillet 1831, à une heure après midi ; et « trois heures et demie après, selon les propres paroles du brave amiral, toutes les batteries étaient dépassées au cri de *vive le roi!* et nous faisions amener le pavillon de tous les bâtiments de guerre portugais qui formaient une dernière ligne d'embossage en travers du fleuve. » Ce glorieux fait d'armes rappelle celui de Duguay-Trouin forçant l'entrée de Rio-Janeiro. L'escadre française embossée le jour même sous les quais de Lisbonne, en face du palais, dicta à don Miguel toutes les satisfactions que le gouvernement français voulait en obtenir.

MCLVII.
ENTRÉE DE L'ARMÉE FRANÇAISE EN BELGIQUE. — 9 AOUT 1831.

Larivière.

L'avénement du roi Léopold au trône de Belgique devint pour les Hollandais le signal de recommencer les hostilités suspendues par la haute médiation de la conférence de Londres. La Belgique, par la voix du monarque qu'elle venait d'appeler au trône, invoqua le secours de la France. C'était le 4 août que l'assistance d'une armée française avait été demandée, et le 9 du même mois cette armée, sous les ordres du maréchal

Gérard, célébrait, en franchissant la frontière belge, le glorieux anniversaire de l'avénement de la dynastie d'Orléans.

Cependant rien n'était prêt pour une telle entreprise; mais on se fia à la valeur de nos jeunes soldats et à la fortune de la France. Le duc d'Orléans prit le commandement du cinquième régiment de dragons; il organisa militairement l'avant-garde, et ce fut avec ce faible commencement d'armée que le maréchal Gérard se mit en marche, sans attendre la réunion des troupes qui s'avançaient de toutes parts.

« Arrivés à la frontière, dit un témoin oculaire de cette marche aventureuse, les dragons l'ont franchie aux cris de *vive le roi! vive la France!* Plus loin les douaniers belges étaient sous les armes, et, chose assez bizarre, ils avaient le drapeau français sur leur maison. Le duc d'Orléans leur envoya dire de mettre à côté les couleurs belges : ils répondirent qu'ils n'en avaient pas.

« Après une halte où nous déjeunâmes et où nous fraternisâmes avec des propriétaires, des curés, des gardes civiques, etc. nous traversâmes deux villages où nous fûmes couverts de fleurs et assourdis, à la lettre, des cris de *vive le roi des Français! vivent les princes ses fils!* tout comme en France. A chaque instant on voulait nous forcer à boire; c'était à qui arrêterait nos soldats pour les régaler. A cet empressement vraiment extraordinaire nous répondions par les cris de *vivent les Belges! vive la Belgique!* c'était à qui crierait le plus fort. Nos princes furent ainsi portés par la foule jusqu'à

une hauteur d'où l'on découvre le champ de bataille de Jemmapes. Ce fut en cet endroit que se présenta le général Duval, qui ne quitta plus les princes et les escorta, au milieu des acclamations toujours croissantes, jusqu'à la porte de Mons. La réception qu'on leur a faite dans cette ville est véritablement la même que celle qu'on a faite au roi dans son dernier voyage : même enthousiasme, mêmes cris, même salutations au balcon, etc.[1] »

MCLVIII.
OCCUPATION D'ANCONE PAR LES TROUPES FRANÇAISES. — 23 FÉVRIER 1832.

.

Les Autrichiens étant entrés à Bologne, le gouvernement français se décida, par une juste réciprocité, à occuper la ville d'Ancône. Une division navale, composée du vaisseau *le Suffren* et des deux frégates *l'Artémise* et *la Victoire*, partie de Toulon avec des troupes, le 8 février 1832, fut mise sous les ordres du capitaine de vaisseau Gallois : le 22 du même mois, après une traversée dont la rapidité devança les calculs de la politique, elle mouillait à trois milles de la ville d'Ancône.

La nuit venue, les dispositions furent prises pour le débarquement. A trois heures du matin deux bataillons descendirent à terre, et marchèrent sur la ville, dont

[1] *Moniteur* du 11 août 1831.

on trouva les portes fermées. Les officiers pontificaux ayant refusé de les ouvrir, l'une d'elles fut enfoncée à coups de hache par les sapeurs du soixante-sixième aidés de quelques matelots. Les Français entrèrent alors dans Ancône et se dirigèrent sur les différents postes occupés par les troupes pontificales, qui ne firent aucune résistance. Au point du jour ils étaient maîtres de toute la ville.

Vers midi le colonel Combes se présenta à la citadelle avec un bataillon. Il somma le commandant de recevoir garnison française. Après quelques pourparlers entre ces deux officiers, il fut convenu qu'on introduirait dans la place une force égale à celle des troupes du pape, et que le drapeau français flotterait à une égale hauteur à côté du drapeau pontifical.

Ce hardi coup de main s'accomplit ainsi au milieu du calme le plus parfait, et sans qu'une goutte de sang eût été répandue.

MCLIX.

PRISE DE BONE. — 27 MARS 1832.

BOUTERWEK (d'après HORACE VERNET). — 1836.

Bône étant assiégée par les troupes d'Achmet, bey de Constantine, Ibrahim se retira avec ses Turcs dans la citadelle, et laissa à eux-mêmes les habitants, qui envoyèrent à Alger demander des secours, offrant de se soumettre à la domination française.

Le duc de Rovigo, gouverneur général, se hâta d'ex

pédier avec des vivres le chebec algérien *la Casaubah*, sous l'escorte de *la Béarnaise*, capitaine Fréard, ayant à bord le capitaine d'artillerie Armandie, et le jeune Joussouf, déjà connu par ses brillants services sous nos drapeaux.

A leur arrivée devant Bône ils trouvèrent cette ville occupée par les troupes d'Achmet, qui venaient de l'emporter d'assaut. Le capitaine Armandie se rend alors près d'Ibrahim-Bey, et lui représente qu'il n'a aucun quartier à attendre de l'impitoyable bey de Constantine, tandis qu'il sauvera sa vie et son honneur en remettant aux Français la citadelle. Ibrahim rejette cette proposition qui, adroitement répandue parmi la garnison turque, y obtient plus de faveur.

M. Armandie n'hésite pas un instant : il considère que cette place, une fois aux mains du bey de Constantine, ne pourra lui être enlevée qu'avec beaucoup de sang et d'efforts, et, de concert avec Joussouf, il forme le hardi projet de s'en emparer sur-le-champ par un coup de main. Le capitaine Fréard, bien digne de s'associer à cette audacieuse entreprise, en fait part à son équipage, qui l'accueille avec enthousiasme. Il choisit vingt-cinq hommes, qu'il met sous les ordres de son second, M. Ducouedic, et d'un élève. Avec cette petite troupe intrépide et déterminée, à laquelle ils ont joint trois canonniers, M. Armandie et Joussouf se présentent hardiment devant la citadelle. Les portes leur en sont livrées; cent Turcs de la garnison se déclarent pour eux; Ibrahim prend la fuite; sa famille est trans-

portée à bord du chebec, et le 27 mars, à dix heures du matin, le drapeau tricolore est arboré sur la citadelle et salué par les canons de *la Béarnaise* qui s'était embossée à portée de la place. Une batterie ennemie de quatorze pièces et deux mortiers pouvant gêner ses communications, le capitaine Fréard mit à la mer une embarcation avec cinq hommes qui, protégés par son feu, allèrent enclouer les pièces et rentrèrent à bord sans aucune perte. Les troupes d'Achmet-Bey, voyant ainsi leur proie leur échapper, se retirèrent après avoir livré la ville au pillage et à l'incendie.

MCLX.
LE ROI AU MILIEU DE LA GARDE NATIONALE DANS LA NUIT DU 5 JUIN 1832.

BIARD. — 1836.

Le convoi du général Lamarque avait été troublé par une émeute, et la force publique avait été obligée de se déployer tout entière contre des bandes séditieuses qui avaient osé arborer dans Paris le drapeau sanglant de l'anarchie. Au premier bruit de ces tristes événements, le roi quitta le palais de Saint-Cloud pour accourir dans la capitale. Il arriva aux Tuileries vers neuf heures du soir, et se rendit aussitôt sur la place du Carrousel, où stationnaient de nombreux bataillons de garde nationale et de troupe de ligne. La vue du roi, venant ainsi se jeter entre les bras de la population de Paris et par-

tager ses périls, transporta tous les cœurs d'enthousiasme : on l'environnait, on le pressait, on lui jurait de mourir pour sa cause et pour celle du pays, si intimement unies l'une à l'autre; on lui demandait énergiquement d'en finir et avec la république dans Paris, et avec la chouannerie dans la Vendée.

MCLXI.

LE ROI PARCOURT PARIS ET CONSOLE LES BLESSÉS SUR SON PASSAGE. — 6 JUIN 1832.

Rubio (d'après Auguste Debay). — 1836.

Le 6 juin, dans la matinée, quand la lutte n'était pas encore terminée, le roi sortit à cheval des Tuileries, accompagné du duc de Nemours, pour partager les périls des valeureux défenseurs de l'ordre et des lois, et les encourager par sa présence. Il se rendit d'abord sur la place du Carrousel, occupée par quelques bataillons qu'il passa en revue, suivit la terrasse du bord de l'eau, et de là, parcourant les boulevards, se rendit jusqu'à la barrière du Trône par la rue du faubourg Saint-Antoine, où peu d'instants auparavant le canon grondait encore. Redescendant ensuite le faubourg, il gagna les quais de la rive droite, qu'il parcourut dans toute leur longueur jusqu'aux Tuileries.

L'enthousiasme des citoyens, soldats ou gardes nationaux de Paris et de la banlieue, répondit partout à la confiance généreuse du monarque. Au moment où

il arrivait sur le quai de la Grève, on se battait encore dans ce quartier : il y eut alors un touchant et universel empressement à entourer le roi et à le couvrir, pour empêcher d'arriver jusqu'à lui quelques balles parties de ces rues étroites où s'embusquaient les factieux.

Un peu plus loin, lorsque le roi eut atteint la place du Châtelet, qui était vide, mais dont une haie de gardes nationaux de la deuxième légion fermait les issues encore occupées par les factieux en armes, il laissa son escorte sur le quai, et, s'avançant seul, il fit le tour de la place On entendit alors à plusieurs reprises, dans la masse que comprimait la garde nationale : « C'est bien! c'est bien! bravo le roi! » En effet, personne ne tira sur le roi; alors on n'avait pas encore enseigné l'assassinat! mais aussitôt après son passage il y eut de nouveau quelques coups de fusil tirés par les factieux, et des hommes tués sur cette même place.

Plusieurs fois, dans cette longue marche, des blessés, portés sur des civières, s'offrirent aux regards du roi. Le roi, tristement ému, s'arrêtait toujours pour leur parler; il prenait leurs noms, leur promettait son intérêt pour eux et pour leurs familles, et leur adressait des paroles de consolation.

MCLXII.

MARIAGE DU ROI DES BELGES AVEC S. A. R. LA PRINCESSE LOUISE D'ORLÉANS, AU PALAIS DE COMPIÈGNE. — 9 AOUT 1832.

Court. — 1837.

Le 9 août 1832 fut célébré le mariage de Léopold Ier, roi des Belges, avec la princesse Louise d'Orléans, au palais de Compiègne.

Les augustes époux furent d'abord unis civilement en mariage par le baron Pasquier, président de la chambre des pairs, faisant les fonctions d'officier de l'état civil. Cette première cérémonie accomplie, « on se rendit à la chapelle : là les cérémonies du mariage furent célébrées par Mgr l'évêque de Meaux, assisté de MM. les deux grands vicaires capitulaires de Beauvais. Avant de procéder à la célébration, le prélat adressa aux deux augustes époux une allocution pleine de noblesse et d'onction, dans laquelle, en rendant hommage aux vertus de la jeune reine, il se plut à rappeler celles du modèle accompli qu'elle avait trouvé dans son auguste mère.

« En sortant de la chapelle S. M. la reine des Belges, qui avait jusque-là maîtrisé ses émotions, se précipita dans les bras de son père, qui l'y pressa avec attendrissement. Se jetant ensuite dans ceux de sa mère, elle y reçut les embrassements de toute sa famille [1]. »

[1] *Moniteur* du 10 août 1832.

On se rendit ensuite dans une des salles du palais, où la bénédiction nuptiale fut donnée aux époux, selon le rite luthérien, par M. Gœpp, l'un des pasteurs présidents de l'église de la confession d'Augsbourg, à Paris.

MCLXIII.

SIÉGE DE LA CITADELLE D'ANVERS. — DU 21 NOVEMBRE AU 24 DÉCEMBRE 1832.

............

Le roi des Pays-Bas ayant refusé d'accéder à la demande des cours de France et d'Angleterre, qui le sommaient d'accomplir l'évacuation de la Belgique, il fut décidé « qu'une armée française, sous les ordres du maréchal Gérard, franchirait la frontière le 15 novembre 1832, se dirigeant sur la citadelle d'Anvers, pour en assurer la remise à S. M. le roi des Belges. » Les ducs d'Orléans et de Nemours, comme l'année précédente, se rendirent à l'armée. Les troupes se mirent en mouvement le 15 novembre 1832, le 20 elles arrivèrent à Anvers, et le 21 elles étaient établies dans les positions qu'elles devaient occuper pendant le siége.

Le 29, malgré la nature marécageuse du terrain et les pluies abondantes qui l'avaient inondé, la tranchée fut ouverte sous la direction du lieutenant général Haxo, commandant le génie, et les soldats, ayant de l'eau jusqu'à la ceinture, travaillèrent avec un zèle infatigable,

animés par la présence des fils du roi, qui partageaient leurs fatigues et leurs dangers.

La première parallèle fut bientôt terminée.

Dans la nuit du 1er au 2 décembre et dans la journée du 2, on s'occupa d'élargir la deuxième parallèle pour le transport de l'artillerie. On put alors établir six batteries : cette opération fut dirigée par le lieutenant général Neigre, commandant l'artillerie. La seconde parallèle fut achevée le 7 décembre. On ouvrit ensuite la troisième le 10, et le 12 la quatrième était entièrement terminée.

Le 14 les troupes étaient devant la lunette Saint-Laurent qu'elles emportaient.

La batterie de brèche fut armée dans la nuit du 19 au 20 : elle commença son feu dans la matinée du 21, et le 23 le général Chassé demandait à capituler.

Le 24 la garnison hollandaise mit bas les armes devant les Français sur les glacis de la citadelle.

MCLXIV.

LE DUC D'ORLÉANS DANS LA TRANCHÉE AU SIÉGE DE LA CITADELLE D'ANVERS. — NUIT DU 29 AU 30 NOVEMBRE 1832.

LUGARDON (d'après ROGER). — 1836.

Ce fut le 29 novembre au soir que le maréchal Gérard, ayant réuni tous ses moyens, ordonna d'ouvrir la tranchée. Le règlement de service en campagne autorisait le duc d'Orléans à monter la première garde de

tranchée, et le prince s'empressa de réclamer ce périlleux honneur.

Tout fut disposé pour dérober aux yeux de l'ennemi cette première opération du siége, toujours dangereuse, parce qu'elle se fait à ciel ouvert. Un silence absolu fut commandé aux soldats, et ils l'observèrent si bien que, sur un vaste développement de cinq mille quatre cents mètres qu'embrassait la tranchée, on n'entendait rien que le petit bruit des pioches et des pelles remuant la terre. Cependant, vers le milieu de la nuit, le maréchal, avec le prince, voulut inspecter les travaux. Mgr le duc d'Orléans accompagné du lieutenant général Baudrand, son premier aide de camp, du lieutenant général de Flahaut, du général Marbot et des officiers de sa maison, se mit en marche en même temps que le maréchal; et, sous une pluie battante, enfonçant à chaque pas dans une boue épaisse, ils parcoururent, pendant près de quatre heures, toute l'étendue de la tranchée, rendant partout hommage à l'intelligence et à l'activité des travailleurs. A huit heures du matin tout était encore silencieux dans la citadelle, et nos soldats, qui avaient passé la nuit le ventre dans l'eau et le dos à la pluie, n'avaient d'autre mal que celui de la faim. La sollicitude du prince parvint à assurer un service de subsistances, et, gais alors et confiants, on les vit provoquer par leurs téméraires saillies l'ennemi toujours immobile derrière ses bastions. Il était midi lorsque le général Chassé, après avoir répondu aux sommations du maréchal, commença à faire jouer son artillerie. Le

duc d'Orléans, peu inquiet des premiers boulets qui passèrent sur sa tête, ne s'occupa que d'organiser immédiatement dans l'église Saint-Laurent un service d'ambulance pour les blessés.

MCLXV.
LE DUC DE NEMOURS DANS LA TRANCHÉE AU SIÉGE DE LA CITADELLE D'ANVERS. — DÉCEMBRE 1832.

.

Le duc de Nemours, comme colonel du premier régiment de lanciers, n'était pas appelé au service de la tranchée; il voulut cependant contribuer par sa présence à animer le zèle et le courage des soldats. Il accompagna M. le maréchal Gérard dans une visite à la tranchée, et il y fut couvert de terre par un boulet parti de la citadelle.

MCLXVI.
PRISE DE LA LUNETTE SAINT-LAURENT. — 14 DÉCEMBRE 1832.

CITADELLE D'ANVERS.

Jouy (d'après Bellangé). — 1836.

Le 14 décembre, à cinq heures du matin, le général Haxo, commandant du génie, fit jouer la mine préparée contre la lunette Saint-Laurent, et une large brèche y fut ouverte. Trois compagnies du soixante-cinquième

régiment d'infanterie de ligne y marchèrent aussitôt, mais avec l'ordre exprès de ne point brûler une amorce et d'aborder l'ennemi à la baïonnette. Cet ordre fut ponctuellement exécuté, malgré la persuasion où étaient ces braves soldats que la lunette était contre-minée. En un instant on les vit couronner la brèche et se jeter de tous les côtés à la fois sur la garnison hollandaise : la résistance fut courte : trois voltigeurs français furent couchés à terre par une décharge qui les accueillit à la gorge de l'ouvrage où ils se précipitaient. Mais la fureur des Français se calma bientôt en voyant les Hollandais jeter bas leurs armes et leur demander quartier : quoique animés par la mort de leurs camarades, ils s'arrêtèrent et partagèrent avec les prisonniers affamés leur pain et leur eau-de-vie. Chaque soldat avait sous le bras un Hollandais qu'il traitait en camarade et en ami.

MCLXVII.

ARMEMENT DE LA BATTERIE DE BRÈCHE. — NUIT DU 19 AU 20 DÉCEMBRE 1832.

CITADELLE D'ANVERS.

Eug. Lami. — 1832.

Après de longs et difficiles travaux, au milieu d'un terrain délayé par les pluies, la batterie de brèche reçut son armement dans la nuit du 19 au 20 décembre. Elle se composait de six pièces de vingt-quatre, appuyées des quatre pièces de la contre-batterie, de deux autres

batteries de six pierriers et de dix mortiers, d'une batterie de trois pièces de seize placée dans le flanc gauche de la contre-garde Montebello, et enfin du monstrueux mortier à la Paixhans. Toute cette formidable artillerie commença son feu contre le bastion de Tolède dans la matinée du 21 décembre. Elle ne tirait pas moins de neuf cents coups par heure.

MCLXVIII.

COMBAT DE DOEL. — 23 DÉCEMBRE 1832.

........ (d'après GUDIN).

Le lieutenant général Tiburce Sébastiani commandait la division de l'armée qui devait empêcher les Hollandais de se porter du bas de l'Escaut au secours de la citadelle. Le 23 décembre, à huit heures du matin, on vint lui annoncer qu'il était attaqué.

« L'escadre, dit le général dans son rapport sur cette affaire, composée d'une frégate, deux corvettes, trois bateaux à vapeur et une vingtaine de canonnières, avait descendu la rivière et s'était placée vis-à-vis la digue de Doel. Sur chaque bateau à vapeur il y avait trois ou quatre cents hommes de débarquement. Des barques portant des hommes et de l'artillerie, sortant de Liefkenshoek, se sont en même temps avancées sur l'inondation, pendant qu'une sortie de la garnison se dirigeait le long de la mer, sous la protection de leurs canonnières. Les bateaux qui étaient dans l'inondation sont

venus débarquer les hommes qu'ils avaient à bord sur la digue, près du point où elle se réunit à celle qui contient l'inondation. Les bateaux à vapeur ont mis à terre les hommes qu'ils avaient été chercher à Lillo, et tous ensemble se sont précipités sur le premier poste que nous avons à la jonction de ces deux digues. Aux premiers coups de fusil, le bataillon s'est porté sur le point attaqué : une vive fusillade s'est engagée, et, après un feu de quelques moments, nos troupes ont abordé l'ennemi à la baïonnette, l'ont culbuté, et se sont ensuite avancées sur la digue en battant la charge. Cette attaque vigoureuse a ébranlé les Hollandais ; ils se sont retirés en désordre ; ils ont regagné avec peine leurs embarcations, et ceux qui faisaient partie de la garnison sont rentrés dans le fort, poursuivis par nos soldats qui se sont avancés jusqu'à portée de fusil de la place, dont le feu à mitraille les a empêchés de pénétrer plus loin.

« J'ai fait aussitôt border les banquettes que j'ai fait pratiquer derrière la digue, et nos soldats ont commencé à tirer sur l'escadre, qui était à portée de pistolet. Le combat s'est soutenu jusque vers trois heures ; les bâtiments se sont ensuite fait remorquer par les bateaux à vapeur, et ont été se réfugier sous le feu des forts de Liefkenshoek et de Lillo. »

MCLXIX.

LA GARNISON HOLLANDAISE MET BAS LES ARMES DEVANT LES FRANÇAIS SUR LES GLACIS DE LA CITADELLE D'ANVERS. — 24 DÉCEMBRE 1832.

Eug. Lami. — 1836.

La brèche était ouverte, et l'on s'attendait que le général Chassé, avec son énergique obstination, allait soutenir l'assaut. Mais le réduit où il comptait se défendre avait été détruit par le feu des batteries françaises, et cette circonstance le contraignit à capituler. D'après les termes de cette capitulation, la garnison hollandaise, prisonnière de guerre, devait le lendemain mettre bas les armes et livrer au maréchal Gérard la citadelle d'Anvers avec les forts qui en dépendent.

Ce fut le 24 décembre, à trois heures et demie du soir, que s'accomplit la reddition de la place. Dix mille hommes d'infanterie française, cinq cents canonniers et huit cents sapeurs du génie étaient rassemblés sur le glacis dans une tenue qui frappa leurs ennemis d'admiration. Bientôt la garnison prisonnière s'ébranla au bruit des clairons, le général Favauge à sa tête. Les officiers semblaient navrés du triste devoir qu'ils venaient accomplir. Les tambours français battaient aux champs, et les officiers supérieurs des deux nations se saluaient mutuellement. Arrivés à la gauche de la ligne française, les Hollandais se mirent en bataille, formèrent les

faisceaux, déposèrent leurs buffleteries, ainsi que leurs tambours et leurs clairons, les officiers gardant leurs épées ; puis toute la troupe sans armes rentra dans la citadelle, où tous les postes étaient déjà occupés par des détachements français, sous les ordres du général Rulhières. Toute l'armée s'empressa d'honorer la valeur de la garnison hollandaise et de lui témoigner les plus grands égards.

MCLXX.

LE ROI DISTRIBUE, SUR LA GRANDE PLACE A LILLE, LES RÉCOMPENSES A L'ARMÉE DU NORD. — 15 JANVIER 1833.

.

Le roi qui, déjà à Cambrai, à Maubeuge et à Valenciennes, avait commencé à distribuer aux braves de l'armée du Nord les récompenses qui leur étaient dues, accomplit à Lille cette même cérémonie avec un éclat plus solennel encore.

Le 15 janvier, à midi, il se rendit au Champ-de-Mars, ayant à ses côtés le roi des Belges, avec ses trois fils aînés, et suivi d'un nombreux état-major. Les deux reines et les princesses venaient ensuite dans des calèches découvertes. Un brillant soleil d'hiver éclairait cette cérémonie.

Le roi, après avoir passé avec sa famille devant le front des troupes et entre les lignes, s'arrêta au centre de la place. On forma le cercle : les drapeaux des régiments furent placés devant sa majesté, et les braves

qui devaient recevoir de sa main leurs récompenses lui furent présentés. Le roi leur adressa les paroles suivantes :

« Mes chers camarades,

« Si cette journée est honorable et glorieuse pour vous, elle est bien satisfaisante pour moi, puisque je vais pouvoir récompenser vos services, en vous remettant ce signe de l'honneur que la France accorde à la valeur et au dévouement à la patrie. Mon cœur éprouve une satisfaction que j'aime à vous témoigner, et que je voudrais faire partager à tous ceux qui m'entendent. Vous venez de donner l'exemple de la discipline, du courage et de la persévérance. En continuant à marcher dans cette noble carrière, vous êtes sûrs d'arriver au but de vos efforts, aux grades qui sont la récompense des services, du mérite et de la valeur. Nous regrettons les braves qui ont si glorieusement succombé ; mais vous les remplacerez, vous remplirez les vides que le feu de l'ennemi a faits dans vos rangs, et toujours vous serez prêts à combattre pour la patrie, à soutenir l'honneur du nom français, et à prouver que notre jeune armée est digne de succéder à celles qui ont acquis tant de gloire à la France. »

Après cette allocution et les vives acclamations qui la suivirent, le roi remit les croix à ceux que lui désignait l'appel du ministre de la guerre.

MCLXXI.

INAUGURATION DE LA STATUE DE NAPOLÉON SUR LA COLONNE DE LA PLACE VENDOME. — 28 JUILLET 1833.

.

Dès les premiers jours de son règne, le roi s'était associé à la pensée nationale qui redemandait la statue de Napoléon au haut de sa colonne. En conséquence des ordres avaient été donnés pour que cette grande image fût coulée en bronze, non plus dans le fastueux appareil d'un triomphateur romain, mais dans le simple costume sous lequel l'empereur est resté présent aux imaginations populaires.

L'inauguration de cette statue fut destinée à donner un nouvel éclat au glorieux anniversaire des journées de juillet. Le roi, après avoir passé, sur toute l'étendue des boulevards, la revue de la garde nationale et de la troupe de ligne, arriva sur la place Vendôme, où il s'arrêta au pied de la colonne. Là, à un signal donné par M. Thiers, ministre du commerce et des travaux publics, le voile qui couvrait la statue de Napoléon disparut comme par enchantement, et les cris de *vive l'empereur!* et de *vive le roi!* un moment confondus, retentirent de toutes parts.

MCLXXII.

LE ROI SUR LA RADE A CHERBOURG. — 3 SEPTEMBRE 1833.

Gudin. — 1833.

Le roi s'était rendu à Cherbourg pour y visiter les grands travaux du port, qu'il se rappelait avoir vus à leur début, en 1788.

Le 3 septembre, à onze heures, sa majesté, accompagnée de la reine et de la famille royale, s'embarqua dans le port sur le bateau à vapeur *le Sphinx*. Le vent soufflait du sud-ouest grand frais : le temps était à rafales. Au sortir du port, *le Sphinx* se dirigea vers l'escadre mouillée dans la rade. Là leurs majestés furent saluées par des salves d'artillerie, auxquelles se mêlaient les acclamations des équipages. *Le Sphinx* jeta l'ancre au milieu de l'escadre, en face de la frégate *l'Atalante*, qui portait le pavillon amiral. La mer paraissait difficile à tenir avec une légère embarcation. Néanmoins leurs majestés descendirent dans un canot pour aller visiter *l'Atalante*. Elles furent reçues à bord de cette frégate par le contre-amiral de Mackau, commandant de l'escadre, et par tous les capitaines de la division navale, aux cris de *vive le roi! vive la reine! vive la famille royale!*

Après avoir passé l'équipage en revue, le roi voulut le voir défiler devant lui, et exécuter ensuite en sa présence la manœuvre des voiles. Le vent soufflait avec

trop de violence pour permettre au roi d'assister, en dehors de la rade, aux évolutions des deux frégates *la Junon* et *la Flore*, et de la corvette *l'Héroïne*. Tout ce qu'il put faire fut de se rendre, non sans quelque danger, à bord du yacht de lord Yarborough, le plus beau des yachts anglais qui couvraient alors la rade de Cherbourg[1].

MCLXXIII.

PRISE DE BOUGIE. — 2 OCTOBRE 1833.

.

Le 22 septembre 1833 une division navale, composée de la frégate *la Victoire*, des corvettes *l'Ariane* et *la Circé*, du brick *le Cygne* et des bâtiments de charge *la Durance*, *l'Oise* et *la Caravane*, fit voile de Toulon vers la côte d'Afrique pour attaquer la ville de Bougie, située entre Bône et Alger. Le capitaine de frégate Parseval-Deschêne commandait la flottille, et le général Trézel les troupes de débarquement.

« Le 29, à quatre heures et demie du matin, dit M. Parseval dans son rapport, *la Victoire* était à portée de fusil du fort Boukah.

« Si alors les vents ne fussent point venus du fond du golfe nous pouvions mouiller avant le jour et opérer le débarquement sans coup férir.

« Mais il était réservé aux capitaines des bâtiments de cette expédition de montrer leur sang-froid et leur

[1] *Moniteur* du 6 septembre 1833.

habileté par la précision de leurs manœuvres pour atteindre, sous le feu de l'ennemi, les positions que j'avais ordonnées.

« Nous avons donc louvoyé par une faible brise pour prendre ces positions. *La Victoire*, plus favorisée par les vents, a pu s'embosser la première à sept heures, par vingt pieds d'eau, sous le feu de cinq forts. Alors seulement, après avoir serré nos voiles, nous avons commencé à tirer.

« Vers sept heures et demie *la Circé* et *l'Ariane* ont pu nous soutenir tout en manœuvrant; à huit heures ces deux bâtiments se sont embossés ainsi que *le Cygne*, qui, par son faible tirant d'eau, avait pu prendre à revers le fort de la Casbah et balayer la plaine extérieure; puis successivement *la Durance*, *l'Oise*, *la Caravane*.

« A huit heures et demie le feu du fort étant presque éteint, j'ai fait mettre les canots à la mer et donné l'ordre d'embarquer les troupes.

« A neuf heures près de mille hommes étaient en mouvement pour débarquer, le général Trézel à leur tête. Le feu des bâtiments cessa, les troupes s'élancèrent à terre, où elles furent accueillies par une vive fusillade à bout portant. La position élevée et formidable de Bougie, les ravins plantés d'arbres dont la ville est sillonnée jusqu'au bord de la mer avaient permis à bon nombre d'Arabes de se glisser inaperçus au lieu du débarquement; mais en ce moment nos troupes enlevèrent au pas de course les hauteurs principales : les forts

furent aussitôt occupés; trois matelots désarmés y plantèrent les premiers notre pavillon.

« Cependant les Kabyles descendirent par masses des montagnes. Habiles à profiter des accidents du terrain, ils ont à leur tour attaqué nos positions avec un acharnement inusité jusqu'à ce jour parmi eux.

« Nos troupes, disséminées sur un grand nombre de points, devenaient trop faibles pour soutenir de pareilles attaques; à la demande du général Trézel, j'envoyai deux cents matelots des compagnies de *la Circé* et de *l'Ariane*, sous le commandement de M. Laguerre, lieutenant de vaisseau. Ce renfort fut apprécié au plus haut point par le général Trézel. »

Au bout de cette première journée les forts principaux étaient tombés aux mains des troupes françaises. Mais les Kabyles de Bougie, les plus belliqueux et les plus civilisés à la fois de la côte d'Afrique, prolongèrent encore trois jours leur résistance, et il y eut de sanglants combats livrés dans la ville même. Le général Trézel s'y distingua par sa calme intrépidité, et, comme toujours, paya la victoire de son sang. Le capitaine Lamoricière y préluda par de brillants faits d'armes à la grande renommée qu'il a depuis si justement acquise. Enfin dans la journée du 2 octobre l'occupation de Bougie fut complète.

MCLXXIV.

FUNERAILLES DES VICTIMES DE L'ATTENTAT DU 28 JUILLET 1835, CÉLÉBRÉES AUX INVALIDES. — 5 AOUT 1835.

ALF. JOHANNOT. — 1836.

L'attentat du 28 juillet 1835 avait frappé d'horreur Paris et la France entière. Le roi voulut que les funérailles des quatorze victimes mortes pour lui à ses côtés fussent une solennité nationale où lui-même conduirait le deuil. L'église des Invalides fut désignée pour cette lugubre cérémonie.

« A deux heures, dit un éloquent historien de cette grande scène de douleurs, le cortége est arrivé aux portes de l'hôtel des Invalides. Le roi s'est levé avec les princes. Dans la cour d'honneur étaient rangés les hôtes de Louis XIV, tous ces vieillards, débris de nos quarante ans de guerre. Débris vivant et plus illustre qu'aucun d'eux, le maréchal duc de Conégliano se tenait à leur tête. Il est allé recevoir les quatorze martyrs : un nombreux clergé les attendait avec lui : c'étaient la gloire et la religion les accueillant de concert. Il faut avoir vu cette scène pour comprendre ce qui se passait dans les âmes. La cour d'honneur des Invalides est l'un des plus vastes et des plus majestueux monuments qu'il y ait en Europe. Au milieu régnaient les cercueils couverts de leurs ornements et bénis par les prêtres. D'un autre côté se déployaient les invalides

armés de leurs piques, devant lesquels la cour de cassation et la cour royale en robes rouges, la cour des comptes, l'université, l'institut, se sont placés. En face les ministres, les députations des chambres, les nombreux et riches états-majors. Au fond, la porte d'entrée donnait passage aux municipalités, aux députations qui arrivaient. Vis-à-vis était le portail de l'église, entièrement drapé de noir, mais sur lequel se détachait, comme une image vivante, la statue de marbre du premier consul, contemplant, les bras croisés et le front soucieux, cet autre lendemain des machines infernales.......

« Les regards ont été promptement distraits de cette image par un cri de *vive le roi!* Le roi venait recevoir, pour les introduire à leur dernier et noble asile, ceux qui étaient morts à ses côtés. Il est allé à eux, il a versé l'eau bénite sur eux, sur la jeune fille comme sur le maréchal de France. Mais à la vue de toutes ces victimes son courage est tombé : il n'y avait pas là de périls. Ses larmes ont mouillé tous les cercueils. Celui de la jeune fille en a été imprégné comme celui du maréchal de France.

« Alors il a donné le signal, et le cortége s'est avancé vers l'église. »

MCLXXV.

COMBAT DE L'HABRAH. — 3 DÉCEMBRE 1835.

TH. LEBLANC. — 1836.

Le combat de la Macta, où Abd-el-Kader avait surpris quelques bataillons français dans une embuscade, demandait une vengeance prompte et exemplaire. Le maréchal Clauzel, nommé au gouvernement de la régence d'Alger, reçut ordre de marcher sur Mascara, capitale de l'émir. Le duc d'Orléans vint le joindre, jaloux de s'associer en tout lieu aux fatigues et aux dangers de l'armée française.

L'armée, partie d'Oran, commença son mouvement le 28 novembre. Le 1er décembre on dispersa l'ennemi sur les bords du Tsig; mais ce ne fut que le surlendemain qu'on le rencontra avec toutes ses forces. Le combat de Ghorouf, engagé dans la matinée, porta une rude atteinte à l'émir sans le décourager. Aussi le maréchal, qui voulait une victoire plus décisive, n'accorda-t-il au soldat, fatigué de plusieurs heures de combat, que quelques heures de repos, et l'on se porta sur l'Habrah.

On marcha trois quarts de lieue environ, sans essuyer d'autre feu que celui de quelques tirailleurs répandus sur les flancs de l'armée, lorsque soudain un coup de canon à poudre se fit entendre : c'était le signal par lequel Abd-el-Kader rappelait à lui ses tribus dispersées.

En ce moment les colonnes françaises entraient dans une sorte de défilé formé par un bois épais de tamarins et par le pied de la montagne, qui se rapprochaient. Devant on apercevait quatre grands marabouts, qui se détachaient en blanc sur le noir de la forêt. En avant de ces marabouts se trouvaient des ravins bordés d'aloès, avec des cimetières remplis de buttes et de pierres tumulaires; et en outre de ces difficultés, la plaine était encore rétrécie à gauche par de hautes broussailles qui entouraient le grand bois.

L'armée était à trois cents pas de l'angle de ce bois, lorsqu'une fusillade très-vive partit du ravin où s'était embusquée l'infanterie régulière d'Abd-el-Kader, en même temps qu'une batterie, composée de cinq petites pièces de trois ou de quatre, envoyait ses boulets assez maladroitement dirigés. Le deuxième léger, surpris par cette attaque imprévue, hésita un moment; mais le deuxième de chasseurs d'Afrique partit au galop, passa impétueusement le ravin et débarya l'autre côté à coups de fusil et de pistolet. L'artillerie, mieux dirigée que celle des Arabes, compléta le succès de cette brillante charge. Pendant ce temps, à la gauche, le brave commandant Bourgon, voyant fuir en désordre les cavaliers auxiliaires d'Ibrahim-Bey, lançait au plus épais du bois une compagnie du dix-septième, et le bataillon d'Afrique, entraîné par Mgr le duc d'Orléans, achevait de nettoyer le bois. C'est là que le prince fut atteint légèrement d'une balle morte à la cuisse. Une heure après ce combat l'armée arrivait tranquillement sur l'Habrah.

Un grand coup venait d'être porté à la puissance d'Abd-el-Kader : le ravin fortifié où il avait disposé son embuscade ne lui avait été cette fois d'aucun avantage ; son artillerie, la première que l'armée française eût rencontrée en Afrique sur les champs de bataille, était tombée entre nos mains ; son infanterie, formée avec tant de peine, était presque détruite, et les tribus qu'il avait appelées autour de lui, des frontières mêmes de l'empire de Maroc, étaient dispersées par la fuite.

MCLXXVI.

MARCHE DE L'ARMÉE FRANÇAISE APRÈS LA PRISE DE MASCARA. — 9 DÉCEMBRE 1835.

Th. Leblanc. — 1836.

Le 6 décembre l'armée française était entrée à Mascara et elle avait trouvé cette ville dévastée par les hordes sauvages d'Abd-el-Kader. Après deux jours de repos donnés aux soldats, il fallut quitter un séjour que le défaut de vivres eût pu rendre dangereux, et s'acheminer sur Mostaganem. Mais, pour ôter à l'ennemi les ressources de sa place d'armes, le maréchal Clauzel résolut en partant de mettre le feu aux principaux édifices de la ville.

Au moment que les brigades rassemblées hors des portes commençaient à se former, et que l'ordre se mettait à grand'peine dans la longue file de chameaux

porteurs des bagages de l'armée, d'épaisses colonnes d'une fumée jaune et noire enveloppèrent la ville, et annoncèrent que le beylick, le palais d'Abd-el-Kader, la Casbah, l'arsenal, la manufacture d'armes et les magasins étaient livrés aux flammes. L'armée alors se mit en mouvement, non sans quelque désordre, au milieu du mélange incommode des auxiliaires d'Ibrahim-Bey et de toute la population juive de Mascara, qui fuyait cette triste ville sous la protection des baïonnettes françaises. Ce ne fut qu'après une lieue et demie de marche que le maréchal fit arrêter la colonne pour rétablir l'ordre dans cette grande confusion. Ibrahim-Bey, avec ses cavaliers chargés de butin, fut placé en tête; derrière lui la caravane des Juifs offrait un spectacle vraiment lamentable. On voyait des femmes, et c'étaient les plus riches, entassées cinq ou six sur des chameaux que les Arabes leur avaient loués au poids de l'or. D'autres étaient pieds nus, sur des ânes, grelottant et tâchant de réchauffer contre leur sein leurs enfants transis de froid comme elles. Plusieurs avaient fait de leurs châles des sacs où elles mettaient jusqu'à trois de ces innocentes créatures, qu'elles portaient ainsi sur leur dos. Des aveugles se traînaient à la queue de leurs ânes pour ne point perdre la file, et par le chant lugubre de leurs psaumes, rappelaient les scènes de la captivité d'Israël. Après cette triste avant-garde venaient les deux brigades des généraux Perregaux et Marbot; les zouaves fermaient la marche, et leur intrépide contenance écartait les Arabes toujours prêts à tomber sur les traîneurs.

L'armée marcha dans cet ordre jusqu'au village d'El-Borg, autour duquel elle campa pour passer la nuit.

MCLXXVII.
LE ROI DONNE LA BARRETTE AU CARDINAL DE CHEVERUS. — 10 MARS 1836.

.............

Voici comment cette cérémonie se trouve racontée dans le Moniteur :

« Le roi et sa famille se sont rendus à la chapelle du château pour entendre la messe qu'a célébrée M^{gr} l'évêque de Maroc, aumônier de la reine. Selon l'usage, son éminence et son cortége n'ont été conduits à cette même chapelle qu'après le *benedicamus Domino*. M^{gr} de Cheverus s'est placé avec sa suite du côté de l'épître; le roi au contraire était en face de l'autel : il avait à sa droite M^{gr} le duc d'Orléans, à sa gauche M^{gr} le duc de Nemours, et derrière, le reste de sa famille. A quelque distance se trouvait M. Thiers, président du conseil des ministres, et M. Sauzet, ministre de la justice et des cultes, tous deux en grand costume. Après eux venait un nombreux état-major. Au milieu du sanctuaire était élevée une estrade sur les dernières marches de laquelle est venu s'agenouiller le vénérable archevêque de Bordeaux. Cependant l'ablégat est allé prendre la barrette qui était sur une crédence du côté de l'évangile, l'a placée sur un plat d'or, et l'a présentée au roi, qui, s'é-

tant agenouillé, l'a prise et l'a placée sur la tête du nouveau cardinal; immédiatement après, le roi et son cortége sont sortis de la chapelle par une porte latérale, tandis que Mgr de Cheverus et le sien sortaient par l'autre. »

MCLXXVIII.
COMBAT DE LA SICKAK (PROVINCE D'ORAN). — 6 JUILLET 1836.

............

Le général Bugeaud, commandant les troupes françaises dans la province d'Oran, voulait ravitailler la place de Tlemcen, où était laissée une garnison qui attendait de lui toutes ses ressources. Abd-el-Kader, de son côté, avait rassemblé toutes ses forces pour frapper un coup qui en même temps écraserait l'armée française et lui livrerait Tlemcen affamée. Il avait pompeusement annoncé à ses Arabes que la division du général Bugeaud était *la dernière ressource* de la France. Voici comment celui-ci raconte sa victoire.

Après quelques détails sur sa marche et celle de l'ennemi, il ajoute : « Je n'aurais pu choisir dans tout le pays un champ de bataille plus heureux que celui que m'offrait la fortune. Abd-el-Kader avait derrière lui un plateau facile pour la cavalerie, de deux à trois lieues d'étendue, et entouré sur trois côtés par la Sickak, l'Isser et la Tafna, de sorte que j'étais presque

[1] *Moniteur* du 13 mars 1836.

assuré, en le mettant en fuite, de l'acculer à un ravin où il devait éprouver des pertes, pourvu que la poursuite fût vigoureuse.

« J'avais besoin de dix minutes de plus pour finir mes dispositions et distribuer les rôles avec précision. Il fallait aussi donner le temps à l'ennemi de passer la Sickak, afin de l'y précipiter. Abd-el-Kader n'a pas voulu me donner ces dix minutes; il a jeté sur moi mes tirailleurs et mes spahis, et s'est avancé en grosses masses informes, en poussant des cris affreux. J'ai jugé que le moment de prendre l'offensive à mon tour était arrivé, et qu'un mouvement rétrograde pouvait tout compromettre. Après avoir lancé des obus et de la mitraille sur cette vaste confusion, toutes les troupes à la fois se sont ébranlées à mon commandement, et ont abordé l'ennemi avec une grande franchise.

« Le combat du plateau était le plus considérable; les trois bataillons de Combes, un du quarante-septième, deux du dix-septième léger, ont agi avec une résolution et une vitesse remarquables pour des troupes si fatiguées par les marches et la chaleur. Les cavaliers arabes étaient si nombreux que la fusillade avec laquelle ils nous ont accueillis ressemblait à un feu de deux rangs de plusieurs régiments de notre infanterie. Ils ont plié, mais avec lenteur. J'ai cru le moment favorable pour lancer sur eux le deuxième de chasseurs. J'ordonnai à ce régiment une charge à fond, qui d'abord eut un plein succès. Les Arabes qui se trouvaient en face furent culbutés, et un parti d'infanterie kabyle

fut sabré; mais l'aile droite des Arabes, ayant attaqué le flanc gauche des chasseurs pendant que d'autre infanterie sortie du ravin les fusillait par le flanc droit, ils se sont retirés avec quelque perte et sont rentrés sous la protection des bataillons que je menais à leur secours presqu'à la course. L'artillerie, aux ordres du brave colonel Tournemine, suivait ces mouvements rapides, bien que cela parût impossible auparavant, avec le matériel de montagne. Les Arabes ayant plié une seconde fois, une seconde fois aussi je leur ai lancé ma cavalerie; mais alors quatre cents Douairs m'avaient rejoint. Malheureusement leur aga Mustapha venait d'être blessé d'une balle à la main. Malgré la privation de cet excellent chef, ils ont rendu de grands services; eux et les chasseurs se sont couverts de gloire. Tout a été culbuté, et la cavalerie arabe, embarrassée par son nombre même, a perdu beaucoup d'hommes, d'armes et de chevaux : ses morts, ses blessés sont restés en notre pouvoir. Alors Abd-el-Kader lui-même, dont nous avions aperçu le drapeau en arrière, au milieu de son infanterie régulière, s'est avancé avec cette réserve et la cavalerie qu'il a pu ramener. C'est la première fois, dit-on, qu'on a vu les Arabes employer une réserve, ou l'engager avec tant d'à propos. Ce dernier effort n'a pu nous arrêter un moment: nous nous sommes jetés sur cette troupe qui, malgré un feu bien nourri, a été rompue et précipitée fatalement sur le point le plus difficile du ravin de l'Isser. Une pente assez rapide aboutit à un rocher taillé presque à pic, à trente ou

quarante pieds au-dessus de la plage. C'est là qu'un carnage horrible commence, et se poursuit malgré mes efforts. Pour échapper à une mort certaine ces malheureux se précipitent en bas du rocher, s'assomment ou se mutilent d'une manière affreuse. Bientôt cette triste ressource leur est enlevée : des chasseurs et des voltigeurs trouvent un passage et pénètrent dans le lit de la rivière; les ennemis sont cernés de toutes parts, et les Douairs peuvent assouvir leur horrible passion de couper des têtes. Cependant à force de cris et de coups de plat de sabre, je parviens à sauver cent trente hommes d'infanterie régulière ; je vais les envoyer en France....

« La cavalerie arabe avait lâchement abandonné son infanterie et s'était enfuie vers la Tafna. Je l'aperçus faisant mine de se rallier au bout du plateau avant de descendre sur la rivière. Je marchai à elle avec les dix-septième léger, quarante-septième, vingt-troisième, de l'artillerie, laissant à la cavalerie le soin de poursuivre les restes de l'infanterie des Kabyles : cette cavalerie ne m'attendit pas; elle passa la Tafna et je m'arrêtai sur la rive droite, mes troupes étant très-fatiguées et la chaleur excessive.

« Revenons sur le premier champ de bataille, où le soixante-deuxième et un demi-bataillon d'Afrique ont dû charger l'ennemi qui avait attaqué le convoi, et dont une partie seulement avait passé la Sickak au moment où j'ai été forcé de prendre l'offensive. Cette portion fut précipitée dans le ravin, et fusillée

de très-près; elle éprouva des pertes notables en hommes et en chevaux tués. Après cette charge vigoureuse, le soixante-deuxième, débarrassé de l'ennemi qu'il avait en face, vint appuyer mon mouvement victorieux.

« Dès que la victoire avait été à peu près décidée, j'avais fait filer le convoi et les équipages sur Tlemcen. Quoique privé de mon parc de bœufs et de toute espèce de ressources pour les officiers, j'ai tenu à coucher sur les rives de la Tafna pour mieux constater ma victoire[1]. »

MCLXXIX.

LE PRINCE DE JOINVILLE VISITE DANS LE LIBAN LE VILLAGE MARONITE D'HEDEN. — 30 SEPTEMBRE 1836.

Le 6 août 1836 le prince de Joinville s'était embarqué à Toulon, comme lieutenant de vaisseau, à bord de la frégate *l'Iphigénie*. Après avoir visité l'archipel grec, Athènes, Smyrne, les côtes de l'Anatolie, les îles de Rhodes et de Chypre, *l'Iphigénie* alla mouiller devant Tripoli de Syrie, et le prince partit de cette ville pour gravir les hautes cimes du Liban.

La première chaîne ayant été franchie, on arriva sur le soir à l'entrée du bourg d'Heden, habité par les Maronites, peuplade arabe qui a gardé avec la foi catholique une sorte d'allégeance féodale pour la France.

[1] *Moniteur* du 31 juillet 1836.

Là le jeune prince se vit aussitôt entouré de toute une population empressée de le recevoir avec des marques de joie et de respect tout ensemble. Des montagnards tenant des torches au bout de leurs longs bâtons éclairaient cette espèce de marche triomphale. A côté du prince était monté à cheval le fils du cheikh, qui le conduisit vers son père, patriarche à cheveux blancs, vêtu avec toute la pompe orientale. Celui-ci, à la vue du prince, s'inclina dans une attitude humiliée et lui appuya son front sur les mains, disant que les Maronites étaient sous la protection de la France, et qu'il était l'esclave du fils du roi des Français. Puis il l'introduisit avec le même respect dans sa maison.

MCLXXX.

LE PRINCE DE JOINVILLE VISITE LE SAINT-SÉPULCRE. — 7 OCTOBRE 1836.

.

Le 6 octobre l'*Iphigénie* mouilla sur la rade de Jaffa, et le lendemain le prince de Joinville, avec plusieurs officiers de la frégate et tout l'attirail d'une caravane turque, s'achemina vers Jérusalem. Le pacha d'Égypte, Mehemet-Ali, investi du pachalick de Syrie par son dernier traité avec la Porte, avait ordonné au gouverneur de Jérusalem, Hassan-Bey, de faire tout ce que lui demanderait le fils du roi des Français. Aussi le prince fut-il accueilli dans la ville sainte avec tout le

fracas et la pompe qui accompagnent l'entrée des personnes royales dans les villes européennes. Descendu au couvent du Saint-Sauveur, le prince de Joinville commença aussitôt, sous la conduite des pères, le pieux pèlerinage qu'accomplissent tous les voyageurs européens qui visitent les saints lieux. Après avoir suivi la *voie douloureuse*, il se rendit au Saint-Sépulcre, dont les dalles n'avaient point été touchées par un prince français depuis le temps des croisades.

MCLXXXI.

COMBAT EN AVANT DE SOMAH (PREMIÈRE EXPÉDITION DE CONSTANTINE). — 24 NOVEMBRE 1836.

............

Le 13 novembre 1836 le maréchal Clauzel quitta Bône, à la tête d'un corps d'armée de sept mille hommes, pour attaquer la ville de Constantine. La rigueur inaccoutumée de la saison, jointe à l'insuffisance des moyens d'attaque, fit échouer cette entreprise. Il fallut lever le siége à peine commencé, et cette retraite, accomplie au milieu d'obstacles et de dangers sans nombre, fut pour le maréchal, pour M^{gr} le duc de Nemours, qui l'accompagnait, et pour toute l'armée, l'occasion de déployer un courage et une patience héroïques.

« L'armée s'étant ébranlée avec tous les bagages et toute l'artillerie, nous fûmes camper à Somah.

« Cette première journée de retraite fut très-difficile,

la garnison entière et un grand nombre de cavaliers arabes nous attaquant avec acharnement, surtout à l'arrière-garde. Mais le soixante-troisième régiment et le bataillon du deuxième léger du commandant Changarnier, soutenus par les chasseurs à cheval d'Afrique, repoussèrent brillamment toutes les attaques, tuèrent beaucoup de monde à l'ennemi et le continrent constamment.

« Dans un moment si grave et si difficile, M. le commandant Changarnier s'est couvert de gloire et s'est attiré les regards et l'estime de toute l'armée. Presque entouré par les Arabes, chargé vigoureusement et perdant beaucoup de monde, il sut inspirer une telle confiance à son bataillon formé en carré, qu'au moment où il fut le plus vivement assailli, il fit pousser à sa troupe deux cris de *vive le roi!* et les Arabes intimidés, ayant fait demi-tour à vingt pas du bataillon, un feu de deux rangs à bout portant couvrit d'hommes et de chevaux trois faces du carré. Le capitaine Mollière, mon officier d'ordonnance, chargé en cet instant critique de porter un ordre au commandant Changarnier, se trouva au nombre de ces braves et eut part à cette noble résistance. »

MCLXXXII.

MARIAGE DE MONSEIGNEUR LE DUC D'ORLÉANS AVEC MADAME LA DUCHESSE HÉLÈNE DE MECKLEMBOURG-SCHWERIN.

ARRIVÉE DE MADAME LA DUCHESSE HÉLÈNE DE MECKLEMBOURG-SCHWERIN AU PALAIS DE FONTAINEBLEAU. — 29 MAI 1837.

.

MCLXXXIII.

MARIAGE DE MONSEIGNEUR LE DUC D'ORLÉANS AVEC MADAME LA DUCHESSE HÉLÈNE DE MECKLEMBOURG-SCHWERIN.

CÉRÉMONIE DU MARIAGE CIVIL. — 30 MAI 1837.

.

Un traité de mariage, entre Mgr le duc d'Orléans, prince royal, et madame la duchesse Hélène de Mecklembourg-Schwerin, ayant été conclu, la princesse, future épouse, se mit en route pour la France le 15 mai 1837, conduite par madame la grande-duchesse douairière, sa belle-mère. Elle entra en France par Forbach, traversa les départements de la Moselle, de la Meuse, de la Marne, de l'Aisne et de Seine-et-Marne, et arriva, le 29 au soir, au palais de Fontainebleau.

« La garde nationale de cette ville, deux bataillons du sixième léger, le quatrième régiment de hussards et une demi-batterie d'artillerie étaient rangés en bataille dans la grande cour du Cheval-Blanc.

« Madame la duchesse Hélène était dans un carrosse du roi, avec madame la grande-duchesse douairière, sa belle-mère; M. le duc de Broglie, ambassadeur extraordinaire, et M. le baron de Rantzau.

« Au moment où la voiture entrait dans la cour, le roi, la reine et la famille royale se sont avancés sur le perron de l'escalier du fer à cheval, et ont été salués par les plus vives acclamations. Mgr le duc d'Orléans et Mgr le duc de Nemours sont descendus jusqu'au bas de l'escalier, suivis de MM. les aides de camp et officiers d'ordonnance et des dames attachées à la reine et aux princesses.

« Mgr le duc de Nemours a donné le bras à madame la duchesse Hélène, Mgr le duc d'Orléans à madame la grande-duchesse douairière.

« Tous les regards se portèrent vers l'auguste fiancée. On admirait la noblesse et la grâce de son maintien. En approchant du roi, la princesse paraissait extrêmement émue; elle s'inclinait profondément devant sa majesté, lorsque le roi la prit par la main et l'embrassa affectueusement. Rien ne pourrait exprimer dignement la profonde émotion qui régnait dans la foule, témoin de ce moment solennel. Lorsque la princesse s'approcha de la reine qui la serra dans ses bras, des larmes coulèrent de tous les yeux : chacun comprenait que la fille serait digne de la mère[1]. »

Le lendemain 30 mai eurent lieu les cérémonies du mariage.

[1] Extrait du Moniteur du 31 mai 1837.

« La galerie de Henri II, dit le Moniteur, avait été préparée pour le mariage civil.....

« Une table ronde était placée en face de la grande cheminée. Sur cette table étaient déposés les registres de l'état civil de la maison royale.

« M. le baron Pasquier, chancelier de France, revêtu de la simarre, faisant les fonctions d'officier de l'état civil; M. le duc Decazes, grand référendaire de la chambre des pairs, et M. Eugène Cauchy, garde des registres, attendaient leurs majestés.

« Les augustes fiancés se sont placés debout et ensemble en face du chancelier : à la droite de Mgr le duc d'Orléans étaient le roi et la reine; du côté de madame la duchesse Hélène, madame la grande-duchesse douairière de Mecklembourg.

« Près d'eux se tenaient en cercle, autour de la table, le roi et la reine des Belges, les princes et princesses de la famille royale, et les témoins au nombre de seize.

« A la droite du chancelier étaient M. le comte Molé, président du conseil, ministre des affaires étrangères, et M. Barthe, garde des sceaux, ministre de la justice.

« Le chancelier, ayant pris les ordres du roi, a donné lecture du projet d'acte civil, a reçu de Mgr le duc d'Orléans et de la princesse la déclaration exigée par l'article 75 du Code civil, et a prononcé au nom de la loi qu'ils étaient unis en mariage. Ensuite il a été procédé à la signature de l'acte.....

« En quittant la magnifique salle de Henri II, si somptueusement restaurée par les ordres du roi et si heureu-

sement inaugurée par cette mémorable solennité, on s'est rendu, en traversant la galerie de François Ier, à la grande chapelle du palais, dite chapelle de la Trinité, bâtie par Henri IV, que le roi s'occupe aussi de faire rétablir dans son ancien éclat.

« Les travées supérieures étaient garnies de dames de la ville et d'autres personnes invitées, qui suivaient avec émotion l'imposant spectacle offert à leurs yeux.

« Le mariage catholique a été célébré par Mgr l'évêque de Meaux, assisté de Mgr l'évêque de Maroc, aumônier de la reine, et des grands vicaires du diocèse. Le prélat, dans une allocution touchante, a insisté sur la sainteté des devoirs qu'impose le mariage, et a retracé le tableau des vertus de famille dont le roi et la reine donnent un si noble exemple.

« Le mariage protestant a été célébré dans la salle qui porte le nom de Louis-Philippe, galerie nouvelle créée par le roi et digne de toutes les autres magnificences du palais.

« M. Cuvier, pasteur, président de l'église réformée de la confession d'Augsbourg à Paris, assisté d'un ministre du saint évangile, a donné la bénédiction nuptiale. Son discours, plein d'onction, a été suivi d'une invocation pour appeler les faveurs divines sur l'union qu'il venait de consacrer[1]. »

[1] Extrait du Moniteur du 1er juin 1837.

MCLXXXIV.

ENTRÉE DU ROI A PARIS APRÈS LE MARIAGE DE MONSEIGNEUR LE DUC D'ORLÉANS. — 4 JUIN 1837.

.

Le roi et la famille royale quittèrent Fontainebleau, le 4 juin, à huit heures du matin, pour se rendre à Paris.

« Sa majesté, dit le Moniteur du 5 juin 1837, est arrivée à Saint-Cloud à une heure et demie. La garde nationale et une foule considérable remplissaient toutes les avenues du château, et ont accueilli leurs majestés aux cris de *vive le roi! vive la reine! vivent le duc et la duchesse d'Orléans!*

« A deux heures M. le préfet de la Seine, M. le préfet de police, MM. les membres du conseil général du département, les douze maires de Paris et leurs adjoints, se sont réunis à l'arc de triomphe de l'Étoile. La garde nationale et les troupes de la garnison formaient la haie de chaque côté des Champs-Élysées, depuis les Tuileries jusqu'à la barrière de l'Étoile.

« A trois heures et demie le roi est arrivé de Saint-Cloud, escorté par la garde nationale de Boulogne. Sa majesté est montée à cheval au milieu de l'avenue de Neuilly avec les princes ses fils. La reine des Français, la reine des Belges, madame la duchesse d'Orléans, madame la grande-duchesse de Mecklembourg, madame la princesse Adélaïde, mesdames les princesses Marie

et Clémentine, et Mgr le duc de Montpensier, sont montés dans une calèche découverte.

« Le roi s'est avancé alors vers l'arc de triomphe, accompagné de M. le comte Molé, président du conseil, et des autres ministres; de M. le maréchal comte de Lobau, commandant des gardes nationales du département de la Seine; de MM. les maréchaux duc de Dalmatie, marquis Maison, comte Molitor, comte Gérard, comte Clauzel, marquis de Grouchy; de M. l'amiral Duperré; de M. le duc de Broglie, d'un grand nombre d'officiers généraux et des officiers de sa maison.

« Le roi avait à ses côtés Mgr le duc de Nemours et Mgr le prince de Joinville. Mgr le duc d'Orléans marchait à cheval à droite de la calèche de la reine; Mgr le duc d'Aumale était à gauche.

« A l'arc de triomphe, sa majesté a trouvé M. le préfet de la Seine et M. le préfet de police, à la tête du corps municipal.

« M. le préfet a adressé un discours au roi, et la réponse de sa majesté a été accueillie par des acclamations prolongées.....

« Le roi et la famille royale ont passé sous l'arc de triomphe, qui rappelle tant de souvenirs glorieux pour la France.....

« Partout sur le passage de leurs majestés et de la jeune princesse, qui attirait tous les regards, les sentiments du peuple de Paris éclataient avec une vivacité inexprimable.

« Leurs majestés sont entrées dans les Tuileries par

la grille du Pont-Tournant, et sont venues se placer en face du pavillon de l'horloge, dans le jardin, pour voir défiler la garde nationale, ayant à sa tête le maréchal comte de Lobau, et les troupes de ligne sous les ordres de M. le général comte Pajol. Ce défilé a duré plus de deux heures. Aux cris de *vive le roi! vive la reine!* sans cesse répétés, se mêlaient les cris de *vivent le duc et la duchesse d'Orléans!*

« Le roi est rentré au palais à six heures trois quarts [1]. »

MCLXXXV.

INAUGURATION DU MUSÉE DE VERSAILLES. — 10 JUIN 1837.

.

Voici dans quels termes le Moniteur du 12 juin rend compte de cette mémorable journée :

« Le roi a fait hier l'inauguration du musée de Versailles. Sa majesté avait convié à cette grande solennité l'élite de la nation française, les membres de la chambre des pairs et de la chambre des députés, du conseil d'état, de la cour de cassation, de la cour des comptes, de la cour royale de Paris; les tribunaux de première instance et de commerce de la Seine et de Seine-et-Oise; le conseil royal de l'instruction publique, et un grand nombre de membres des cinq académies qui composent l'Institut de France.

« La ville de Paris était représentée par le préfet de

[1] Extrait du Moniteur du lundi 5 juin 1837.

la Seine, par un certain nombre de membres du conseil général et du conseil de préfecture, et par les douze maires de Paris.

« La garde nationale de la Seine avait pour représentant son commandant en chef M. le maréchal comte de Lobau, M. le général Jacqueminot, chef d'état-major; les colonels et lieutenants-colonels des dix-sept légions de Paris et de la banlieue.

« Le roi avait également invité à cette fête nationale M. le préfet, les principales autorités et les officiers supérieurs des gardes nationales du département de Seine-et-Oise.

« L'armée était représentée par MM. les maréchaux de France, les amiraux, un grand nombre de lieutenants généraux, de maréchaux de camp, de vice-amiraux, contre-amiraux, d'officiers généraux en retraite; par les états-majors de la première division militaire, des places de Paris et de Versailles; par les colonels, lieutenants-colonels des régiments qui forment la garnison de ces deux villes; enfin par l'état-major et les officiers supérieurs de l'école royale militaire de Saint-Cyr.

« Indépendamment des membres de l'Institut de France, le roi avait bien voulu inviter un grand nombre d'hommes de lettres, d'artistes, et particulièrement les peintres et les sculpteurs qui ont concouru par leurs travaux à enrichir le nouveau musée.

« Le roi et la reine sont partis à trois heures de Trianon pour se rendre au palais de Versailles.....

« Depuis dix heures du matin toutes les salles du

musée de Versailles étaient ouvertes aux personnes invitées, qui avaient pu les parcourir en attendant l'arrivée du roi.

« Leurs majestés ont été accueillies par les témoignages du plus vif dévouement; elles se sont rendues aux galeries du premier étage par l'escalier de marbre, ont traversé la grande salle des Gardes, aujourd'hui salle de Napoléon, la salle de 1792, les quatre salles consacrées aux campagnes de 1793, 1794, 1795 et 1796; elles sont entrées ensuite dans la grande galerie des Batailles, où l'on voit, retracés sur la toile, tous les hauts faits de la valeur française, depuis la bataille de Tolbiac jusqu'à celle de Wagram. La foule des invités, qui se pressaient autour du roi, ne pouvait se lasser d'admirer les belles proportions, les riches ornements de cette galerie entièrement nouvelle.

« Après avoir parcouru d'autres salles, parmi lesquelles on a surtout remarqué la salle des États généraux, la salle de 1830, où figurent les principaux événements de la révolution de juillet, leurs majestés ont traversé la galerie des sculptures et se sont arrêtées dans la chambre du lit de Louis XIV, pour examiner toutes les parties de l'ancien ameublement restaurées avec une grande magnificence.

« Le banquet royal, auquel quinze cents personnes étaient conviées, a eu lieu dans la grande galerie de Louis XIV et dans les salons de la Guerre, d'Apollon, de Mercure, de Mars, etc. La table du roi était de six cents couverts et offrait l'aspect le plus splendide. Les

princes présidaient aux autres tables, aussi magnifiquement servies que celle du roi. Un ordre admirable a régné dans le service.

« Après le dîner on s'est répandu de nouveau dans les galeries pour les visiter en détail, en attendant l'heure du spectacle.

« Leurs majestés sont entrées dans la salle de spectacle à huit heures, et se sont placées à l'amphithéâtre au-dessus du parterre. Le roi occupait le milieu, ayant à sa droite la reine, et à sa gauche, la reine des Belges, madame la duchesse d'Orléans et la princesse Marie. La reine avait à sa droite le roi des Belges, madame la grande-duchesse douairière de Mecklembourg, madame la princesse Adélaïde et la princesse Clémentine.

« Le prince royal occupait un siége derrière madame la duchesse d'Orléans; M. le duc de Nemours, M. le prince de Joinville, M. le duc d'Aumale et M. le duc de Montpensier avaient pris place derrière le roi et la reine.

« La salle, éblouissante de lumière, et décorée avec une magnificence que rien ne saurait égaler, était presque entièrement pleine avant l'arrivée du roi. L'entrée de leurs majestés a été saluée par les plus vives acclamations.

A huit heures le spectacle a commencé par le Misanthrope joué, avec les costumes du temps, par M^{lle} Mars et les principaux acteurs de la Comédie française. Les acteurs de l'Académie royale de musique ont ensuite exécuté des fragments du troisième et du cinquième

acte de Robert le Diable : leurs majestés ont plus d'une fois daigné applaudir au talent de Duprez, de Levasseur et de M^{lle} Falcon. Le spectacle a été terminé par un intermède de M. Scribe, destiné à célébrer l'inauguration du musée, et à mettre en parallèle une fête donnée à Versailles par Louis XIV avec la fête toute nationale donnée en ce jour même par le roi des Français.

« L'assemblée tout entière a témoigné le plus vif enthousiasme au moment où l'art du décorateur a fait succéder à l'aspect du vieux Versailles celui de Versailles rendu à son antique splendeur, et consacré par Louis-Philippe à toutes les gloires qui honorent le pays.

« Le spectacle s'est terminé à minuit et demi. Quand le roi a quitté sa place, les acclamations ont éclaté avec une nouvelle force. Alors a commencé la promenade aux flambeaux dans les vastes salles du palais et dans la grande galerie des Batailles. Le roi était précédé de valets de pied portant des torches, suivi de sa famille et de toutes les personnes qui avaient pris part au banquet ou à la représentation.

« LL. MM. sont reparties pour Trianon à deux heures du matin [1]. »

[1] *Moniteur* du 12 juin 1837.

MCLXXXVI.

SIÉGE DE CONSTANTINE. — 13 OCTOBRE 1837.

L'ENNEMI REPOUSSÉ DES HAUTEURS DE COUDIAT-ATI. — 10 OCTOBRE.

.

MCLXXXVII.

SIÉGE DE CONSTANTINE. — 13 OCTOBRE 1837.

MORT DU GÉNÉRAL DAMRÉMONT. — 12 OCTOBRE.

.

MCLXXXVIII.

SIÉGE DE CONSTANTINE. — 13 OCTOBRE 1837.

LES COLONNES D'ASSAUT SE METTENT EN MOUVEMENT.

.

MCLXXXIX.

SIÉGE DE CONSTANTINE. — 13 OCTOBRE 1837.

PRISE DE LA VILLE.

.

Après le succès incomplet de la première expédition contre Constantine, une réparation éclatante était due aux armes françaises. Le soin de l'obtenir fut confié au général Damrémont, gouverneur des possessions fran-

çaises en Afrique. On mit sous ses ordres un corps d'armée plus fort et mieux approvisionné que celui avec lequel le siége avait été tenté l'année précédente. La brigade d'avant-garde était commandée par M^{gr} le duc de Nemours; les deux autres par les maréchaux de camp Trézel et Rulhières. Le général Perregaux remplissait les fonctions de chef d'état-major général de l'armée. L'artillerie et le génie étaient sous les ordres des lieutenants généraux Valée et Rohault de Fleury.

Le 1^{er} octobre 1837 l'armée quitta son campement de Medjz-Ammar, et le 6 au soir elle bivouaquait sous es murs de Constantine.

Ce jour même les commandements furent ainsi répartis : le général Rulhières fut chargé de défendre le plateau de Mansourah, le général Trézel celui de Coudiat-Ati. M^{gr} le duc de Nemours fut mis à la tête des travaux du siége.

Mais à peine étaient-ils commencés que la pluie se mit à tomber par torrents, et il fallut poursuivre l'œuvre difficile de l'armement des batteries sous un déluge d'eau qui dura quatre jours et qu'accompagnaient le feu de la place et les sorties continuelles de la garnison. Malgré tous ces obstacles, quelques pièces commencèrent à battre les murs dans la journée du 9. Successivement deux autres batteries furent armées, et pendant la nuit l'active énergie du général et le dévouement courageux des zouaves parvinrent, à travers les eaux grossies du Rummel et les berges détrempées de la rive gauche, à faire gravir quatre pièces sur les hauteurs de

Coudiat-Ati. Les sorties de l'ennemi n'en devinrent que plus furieuses, et ce fut dans la journée du 10 qu'une troupe de Kabyles, profitant des ravins et de l'escarpement du terrain, s'en vint tirer presque à bout portant sur le petit retranchement dont le mamelon de Coudiat-Ati était couronné. Il fallut alors qu'officiers et soldats courussent ensemble pour repousser une attaque si déterminée. Mgr le duc de Nemours, l'épée à la main, s'élança des premiers avec le colonel Boyer, son aide de camp, et M. de Chabannes, un des officiers de son état-major, et tous pêle-mêle, au milieu des pierres d'un cimetière africain, ils entraînèrent à leur suite quelques braves de la légion étrangère, qui mirent en fuite ces audacieux ennemis.

Le 11 la batterie de brèche fut armée, et, les feux de la place ayant été promptement éteints, elle commença à battre la muraille. Transportée pendant la nuit à cent vingt mètres de la place, elle ouvrit, le 12 au matin, un feu plus rapproché et plus redoutable. Il était huit heures et demie, lorsque le général Damrémont, se rendant à la batterie avec Mgr le duc de Nemours pour visiter les travaux de la nuit, fut emporté par un boulet de canon[1]. Le général Valée prit aussitôt le commandement de l'armée. Il faut ici le laisser parler lui-même.

[1] Le corps du général Damrémont, couvert de son manteau, fut emporté par les officiers de son état-major, accompagnés de Mgr le duc de Nemours et du nouveau général en chef. C'est là ce que représente le tableau de M. Horace Vernet.

« A une heure la batterie de brèche continua la brèche commencée, et vers le soir l'état de cette brèche était tel qu'on put fixer l'assaut pour le lendemain.

« La place d'armes fut prolongée à gauche de la batterie de brèche, pour mettre la garde de tranchée à l'abri d'une attaque à revers. Le travail fut exécuté avec beaucoup de dévouement par les zouaves, dirigés par une compagnie de sapeurs du génie.

« À cinq heures un parlementaire, envoyé par le bey Achmet, fut amené en ma présence, et me remit une lettre dans laquelle le bey me proposait de suspendre les opérations du siége et de renouer les négociations. Cette démarche me parut avoir pour but de gagner du temps, dans l'espoir que la faim et le manque de munitions nous obligeraient bientôt à nous retirer. Je refusai de faire cesser le feu de mes batteries, et le parlementaire partit avec une lettre dans laquelle j'annonçais à Achmet que j'exigeais la remise de la place comme préliminaire de toute négociation.

« Les batteries reçurent ordre de tirer pendant toute la nuit à intervalles inégaux, de manière à empêcher l'ennemi de déblayer la brèche et d'y construire un retranchement intérieur.

« Le 13, à trois heures et demie du matin, la brèche fut reconnue par M. le capitaine du génie Boutault et M. le capitaine de zouaves de Garderens. Le rapport de ces deux officiers fut qu'elle était praticable, et que l'ennemi n'avait pas cherché à en déblayer le pied.

« À quatre heures je me rendis dans la batterie de

brèche avec S. A. R. Mgr le duc de Nemours, qui devait, comme commandant de siége, diriger les colonnes d'assaut, et M. le général Fleury. Les colonnes d'attaque, au nombre de trois, furent formées. La première, commandée par M. le lieutenant-colonel de Lamoricière, fut composée de quarante sapeurs, trois cents zouaves, et les deux compagnies d'élite du bataillon du deuxième léger.

« La deuxième colonne, commandée par M. le colonel Combes, ayant sous ses ordres MM. Bedeau et Leclerc, chefs de bataillon, fut composée de la compagnie franche du deuxième bataillon d'Afrique, de quatre-vingts sapeurs du génie, de cent hommes du troisième bataillon d'Afrique, cent hommes de la légion étrangère, et trois cents hommes du quarante-septième.

« La troisième colonne, aux ordres de M. le colonel Corbin, fut formée de deux bataillons composés de détachements pris, en nombre égal, dans les quatre brigades.

« La première et la deuxième colonne furent placées dans la place d'armes et dans le ravin y attenant; la troisième fut formée derrière le bardo.

« La batterie de brèche reprit son feu exclusivement dirigé sur la brèche; les autres batteries dirigèrent le leur sur les défenses de la place qui pouvaient avoir action sur la marche des colonnes d'assaut.

« A sept heures j'ordonnai l'assaut.

« S. A. R. Mgr le duc de Nemours lança la première colonne. Dirigée par M. le lieutenant-colonel de Lamoricière, elle franchit rapidement l'espace qui la séparait

de la ville, et gravit la brèche sous le feu de l'ennemi. Le colonel de Lamoricière et le chef de bataillon Vieux, aide de camp de M. le général Fleury, arrivèrent les premiers au haut de la brèche, qui fut enlevée sans difficulté. Mais bientôt la colonne, engagée dans un labyrinthe de maisons à moitié détruites, de murs crénelés et de barricades, éprouva la résistance la plus acharnée de la part de l'ennemi. Celui-ci parvint à faire écrouler un pan de mur qui ensevelit un grand nombre des assaillants, et entre autres le chef de bataillon de Sérigny, commandant le bataillon du deuxième léger.

« Dès que la première colonne eut dépassé la brèche, je la fis soutenir par deux compagnies de la deuxième colonne, et successivement, à mesure que les troupes pénétraient dans la ville, des détachements de deux compagnies vinrent appuyer les mouvements de la tête de colonne.

« La marche des troupes dans la ville devint plus rapide après la chute du mur, malgré la résistance de l'ennemi. A droite de la brèche, après avoir fait chèrement acheter la possession d'une porte qui donnait dans une espèce de réduit, les Arabes se retirèrent à distance, et bientôt une mine fortement chargée engloutit et brûla un grand nombre de nos soldats. Plusieurs périrent dans ce cruel moment; d'autres, parmi lesquels je dois citer le colonel Lamoricière et plusieurs officiers de zouaves et du deuxième léger, et les officiers du génie Vieux et Leblanc, furent grièvement blessés. A la gauche, les troupes parvinrent à se loger dans les

maisons voisines de la brèche; les sapeurs du génie cheminèrent à travers les murs, et l'on parvint ainsi à tourner l'ennemi. La même manœuvre, exécutée à la droite, força l'ennemi à se retirer et décida la reddition de la place.

« Le combat se soutint encore pendant près d'une heure dans les murs de la ville; enfin les Arabes, chassés de position en position, furent rejetés sur la Casbah, et le général Rulhières, que je venais de nommer commandant supérieur de la place, y arrivant en même temps qu'eux, les força à mettre bas les armes. Un grand nombre cependant périt en cherchant à se précipiter du rempart dans la plaine.

« Le calme se rétablit bientôt dans la ville. Le drapeau tricolore fut élevé sur les principaux édifices publics, et S. A. R. M^{gr} le duc de Nemours vint prendre possession du palais du bey [1]. »

MCXC.

MARIAGE DU DUC ALEXANDRE DE WURTEMBERG AVEC LA PRINCESSE MARIE D'ORLÉANS. — 17 OCTOBRE 1837.

.

On lit dans le Moniteur, à la date du 18 octobre :

« Le mariage de S. A. R. la princesse Marie avec S. A. R. le duc Alexandre de Wurtemberg a été célébré hier soir à neuf heures au château royal de Trianon.....

[1] *Moniteur* du 8 novembre 1837.

« M. le baron Pasquier, président de la chambre des pairs et chancelier de France, remplissant auprès de la famille royale les fonctions d'officier de l'état civil, assisté de M. le duc Decazes, grand référendaire, et de M. Cauchy, garde des archives de la chambre des pairs, a lu l'acte de mariage. Un mot ajouté pour la circonstance aux formules d'usage a produit une vive impression sur l'assemblée : c'est lorsque M. le président Pasquier, après avoir nommé tous les princes présents, a ajouté d'une voix émue : « M. le duc de Nemours et « M. le prince de Joinville, *absents pour le service du roi.* » On venait d'apprendre que l'armée était à trois lieues de Constantine. Après la lecture de l'acte, le roi et la reine, le roi et la reine des Belges, M. le duc et madame la duchesse d'Orléans, les princes et princesses, se sont avancés pour donner leur signature.....

« Après la signature de l'acte civil, le roi s'est rendu à la chapelle, où le mariage catholique a été célébré par Mgr l'évêque de Versailles assisté de MMgrs les évêques de Meaux et de Maroc.

« Mgr l'évêque de Versailles a adressé aux époux une touchante allocution, empreinte de la foi la plus tolérante et la plus éclairée.

« La cérémonie luthérienne a été faite par M. le pasteur Cuvier, assisté d'un ministre de la même communion. Le langage de M. Cuvier a été plein d'onction et de sagesse. Ces deux discours étaient puisés à la même source, l'esprit évangélique.

« Le roi avait voulu conserver à cette solennité le

caractère d'une fête de famille; mais aujourd'hui ses destinées et celles de sa royale dynastie sont trop étroitement liées à celles du pays pour que la France entière n'y voie pas aussi une fête nationale [1]. »

MCXCI.

PRISE DU FORT SAINT-JEAN D'ULLOA.

ATTAQUE DU FORT PAR L'ESCADRE FRANÇAISE SOUS LES ORDRES DE L'AMIRAL BAUDIN. — 27 NOVEMBRE 1838.

.

MCXCII.

PRISE DE POSSESSION DU FORT SAINT-JEAN D'ULLOA. — 28 NOVEMBRE 1838.

.

Depuis plusieurs années la France réclamait du gouvernement mexicain de justes satisfactions pour une foule de vexations et de violences infligées aux sujets français dans les états de cette république. Le blocus de la Vera-Cruz, la principale place de commerce du Mexique, étant resté insuffisant, une escadre fut mise sous les ordres du contre-amiral Baudin pour obtenir raison ou par la persuasion ou par la force.

Le 1ᵉʳ septembre 1838 la frégate *la Néréide*, sur laquelle l'amiral avait arboré son pavillon, partit de Brest, accompagnée de la corvette *la Créole*, commandée

[1] *Moniteur* du 19 octobre 1837.

par M^gr le prince de Joinville. *La Néréide* rallia à Cadix les deux frégates *la Gloire*, sous les ordres du commandant Lainé, et *la Médée* sous ceux du commandant Leray. Trois cents artilleurs de la marine et trente mineurs du génie étaient adjoints à l'expédition.

Arrivé le 27 octobre au mouillage de Sacrificios, l'amiral Baudin, selon l'esprit de ses instructions, employa tout un mois à négocier avec le gouvernement mexicain : le 27 novembre à midi était le dernier terme assigné à ces négociations. Le résultat n'en ayant point été satisfaisant, l'amiral fit embosser près du récif de Gallega les trois frégates *la Néréide*, *l'Iphigénie*[1] et *la Gloire*, avec les deux bombardes *le Vulcain* et *le Cyclope*, et se mit en mesure d'ouvrir le feu contre le fort Saint-Jean-d'Ulloa.

Laissons parler l'amiral lui-même dans son rapport au ministre de la marine :

«Les trois frégates ainsi embossées, beaupré sur poupe, formaient une ligne serrée parallèle au récif. Du milieu de cette ligne, la tour des signaux, élevée sur le cavalier du bastion de Saint-Crispin, restait au sud-ouest demi-ouest. C'était une position avantageuse, en ce qu'elle nous permettait de battre diagonalement la plus grande partie des ouvrages de la forteresse, en évitant le feu de ses fronts principaux.

«Après avoir remorqué les frégates, les navires à vapeur allèrent mouiller hors de portée de canon de la

[1] La frégate *l'Iphigénie*, commandée par le capitaine de vaisseau Parseval-Deschène, était antérieurement employée au blocus de la Vera-Cruz.

forteresse, mais en position de donner leur assistance, si elle devenait nécessaire.

« Les chaloupes des frégates, armées par les équipages des bricks laissés à l'ancre, et munies chacune d'une ancre à jet et de deux grelins, furent placées à l'abri des frégates, du côté opposé au récif.

« Quelques minutes avant midi, au moment où j'allais placer *la Néréide* près du récif de Gallega, un canot mexicain vint à bord en parlementaire : il portait deux officiers chargés par le lieutenant général Manuel Rincon, commandant le département de Vera-Cruz, de me remettre la réponse définitive du gouvernement mexicain aux demandes de la France. Cette réponse ne me laissait aucun espoir d'obtenir par des voies pacifiques l'honorable accommodement que j'avais été chargé de proposer au cabinet mexicain. Depuis un mois j'avais épuisé tous les moyens de conciliation ; il fallait recourir à la force.

« Un peu avant deux heures et demie, je renvoyai le parlementaire mexicain ; et dès qu'il fut à bonne distance hors de la direction de nos canons, je fis le signal de commencer le feu sur la forteresse.

« Jamais feu ne fut plus vif et mieux dirigé, et je n'eus dès lors d'autre soin que d'en modérer l'ardeur.

« De temps à autre je faisais signal de cesser le feu, pour laisser dissiper le nuage d'épaisse fumée qui nous dérobait la vue de la forteresse. On rectifiait alors le pointage, et le feu recommençait avec une vivacité nouvelle.

« Vers trois heures et demie la corvette *la Créole* parut à la voile, contournant le récif de la Gallega vers le nord ; elle demandait par signal la permission de rallier les frégates d'attaque et de prendre part au combat.

« J'accordai cette permission : Mgr le prince de Joinville vint alors passer entre la frégate *la Gloire* et le récif de la Lavandera, et se maintint dans cette position jusqu'au coucher du soleil, combinant habilement ses bordées de manière à canonner le bastion de Saint-Crispin et la batterie rasante de l'est.

« A quatre heures vingt minutes la tour des signaux, élevée sur le cavalier du bastion de Saint-Crispin, sauta en l'air, en couvrant de ses débris le cavalier et les ouvrages environnants. Déjà deux autres explosions de magasins à poudre avaient eu lieu, l'une dans le fossé de la demi-lune, l'autre dans la batterie rasante de l'est, dont elle avait fait disparaître le corps de garde.

« Une quatrième explosion eut lieu vers cinq heures, et dès lors le feu des Mexicains se ralentit considérablement. Au coucher du soleil plusieurs de leurs batteries paraissaient abandonnées, et la forteresse ne tirait plus que d'un petit nombre de ses pièces. Je donnai alors ordre à *la Créole* d'aller reprendre le mouillage de l'île Verte, et je fis remorquer *la Gloire* au large par *le Météore*.

« Il importait de désencombrer notre position : les frégates étaient mouillées sur un fond de roches aiguës, et elles se trouvaient serrées contre l'accore d'un récif

dont elles ne pouvaient s'éloigner que l'une après l'autre, en sorte que le moindre vent du large qui se serait élevé pendant la nuit aurait rendu leur situation fort dangereuse.

« J'ordonnai donc de cesser le feu à bord de *la Néréide* et de *l'Iphigénie,* et de faire les dispositions pour recevoir les remorques des navires à vapeur. La forteresse avait complétement cessé son feu; les bombardes seules continuaient de tirer sur elle. A huit heures, ne voulant pas qu'elles dépensassent inutilement leurs munitions dans l'obscurité, je leur fis aussi le signal de cesser le feu.

« Vers huit heures et demie un canot parlementaire se dirigea de la forteresse vers *la Néréide,* portant deux officiers mexicains. L'un d'eux, le colonel Manuel Rodriguez de Cela, me dit qu'il était envoyé par le maréchal de camp don Antonio Gaona, commandant la forteresse, pour me demander une suspension d'armes, afin de retirer de dessous les décombres un grand nombre de blessés qui s'y trouvaient ensevelis encore vivants.

« Je répondis que la suspension d'armes avait lieu de fait, puisque je venais de faire cesser le feu, mais qu'elle ne pouvait durer que quelques heures, et que j'exigeais une capitulation, dont je dictai immédiatement les termes. Le colonel n'était point autorisé à traiter d'une capitulation : le général même commandant la forteresse ne pouvait, disait-il, capituler qu'avec l'autorisation du lieutenant général Rincon, dont il était obligé

de prendre les ordres; il demandait le temps nécessaire pour le consulter.

« J'accordai jusqu'à deux heures du matin, et je fis accompagner les officiers mexicains jusqu'à la forteresse par MM. Mengin, chef de bataillon du génie, et Page, lieutenant de vaisseau, attaché à mon état-major. Ces messieurs furent reçus à la barrière par le général Gaona, qui s'excusa de ne pouvoir les admettre, à une telle heure de la nuit, dans l'intérieur de la place; et la conférence s'ouvrit sur la banquette qui borde le fossé.

« A peine avait-elle commencé, qu'arriva de Vera-Cruz l'ancien président, le général Santa-Anna, accompagné de plusieurs officiers supérieurs; il venait s'informer de la situation de la forteresse. Sa présence interrompit l'entretien du général Gaona avec mes officiers, qui revinrent à bord, à onze heures du soir, sans avoir rien conclu.

« Je pris alors le parti d'écrire au général Rincon pour lui faire comprendre l'impossibilité dans laquelle il se trouvait de défendre la ville de la Vera-Cruz du côté de la mer, après que la forteresse serait réduite, et je lui offris une capitulation honorable. A deux heures du matin le colonel mexicain de Cela se présenta de nouveau à bord de *la Néréide*: il m'apportait un message verbal du général Gaona, qui reconnaissait la nécessité d'une capitulation pour la forteresse, mais qui se défendait de traiter sans l'autorisation du général Rincon.

« A trois heures j'expédiai à Vera-Cruz mon chef

d'état-major M. Doret, et le lieutenant de vaisseau Page, avec ordre de presser le général Rincon et de lui faire signer une capitulation. Au point du jour *la Gloire* vint reprendre le poste d'embossage qu'elle avait occupé la veille, sur l'avant de *la Néréide*. J'avais aussi appelé *la Médée* et *la Créole*, pour le cas où les Mexicains tenteraient de renouveler le combat : ces deux navires vinrent s'embosser par le travers de la batterie rasante de l'est.

« A huit heures les officiers que j'avais envoyés à Vera-Cruz pour traiter avec le général Rincon n'étaient pas encore de retour. J'écrivis à M. Doret de signifier au général Rincon que, si la capitulation n'était pas signée dans une demi-heure, j'ouvrirais mon feu sur la ville. Quelques instants après M. Doret arriva : il n'avait pas reçu ma lettre, et ne m'apportait de capitulation signée que pour la forteresse d'Ulloa seulement. Le général Rincon avait refusé de s'engager pour la ville; mais l'officier porteur de ma lettre, n'ayant plus trouvé M. Doret chez le général Rincon, avait fait connaître verbalement la substance de mon message au général, qui m'envoya aussitôt deux officiers chargés de traiter avec moi. La convention relative à la ville fut donc conclue, à quelques légères modifications près, dans les termes que j'avais moi-même offerts.

« C'était à midi que la forteresse devait nous être remise ; mais elle n'a qu'une seule porte, à laquelle on arrive par un quai fort étroit, dont l'accès se trouvait obstrué par les chaloupes canonnières mexicaines cou-

lées bas dans le combat de la veille. D'ailleurs l'encombrement des blessés mexicains était tel, que, malgré les efforts des officiers qui commandaient les embarcations de l'escadre, l'évacuation ne put être terminée qu'à deux heures après midi.

« Je fis alors occuper la forteresse par les trois compagnies d'artillerie de la marine et l'escouade des mineurs embarqués sur les frégates. Lorsque le pavillon de France fut hissé, tous les navires de l'escadre le saluèrent de vingt et un coups de canon, et les équipages sur les vergues, de trois cris de *vive le roi*[1] ! »

MCXCIII.

COMBAT DE LA VERA-CRUZ. — 5 DÉCEMBRE 1838.

.

L'amiral Baudin, dans un second rapport, raconte ainsi les événements qui ont amené la prise de la Vera-Cruz par les Français :

« Le 4 j'étais avec la plus grande partie de l'escadre aux mouillages de l'île Verte et de Pajaros, lorsque, dans l'après-midi, le capitaine comte de Gourdon, du brick *le Cuirassier*, stationné dans le port de Vera-Cruz, me donna avis que de nouvelles troupes mexicaines entraient dans la ville, et que beaucoup de nos compatriotes, craignant de mauvais traitements par suite

[1] *Moniteur* du 9 février 1839.

de cette violation de la capitulation, demandaient à se réfugier dans la forteresse.

« Je partis sur-le-champ dans mon canot pour Vera-Cruz, en faisant signal au brick *l'Alcibiade* d'appareiller de l'île Verte, et d'aller mouiller devant la ville, afin d'y renforcer la station, qui déjà se composait du *Cuirassier*, de *la Créole* et de *l'Éclipse*.

« A quatre heures après midi, au moment où j'entrai dans le port, je reçus une lettre de l'ancien président de la république, le général Santa-Anna. Il m'annonçait sa nomination au commandement général du département de Vera-Cruz, en remplacement du général Rincon, et le refus du gouvernement mexicain de donner son approbation à la convention relative à la ville de Vera-Cruz. La lettre du général Santa-Anna contenait un exemplaire imprimé du décret du 30 novembre, par lequel le président Bustamente déclarait la guerre à la France.

« Je répondis au général Santa-Anna que la convention relative à la Vera-Cruz, se trouvant violée de son fait, cessait d'être obligatoire pour moi; je l'avertis d'ailleurs qu'il eût à s'abstenir de toute vexation ou de tout abus de pouvoir envers les Français établis dans l'étendue de son commandement.

« J'allai à la forteresse : un grand nombre de nos nationaux s'y étaient réfugiés avec leurs familles.

« Pendant quelques heures le général Santa-Anna avait paru vouloir leur interdire la sortie de la ville : leur empressement à la quitter n'avait été que plus grand.

Ils avaient d'ailleurs appris que des forces mexicaines considérables devaient l'occuper, et déjà une partie de ces forces était entrée : la terreur était dans la population mexicaine et étrangère de Vera-Cruz, qui s'attendait à voir la ville devenir le théâtre d'un combat.

« En traitant huit jours avant avec le général Rincon, j'avais bien pu ménager l'orgueil mexicain et m'abstenir d'exiger le désarmement de Vera-Cruz : le caractère honorable du général Rincon était une garantie; d'ailleurs je ne voulais pas humilier trop profondément le Mexique au moment où je lui offrais la paix. Mais le caractère de haine et de fureur que le gouvernement mexicain s'efforçait d'imprimer à la guerre ne me permettait plus de laisser entre les mains de la garnison de Vera-Cruz des armes dont elle aurait pu être tentée de faire un usage imprudent. Il me répugnait de tirer sur la ville et de la détruire : le seul moyen de la sauver était de la désarmer; j'en formai la résolution.

« A neuf heures du soir j'expédiai à tous les navires de la division mouillés entre les récifs de l'île Verte et de Pajaros l'ordre de se préparer à effectuer une descente le lendemain, à quatre heures du matin. Chacun des commandants reçut une copie du dispositif d'attaque.

« Le 5, à l'heure indiquée, les chaloupes et grands canots, portant les compagnies de débarquement formées des équipages de la division, se trouvaient réunies dans le plus grand silence aux postes que je leur avais assignés, le long du bord de nos navires mouillés dans le port de Vera-Cruz. Malheureusement une brume

très-épaisse avait empêché quelques embarcations de rallier : de ce nombre étaient celles de *la Néréide*, qui portaient une partie des échelles d'escalade, des pétards pour enfoncer les portes, et d'autres objets nécessaires à l'attaque.

« J'attendis inutilement jusqu'à cinq heures et demie; enfin, le jour étant sur le point de paraître, je donnai l'ordre de départ à six heures moins un quart. Les embarcations formées sur trois colonnes avaient pris terre sur la plage de Vera-Cruz, à la faveur de la brume, sans être aperçues. Le débarquement s'effectua dans un ordre parfait, chacun des commandants marchant à la tête du détachement de son équipage.

« La colonne de droite, commandée par le capitaine Lainé, de *la Gloire*, suivi du capitaine Leray, de *la Médée*, escalada le fort de la Conception armé de treize canons de vingt-quatre et de deux mortiers, s'en empara, et, poursuivant sa route le long des remparts, délogea successivement l'ennemi des premier, deuxième et troisième bastions du côté de la porte de Mexico. Une partie de la garnison s'enfuit précipitamment par cette porte. Les canons furent encloués, jetés par-dessus les remparts, et les affûts détruits à coups de hache.

« La colonne de gauche, commandée par le capitaine Parseval, de *l'Iphigénie*, ayant sous ses ordres le capitaine Turpin, de *la Néréide*, se partagea en deux sections : l'une, dirigée par les capitaines Olivier, du *Cyclope*, et Saint-Georges, du *Volcan*, pénétra dans la ville en enfonçant la poterne du Bastrillo; l'autre, ayant

le capitaine Parseval à la tête, appliqua les échelles au mur, et enleva à l'escalade, sans beaucoup de résistance, le fort de Saint-Yago, armé de vingt-huit canons du calibre de vingt-quatre pour la plupart, et de deux mortiers.

« Le capitaine Parseval s'empara ensuite du premier bastion à gauche vers la porte de la Merced, armé de huit bouches à feu; puis, laissant une partie de son monde dans ce bastion et dans le fort de Saint-Yago pour garder l'artillerie, il s'avança le long des remparts pour en faire le tour et opérer sa jonction avec la colonne de droite, conformément à mes instructions.

« Pendant que le débarquement s'effectuait sous le fort, à droite et à gauche de la ville, la colonne du centre débarquait au môle. Cette colonne se composait de deux compagnies et demie d'artilleurs de la marine, sous les ordres du chef de bataillon Colombel, que j'avais nommé commandant de la forteresse d'Ulloa; de deux compagnies de marins, et d'une escouade de vingt mineurs commandée par le lieutenant Tholer; son avant-garde était formée par quatre-vingt-dix marins de *la Créole*, ayant à leur tête S. A. R. le prince de Joinville.

« La porte du môle fut enfoncée au moyen de sacs à poudre, et le prince s'élança le premier dans la ville. Des deux compagnies de marins, l'une prit sur la droite, en longeant intérieurement la muraille, pour attaquer le fort de la Conception; l'autre, marchant sur la gauche, se dirigea sur le fort de Saint-Yago, ayant pour guide le commandant du génie Mengin.

« Pendant ce temps son altesse royale, suivie des offi-

ciers de *la Créole*, de son détachement de marins et d'une partie des artilleurs, se dirigeait au pas de course vers la maison habitée par les généraux Santa-Anna et Arista. La garde placée au dehors fit feu et se jeta dans la maison. Bientôt un combat s'engagea sous les portiques de la cour, sur l'escalier et jusque dans les chambres, qu'il fallut forcer l'une après l'autre en tuant les Mexicains qui les défendaient. De notre côté, nous eûmes plusieurs blessés, entre autres le capitaine du génie Chauchard, le lieutenant de vaisseau Goubin, du navire à vapeur *le Phaéton*, et l'enseigne Morel, du même navire.

« Enfin on pénétra dans l'appartement du général Arista; un second maître, de *la Créole*, se jeta sur lui et le saisit au corps : le prince arriva au même instant et reçut l'épée du général. Sa maison fut fouillée, mais on ne put trouver le général Santa-Anna : la résistance de sa garde lui avait donné le temps de se sauver par les toits, dont la construction en terrasse favorisa sa fuite. Je fis conduire à bord du *Cuirassier* le général Arista et les officiers mexicains prisonniers : ils y furent traités avec tous les égards dus à leur position.

« Cependant la colonne de gauche, continuant sa route le long des remparts, était parvenue devant une grande caserne située près de la porte de la Merced : des coups de canon à mitraille et une vive fusillade partie des fenêtres l'avaient arrêtée au passage. Son altesse royale, avertie de cette résistance, se porta de suite devant la caserne avec ses marins de *la Créole*, et fit

pointer son petit obusier de montagne sur la porte. Aussitôt que le coup fut parti le prince s'élança au milieu de la fumée vers la porte, croyant l'avoir enfoncée; le boulet n'avait fait que son trou.

« La fusillade redoubla alors par les fenêtres : plusieurs hommes furent tués, parmi lesquels M. Olivier, lieutenant d'artilleurs. MM. Mengin, chef de bataillon du génie, Maréchal, lieutenant d'artillerie, Miniac, enseigne de *la Néréide*, Magnier et Gervais, élèves de *la Créole*, Jauge, de *la Gloire*, et bon nombre de marins et d'artilleurs furent blessés : il fallut se retirer dans les rues adjacentes, et le capitaine Lainé, commandant la colonne de droite, étant alors arrivé, son altesse royale se rangea sous ses ordres.

« Le capitaine Lainé m'envoya un officier pour me rendre compte de ce qui se passait, et employa ensuite les mineurs à préparer les matériaux d'une barricade qu'il se proposait d'élever près la porte de la caserne.

« Je fis alors descendre de l'un des bastions une pièce de six mexicaine, la seule que nous n'eussions point mise hors de service; je la fis conduire dans la rue des Dames, dont l'axe est perpendiculaire au mur de la caserne, et je fis tirer trois coups sur la porte, sans parvenir à l'enfoncer. Je jugeai qu'elle devait être murée en dedans avec des sacs à terre, dont les Mexicains avaient une immense quantité sur tous leurs ouvrages et jusque dans les maisons.

« La position de la caserne était forte : il fallait lui

faire subir un véritable siége, sans autre résultat utile que de nous mettre en possession de murailles que je ne voulais pas occuper, et de prisonniers que je ne voulais pas garder, ne pouvant pas les nourrir. L'unique but de mon expédition avait été le désarmement de la ville. Ce but se trouvait complétement atteint; dès lors il convenait d'autant plus de se retirer immédiatement, que l'état de l'atmosphère annonçait un prochain coup de vent de nord qui aurait rendu impossible le retour des commandants et des équipages à bord de leurs navires, mouillés pour la plupart à grande distance et sans aucun abri.

« J'ordonnai donc le rembarquement : il s'effectua dans le plus grand ordre, chaque colonne emportant ses blessés et même ses morts, sans en laisser un seul, et allant retrouver ses chaloupes au point même où le débarquement avait eu lieu.

« Toutefois l'acharnement avec lequel les Mexicains avaient défendu leur caserne m'avait fait prévoir qu'ils ne nous laisseraient pas partir sans chercher à nous inquiéter. J'ordonnai que les cinq chaloupes de la colonne du centre, qui portaient des caronades à l'avant, demeurassent le bout à la plage jusqu'après le départ des autres embarcations; et je fis placer sur l'extrémité du môle une pièce de six mexicaine, chargée à mitraille et pointée sur la porte de la ville.

« Ces dispositions achevées, je fis rembarquer le peloton de marins qui était resté pour garder la porte; et j'étais sur le point de me rembarquer moi-même le der-

nier, lorsqu'une colonne mexicaine, conduite par le général Santa-Anna en personne, déboucha au pas de course par cette porte. Je commandai de mettre le feu à la pièce mexicaine chargée à mitraille, et j'entrai dans mon canot.

« Cette décharge porta le ravage dans la colonne mexicaine; une partie des hommes qui la composaient se jeta sur la plage à la droite du môle et borda le pied du rempart, dont toutes les meurtrières se garnirent à l'instant de tirailleurs. Le reste de la colonne s'avança avec audace sur le môle et commença un feu de mousqueterie très-vif principalement dirigé sur mon canot, qui fut en un moment criblé de balles. Mon patron tomba percé de six blessures; l'élève de service, M. Halna du Frétay, en reçut deux, et un autre élève, M. Chaptal, jeune homme de grande espérance, fut tué. J'ordonnai alors aux cinq chaloupes de faire feu de leurs caronades. Elles balayèrent de leur mitraille le môle et la plage, et firent un grand carnage des Mexicains. Une brume très-épaisse survint tout à coup et couvrit la retraite de l'ennemi, qui évacua la ville et alla camper sur la rive gauche de la rivière de Vergara. Le général Rancon-Hernandez a pris le commandement à la place du général Santa-Anna, qui a eu son cheval tué sous lui dans l'attaque sur le môle, et a reçu trois blessures graves; on lui a coupé une cuisse, il est question de lui couper un bras; on désespère de ses jours.

« Notre perte a été peu considérable : elle se monte en tout à huit tués et cinquante-six blessés [1]. »

[1] *Moniteur* du 9 février 1839.

MCXCIV.

UNE DIVISION DE L'ARMÉE FRANÇAISE EN AFRIQUE TRAVERSE LE PASSAGE DES PORTES-DE-FER. — 28 OCTOBRE 1839.

.

Le 19 septembre 1839 M. le duc d'Orléans s'embarqua à Port-Vendres pour visiter les établissements français en Afrique. Après avoir parcouru successivement les provinces d'Oran, d'Alger et de Constantine, le prince, dirigé dans sa marche par le maréchal Valée, se rendit à Sétif, ancienne colonie romaine, dont les ruines abritèrent le campement de notre petite armée. De là on s'attendait que la colonne expéditionnaire allait marcher sur Bougie, lorsque, le 26 octobre, on se mit en route vers le sud, et tout aussitôt l'imagination du soldat français eut deviné l'aventureuse entreprise du passage des Bibans.

Pendant deux jours le maréchal fit appuyer la division que commandait M. le duc d'Orléans par celle du général Galbois, et l'on franchit avec de grandes fatigues, mais sans rencontrer d'ennemis, une succession de crêtes élevées et de vallées profondes. Le 28 au matin les deux divisions se séparèrent. Pendant que le général Galbois retournait dans la province de Constantine, pour y terminer les travaux nécessaires à l'occupation définitive de la position militaire de Sétif, le maréchal Valée, avec les trois mille hommes que commandait

M. le duc d'Orléans, s'engagea dans ces formidables défilés où les légions romaines, non plus que les armées turques, n'avaient jamais pénétré.

Laissons parler ici un des témoins oculaires de cette marche mémorable :

« La colonne marchait depuis une heure, tantôt dans le lit de l'Oued-Boukethen, tantôt sur l'une ou l'autre de ses rives, ayant en tête les deux cheiks arabes pour guides, lorsque la vallée, assez large jusque-là, se rétrécit tout à coup, et nous commençâmes à voir se dresser devant nous d'immenses murailles de rochers, dont les crêtes pressées les unes contre les autres festonnaient l'horizon d'une manière tout à fait singulière. Nous nous mîmes alors à gravir un rude sentier sur la rive gauche du torrent, et, après de rudes montées et des descentes pénibles, où nos sapeurs durent travailler pour que les mulets pussent passer, nous nous trouvâmes au milieu de cette gigantesque formation de rochers escarpés que nous avions admirée devant nous quelques pas auparavant. Ces grandes murailles calcaires de huit à neuf cents pieds de hauteur, toutes orientées de l'est dix degrés nord à l'ouest dix degrés sud, se succèdent, séparées par des intervalles de quarante à cent pieds qu'occupaient des parties marneuses détruites par le temps, et vont s'appuyer à des crêtes qu'elles coupent en ressauts infranchissables, et qu'il serait presque impossible de couronner régulièrement. Une dernière descente presque à pic nous fit arriver au milieu du site le plus sauvage, où, après avoir marché

près de dix minutes à travers des rochers dont le surplomb s'exhausse de plus en plus, et après avoir tourné à droite, à angle droit, dans le lit du torrent, nous nous trouvâmes dans un fond resserré où il eût été facile de nous fusiller à bout portant du haut de ces espèces de murailles, sans que nous eussions pu rien faire contre les assaillants. Là se trouve la première porte, ouverture de huit pieds de large, pratiquée perpendiculairement dans une de ces grandes murailles, rouges dans le haut et grises dans le bas. Des ruelles latérales, formées par la destruction des parties marneuses, se succèdent jusqu'à la seconde porte, où un mulet chargé peut à peine passer. La troisième est quinze pas plus loin, en tournant à droite. La quatrième porte, plus large que les autres, est à cinquante pas de la troisième ; puis le défilé, toujours étroit, s'élargit un peu et ne dure guère plus de trois cents pas. C'est du haut en bas des murailles calcaires que les eaux ont péniblement franchi ces étroites ouvertures, auxquelles leur aspect extraordinaire, dont aucune description ne peut donner l'idée, a si justement mérité le nom de portes. C'est là que s'est précipitée notre avant-garde, ayant à sa tête M. le prince royal et M. le maréchal gouverneur, au son de nos musiques militaires, aux cris de joie de nos soldats qui ébranlaient ces roches sauvages. Sur leur flanc nos sapeurs ont gravé cette simple inscription : *Armée française*, 1839. En sortant de ce sombre défilé, nous avons trouvé le soleil éclairant une jolie vallée, et bientôt chaque soldat gagnait la grande halte à peu de

distance de là, ayant à la main une palme arrachée au tronc de vieux palmiers qui, à l'ombre redoutée des rochers du Biban, s'étaient crus en vain à l'abri des outrages de nos briquets.

« Il aurait été impossible de songer à couronner régulièrement une position aussi extraordinaire ; il eût fallu plus d'une journée pour cela, et le temps était l'élément de notre succès. Le prince royal avait ordonné à l'avant-garde de s'élancer à travers le défilé, et d'occuper immédiatement les crêtes de sortie ; trois compagnies d'élite devaient en faire autant à droite et à gauche pendant le passage du reste de la division et du convoi. Ces dispositions, qui furent couronnées d'un plein succès, mettaient à même de déjouer une attaque ; mais rien de cela n'eut lieu. Quatre coups de fusil, tirés de loin par deux maraudeurs, et qui n'atteignirent personne, vinrent seuls protester contre le passage miraculeux que venait d'opérer notre colonne, et pour lequel il ne fallut pas moins de trois heures et demie. Un beau soleil éclaira notre grande halte, pendant laquelle l'ivresse joyeuse de nos régiments se manifestait de mille manières, et par une foule de ces mots que savent improviser les soldats français. Nos baïonnettes couronnaient les hauteurs voisines ; un orage, éclatant au loin à notre droite, mêlait ses éclairs et l'éclat du tonnerre aux bruyants accords de nos musiques militaires, et chacun de nous se livrait à l'espoir, sentant que l'on venait d'accomplir la partie la plus difficile de notre belle entreprise, que la moindre crue d'eau, qui ne s'élève pas

à moins de trente pieds entre les portes, eût rendue impossible[1]. »

MCXCV.
COMBAT DE L'OUÂD-HALLEG. — 31 DÉCEMBRE 1839.

.

Au mois de novembre 1839 la guerre sainte, prêchée par Abd-el-Kader parmi les tribus arabes de l'Algérie, éclata par de soudaines hostilités, et la riche plaine de la Metidja fut, sur plusieurs points, livrée à toutes les horreurs du pillage et de l'incendie. Lorsque les grandes pluies qui, à cette époque de l'année, inondent les terres de l'Afrique septentrionale, eurent cessé de rendre les routes impraticables, le maréchal Valée s'empressa d'aller prendre sur l'ennemi une revanche éclatante. Le 30 décembre il était à Bouffarick; l'infanterie régulière de l'émir, avec de nombreux détachements de Kabyles, occupait la première arête des montagnes des Beni-Salahs, entre la Chiffa et l'Ouâd-el-Kebir; la cavalerie arabe était campée au pied des montagnes, entre Mered et Bélidah : toutes les forces des khalifas de Médéah et de Miliana se trouvaient là réunies.

Le lendemain, à sept heures du matin, le maréchal dirigea sa colonne, par la route d'Oran, sur le camp abandonné d'Ouâd-Halleg. Deux heures après, le combat était engagé avec la cavalerie ennemie, que le maréchal s'occupa seulement à contenir en lui opposant le feu de nos tirailleurs habilement distribués dans les

[1] *Journal des Débats* du 13 novembre 1839.

plis du terrain, et en lui envoyant quelques volées d'artillerie. C'était à l'infanterie d'Abd-el-Kader qu'il voulait sérieusement livrer bataille; toutes ses manœuvres avaient eu pour but jusque-là de l'attirer dans la plaine, en le séparant de l'Atlas.

« Ce que j'avais prévu arriva, dit le maréchal dans son rapport. Vers une heure le colonel Changarnier, qui se trouvait avec les premiers tirailleurs de droite, me fit prévenir que les troupes régulières de l'émir paraissaient dans la plaine, et qu'on apercevait distinctement les baïonnettes au-dessus des broussailles qui couvrent le terrain entre l'ancien lit de l'Ouâd-el-Kebir et la Chiffa. Je fis aussitôt reformer ma ligne, et j'envoyai le lieutenant-colonel de Salles, mon aide de camp, reconnaître la position des Arabes. Cet officier supérieur me rendit compte, peu de moments après, que l'ennemi occupait la berge gauche de l'ancien lit de l'Ouâd-el-Kebir; que son infanterie, arrivée en colonnes, s'était déployée en faisant un feu de deux rangs sur le centre; que la force de cette infanterie pouvait être évaluée à trois bataillons, dont un, entièrement composé de soldats réguliers, occupait le centre de la ligne, et les deux autres, composés de Kabyles encadrés dans des détachements de réguliers, avaient pris position à droite et à gauche du bataillon régulier; qu'au centre de la ligne on apercevait les drapeaux du khalifa de l'émir, et que la cavalerie qui avait combattu contre nous toute la matinée se réunissait et venait prendre position à gauche de l'infanterie.

« J'ordonnai alors à ma ligne de changer de direction à droite : le dix-septième léger dut rester en arrière pour contenir la cavalerie ennemie et protéger ma communication avec le camp supérieur; je pensais d'ailleurs que la garnison de ce camp, qui était à peu de distance, ferait une sortie. Le premier régiment de chasseurs se porta rapidement à l'extrême gauche de la ligne, de manière à déborder l'ennemi et à se placer entre lui et la montagne. Je prescrivis à l'artillerie de se tenir prête à faire feu pour contenir la cavalerie ennemie ; mais je ne voulus pas faire tirer sur l'infanterie, résolu que j'étais à l'aborder à l'arme blanche. Lorsque le mouvement de ma ligne fut terminé, elle se trouvait sur le bord du ravin de l'ancien lit de l'Ouâd-el-Kebir : le feu de l'ennemi redoubla en ce moment ; je fis aussitôt battre la charge dans l'infanterie, et j'ordonnai au colonel Bourjolly de faire prendre le galop à son régiment, et de charger à fond l'infanterie arabe.

« Le deuxième léger, le vingt-troisième de ligne, le premier de chasseurs se jetèrent dans le ravin avec une formidable résolution, sous le feu de la ligne ennemie. Ces régiments gravirent la berge opposée sans tirer un coup de fusil, et chargèrent les Arabes, qui, effrayés de l'élan de nos soldats, tournèrent le dos au premier choc et voulurent se mettre en retraite; mais il était trop tard pour eux, toute notre ligne les suivit la baïonnette dans les reins : les chasseurs les séparaient de la montagne et les refoulaient devant l'infanterie, ne leur laissant d'autre ligne de retraite que la Chiffa. Je fis conti-

nuer vigoureusement la poursuite ; trois fois je fis reprendre la charge aux chasseurs, et nous menâmes ainsi l'ennemi jusqu'à un ravin qui touche à la Chiffa. Tout ce qui restait de l'infanterie régulière se sauva à travers la plaine des Hadjoutes.

« Pendant ce temps, l'artillerie, protégée par le vingt-troisième de ligne, avait fait feu sur les cavaliers arabes, qui, effrayés de la destruction de l'infanterie, se retirèrent précipitamment, et repassèrent la Chiffa. J'arrêtai ma ligne à peu de distance de cette rivière; les hommes et les chevaux étaient fatigués, et nous n'avions plus d'ennemis devant nous.....

« L'ennemi a laissé en notre pouvoir trois drapeaux, une pièce de canon, les caisses des tambours des bataillons réguliers, quatre cents fusils et trois cents cadavres de fantassins réguliers. Beaucoup de cavaliers arabes ont également été tués ; mais, suivant l'usage, ils ont été emportés, ainsi qu'une partie de ceux des Kabyles. Les Arabes ont eu, en outre, un nombre considérable de blessés [1]. »

MCXCVI.

DÉFENSE DU FORT DE MAZAGRAN PAR CENT VINGT-TROIS SOLDATS FRANÇAIS CONTRE DOUZE MILLE ARABES. — 2-6 FÉVRIER 1840.

.

La province d'Oran devint presque en même temps que celle d'Alger le théâtre de la guerre sainte. Au com-

[1] *Moniteur* du 20 janvier 1840.

mencement du mois de février les beys de Mascara et de Tlemcen vinrent, à la tête de douze mille hommes, attaquer le réduit fortifié de Mazagran, défendu seulement par cent vingt-trois hommes du premier bataillon d'Afrique, sous les ordres du capitaine Lelièvre. Nous empruntons les propres paroles de l'ordre du jour adressé par le général Gueheneuc aux troupes de la division d'Oran :

« L'attaque a duré cinq jours : la force totale de l'ennemi est estimée à douze mille hommes, d'après les calculs les plus modérés ; il avait avec lui deux pièces d'artillerie.

« Le 3 février, entre dix et onze heures du matin, une colonne de huit cents hommes est venue attaquer le réduit de Mazagran..... La ville, n'étant point occupée, fut envahie en un instant par l'ennemi : une vive fusillade s'engagea de part et d'autre ; l'artillerie ennemie ouvrit son feu : la nuit mit fin au combat.

« Le 4 l'ennemi, plus nombreux que la veille, renouvela l'attaque, qui commença à six heures du matin et dura jusqu'à six heures du soir, et fut encore repoussé avec perte.

« Le 5 nouvelle attaque, qui eut le même sort que les précédentes.

« L'artillerie des Arabes ayant fait brèche dans les murs de Mazagran, la garnison profita de la nuit pour réparer les murailles, panser les blessés et se préparer à de nouveaux combats. Enfin le 6 l'ennemi fit une tentative désespérée pour se rendre maître de ce poste :

une colonne de deux mille fantassins donna l'assaut; l'ennemi parvint jusque sur la muraille; mais, grâce à l'intrépide opiniâtreté de la garnison, il fut repoussé, tantôt à coups de baïonnettes, tantôt avec des grenades, et même à coups de pierres. Ce fut son dernier effort : entièrement découragé, il se retira, abandonnant l'attaque et ses positions. »

MCXCVII.
COMBAT DE L'AFFROUN. — 27 AVRIL 1840.

.

« Le 25 avril le corps expéditionnaire destiné à pénétrer dans la province de Titterie, et à occuper Médéah, prit position sur la Chiffa, de Koléah au camp de Bélidah. Il était fort d'environ neuf mille hommes de troupes de toutes armes, en face d'un ennemi qui n'avait pas moins de dix à douze mille cavaliers et de six à sept mille fantassins.....

« Le 27 avril l'armée passa la Chiffa : elle marcha sur quatre colonnes; M. le duc d'Orléans formait l'avant-garde, avec la première division, moins les zouaves..... Il devait déborder le bois des Karesas, dans lequel les autres colonnes devaient pénétrer. S. A. R. quitta le camp de Bélidah à cinq heures et demie du matin, et arriva à la position indiquée sans avoir rencontré l'ennemi.

« A l'extrême droite, le colonel Lamoricière partit

de Koléah avec les zouaves et les gendarmes maures...
Il avait pour mission de s'avancer entre le Sahel et les
Karesas, de pénétrer dans ce bois, et de détruire tous
les établissements hadjoutes.

« Au centre, le général de Rumigny, avec trois bataillons de la deuxième division et deux escadrons du premier régiment de marche, devait appuyer le mouvement du colonel Lamoricière, et prendre position au confluent de l'Ouâd-Jer et du Bou-Roumi. Je me portai moi-même avec la réserve, entre la première et la deuxième division, pour envelopper le bois des Karesas et détruire le repaire des Hadjoutes[1]..... »

Il était quatre heures lorsque l'ennemi, jusqu'alors invisible, commença à paraître. C'était toute la cavalerie du khalifa de Miliana qui débouchait par la gorge de l'Ouâd-Jer, et se déployait parallèlement au flanc gauche de l'armée française. Le maréchal ordonna aussitôt un mouvement dont l'effet devait être de déborder les Arabes sur leurs deux côtés, et de les rejeter dans les montagnes de Mouzaïa.

M. le duc d'Orléans, qui, avant de recevoir les ordres du maréchal, avait prévu le mouvement, était déjà à portée de l'ennemi. Il commanda aussitôt au premier régiment des chasseurs d'Afrique de charger contre les Arabes. Le soin de porter cet ordre fut remis au duc d'Aumale, qui remplissait les fonctions d'officier d'ordonnance auprès de son frère, et le jeune prince, qui

[1] Rapport du maréchal Valée au ministre de la guerre. (*Moniteur* du 5 juin 1840.)

recevait ce jour-là le baptême du feu, fut toujours en avant des escadrons, dont l'ardeur était encore augmentée par son exemple. Cette brillante charge, soutenue par le général Blanquefort avec le deuxième régiment de marche, eut pour effet de rejeter l'ennemi sur la rive droite de l'Ouâd-Jer. Une autre charge, dirigée par le lieutenant général Schramm, qui lança contre les Arabes le premier régiment de marche, les accula au pied des hauteurs de l'Affroun. Ce fut dans ce combat de cavalerie très-vif et très-meurtrier que le brave colonel Miltgen tomba blessé mortellement.

L'ennemi croyait la journée terminée et s'apprêtait à reprendre le camp occupé depuis longtemps par le khalifa de Miliana; mais le maréchal, qui avait reconnu la position de l'Affroun, avait en même temps pris la résolution de l'en déloger. Il ordonna à M. le duc d'Orléans d'attaquer par la gauche le mamelon où étaient postés les Arabes, pendant que le dix-septième léger allait les aborder de front. En un instant la charge battit sur toute la ligne, on s'ébranla au cri de *vive le roi!* et l'élan des troupes fut tel, que, malgré les difficultés du terrain, les crêtes furent aussitôt couronnées par la cavalerie que par l'infanterie. Les Arabes, culbutés de toute part et dispersés dans la vallée du Bou-Roumi, virent leur fuite protégée par la nuit.

MCXCVIII.

L'ARMÉE FRANÇAISE EMPORTE LE TÉNIAH DE MOUZAÏA.
— 12 MAI 1840.

ENLÈVEMENT DES REDOUTES PAR LE DEUXIÈME LÉGER, SOUS LES ORDRES DU COLONEL CHANGARNIER.

.

MCXCIX.

L'ARMÉE FRANÇAISE EMPORTE LE TÉNIAH DE MOUZAÏA.
— 12 MAI 1840.

LES CRÊTES SONT COURONNÉES PAR LES ZOUAVES, SOUS LES ORDRES DU COLONEL LAMORICIÈRE.

.

MCC.

L'ARMÉE FRANÇAISE EMPORTE LE TÉNIAH DE MOUZAÏA.
— 12 MAI 1840.

OCCUPATION DU COL.

.

Du 28 avril au 11 mai le maréchal Valée s'occupa à entourer la ferme de Mouzaïa d'un camp retranché, pour y rassembler tous les approvisionnements destinés à la place de Médéah, en même temps qu'il appelait de la province d'Oran des renforts nécessaires à l'attaque du Téniah, où il était informé qu'Abd-el-Kader avait

amassé de formidables moyens de défense. Il se rendit à Cherchell, où le brave commandant Cavaignac venait de soutenir avec une faible garnison l'effort opiniâtre de plusieurs milliers d'Arabes, y recueillit les deux mille hommes arrivés d'Oran, et revint le 11 mai à la ferme de Mouzaïa. Pendant ces treize jours, à peine y en eut-il un seul qui ne fût marqué par quelque combat; celui de l'Ouâd-Hachem fut assez brillant pour ajouter un nouveau lustre à la renommée du colonel Changarnier.

L'attaque du Téniah fut résolue pour le 12 mai.

« Le col n'est abordable, en avant de Mouzaïa, que par la crête orientale, dominée tout entière par le piton de Mouzaïa. Abd-el-Kader, depuis six mois, avait fait exécuter de grands travaux pour le rendre inattaquable; un grand nombre de redoutes, reliées entre elles par des branches de retranchements, couronnait tous les saillants de la position, et sur le point le plus élevé du piton un réduit presque inabordable avait été construit; d'autres ouvrages se développaient encore sur la crête jusqu'au col. Les arêtes que la route contourne avaient été également couronnées par des redoutes, et le col lui-même était armé de plusieurs batteries. Enfin l'émir avait réuni sur ce point toutes ses troupes régulières. Les bataillons d'infanterie de Médéah, de Miliana, de Mascara et de Sebaou avaient été appelés à la défense du passage, et les Kabyles de toutes les tribus des provinces d'Alger et de Titterie avaient été convoqués pour défendre une position la plus importante de l'Algérie.

« M. le duc d'Orléans fut chargé d'enlever la position avec sa division... Il la forma sur trois colonnes : celle de gauche, commandée par le général Duvivier, était composée de deux bataillons du deuxième léger, d'un bataillon du vingt-quatrième et d'un bataillon du quarante-quatrième. Elle était forte d'environ mille sept cents hommes, et sa mission était d'attaquer le piton par la gauche, et de s'emparer de tous les retranchements que les Arabes y avaient élevés.

« La seconde colonne, sous les ordres du colonel Lamoricière, était composée de deux bataillons de zouaves, du bataillon de tirailleurs et d'un bataillon du quinzième léger; cette colonne, forte de mille huit cents hommes, devait, dès que le mouvement de gauche serait prononcé, gravir par une crête de droite, afin de prendre à revers les retranchements arabes, et se prolonger ensuite sur la crête jusqu'au col.

« La troisième colonne, sous les ordres du général d'Houdetot, était composée du vingt-troisième de ligne et d'un bataillon du quarante-huitième. Elle était destinée à aborder le col de front, dès que le mouvement par la gauche aurait forcé l'ennemi à évacuer les crêtes [1]..... »

Il fallut gravir, pendant plus de sept heures, à travers tous les obstacles d'un terrain roide et escarpé, avant de songer à commencer l'attaque. Enfin « vers midi et demi le prince royal fit faire tête de colonne à gauche au général Duvivier..... Ce fut un solennel mo-

[1] Rapport du maréchal Valée. (*Moniteur* du 3 juin 1840.)

ment que celui où ces braves soldats, dont un si grand nombre ne devait plus nous revoir, s'éloignèrent de nous pour accomplir une des actions de guerre les plus brillantes de nos annales d'Afrique; nous étions calmes cependant, car à leur tête marchaient le général Duvivier, le colonel Changarnier et tant d'autres officiers qui, quoique jeunes encore, ont déjà des noms connus dans l'armée.....

« Dès que cette colonne commença à gravir les pentes du piton de Mouzaïa, elle fut accueillie par une vive fusillade qui la prenait de front et en flanc. » Le général Duvivier, sans s'inquiéter du feu des Kabyles, poursuivit intrépidement sa marche vers ce qui faisait la force de la position ennemie. C'étaient « trois retranchements se dominant les uns les autres, et dont le dernier était protégé par un réduit et se reliait par un autre retranchement au sommet du pic, où se trouvait un bataillon régulier.

« Deux bataillons et des masses de Kabyles défendaient cette position. Ils dirigèrent sur nos soldats un feu de deux rangs, qui mit hors de combat un grand nombre d'entre eux. Le deuxième léger, électrisé par l'exemple de ses officiers, et entraîné par la vigueur du colonel Changarnier, se précipita sur les retranchements. La charge battit sur toute la colonne, et les redoutes furent enlevées. Les Arabes qui occupaient le pic voulurent essayer un retour offensif; mais, abordés eux-mêmes avec une vigueur peu commune, ils furent culbutés dans les ravins, et le drapeau du deuxième

léger, si connu en Afrique, flotta glorieusement sur le point le plus élevé de la chaîne de l'Atlas. »

Pendant ce temps les deux autres colonnes continuaient leur marche pénible. A trois heures le maréchal lança le colonel Lamoricière à travers une arête boisée qui prenait naissance à la droite du piton. Deux redoutes furent successivement emportées par l'héroïque impétuosité des zouaves ; mais, du haut d'un troisième retranchement qui restait à enlever, deux bataillons réguliers et de nombreux Kabyles dirigèrent contre la colonne qui gravissait avec peine un feu redoutable. « Nous eûmes, continue le maréchal, un moment d'anxiété pénible ; mais bientôt nous entendîmes la marche du deuxième léger qui débouchait sur les derrières de l'ennemi ; les zouaves arrivaient alors au pied du retranchement ; par un élan d'enthousiasme, ils se précipitèrent dans l'intérieur, culbutèrent l'ennemi, et quelques instants après les deux colonnes firent leur jonction au point où l'arête qu'avait suivie le colonel Lamoricière se détache de la chaîne. Les troupes de tous les corps se précipitèrent, avec toute la rapidité que permirent les difficultés du terrain, à la poursuite de l'ennemi, en se dirigeant vers le col. »

C'était le tour de la troisième colonne à se porter en avant contre le front de la position ennemie. Au moment où elle venait de s'ébranler, une batterie arabe envoya contre elle quelques boulets mal dirigés ; son feu fut promptement éteint par la batterie de campagne que commandait le général Lahitte. M. le duc

d'Orléans lança alors un des bataillons du vingt-troisième de ligne en tirailleurs sur la gauche, et se porta à la tête des deux autres sur le col. C'est dans ce mouvement que M. le duc d'Aumale, rencontrant le brave colonel Guesviller, épuisé de fatigue et incapable d'avancer, se jeta à bas de son cheval, le força d'y monter, et rejoignit à la course les grenadiers qui marchaient en avant des tambours. Il arriva à l'instant où l'on plantait sur la position le drapeau du vingt-troisième.

Ce fut un beau moment que celui où débouchèrent à la fois sur le col soldats et officiers confondus des trois colonnes, tous haletants, couverts de sueur et de poussière, plusieurs même de leur sang, mais oubliant leur fatigue ou leurs blessures dans l'ivresse de la victoire. Un long cri de *vive le roi!* accueillit l'arrivée de M. le duc d'Orléans. Les troupes, dans leur enthousiasme, félicitaient le prince de les avoir si bien conduites, et le prince renvoyait à ces héroïques soldats et à leurs chefs l'honneur d'une si belle journée.

Cependant l'arrière-garde avait eu de son côté à repousser une sérieuse attaque. « Lorsque la colonne, dit le maréchal dans son rapport, eut quitté le plateau du Déjeuner, nous aperçûmes sur notre droite de nombreux rassemblements de Kabyles conduits au combat par des cavaliers d'Abd-el-Kader. Ils ne tardèrent pas à descendre avec beaucoup de résolution pour attaquer le centre du corps expéditionnaire. Je fis tirer sur eux quelques obus de montagne ; ils se jetèrent alors sur l'arrière-garde, se réunirent à une colonne de sept à

huit cents hommes qui arrivaient sur notre gauche, et eurent avec le dix-septième léger, le cinquante-huitième de ligne et la légion étrangère, plusieurs engagements qui leur coûtèrent beaucoup de monde, et dans l'un desquels le général de Rumigny fut atteint d'une balle à la cuisse.

« Dès que le col fut occupé, l'ennemi se retira dans toutes les directions, et à neuf heures du soir le corps expéditionnaire prit position sur le col même, en continuant d'occuper le piton et les crêtes de Mouzaïa. »

MCCI.

PRISE DE MÉDÉAH. — 17 MAI 1840.

.

Il ne fallut pas moins de quatre jours pour faire la route qui devait conduire l'armée à Médéah et donner passage au matériel d'artillerie destiné à l'armement de cette place. Le 16 les troupes s'ébranlèrent et chassèrent devant elles l'ennemi, qui leur disputa le terrain pied à pied. Le bois des Oliviers, qui bientôt devait être le théâtre de deux sanglants combats, servit de campement à l'armée. On s'attendait qu'Abd-el-Kader, qui avait fortifié les approches de la ville, ferait le lendemain un grand effort pour la couvrir; mais la position qu'il occupait ayant été tournée, quelques volées de canon suffirent pour la lui faire abandonner. M. le duc d'Or

léans avec sa division poursuivit vivement les Arabes et leur fit éprouver quelques pertes.

Les vétérans de l'armée d'Afrique, à mesure qu'ils approchaient de Médéah, comparaient l'aspect de cette ville à celui de Constantine, du côté de Coudiat-Ati. « La chaîne extérieure des maisons, faisant muraille et percée de meurtrières, est bâtie sur l'arête d'un talus naturel et à peu près perpendiculaire. L'autre côté est en pente douce, et sur cette pente est la ville. Elle est tout entourée de jardins; un bel aqueduc passe sur un ravin qui est à gauche quand on arrive. Tout cela forme une demi-circonférence boisée, qui est un véritable oasis, mais un oasis français, parfaite image de ce qu'on appelle le Bocage de la basse Normandie, pays coupé de haies, couvert de vignes et de pommiers, qui sont si rares en Afrique. »

Le maréchal prit possession de la ville, ordonna les travaux nécessaires à la défense, et y laissa le général Duvivier avec le titre de commandant supérieur de la province de Titterie.

MCCII.

COMBAT DU BOIS DES OLIVIERS. — 20 MAI 1840.

.

Nous empruntons le récit de cette action au journal d'un officier attaché à l'état-major de la première division.

« Nous sommes partis de Médéah vers neuf heures

du matin. Notre division était d'avant-garde; le dix-septième léger fermait la marche. Toute la cavalerie ennemie nous attendait sur la route de Milianah. Elle nous laissa passer devant elle sans bouger. Tout entra, presque sans coup férir, dans le bois des Oliviers; mais quand l'arrière-garde se trouva seule de l'autre côté du passage étroit qui mène, entre deux ravins, à la naissance du bois, les Arabes chargèrent avec beaucoup de vigueur. Nous débouchions alors de l'autre côté, et voyions très-clairement l'affaire. Le colonel Bedeau, commandant le dix-septième, manœuvrait avec un aplomb et une habileté rares, occupant successivement toutes les crêtes, échelonnant ses compagnies, ménageant des embuscades..... Enfin il serra à son tour sur le convoi dans le bois des Oliviers. Notre tête de colonne, après avoir passé le long défilé et les deux ravins, arriva sur les positions qui avoisinent le col. Là nous fûmes informés de la présence de plusieurs des bataillons réguliers d'Abd-el-Kader, que nous avions déjà aperçus, et qui en ce moment manœuvraient pour menacer nos derrières. En effet la fusillade commença à être bien plus vive..... Le maréchal se décida à nous faire prendre position sur les hauteurs où nous étions, qui protégent l'arrivée à Téniah et forment une espèce d'amphithéâtre. Dès lors il n'y avait plus de difficulté sérieuse, après le ravin passé, puisque la route était faite. M. le duc d'Orléans se plaça, avec le deuxième léger, à droite de la route regardant Médéah; le bataillon de tirailleurs était à gauche; le colonel Lamoricière, avec son der-

nier bataillon et quelques compagnies du deuxième léger, également à gauche, mais un peu en avant sur les crêtes, pour empêcher de tourner le col. On fit descendre le deuxième bataillon des zouaves pour protéger la retraite. De notre position, nous voyions les Arabes arriver de tous côtés à la course. Ici encore le dix-septième léger soutint tout l'effort de l'attaque. Il fut chargé avec un grand acharnement dans le bois des Oliviers : une compagnie de voltigeurs se vit en un moment environnée par plus de six cents cavaliers. Le capitaine Bisson se défendit, non pas avec courage, mais avec héroïsme : on parvint à le dégager. Dans cette longue lutte d'une poignée d'hommes contre des centaines d'ennemis, on perdit beaucoup de monde, mais pas un blessé ne fut abandonné..... Le colonel donnait l'exemple ; son cheval avait été tué, et une balle était venue se loger dans son nez : à pied, boitant encore de sa blessure de l'Ouâd-Nador, le visage inondé de sang par celle qu'il venait de recevoir, appuyé sur le fusil d'un de ses soldats mort dans l'action, il conserva le commandement de son régiment, et le mena, dans ces graves circonstances, avec une énergie que tout le monde admirait. Le quinzième léger et surtout le quarante-huitième de ligne aidèrent dignement la retraite du dix-septième. Cependant ils durent aussi passer le fameux ravin. Le dix-septième était exténué, lorsque le commandant Renaud démasqua avec ses zouaves. Leur feu, ou plutôt leur attitude arrêta l'ennemi, car beaucoup d'entre eux n'avaient point de cartouches...... Enfin ils eurent de la

poudre. Le dix-septième était déjà de l'autre côté du ravin : le commandant Renaud ramena son monde, faisant avec des compagnies ce qu'un général fait dans la grande guerre avec des régiments, disputant pied à pied le terrain sur un sentier où souvent il y avait à peine la place d'un homme ; il revint avec sa troupe décimée, et a eu sa bonne part des honneurs de la journée. A peine nos derniers soldats avaient-ils passé le ravin, que les Arabes s'y élancèrent derrière eux ; et, malgré le feu qui partit de tous les points de l'amphithéâtre que nous formions, ils le traversèrent à la course. Les spahis rouges d'Abd-el-Kader, les gens à burnous noirs de la province d'Oran, tout ce qu'il y avait de braves dans cette cavalerie mit pied à terre pour soutenir les réguliers et prendre part à cette lutte acharnée. On se fusilla là pendant près d'une heure d'assez près et sans bouger..... La fusillade allait toujours lorsque, subitement, vers cinq heures, l'ennemi repassa le ravin à toute course, emportant bon nombre de morts et de blessés ; après cela leurs tambours battirent la retraite, et ils exécutèrent leur mouvement avec assez d'ordre. Nos troupes restèrent en position jusqu'au coucher du soleil..... »

FIN DU CINQUIÈME VOLUME.

TABLE INDICATIVE

DES

SALLES OU SONT PLACÉS LES TABLEAUX HISTORIQUES

DONT LES SUJETS SONT COMPRIS DANS LE CINQUIÈME VOLUME.

 Pages.

1010. Combat de Tann (Bavière) 3
 Partie centrale; 1^{er} étage, galerie des Aquarelles, n° 140.

1011. Napoléon harangue les troupes bavaroises et wurtembergeoises à Abensberg 5
 Aile du midi; rez-de-chaussée, salle n° 73.

1012. Bataille d'Abensberg 6
 Partie centrale; 1^{er} étage, galerie des Aquarelles, n° 140.

1013. Combat et prise de Landshut 7
 Aile du nord; 1^{er} étage, salle n° 80.

1014. Combat de Landshut Ibid.
 Partie centrale; 1^{er} étage, galerie des Aquarelles, n° 140.

1015. Bataille d'Eckmühl 8
 Partie centrale; 1^{er} étage, galerie des Aquarelles, n° 140.

1016. Bataille d'Eckmühl Ibid.
 Aile du midi; rez-de-chaussée, salle n° 73.

1017. Combat de Ratisbonne (vallée du Danube) 9
 Partie centrale; 1^{er} étage, galerie des Aquarelles, n° 140.

1018. Napoléon blessé devant Ratisbonne 10
 Aile du nord; 1^{er} étage, salle n° 81.

1019. Attaque de Ratisbonne Ibid.
 Partie centrale; 1^{er} étage, galerie des Aquarelles, n° 140.

1020. Combat et prise de Ratisbonne Ibid.
 Aile du nord; 1^{er} étage, salle n° 80.

1021. Combat d'Ebersberg 11
 Aile du midi; rez-de-chaussée, salle n° 73.

1022. Combat d'Ebersberg *Ibid.*
 Partie centrale; 1er étage, galerie des Aquarelles, n° 140.

1023. Bivouac de Napoléon près le château d'Ebersberg 13
 Aile du midi; rez-de-chaussée, salle n° 73.

1024. Bombardement de Vienne *Ibid.*
 Aile du nord; 1er étage, salle n° 80.

1025. Attaque de Vienne 14
 Partie centrale; 1er étage, galerie des Aquarelles, n° 140.

1026. Passage du Tagliamento 15
 Aile du midi; rez-de-chaussée, salle n° 73.

1027. Napoléon ordonne de jeter un pont sur le Danube, à Ebersdorf, pour passer dans l'île de Lobau 17
 Aile du nord; 1er étage, salle n° 60.

1028. Bataille d'Essling *Ibid.*
 Aile du midi; rez-de-chaussée, salle n° 73.

1029. Bataille d'Essling *Ibid.*
 Partie centrale; 1er étage, galerie des Aquarelles, n° 140.

1030. Le maréchal Lannes, duc de Montebello, blessé mortellement à Essling 20
 Aile du midi; rez-de-chaussée, salle n° 73.

1031. Prise de Laybach 22
 Aile du nord; 1er étage, salle n° 81.

1032. Retour de Napoléon dans l'île de Lobau après la bataille d'Essling 23
 Aile du nord; 1er étage, salle n° 81.

1033. Combat de Mautern (en Styrie) 24
 Aile du nord; 1er étage, salle n° 81.

1034. Bataille de Raab 25
 Aile du nord; 1er étage, salle n° 81.

TABLE.

Pages.

1035. Prise de Raab... 26
 Aile du midi; rez-de-chaussée, salle n° 73.

1036. L'armée française passe le Danube et s'établit dans l'île de Lobau.. 27
 Aile du nord; 1ᵉʳ étage, salle n° 80.

1037. L'armée française passe le Danube et s'établit dans l'île de Lobau.. Ibid.
 Aile du midi; rez-de-chaussée, salle n° 73.

1038. Bataille de Wagram (première journée)................. 29
 Partie centrale; 1ᵉʳ étage, galerie des Aquarelles, n° 140.

1039. Bataille de Wagram (première journée)................. 30
 Partie centrale; 1ᵉʳ étage, galerie des Aquarelles, n° 140.

1040. Bivouac de Napoléon sur le champ de bataille de Wagram.. 31
 Aile du nord; 1ᵉʳ étage, salle n° 80.

1041. Bataille de Wagram (deuxième journée)................ Ibid.
 Partie centrale; 1ᵉʳ étage, galerie des Aquarelles, n° 140.

1042. Bataille de Wagram (deuxième journée)................ 33
 Partie centrale; 1ᵉʳ étage, galerie des Aquarelles, n° 140.

1043. Bataille de Wagram (deuxième journée)................ Ibid.
 Aile du nord; 1ᵉʳ étage, salle n° 82.

1044. Bataille de Wagram (deuxième journée)................ Ibid.
 Aile du midi; 1ᵉʳ étage, galerie des Batailles, n° 137.

1045. Bataille de Wagram (deuxième journée)................ 35
 Partie centrale; 1ᵉʳ étage, galerie des Aquarelles, n° 140.

1046. Combat d'Hollabrunn.................................. 36
 Aile du nord; 1ᵉʳ étage, salle n° 81.

1047. Combat d'Hollabrunn.................................. Ibid.
 Partie centrale; 1ᵉʳ étage, galerie des Aquarelles, n° 140.

1048. Combat de Znaïm..................................... Ibid.
 Aile du midi; 1ᵉʳ étage, galerie des Aquarelles, n° 140.

1049. La flotte française en présence de la flotte anglaise devant Anvers sur l'Escaut.................................... 38
Partie centrale; 1ᵉʳ étage, galerie des Aquarelles, n° 140.

1050. Prise de la frégate anglaise *le Ceylan* par la frégate française *la Vénus*... 40
Aile du midi.

1051. Bataille d'Ocaña................................... 41
Aile du nord; 1ᵉʳ étage, salle n° 81.

1052. Combat d'Alcala-la-Real............................ 42
Aile du nord; 1ᵉʳ étage, salle n° 82.

1053. Marie-Louise, au moment de partir pour la France, distribue ses bijoux à ses frères et sœurs................... 44
Aile du nord; 1ᵉʳ étage, salle n° 82.

1054. Arrivée de Marie-Louise à Compiègne................ *Ibid.*
Aile du nord; 1ᵉʳ étage, salle n° 82.

1055. Mariage de l'empereur Napoléon et de Marie-Louise, archiduchesse d'Autriche, au palais du Louvre............. 45
Aile du nord; 1ᵉʳ étage, salle n° 82.

1056. Mariage de l'empereur Napoléon et de Marie-Louise, archiduchesse d'Autriche, au palais du Louvre............. *Ibid.*
Aile du midi; rez-de-chaussée, salle n° 73.

1057. Napoléon et Marie-Louise visitent l'escadre mouillée dans l'Escaut devant Anvers................................ 49
Aile du nord; 1ᵉʳ étage, salle n° 82.

1058. Napoléon et Marie-Louise visitent l'escadre mouillée dans l'Escaut devant Anvers................................ *Ibid.*
Aile du nord; pavillon du Roi, rez-de-chaussée.

1059. *Le Friedland*, de quatre-vingts canons, lancé dans le port d'Anvers... 50
Aile du nord; 1ᵉʳ étage, salle n° 82.

1060. *Le Friedland*, de quatre-vingts canons, lancé dans le port d'Anvers... 51
Aile du nord; pavillon du Roi, rez-de-chaussée.

TABLE.

	Pages.
1061. Siége de Lérida	52

Aile du nord; 1er étage, salle n° 82.

1062. Combat du Grand-Port (Ile-de-France) 55
 Aile du nord; pavillon du Roi, rez-de-chaussée.

1063. Prise d'Alméida 57
 Aile du nord; 1er étage, salle n° 89.

1064. Reddition de Tortose 58
 Aile du nord; 1er étage, salle n° 80.

1065. Combat du brick *l'Abeille* contre le brick *l'Alacrity* 61
 Aile du nord; pavillon du Roi, rez-de-chaussée.

1066. Prise de Tarragone 62

1067. Combat naval de la frégate française *la Pomone* contre les frégates anglaises *l'Alceste* et *l'Active* 68
 Aile du nord; pavillon du Roi, rez-de-chaussée.

1068. Combat naval en vue de l'île d'Aix 69
 Aile du nord; pavillon du Roi, rez-de-chaussée.

1069. Siége de Valence. Investissement de la place 71
 Partie centrale; rez-de-chaussée, salle n° 25.

1070. Passage du Niémen 74
 Partie centrale; 1er étage, galerie des Aquarelles, n° 140.

1071. Combat de Castalla 76
 Aile du nord; 1er étage, salle n° 82.

1072. Bataille de Smolensk 79
 Aile du nord; 1er étage, salle n° 82.

1073. Combat de Polotsk 82
 Aile du nord; 1er étage, salle n° 82.

1074. Bataille de la Moskowa 83
 Aile du nord; 1er étage, salle n° 82.

1075. Défense du château de Burgos 86
 Aile du nord; 1er étage, salle n° 82.

1076. Combat de Krasnoé.............................. 88
 Partie centrale; 1ᵉʳ étage, galerie des Aquarelles, n° 140.

1077. Combat naval en vue des îles de Loz................. 91
 Aile du nord; pavillon du Roi, rez-de-chaussée.

1078. Bataille de Lutzen.............................. *Ibid.*
 Aile du nord; 1ᵉʳ étage, salle n° 83.

1079. Bataille de Wurtchen........................... 95
 Aile du nord; 1ᵉʳ étage, salle n° 83.

1080. Prise de Hambourg............................. 100

1081. Combat de Goldberg............................ *Ibid.*
 Partie centrale; 1ᵉʳ étage, galerie des Aquarelles, n° 140.

1082. Bataille de Wachau............................. 104
 Partie centrale; 1ᵉʳ étage, galerie des Aquarelles, n° 140.

1083. Bataille de Hanau.............................. 107
 Aile du nord; 1ᵉʳ étage, salle n° 83.

1084. Combat naval dans la rade de Toulon du vaisseau français *le Wagram* contre plusieurs vaisseaux anglais............ 113
 Aile du nord; pavillon du Roi, rez-de-chaussée.

1085. Combat de Champ-Aubert....................... 115
 Aile du nord; 1ᵉʳ étage, salle n° 83.

1086. Bataille de Montmirail.......................... 117
 Aile du nord; 1ᵉʳ étage, salle n° 83.

1087. Combat du vaisseau français *le Romulus* contre trois vaisseaux anglais, à l'entrée de la rade de Toulon.............. 120
 Aile du nord; pavillon du Roi, rez-de-chaussée.

1088. Bataille de Montereau........................... 123
 Aile du nord; 1ᵉʳ étage, salle n° 83.

1089. Combat de la frégate française *la Clorinde*, montant quarante-quatre bouches à feu de dix-huit et de vingt-quatre, contre la frégate anglaise *l'Eurotas*, montant quarante-six bouches à feu de vingt-quatre et de trente-deux............... 125
 Aile du nord; pavillon du Roi, rez-de-chaussée.

TABLE.

1090. Défense de Berg-op-Zoom 126
 Aile du nord; 1er étage, salle n° 84.

1091. Combat de Claye................................. 130
 Aile du nord; 1er étage, salle n° 83.

1092. Bataille de Toulouse............................ Ibid.
 Aile du nord; 1er étage, salle n° 83.

1093. Napoléon signe son abdication à Fontainebleau.......... 132
 Aile du nord; 1er étage, salle n° 83.

1094. Adieux de Napoléon à la garde impériale à Fontainebleau... 134
 Aile du nord; 1er étage, salle n° 83.

1095. Arrivée de Louis XVIII à Calais...................... 136
 Aile du nord; 1er étage, salle n° 84.

1096. Louis XVIII aux Tuileries......................... 137
 Aile du nord; 1er étage, salle n° 84.

1097. Séance royale pour l'ouverture des Chambres et la proclamation de la Charte constitutionnelle.................. Ibid.
 Aile du nord; pavillon du Roi, 1er étage.

1098. Napoléon s'embarque à Porto-Ferrajo (île d'Elbe) pour revenir en France..................................... 139
 Aile du nord; 1er étage, salle n° 84.

1099. Louis XVIII quitte le palais des Tuileries............... 140
 Aile du nord; 1er étage, salle n° 84.

1100. Champ de Mai.................................. 141
 Aile du nord; 1er étage, salle n° 84.

1101. Mariage du duc de Berri et de Caroline-Ferdinande-Louise, princesse des Deux-Siciles......................... 142
 Aile du nord; 1er étage, salle n° 84.

1102. Rétablissement de la statue de Henri IV sur le Pont-Neuf.. 144
 Aile du nord; 1er étage, salle n° 84.

1103. Sépulture de Napoléon à Sainte-Hélène................ 147
 Aile du nord; 1er étage, salle n° 84.

| | Pages. |

1104. Louis XVIII ouvre la session des Chambres au Louvre..... 147
Aile du nord; 1ᵉʳ étage, salle n° 84.

1105. Entrée des Français à Madrid........................ 150
............

1106. Prise des retranchements devant la Corogne............ 152
Aile du nord; 1ᵉʳ étage, salle n° 84.

1107. Combat de Campillo d'Areñas 153
Aile du nord; 1ᵉʳ étage, salle n° 84.

1108. Attaque et prise du fort de l'île Verte................. 154
Aile du nord; 1ᵉʳ étage, salle n° 84.

1109. Prise du Trocadéro 155
Aile du nord; 1ᵉʳ étage, salle n° 84.

1110. Combat de Llers 157
............

1111. Prise de Pampelune.............................. 158
Aile du nord; 1ᵉʳ étage, salle n° 84.

1112. Prise du fort Santi-Petri.......................... 159
Aile du nord; pavillon du Roi, rez-de-chaussée.

1113. Bombardement de Cadix par l'escadre française......... 161
Aile du nord; pavillon du Roi, rez-de-chaussée.

1114. Combat de Puerto de Miravete..................... 163
Aile du nord; 1ᵉʳ étage, salle n° 84.

1115. Entrée du roi Charles X à Paris.................... 164
Aile du nord; 1ᵉʳ étage, salle n° 85.

1116. Sacre de Charles X à Reims....................... 165
Aile du nord; 1ᵉʳ étage, salle n° 85.

1117. Réception des chevaliers du Saint-Esprit dans la cathédrale de Reims.. 170
Aile du nord; 1ᵉʳ étage, salle n° 85.

1118. Revue de la garde royale à Reims par le roi Charles X..... 171
Aile du nord; 1ᵉʳ étage, salle n° 85.

1119. Revue de la garde nationale au Champ-de-Mars par le roi Charles X... 173
Aile du nord; 1er étage, salle n° 85.

1120. Bataille de Navarin.................................. *Ibid.*
Aile du nord; 1er étage, salle n° 85.

1121. Bataille de Navarin.................................. 174
Aile du nord; 1er étage, salle n° 85.

1122. Mort de Bisson...................................... 177
Aile du nord; 1er étage, salle n° 85.

1123. Entrée du roi Charles X à Colmar.................... 179
Aile du nord; 1er étage, salle n° 85.

1124. Entrevue du général Maison et d'Ibrahim-Pacha à Navarin.. 180
Aile du nord; 1er étage, salle n° 85.

1125. Prise de Patras..................................... 181
Aile du nord; 1er étage, salle n° 85.

1126. Prise de Coron...................................... 182
Aile du nord; 1er étage, salle n° 85.

1127. Prise du château de Morée (Grèce)................... *Ibid.*
Aile du nord; 1er étage, salle n° 85.

1128. Bal donné au roi de Naples François 1er par le duc d'Orléans au Palais-Royal....................................... 184
Aile du nord; 1er étage, salle n° 85.

1129. Débarquement de l'armée française à Sidi-Ferruch........ *Ibid.*
Aile du nord; 1er étage, salle n° 85.

1130. Bataille de Staoueli................................. 186
Aile du nord; 1er étage, salle n° 85.

1131. Attaque d'Alger par mer............................. 188
Aile du nord; 1er étage, salle n° 85.

1132. Prise du fort de l'Empereur......................... 190
Aile du nord; 1er étage, salle n° 85.

1133. Entrée de l'armée française à Alger. Prise de possession de la Casaubah.. 191
Aile du nord; 1er étage, salle n° 85.

1134. Arrivée du duc d'Orléans au Palais-Royal................. 192
Aile du nord; 1er étage, salle n° 85.

1135. Le duc d'Orléans signe la proclamation de la lieutenance générale du royaume............................ 193
Aile du nord; 1er étage, salle n° 86.

1136. Le duc d'Orléans part du Palais-Royal pour se rendre à l'hôtel de ville..................................... 194
Aile du nord; 1er étage, salle n° 86.

1137. Arrivée du duc d'Orléans sur la place de l'hôtel de ville.... *Ibid.*
Aile du midi; 1er étage, salle de 1830.

1138. Arrivée du duc d'Orléans sur la place de l'hôtel de ville.... *Ibid.*
Aile du nord; 1er étage, salle n° 86.

1139. Lecture à l'hôtel de ville de la déclaration des députés et de la proclamation du lieutenant général du royaume....... 195
Aile du midi; 1er étage, salle de 1830, n° 138.

1140. Lecture à l'hôtel de ville de la déclaration des députés et de la proclamation du lieutenant général du royaume.... *Ibid.*
Aile du nord; 1er étage, salle n° 86.

1141. Le lieutenant général du royaume reçoit à la barrière du Trône le premier régiment de hussards, commandé par le duc de Chartres............................. 197
Aile du midi; 1er étage, salle de 1830, n° 183.

1142. Le lieutenant général du royaume reçoit à la barrière du Trône le premier régiment de hussards, commandé par le duc de Chartres............................. *Ibid.*
Aile du nord; 1er étage, salle n° 86.

1143. Le duc d'Orléans, lieutenant général du royaume, et le duc de Chartres, à la tête du premier régiment de hussards, rentrent au Palais-Royal........................ 198
Aile du nord; 1er étage, salle n° 86.

TABLE.

1144. La chambre des députés présente au duc d'Orléans l'acte qui l'appelle au trône, et la Charte de 1830............. 199
Aile du nord; 1ᵉʳ étage, salle n° 86.

1145. La chambre des pairs présente au duc d'Orléans une déclaration semblable à celle de la chambre des députés....... 200
Aile du nord; 1ᵉʳ étage, salle n° 86.

1146. Le roi prête serment, en présence des Chambres, de maintenir la Charte de 1830......................... 201
Aile du midi; 1ᵉʳ étage, salle de 1830, n° 138.

1147. Le roi prête serment, en présence des Chambres, de maintenir la Charte de 1830......................... Ibid.
Aile du nord; 1ᵉʳ étage, salle n° 86.

1148. Le roi donne les drapeaux à la garde nationale de Paris et de la banlieue.................................. 202
Aile du midi; 1ᵉʳ étage, salle de 1830, n° 138.

1149. Le roi donne les drapeaux à la garde nationale de Paris et de la banlieue.................................. Ibid.
Aile du nord; 1ᵉʳ étage, salle n° 86.

1150. La garde nationale célèbre dans la cour du Palais-Royal l'anniversaire de la naissance du roi.................. 204
Aile du nord; 1ᵉʳ étage, salle n° 86.

1151. Les quatre ministres signataires des ordonnances du 25 juillet 1830 sont reconduits à Vincennes après leur jugement. 205
Aile du nord; 1ᵉʳ étage, salle n° 86.

1152. Le roi refuse la couronne offerte par le congrès belge au duc de Nemours.................................. 206
Aile du nord; 1ᵉʳ étage, salle n° 86.

1153. Le roi distribue, au Champ-de-Mars, les drapeaux à l'armée. 209
Aile du nord; 1ᵉʳ étage, salle n° 86.

1154. Le roi, visitant le champ de bataille de Valmy, y rencontre un vieux soldat amputé à cette bataille, auquel il donne la croix de la légion d'honneur et une pension.......... 212
Aile du nord; 1ᵉʳ étage, salle n° 86.

1155. Entrée du roi à Strasbourg........................... 213
 Aile du nord; 1ᵉʳ étage, salle n° 86.

1156. La flotte française force l'entrée du Tage................. 214
 Aile du nord; 1ᵉʳ étage, salle n° 86.

1157. Entrée de l'armée française en Belgique................. 215
 Aile du nord; 1ᵉʳ étage, salle n° 86.

1158. Occupation d'Ancône par les troupes françaises.......... 217
 Aile du nord; 1ᵉʳ étage, salle n° 86.

1159. Prise de Bône..................................... 218
 Aile du nord; 1ᵉʳ étage, salle n° 86.

1160. Le roi au milieu de la garde nationale dans la nuit du 5 juin
 1832.. 220
 Aile du nord; 1ᵉʳ étage, salle n° 86.

1161. Le roi parcourt Paris et console les blessés sur son passage.. 221
 Aile du nord; 1ᵉʳ étage, salle n° 86.

1162. Mariage du roi des Belges avec S. A. R. la princesse Louise
 d'Orléans, au palais de Compiègne................... 223
 Aile du nord; 1ᵉʳ étage, salle n° 85.

1163. Siége de la citadelle d'Anvers....................... 224
 Partie centrale; rez-de-chaussée, salle n° 14.

1164. Le duc d'Orléans dans la tranchée, au siége de la citadelle
 d'Anvers.. 225
 Aile du nord; 1ᵉʳ étage, salle n° 86.

1165. Le duc de Nemours dans la tranchée, au siége de la citadelle
 d'Anvers.. 227
 Aile du nord; 1ᵉʳ étage, salle n° 86.

1166. Prise de la lunette Saint-Laurent, citadelle d'Anvers....... Ibid.
 Aile du nord; 1ᵉʳ étage, salle n° 86.

1167. Armement de la batterie de brèche, citadelle d'Anvers..... 228
 Aile du nord; 1ᵉʳ étage, salle n° 86.

1168. Combat de Doel................................... 229
 Aile du nord; 1ᵉʳ étage, salle n° 86.

TABLE. 325

1169. La garnison hollandaise met bas les armes devant les Français, sur les glacis de la citadelle d'Anvers............ 231
 Aile du nord; 1^{er} étage, salle n° 86.

1170. Le roi distribue, sur la grande place à Lille, les récompenses à l'armée du Nord............................. 232
 Aile du nord; pavillon du Roi, 1^{er} étage.

1171. Inauguration de la statue de Napoléon sur la colonne de la place Vendôme................................. 234
 Aile du nord; 1^{er} étage, salle n° 86.

1172. Le roi sur la rade à Cherbourg....................... 235
 Aile du nord; 1^{er} étage, salle n° 86.

1173. Prise de Bougie................................... 236
 Aile du nord; pavillon du Roi, 1^{er} étage.

1174. Funérailles des victimes de l'attentat du 28 juillet 1835, célébrées aux Invalides........................... 239
 Aile du nord; 1^{er} étage, salle n° 86.

1175. Combat de l'Habrah.............................. 241
 Aile du nord; pavillon du Roi, 1^{er} étage.

1176. Marche de l'armée française après la prise de Mascara..... 243
 Aile du nord; pavillon du Roi, 1^{er} étage.

1177. Le roi donne la barrette au cardinal de Cheverus......... 245
 Aile du nord; pavillon du Roi, 1^{er} étage.

1178. Combat de la Sickak (province d'Oran)................ 246
 Aile du nord; pavillon du Roi, 1^{er} étage.

1179. Le prince de Joinville visite dans le Liban le village maronite d'Heden... 250
 Aile du nord; pavillon du Roi, rez-de-chaussée.

1180. Le prince de Joinville visite le Saint-Sépulcre............ 251
 Aile du nord; pavillon du Roi, rez-de-chaussée.

1181. Combat en avant de Somah (première expédition de Constantine)... 252
 Aile du nord; pavillon du Roi, 1^{er} étage.

1182. Mariage de M^gr le duc d'Orléans avec madame la duchesse Hélène de Mecklembourg-Schwerin. Arrivée de madame la duchesse Hélène de Mecklembourg-Schwerin au palais de Fontainebleau 254

Aile du nord; pavillon du Roi, 1^er étage.

1183. Mariage de M^gr le duc d'Orléans avec madame la duchesse Hélène de Mecklembourg-Schwerin. Cérémonie du mariage civil.. *Ibid.*

Aile du nord; pavillon du Roi, 1^er étage.

1184. Entrée du roi à Paris après le mariage de M^gr le duc d'Orléans... 258

Aile du nord; pavillon du Roi, 1^er étage.

1185. Inauguration du musée de Versailles................... 260

Aile du nord; pavillon du Roi, 1^er étage.

1186. Siége de Constantine. L'ennemi repoussé des hauteurs de Coudiat-Ati.. 265

Aile du nord; pavillon du Roi, 1^er étage.

1187. Siége de Constantine. Mort du général Damrémont....... *Ibid.*

Aile du nord; pavillon du Roi, 1^er étage.

1188. Siége de Constantine. Les colonnes d'assaut se mettent en mouvement.. *Ibid.*

Aile du nord; pavillon du Roi, 1^er étage.

1189. Siége de Constantine. Prise de la ville.................. *Ibid.*

Aile du nord; pavillon du Roi, 1^er étage.

1190. Mariage du duc Alexandre de Wurtemberg avec la princesse Marie d'Orléans.. 271

Aile du nord; pavillon du Roi, 1^er étage.

1191. Prise du fort Saint-Jean d'Ulloa. Attaque du fort par l'escadre française sous les ordres de l'amiral Baudin........ 273

Aile du nord; pavillon du Roi, 1^er étage.

1192. Prise de possession du fort Saint-Jean d'Ulloa........... *Ibid.*

Aile du nord; pavillon du Roi, 1^er étage.

TABLE. 327

| | Pages. |

1193. Combat de la Vera-Cruz........................... 280
 Aile du nord; pavillon du Roi, 1er étage.

1194. Une division de l'armée française en Afrique traverse le passage des Portes-de-Fer........................... 289
 Partie centrale; rez-de-chaussée, salle n° 24.

1195. Combat de l'Ouâd-Halleg........................... 293
 Aile du nord; pavillon du Roi, 1er étage.

1196. Défense du fort de Mazagran par cent vingt-trois soldats français contre douze mille Arabes 296
 Aile du nord; pavillon du Roi, 1er étage.

1197. Combat de l'Affroun........................... 298
 Aile du nord; pavillon du Roi, 1er étage.

1198. L'armée française emporte le Téniah de Mouzaïa. Enlèvement des redoutes par le deuxième léger, sous les ordres du colonel Changarnier........................... 301
 Aile du nord; pavillon du Roi, 1er étage.

1199. L'armée française emporte le Téniah de Mouzaïa. Les crêtes sont couronnées par les zouaves, sous les ordres du colonel Lamoricière........................... Ibid.
 Aile du nord; pavillon du Roi, 1er étage.

1200. L'armée française emporte le Téniah de Mouzaïa. Occupation du col........................... Ibid.
 Aile du nord; pavillon du Roi, 1er étage.

1201. Prise de Médéah........................... 307
 Aile du nord; pavillon du Roi, 1er étage.

1202. Combat du bois des Oliviers........................... 308
 Aile du nord; pavillon du Roi, 1er étage.

NOTA. Depuis l'impression de ce cinquième volume, plusieurs tableaux n'offrant que des épisodes ou même la répétition de sujets déjà traités ont été ajoutés aux galeries de Versailles. Les titres

de ces tableaux, avec les numéros qui les désignent, n'ayant pu être intercalés à leur place dans le corps de l'ouvrage, sont ici mis en supplément à la table.

1100 *bis*. Entrevue de Louis XVIII avec Caroline-Ferdinande-Louise, princesse des Deux-Siciles, à la croix de Saint-Hérem, dans la forêt de Fontainebleau.

Aile du nord; 1ᵉʳ étage, salle n° 84.

1115 *bis*. Revue de la garde nationale au Champ-de-Mars par le roi Charles X.

Aile du nord; 1ᵉʳ étage, salle n° 85.

1118 *bis*. Entrée du roi Charles X à Paris après le sacre.

Aile du nord; 1ᵉʳ étage, salle n° 85.

1131 *bis*. Attaque d'Alger par terre et par mer.

Aile du nord; 1ᵉʳ étage, salle n° 85.

1134 *bis*. Arrivée du duc d'Orléans au Palais-Royal.

Aile du nord; pavillon du Roi, 1ᵉʳ étage.

1135 *bis*. Le duc d'Orléans signe la proclamation de la lieutenance générale du royaume.

Aile du nord; pavillon du Roi, 1ᵉʳ étage.

1151 *bis*. Bivouac de la garde nationale dans la cour du Louvre (nuit du 22 décembre 1830).

Aile du nord; pavillon du Roi, 1ᵉʳ étage.

1152 *bis*. Le roi refuse la couronne offerte par le congrès belge au duc de Nemours.

Aile du nord; pavillon du Roi, 1ᵉʳ étage.

1156 *bis*. La flotte française force l'entrée du Tage.

Aile du nord; pavillon du Roi, 1ᵉʳ étage.

1157 *bis*. Entrée de l'armée française à Bruxelles.

Aile du nord; pavillon du Roi, 1ᵉʳ étage.

1158 *bis*. Occupation d'Ancône par les troupes françaises.

Aile du nord; pavillon du Roi, 1ᵉʳ étage.

1159 *bis*. Prise de Bône.

Aile du nord; pavillon du Roi, 1ᵉʳ étage.

TABLE.

1160 *bis.* Le roi au milieu de la garde nationale dans la nuit du 5 juin 1832.

<blockquote>Aile du nord; pavillon du Roi, 1^{er} étage.</blockquote>

1162 *bis.* Mariage du roi des Belges avec S. A. R. la princesse Louise d'Orléans au palais de Compiègne.

<blockquote>Aile du nord; pavillon du Roi, 1^{er} étage.</blockquote>

1163 *bis.* Attaque de la citadelle d'Anvers.

<blockquote>Aile du nord; pavillon du Roi, 1^{er} étage.</blockquote>

1164 *bis.* Le duc d'Orléans dans la tranchée, au siége de la citadelle d'Anvers.

<blockquote>Aile du nord; pavillon du Roi, 1^{er} étage.</blockquote>

1168 *bis.* Combat de Doel.

<blockquote>Aile du nord; pavillon du Roi, 1^{er} étage.</blockquote>

1174 *bis.* Funérailles des victimes de l'attentat du 28 juillet 1835, célébrées aux Invalides.

<blockquote>Aile du nord; pavillon du Roi, 1^{er} étage.</blockquote>

1174 *ter.* Marche de l'armée française à Mascara.

<blockquote>Partie centrale; rez-de-chaussée, salle n° 24.</blockquote>

1174 *quater.* Combat du Sig.

<blockquote>Aile du nord; 1^{er} étage, salle n° 86.</blockquote>

1175 *bis.* Combat de l'Habrah.

<blockquote>Aile du nord; pavillon du Roi, 1^{er} étage.</blockquote>

1185 *bis.* Siége de Constantine. (Tableau plan.)

<blockquote>Partie centrale; rez-de-chaussée, salle n° 24.</blockquote>

1190 *bis.* Conseil tenu par le roi au château de Champlâtreux.

<blockquote>Aile du nord; pavillon du Roi, 1^{er} étage.</blockquote>

1190 *ter.* Reconnaissance de nuit devant le fort de Saint-Jean d'Ulloa.

<blockquote>Aile du nord; pavillon du Roi, 1^{er} étage.</blockquote>

1200 *bis.* Prise du Téniah de Mouzaïa. (Tableau plan.)

<blockquote>Partie centrale; rez-de-chaussée, salle n° 24.</blockquote>

<center>FIN DE LA TABLE DU CINQUIÈME VOLUME.</center>

www.ingramcontent.com/pod-product-compliance
Lightning Source LLC
Chambersburg PA
CBHW071620220526
45469CB00002B/421